그리스 미술

KB058072

그리스 미술
GREEK ART

개정 증보 4판

존 보드먼 지음
원형준 옮김

도판 302점, 원색 80점

SIGONGART

2쪽의 그림: 레지오 근처 리아체의 바닷속에서 발견된 청동 전사(도4 참조)

시공아트 039

그리스 미술
Greek Art

2003년 11월 20일 초판 1쇄 발행
2014년 6월 9일 초판 2쇄 발행

지은이 | 존 보드먼
옮긴이 | 원형준
발행인 | 이원주

발행처 (주)시공사
출판등록 1989년 5월 10일(제3-248호)

주소 | 서울특별시 서초구 사임당로 82(우편번호 137-879)
전화 | 편집(02)2046-2843 · 영업(02)2046-2800
팩스 | 편집(02)585-1755 · 영업(02)588-0835
홈페이지 www.sigongsa.com

Greek Art by John Boardman
Copyright © 1964, 1973, 1985 and 1996 Thames and Hudson Ltd., London
Revised edition 1973
Second revised edition 1985
Third revised edition 1996
All Rights Reserved.
The Korean translation rights arranged with Thames and Hudson Ltd., London, England
through Eric Yang Agency, Seoul, Korea.

본 저작물의 한국어판 저작권은 EYA(에릭양 에이전시)를 통해
Thames & Hudson Ltd.와 독점 계약한 (주)시공사에 있습니다.
저작권법에 의하여 한국 내에서 보호를 받는 저작물이므로 무단 전재와 복제를 금합니다.

ISBN 978-89-527-3028-2 04600
ISBN 978-89-527-0120-6 (세트)

차례

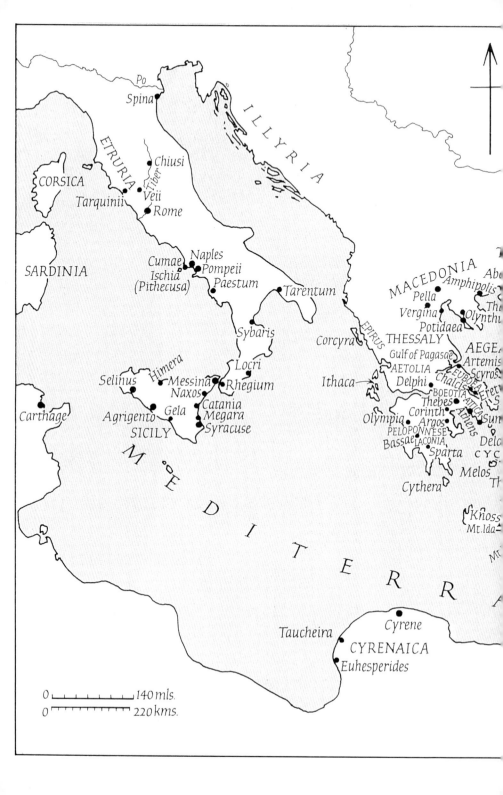

Po
Spina
ILLYRIA

ETRURIA
CORSICA
Chiusi
Tarquinii
Veii
Rome
Tiber

SARDINIA

Cumae Naples
Ischia Pompeii
(Pithecusa) Paestum

MACEDONIA Abe
Pella Amphipolis
Vergina Th
Potidaea Olynthu
THESSALY
Corcyra Gulf of Pagasae
EPIRUS AETOLIA Artemis
Ithaca Delphi Scyros
 EUBOEA
 Chalcis
 BOEOTIA Eret
 Thebes ATTICA
Olympia Corinth
 Argos Athens Sun
 PELOPONNESE
Bassae LACONIA Del
 Sparta CYC
 Melos
Cythera Th

Tarentum

Sybaris

Himera Locri
Selinus Messina Rhegium
 Naxos
Agrigento Gela Catania
SICILY Megara
 Syracuse

Carthage

M E D I T E R R A

Kñoss
Mt.Ida

Taucheira Cyrene
 CYRENAICA
 Euhesperides

0 ——————— 140 mls.
0 ——————— 220 kms.

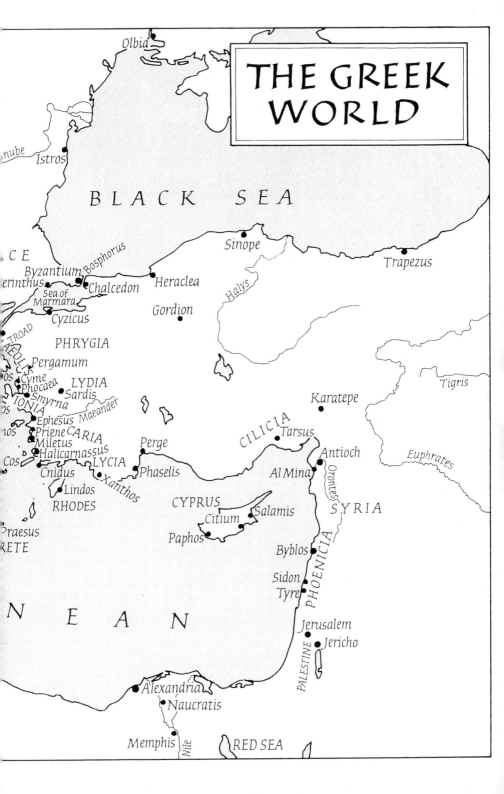

THE GREEK WORLD

Olbia

Istros

BLACK SEA

Sinope

Trapezus

...nube

Danube

...CE

THRACE

Byzantium

Bosphorus

...erinthus

Perinthus

Chalcedon

Sea of Marmara

Heraclea

Halys

Cyzicus

Gordion

TROAD

PHRYGIA

...AEOLIS

...os

Pergamum

Cyme

Phocaea

LYDIA

Sardis

...os

Smyrna

IONIA

Ephesus

Maeander

Karatepe

CILICIA

Tarsus

Tigris

...nos

Priene

CARIA

Miletus

Halicarnassus

Cos

LYCIA

Antioch

Euphrates

Cnidus

Perge

Phaselis

Al Mina

Orontes

Lindos

Xanthos

SYRIA

RHODES

CYPRUS

...Praesus

...RETE

Citium

Salamis

Paphos

Byblos

PHOENICIA

Sidon

...NEAN

...EAN

Tyre

PALESTINE

Jerusalem

Jericho

Alexandria

Naucratis

Memphis

Nile

RED SEA

서문

내가 『그리스 미술』의 초판을 내놓은 때는 1960년대 초였고, 이후 새로운 사진을 수록하기 위해 적절하게 수정했다. 고백컨대 나는 이 책을 서술했을 당시 각 주제에 대해 많이 배우고 있는 상태였다. 그렇다고 해서 이제는 주제에 관해 당시보다 더 잘 이해하는 상태라고 확신할 수는 없지만, 다양한 측면으로 연구해 본 광범위한 경험의 결과 그렇다고 자부한다. 모든 것이 풍부하고 확실하게 입증되지는 못하겠지만 새로운 견해가 참작되었으며, 나는 이전처럼 고전 고대와 미술 연구에 입문하는 일반 독자와 학생들에게 도움이 되도록 작품 설명과 묘사에 관한 한 적어도 앞으로 몇 년간은 유효하게 받아들여질 보편 타당한 근거를 제시하고 싶다. 이를 위해 그리스 외의 주변 영역도 약간 포함시켰지만 여기서는 지면상 단순화할 수밖에 없었다. 그렇지만 이러한 접근은 독자들이 이해의 폭을 넓히는 데 상당한 도움이 되리라 생각한다. 개정판은 우선 지면이 늘어났고, 조각과 장식의 다양한 영역뿐만 아니라 그리스 사회에서 미술과 미술가들의 역할에 대해 더욱 깊이 있게 다뤘다는 점에서 이전 판과는 차이가 있다. 특히 지난 30년간 후자에 대한 연구는 더욱 세심하게 이루어졌다. 이러한 논의는 그리스 미술이 고대에서 실제로 무엇을 의미했는지, 그리고 후대에 와서 왜 그렇게 영향력을 미쳤는지 이해해 볼 수 있는 가능성을 시사한다. 어떤 점에서 나는 그리스 미술을 기존의 전통적인 미술 서적이나 갤러리에서 벗어나 다시 그리스에 두고자 한다. 우리는 한편으로는 그리스 미술이 다른 기원이 아닌 그리스에서 유래했다는 이유로, 다른 한편으로는 우리가 여전히 감응할 수 있거나 감응하게 하는 질적 가치를 지녔다는 이유로 그리스 미술에 끝없는 찬사를 보내곤 한다.

나는 이 책에서 총칭적으로 'classical'이라는 용어를 통일해, 다만 기원전 5세기의 전성기 양식인 작품에 한해 '고전적인(Classical)'이라는 말을 썼다. '기하학기(the Geometric)', '아르카익기(the Archaic)', '동방화기(the Orientalizing)'와 같은 공식 용어는 한 양식에서 다른 양식으로의 전개가 매끄럽게 이루어지고 외부의 영향이나 특정 공방(school)의 우수함에 의해 더욱 가속되기 때문에 편

의상 만들어 본 명칭에 지나지 않는다. '약 500년'이나 '6세기 양식'과 같은 용어는 현혹되기 쉬운 명칭이며, 기원전의 실제 생활상이 어떠했는지를 알 수 없는 고대에서는 아무런 의미가 없으나 우리의 이해를 위해 편의상 지칭된다. 우리는 이탈리아의 콰트로첸토(Quattrocento, 1400년대, 즉 15세기)와 친퀘첸토(Cinquecento, 1500년대, 즉 16세기)의 다른 정신성에 대해서는 더욱 확신을 가지고 이야기할 수 있으며, 근대기에서는 새로운 십년, 백년 또는 천년으로의 시간적 추이가 '90년대', '20년대', '세기말(fin de siècle)'의 구분에서처럼 더욱 중요하게 느껴지기도 한다.

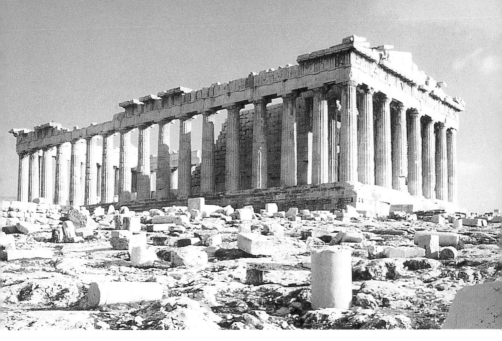

1 현재의 파르테논처럼 장애물 없이 보이는 것은 고대 방문객에게는 불가능한 일이었다(도2와 비교해 보라). 파르테논은 기원전 447년에서 433년에 걸쳐 익티누스(Ictinus)와 칼리크라테스(Callicrates)의 설계에 따라 지어졌다. 엘긴(Elgin) 경이 이곳의 대리석 조각을 떼어 런던으로 옮긴 이후 잔존하는 고대 조각의 상당수는 지난 50년간 공해로 손상되었다. 그러나 현재는 옮겨졌고, 건축물도 잘 복원되었다.

2 아테네 아크로폴리스(Acropolis)의 복원 모형. 오른쪽 앞쪽에 아테나 니케(Athena Nike) 신전과 프로필라이아(Propylaea)가 있고, 그 너머에는 파르테논 신전이, 왼쪽 중앙에는 에렉테이온(Erechteion)이 있다. (토론토)

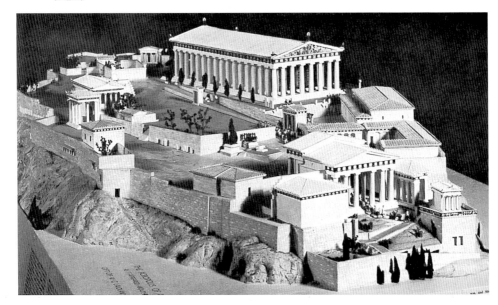

서론

"지금의 파르테논(Parthenon)은 맨 처음 지어졌을 때보다 더욱 인상적으로 보인다고 말하고 싶다. 여러분들은 공간감과 개방성을 훨씬 많이 느끼리라. 파르테논이 전체적으로 견고하지 않고 빛이 들어온다는 사실은 그 신전을 이전처럼 사면의 외벽으로 구성된 건물이 아닌, 한 점의 조각으로 관망하게 한다. 이제 신전은 완벽하게 공간적이다."

위대한 현대 조각가 헨리 무어(Henry Moore, 1898-1986)가 언급했듯, 고전적 고대의 가장 위대한 기념비가 불러일으키는 빛과 공간에 대한 열정은 많은 이들에게 그리스 문화와 미술의 주요한 매력처럼 보이는 많은 것을 표현해 준다. 이른바 사고의 순수함, 행위와 디자인, 민주주의자, 철학자, 시인과 역사가, 근대 세계의 선구자이자 기독교가 성취할 수 있던 모든 것을 예견하거나 나아가서는 초월적 인간애를 표현하면서 진실과 미를 추구한 전대미문의 성공을 보여주는 탁월한 사람들의 표현 등이다도 1,3. 그리스 미술과 고대에 대한 진실은 매우 다르지만 어떤 면에서는 경이롭기만 하다. 서론에서 다루는 시기의 반 정도 동안, 그리스 미술은 비(非)그리스적인 유형에 깊이 의존했고, 그 후에야 지도적인 위치에 군림했다. 아테네(Athens)의 민주주의가 기원전 5세기 중엽에 아테네 시(市)를 효과적으로 통치한 남자의 이름(페리클레스Pericles)으로 기억되고 있다는 점은 그 도시가 과연 민주적이었는가에 대해 시사한다. 그리스인들은 냉혹할 정도로 잔인하여 외국과 싸우기보다는 자기들끼리 싸우는 데 정력을 쏟았고, 노예제도는 본질적 요소였다. 그러나 이는 당시로 봐서 전 세계적인 양상이었고, 노예와 여자, 장애인과 외국인은 대부분의 지역에 비해 고전기 그리스에서는 주변인으로 그래도 대우를 잘 받았다.

한 세기 이전에 형성된 그리스에 대한 비실제적 관점은 서구 지배계층을 위해 여러 세대 동안 행해진 고전 교육을 위시하여, 이후 서구 문학을 형성하는 고전 문학의 확실한 역할, 그리스인이 기독교인의 원형이었다는 생각, 그리고 그

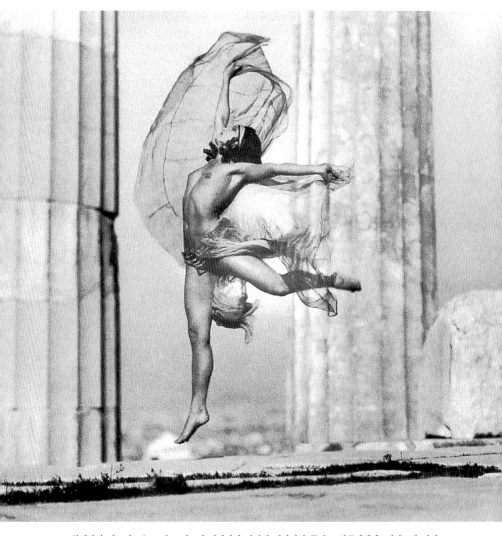

3 황폐화된 파르테논은 고대 그리스의 낭만적인 광경에 이상적인 무대로 입증돼었다. 이사도라 던컨
(Isadora Duncan, 1877-1927)이 계단에서 춤을 췄고, 이 사진에서는 1929년, 러시아 무용가 니콜스카
(Nikolska)가 그 매력에 감응하고 있다.

리스 미술에 대한 매우 왜곡된 견해에서 비롯되었다. 탁월한 그리스 유산과 여기저기 나타나는 질적 가치는 본래의 기능과 아무런 관계가 없지만 과연 이것들이 무엇이었느냐를 이해하기에는 오랜 시간이 걸렸고, 현재도 그러하다. 고전 미술에 대한 르네상스의 재발견은 예술과 건축에서 다양한 형태의 그리스 부활(Greek revival)로 이어졌고, 이후 18, 19세기에는 순수 건축과 상당히 활기 없는 조각과 회화에서 절정에 달했다. 회화와 조각(특히 공동묘지와 기념비를 위한 것)의 재현 미술(representational art)이 기원전 5세기의 그리스에서 창안된 양식에 의해 결정되어 로마로 전수되고 르네상스 시대에 잘못 이해되는 동안, 결과적으로 50년 전까지 많은 서구 건물에 보이는 건축 양식은 유럽 고딕 양식의 부활이나 고전적인 열주(colonnade)와 몰딩(moulding, 돌림띠), 간혹 그 모두를 지배적으로 이용한 모습이었다. 근대 미술이 고전 양식에 의해서 한정될수록 더욱 의식적으로 그것을 털어 내려 노력했고, 포스트모더니즘(post-modernism)은 아직도 고전성에 대해 의도적으로 언급한다. 우리는 인간이 만든 환경에 의해 고전성에 공감하거나 반대하는 입장에 놓이게 되며, 그렇다고 해서 지금까지의 고정관념을 떨어버리고 냉정하게 판단하기란 쉽지가 않다. 현재는 학계에서도 '고전적'인 것에 대한 편견이 팽배한 실정이다.

그러므로 여기서는 그리스 미술이 어디에서 창안되었는지, 고대 이후로 어떤 기능을 발휘해왔는지, 미술관이나 책과 미술시장에서 제시된 방법에 대한 현대적 반응을 지켜보는 것이 얼마나 흥미로운지와 관련해 그리스 미술을 이해해 보고자 한다. 하물며 헨리 무어도 다음과 같이 생각했다.

"그리스와 르네상스는 대적 관계였고, 그래서 우리는 모든 것을 던져버리고 원시주의 미술의 초기부터 시작해야 한다. 내가 엘긴 마블(Elgin Marbles)이 얼마나 경이로운지를 알기 시작한 것은 지난 10년 또는 15년(헨리 무어의 40대) 밖에 되지 않았다."

그렇기는 하지만 무어가 엘긴 마블을 감상한 것이 그 기능과 창조자들의 의도에 가까운 어떤 면과 연관되는지, 아니라면 다만 빼어남의 다른 영속적인 기준을 파악했을 따름인지는 의문스럽다. 이러한 그릇된 이유 때문에 그 조각들을 숭앙하는 일이 잘못이 아니지만, 올바른 이유를 더듬어 보는 것도 매우 가치 있는 작업이라 여겨진다.

바람에 노출되어 있으며 공간과 미(美)의 자식인 파르테논 자체를 보자면 윗부분만 멀리서 보일 뿐이다. 오래 전에 사라진 다른 건물들도 2과 조상(彫像) 및 기념비가 즐비한 아크로폴리스 바위 위에 있는 파르테논 신전은 방문자가 그 옆으로 가까이 갈 때까지 별로 눈에 띄지 않으며, 하늘로 멀어져 가는 육중한 원주와 크기가 압도적이었다. 신전은 밝고 다채로웠다. 지금처럼 흰색인데다 엄격한 모습도 아니었고, 빛의 신전도 아니었다. 위로 높게는 사실적인 조상과 부조가 신과 여신, 인간의 존재를 제시했으며 그들의 행위는 아테네의 영광을 반영했다. 원주 뒤에 있는 건물의 주요 부분은 바닥에서 천장까지 대개 닫혀있는 두 개의 문과 두 개의 창이 뚫려있는 육중하고 견고한 대리석 덩어리처럼 보였다. 높이가 40피트나 되는 금, 상아 조각상에는 수많은 아테네의 보물과 아테나 여신의 부를 뜻하는 풍성한 상징이 서려있었다. 전체적인 효과는 권력과 위신, 그리고 애국심에 대해서 많은 것을 알려주며, 미술과 건축은 어떤 기준으로 조명해 봐도 더없이 절묘했지만 그것들이 본래 조성된 의도는 우리가 예술적이라고 부르는 것과는 거리가 있었다.

오래 전에 죽은 사람들과 감정이입을 해보고 그들의 미술을 감상하기 위해서는 그들이 살던 환경과 매일매일 이뤄지던 시각적 체험, 또 그들이 어떻게 차려입었고 무엇을 먹고 얼마나 많이 믿고 또 믿지 않았는지, 사람들끼리 서로 어떻게 대했는지, 정치가들과 장군들이 자신과 국민을 위해서 무엇을 추구했는지에 대한 지식이 필요하다. 우리가 고대에서 현재까지 중간에 개입된 시간 동안 생긴 선입견을 털어버린다면, 고전문학과 기념물이 풍부한 상태이므로 이것이 불가능하지는 않다. 여하튼 이는 시도해 볼만한 가치가 있으며, 각 시대는 그 나름의 사관을 창조한다는 점을 안다고 하더라도 우리는 이를 정당하게 참작해서 우리의 선입견을 규명해야 한다. 아울러 20세기와 20세기 예술의 어떤 면을 이해하는 데 유효한 도움을 주기 위해 만들어진 우리 시대의 개념들과 관련해서 고대를 판단하는 것을 피할 수 있으리라는 희망을 버려선 안 된다.

고대 미술을 다룰 때는 대상들이 만들어진 의도대로 보고 관찰하려는 태도가 선행해야 한다. 특히 조각과 건축은 모두 채색되었고, 조각은 현대의 갤러리와는 전혀 다른 배경 속에 있었으며 가장 소중한 대상도 '사용'이라는 기능을 위해서 제작되었으므로 미술관 진열장에 전시되지 않았음을 기억하는 것이 중요하다. 남부 이탈리아 리아체(Riace)에서 출토된 훌륭한 청동제 전사 2점도4은

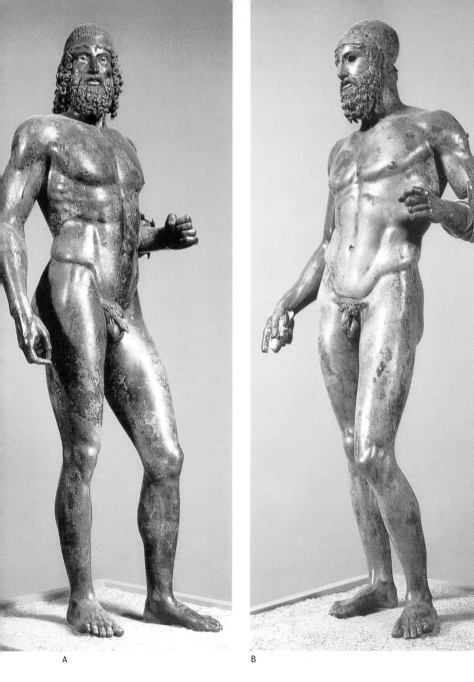

4 레지오 근처 리아체의 바닷속에서 발견된 청동 전사들. (A)는 방패와 창, (B)는 방패와 칼, 투구와 함께
복원될 예정. (A)는 입술과 젖꼭지에 구리를 입혔고 이에는 은을 입혔다. (B)의 양팔은 고대의 것 그대로
복원되었다. 이들은 승리를 기념하는 영웅들 중 한 그룹이었으며, 로마인들에게 도난당하기 전에는 그리
스의 신전에 있었던 것으로 추정된다. 두 전사는 실제 사람보다 약간 크다. (레지오)

지금은 레지오 미술관(Regio Museum)의 대형 갤러리에 서로 몇 미터 떨어져서 거의 홀로 서 있다. 따라서 우리는 두 작품을 따로 사방에서 관람할 수 있다. 고대에 그 조각들은 다른 조각품과 함께 어깨를 나란히 한 채 벽을 등지고 있었다. 우리가 상상력을 발휘해서 조각상이 창과 방패를 든 모습을 생각해 본다면 전사들이 전시된 방식이 미술가의 의도를 전적으로 감추고 있음을 인정할 수밖에 없다. 델피(Delphi)의 〈전차 모는 사람〉도 131은 현재 미술관에서 관심의 대상일 뿐, 더 이상 그리스의 태양을 받으며 훌륭한 말과 한 팀을 이루어 전차에 서 있지 않다. 더욱이 고대 미술에 관한 경외심에다 현대까지 우연히 잔존한 덕분에 우리는 코나 팔다리가 있건 없건 고대 세계의 파편이기만 하면 이에 대해 관대했을 뿐 아니라 미술가를 위한 주제로서 미적인 지위를 부여했다. 파편 조각들은 현재 그럴만한 가치가 있지만 고대 그리스의 어느 미술가도 그렇게 여긴 적이 없었음을 기억하자.

또 다른 측면은 고대 그리스의 예술이 오늘날의 예술과는 매우 다른 역할을 했다는 점이다. 거의 고대 말기까지 '예술을 위한 예술'은 사실상 알려지지 않은 개념이었고, 실질적인 미술시장이나 소장가들도 없었다. 모든 미술은 기능성이 우선이었고 미술가는 구두 제조업자와 동등하게 일상품을 제공하는 사람이었다. 그리스어에는 현대의 의미에 준하는 예술에 대한 분리된 개념이라곤 없었고, 단지 공예(craft, 테크네*techne*)가 있었다. 고대의 뮤즈(Muse)들은 미술가가 아닌 글 쓰는 작가에게 영감을 불어넣었다. 아테네의 미술가들은 신들(아테나와 헤파이스토스Hephaistos)의 보호 하에 있었고, 그들의 공예는 본질적으로 실용적이거나 기술적이었다.

마지막으로 헬레니즘(Hellenism) 시기와 그 이후에도 상당 기간 동안 그리스 미술의 주요 부분은 그들의 과거(우리는 신화라고 칭하지만 그들에겐 역사였다) 이미지를 불러일으켰음을 기억해야 한다. 앞으로 살펴보겠지만 그들은 문학뿐만 아니라 미술을 통해서 현재를 숙고하는 행위에 놀랄만한 방법으로 자신의 과거를 이용했다.

그리스의 독창적인 작품은 근대 그리스와 터키 서부(고대의 동부 그리스) 지역, 흑해 연안, 남부 이탈리아와 시칠리아의 그리스 식민 지역에서 주로 제작되었으며, 많은 작품과 미술가들이 더욱 멀리 여행했다. 후대에 제작된 복제품

을 포함하면 그 원천은 로마 제국 전체에 해당되며, 많은 경우 우리는 복제품을 보고 조각과 회화의 유명한 작품을 판단해야 한다.

고전 고대의 유적은 고전 세계에서 석회석 가마나 도가니 혹은 새로운 건물에 결합되는 것에 따라 매우 특징적이었다. 즉, 계획적인 작품 소장과 더욱 많은 연구가 13세기 이탈리아에서 시작될 때까지 고전 그리스를 중심으로 더욱 두드러졌던 것이다. 그곳에서 고대는 양식상 고전적 특징을 띠었지만 전적으로 거의 로마 시기의 것이었다. 부조 장식이 있는 도기 사발(로마 아레티움Roman Arretium, 지금의 아레초Arezzo인 아레티움에서 부조 장식이 된 붉고 광택 나는 도기가 많이 만들어졌다. 기원전 1세기에서 서기 1세기 동안 절정을 이룬 이 도기를 아레틴 도기Arretine Ware라고 부른다―옮긴이)과 동전은 13세기, 14세기에 이미 수집되고 있었다. 이교도적인 주제를 위한 새로운 기독교적 배경에도 불구하고, 수많은 고전기 보석과 카메오(cameo, 마노나 접시조개의 껍데기 등에 양각으로 조각한 장신구―옮긴이)가 중세의 가구나 책 제본에 결합된 채 사라지지 않고 잔존해왔다. 15세기에는 아테네의 적색상(赤色像, red figure) 도기화가 기원전 5세기에 수입되어 에트루리아(Etruria) 묘지에 매장된 도기의 파편에서 관찰된다. 학자들은 이제 그리스 땅을 방문하기 시작했다. 베네치아와 제노바 가문이 에게 해에서 자유롭게 교역을 했으므로 거대한 이탈리아 조각 컬렉션 중 일부가 형성되었고, 이탈리아 발굴지로부터도 그러했다. 젊은 미켈란젤로(Michelangelo Buonarroti, 1475-1564)는 자신의 작품이 골동품으로 착각되는 것을 자랑스러워했고, 피라네시(Giovanni Battista Piranesi, 1720-1778)를 비롯한 후대의 미술가들은 티볼리(Tivoli)에 위치한 하드리아누스(Hadrianus)의 빌라에서 발굴된 파편들과 같은 불완전한 조각을 보수하고 완성하는 공방을 운영했다.

주요 그리스 작품 중 일부는 이보다 일찍 이탈리아에 유입되었다. 현재 베네치아의 성 마르코 성당(Basilica San Marco) 입구에 있는 훌륭한 청동말은 문헌에 따르면 서기 5세기 키오스(Chios)에서 콘스탄티노플의 히포드롬(Hippodrome)으로 옮겨진 후에 1204년 십자군 원정의 전리품으로서 베네치아로 옮겨졌다고 한다도5. 이것이 로마에서 제작되었다는 설도 있다. 청동말들은 베네치아의 병기공장에서 녹아 없어질 운명이었지만 시인 페트라르카(Petrarca, 1304-1374)와 다른 여러 사람들이 동상의 가치와 아름다움을 알아보았다. 그들은 진짜 그리스 조각보다는 문헌에서 나오는 그리스 미술가들의 이름에 대해 더 잘 알고 있었으

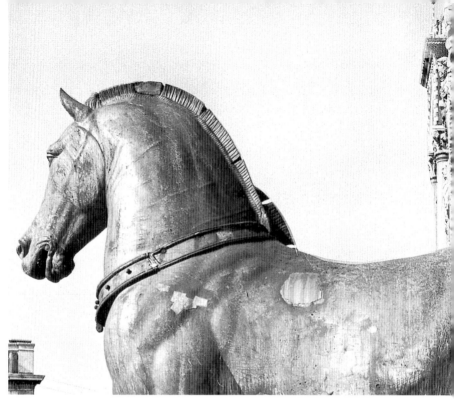

5 베네치아의 성 마르코 성당 입구 위에 있는 네 마리의 청동 말 중의 하나. 후기 헬레니즘 그리스의 전차 군상에서 온 것으로 추정.

므로 이것을 "리시푸스(Lysippus)의 작품이다"라고 말했다. 청동말들은 도나텔로(Donatello, 13860-1466)에 의해 재발견될 정도로 고대 세계의 탁월한 주조 기술이 발휘되었다. 전리품은 평온히 성 마르코 성당에 보존되지 못했다. 1798년에 나폴레옹은 이것을 파리로 가져가서 튈르리 궁(Palais des Tuileries)의 카루젤 아치(Arc du Carrousel, 카루젤 개선문) 위에 올려놓았다. 많은 사람들이 청동말을 계속 보유해야 한다고 주장했지만 1815년에 베네치아로 반환되었다. 그리고 제1차 세계대전 중에 오스트리아의 폭격을 피해 이를 내려놓았다. 베네치아 병기창 앞에 놓인 대리석 사자 두 마리도 그리스에서 들여왔다도6. 그 중 하나는 아테네의 항구 피레우스(Piraeus)에서 들여온 것이고, 다른 하나는 델로스(Delos)의 우수한 아르카익기(그리스어 archaios에서 유래되었다. 사전적인 의미는 '고대', '고식의', '더 낡은'이나, 그리스 미술사에서는 기원전 8세기 말에서 480년까지의 초기

미술을 지칭하며, 대체로 기하학기의 경직성이 경감되고 그보다 자연스러워지는 단계다. 미술사에서는 일반적으로 성숙기 이전의 치졸하고 미숙한 시기의 양식을 일컫는다—옮긴이)의 작품으로 18세기 초에 들여와 당대의 방식으로 새로운 머리를 부착했다.

여러 이탈리아 수집품들은 로마시대에 복제된 그리스 조각을 공부하는 데 중요한 원천이 된다. 비록 무화과 나뭇잎의 컬트가 여기저기에 남아있고(로마시대 복제품들이 인물상의 성기를 가리기 위해 원작에는 없던 무화과 잎을 조각해 넣은 것을 뜻하는 것 같다—옮긴이) 바티칸에 있는 프락시텔레스(Praxiteles)의 아프로디테(Aphrodite) 복제상의 엉덩이에 적당히 걸쳐져 있던 납제 옷주름(drapery)이 1932년에야 벗겨졌지만 말이다. 프랑스에서도 이와 비슷한 일이 이루어졌다. 예를 들어, 루이 14세 시대의 조각가 지라르동(Francòis Girardon, 1628-1715)은 아를(Arles)의 비너스(Venus)상(프락시텔레스 작품의 복제품)의 자세, 의상 그리고 가슴 윤곽을 동시대의 양식으로 줄여 제작해 달라는 요청을 받았다. 영국의 아룬델(Arundel) 백작도 7은 옥스퍼드에 많은 소장품을 갖고 있었는데 17세기 초에 그리스를 여행하면서 몇몇 중요한 그리스 원작을 손에 넣을 수 있었다. 현재 페르가뭄(Pregamum)의 '제우스 대제단(the Great Altar of Zeus)'으로 알려져 있는 백작의 소장품은, 예전에는 공사장에서 떠돌다가 조지양식(Georgian style)의 붉은 벽돌집 전면에 부착되었으며 석공회사에서 파괴하길 거부해서 1961년에야 구조되어 주목받게 되었다.

그러나 서유럽이 그리스 미술의 원형에 눈을 뜨게 된 계기는 18세기 말과 19세기 초의 발굴품들 때문이다. 아이기나(Aegina)의 아파이아(Aphaea) 신전 조각들도 79, 80은 뮌헨으로 옮겨졌다. 아테네의 엘긴 마블은 1816년에 대영 박물관에 소장되었고 좋지 못한 전시 상태와 뿌리깊은 편견이 따라다녔지만 결국은 진정한 가치를 인정받았으며, 미술가들과 그리스에 대한 보다 대중적이고 학문적인 개념에 영향을 미쳤다도 134, 138, 139. 코커릴(Charles Robert Cockerell, 1788-1863)은 바사이(Bassae)의 아폴론(Apollo) 신전을 탐방하고 그 모습을 스케치했으며 신전의 부조들도 런던으로 가지고 왔다. 그는 1845년 옥스퍼드에 대학 미술관(현재의 애슈몰린 미술고고학 박물관Ashmolean Museum of Art and Archaeology)을 지을 당시 바사이에서 본 특이한 원주 형태를 연상했고, 계단 맨 위에는 신전의 내실에 있었던 조각 프리즈(frieze)를 새겨 넣었다. 이것은 채색된 배경, 건축적 세팅과 함께 건축적 조각이 장식물이 될 수 있음을 보여준다

도8. 나아가 1851년 런던 만국박람회(Great Exhibition)에서도 고대에 찬사를 바쳤다. 비록 그리스 역사학자 조지 핀레이(George Finlay, 1799-1875)가 파르테논 건축의 정교함을 연구하고 밝혀낸 '아테네 사람' 펜로즈(Francis Cranmer Penrose, 1817-1903)와 함께 박람회를 들른 날, 일기에다 "펜로즈와 수정궁 방문. 파르테논 프리즈는 끔찍하게 채색되었고 이집트 인물상들은 사람뿐만 아니라 사자와 스핑크스도 마치 술에 취한 듯하다"고 썼지만 말이다.

그리스 도기는 18세기부터 지속적으로 남부 이탈리아와 에트루리아의 공동묘지에서 다수 발굴되었다. 이들은 처음에는 '에트루리아 양식'으로 불렸지만, 결국에는 그리스적인 특성이 인정되었다. 한편 그리스 땅에서 더 오래된 그리스 도기가 처음 발견되었을 때는 고전적인 조각이나 도기화와는 너무나 달랐기 때문에 페니키아(Phoenicia)나 이집트의 것으로 간단히 처리되었다. 그리스와 로마의 보석과 카메오가 자유롭게 복제되었다. 그랑 투르(Grand Tour, 영국에서 상

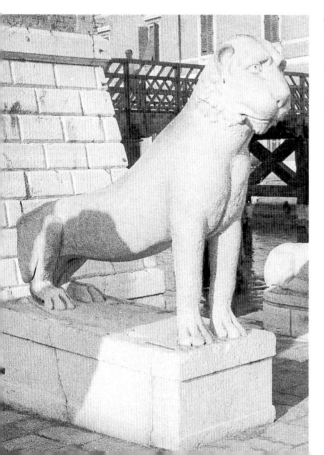

6　베네치아의 병기고 앞에 있는 대리석 사자상. 몸체는 기원전 6세기 초의 델로스에서 왔으며, 머리 부분은 18세기에 추가된 것이다.

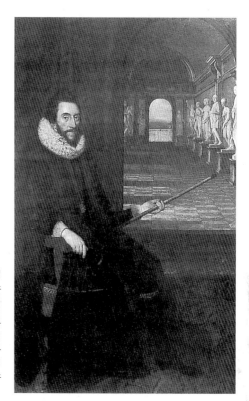

7 아룬델 백작(1585-1646)이 런던의 아룬델 저택의 조각상 갤러리에 있는 모습을 다니엘 미텐스(Daniel Mytens, 약1590-1647, 네덜란드에서 태어나 영국에서 활동)가 그렸다. 백작은 건축가 이니고 존스(Inigo Jones, 1573-1632)와 이탈리아를 방문해서 발굴작업을 후원했다. 후에 그는 에게 해 지역에서 대리석상을 수집했으며 그의 갤러리에 루벤스(Peter Paul Rubens, 1577-1640)가 방문해서 감탄을 하기도 했다. 컬렉션의 대다수는 현재 옥스퍼드에 있다. 캔버스, 2.04×1.25m (아룬델 성)

류계층 자제들이 유럽의 대도시를 여행하며 미술 원작을 보는 것—옮긴이)는 더 많은 고전 고대를 서구로, 특히 영국으로, 대저택으로 이어지게 했다. 대리석이 여의치 않으면 석고 주조한 모형을 대신 구입했고, 복제품을 통해 고대 미술품을 감상하는 것이 계속해서 연구에 중요한 역할을 했다. 동전은 신화적인 인물과 고대의 초상이 담긴 휴대가 간편한 기록물이었다. 고대의 보석과 카메오의 주형으로 구성된 거대한 컬렉션이 18세기에 형성되었는데, 이는 어느 소장가라도 선택할 수 있었던 신과 영웅, 황제라는 유형에 따라 벨기에의 초콜릿처럼 책 모양도 9이나 장식장 모양으로 만들어졌다. 사진이나 석고 복제품을 통해서 고대 미술을 연구하던 방식은 결코 구태의연한 방식이 아니었고, 실제로 산재하거나 소실된 조각 사이의 직접적인 비교도 행해질 만큼 본질적이었다.

그리스 자체에서 이루어진 19세기의 발굴은 새로운 각종 보물을 위시하여 올림피아 조각품과 아테네 아크로폴리스의 아르카익기 대리석과 같은 주요 조

8 옥스퍼드 애슈몰린 박물관 계단 위에 있는, 바사이의 아폴론 신전(도 155)의 프리즈를 복원하여 채색한 주조물. 찰스 코커럴 설계, 1845년

각상군(群)을 발견해냈다. 그것에는 이제 학자들이 그리스 미술의 전체적인 발전사를 합리적으로 구축해볼 수 있을 만큼 많은 다른 작품군도 있었다. 이후의 발굴은 새로운 미술품과 이미 알려진 작품을 이해하고 연대기를 추정할 수 있는 새로운 증거를 제공했다. 모든 발굴이 다 계획적인 것은 아니었다. 로마의 궁전과 별장에 놓기 위해 조각상들을 싣고 항해하다가 조난당한 난파선에서 고대의 가장 뛰어난 주요 청동상들이 발견되기도 했다. 기원전 86년에 로마의 장군 술라(Sulla)가 피레우스 항구를 파괴했기 때문에 조각상을 싣고 있던 선적은 그곳 창고에서 그대로 불타버리고 말았다. 그러다가 1959년에 피레우스의 거리에 하수도를 파면서 조각상들이 발견되었다 도 118. 극적인 발굴 작업으로는 남부 이탈리아 리아체의 난파선에서 발견된 청동전사 두 점을 들 수 있다. 이 발굴품은 기원전 5세기 중엽의 양식에 대한 우리의 생각을 크게 바꾸었고 현존하는 대리석 조각상에만 의거한 판단이 부적절했음을 일깨워 주었다. 이제는 주목할 만한 작품이 발굴될 법한 주요 발굴지가 더 이상 없다고 생각하기 쉽다. 그러나 사실은 전혀 그렇지 않은 듯하다. 우선, 그리스에서 멀리 떨어진 곳에서도 이따금 그리스 내에서 발견될 만한 작품이 발굴되기도 한다. 1953년에 파리에서 남동쪽으로 100마일 떨어진 빅스(Vix)의 무덤에서 발견된 가장 크고 우수한 아르카익기의 청동 크라테르(crater, 혼합용 사발) 도 119는 지금도 유명하다. 알렉산더 대왕

(Alexander the Great, BC 356-323)의 아버지 필리포스 2세(Philippos II, BC 382-336)의 무덤이 있는 마케도니아의 베르기나(Vergina) 왕릉 도 *189, 191, 192*과 같이 아직 그리스 내에도 새로운 발굴지가 잔존한다. 한편 기존에 발굴된 지역도 모두 발굴되려면 아직도 멀었으며, 델파나 사모스(Samos)의 헤라이온(Heraion)과 같은 유명한 발굴지의 더 깊은 지대에서 아직도 소중한 유물이 많이 발굴된다. 고대 세계 7대 불가사의 중 하나인, 피디아스(Phidias)가 금과 상아로 제작한 제우스 조각상을 올림피아에서 구해내는 데 거의 이천 년이나 걸렸다. 1954년에서 1958년에 그 조각상을 제작한 피디아스의 작업실이 발굴되었다. 작업 도구, 상아 조각, 유리 상감(inlay) 틀, 그리고 금으로 된 옷을 만들어내는 주형이 그대로 놓여 있었으며 한쪽 구석에는 바닥에 '피디아스의 것'이라고 새겨진 그 위대한 미술가의 찻잔이 놓여 있었다 *도 10*. 이러한 발견으로 인해 그 조각상이 더 좋아지지는 않겠지만 우리가 고대의 가장 위대한 미술가의 감동적인 유물을 볼 수 있고 또 어떻게 조각상이 제작되었는지를 배울 수 있다. 기원전 5세기의 그리스 미술도 큰 차이가 없었다. 많은 점에서 에게 세계(Aegean world)는 오랫동안 유럽보다는 근동 문명을 서쪽으로 확장시켜왔다. 즉 근동 문명에 의존했을 뿐만 아니라 고무되었고, 주로 소규모였으며 빈약한 자원으로 차별화했다. 이는 부분적으로는 땅과 지형에 필수적인 재료가 없어 상대적으로 빈약하기 때문이었지, 어떤 시기와 장소에서 이뤄진 업적의 가치를 떨어뜨리는 것은 결코 아니다(이 점에 대해 나는 초기 키클라데스Cyclades 미술과 미노스Minos 궁전의 미술을 염두에 둔다). 기원전 8세기에서 6세기까지의 그리

9 고대 보석의 주조품을 넣어두는 책 모양 서랍장. P. D. 리페르트(Lippert) 제작. 1767년. (튀빙엔 Tübingen 대학)

10 조각가 피디아스의 서명이 새겨진 아테네의 흑색 잔의 밑바닥. 피디아스가 제사의식용 제우스 조각상을 만들던 올림피아의 작업실에서 발견되었다.

스 조각과 드로잉은 개념이나 실질적인 외형면에서 아나톨리아를 위시한 메소포타미아와 이집트의 그것과 그다지 많이 구별되지 않으며, 다만 규모면에서 차이가 있었다. 그러나 5세기는 세계 미술에 전성기 고전 양식의 혁명과 표현 형식이 소개된 시기였으며, 이 표현 형식은 지금까지 인간이 자신의 모습과 신, 자신의 경험세계 그리고 경험을 초월하는 세계를 창조하고자 한 방법과는 완전히 모순되는 색다른 것이었다. 이는 본질적으로 이상화(理想化)되고 사실적인 인간의 표현에 바탕을 둔 표현 형식이며, 자연의 모조품이지만 과거의 모습보다 더 나아지고 싶은 그 무엇이었다. 이상화는 아르카익기와 같은 양식화되고 비사실적인 인물에서 거의 보편적으로 나타났기 때문에 전혀 새로울 것이 없었지만, 기원전 5세기에는 개별성과 나이, 감정과 같은 특정한 면들에 대한 표현을 억누르면서 완벽한 대칭문제에 대해 관심을 가지고 사실적인 해부학적 표현 수위를 조절하게 되었다. 사실주의는 새로웠고 미술의 역사상 처음으로 미술가는 신체가 어떻게 구축되는지, 그리고 움직임과 이보다 더 어려운 정지(repose)의 미묘한 차이가 어떻게 표현되는지를 완벽하게 이해한 모습을 보여준다. 그러한 실제 세계에 대한 흉내나 모방(미메시스*mimesis*)은 예술의 '속임수'와 '절대(absolute)를 표현할 수 없음'을 의심했던 그리스의 철학자, 특히 플라톤(Plato)을 당황하게 만들었다. 이집트처럼 그러한 사실주의를 잘 이룰 수 있는 듯 보이는 다른 문화는 자기 딴에는 미술과 생활 사이에 거리를 유지하는 양식화(stylization)라는 척도를 선호하면서 사실주의를 의도적으로 차단했다. 이는 매우 효과적이었지만 대개 그리스 전성기 고전기의 인문주의 사회가 원한 것은 아니었다. 핵심적

인 면에서 양식화가 초기 타문화의 예술보다 진정 더 보편적인 매력을 갖고 있음이 증명되었다 하더라도, 본질적으로 그들의 접근에 대해 더 나은 것이 없었다. 그리스 미술이 우리를 여전히 감동시키는지 여부에 상관없이 이 현상을 통해 차이점을 이해할 수 있기 때문에 이것을 8장에서 간략하게 논의한다. 그것의 일부는 그리스 미술이 이미지를 통해 현재와 과거를 기록하는 생생한 수단을 제공할 수 있다는 식으로 설명되며, 사회가 제 아무리 비문맹이더라도 항상 이미지는 말보다 더 직접적으로 소통이 가능하다.

르네상스 학자들은 그리스어와 라틴어로 기술된 저서들, 로마 미술과 로마식으로 위장한 그리스 미술을 알았다. 그 저서 덕분에 주제를 인식하는 것이 가능했고, 그리스 미술가들의 이름을 붙여보는 시도를 할 수 있었다(결과적으로 로마 미술가의 이름은 전혀 기록되지 않았다). 이후 18세기에 독일 학자 빈켈만(Johann Joachim Winckelmann, 1717-1768)은 작품을 제대로 확인(identification)하지 않고 '고전 미술(classical art)'의 무분별한 유산을 수용하는 데 문제가 있다고 파악하면서, 그리스 미술의 진정한 역사와 더불어 결정적인 쇠퇴기와 절정기의 우수한 그리스 양식을 정의해보려고 애썼다. 연구할 때 로마의 복제품을 제외하면 그리스 원작은 접하기가 힘들었기 때문에 빈켈만도 동시대의 신고전주의 미술가들이 그랬듯 이상화된 경향을 지나치게 강조하는 데 이끌렸음을 감안한다면(8장을 보라) 그것은 놀라운 업적이었다. 그리스 취향의 척도로서 〈아폴로 벨베데레*Apollo Belvedere*〉도 *11*를 격찬한 그의 아폴론적인 관점은 물론 그리스 문화의 더욱 어두운 측면인 디오니소스(Dionysus)적인 면을 강조하던 연구에 대해 반대되는 성격을 발견했다. 특히 후자는 철학자이자 고전주의자였던 니체(Friedrich Nietzsche, 1844-1900)가 전개한 관점이다. 독자 여러분이 입증하고 싶은 것이 무엇이든, 이러한 균형이나 양극성의 고찰은 이후의 연구에도 중요했으며 사고와 행위의 패턴을 인간사에 부여하고 싶어하는 과학 시대에 풍미했다.

19세기 동안 그리스 조각 원작에 대한 감식가(connoisseur)적, 학문적 지식과 고대에 이탈리아로 수입된 도기의 그리스 기원을 인식하는 능력은 느리게나마 균형을 바로잡는 데 도움이 되었다. 19세기와 20세기에는 독일학자들이 주축이 되어 재료의 구성에 대한 주요 시기를 파악하여 현존하는 대부분의 그리스 미술의 주요 종류에 대한 기원과 연대기를 확인했다. 작품의 연대와 기원에 대

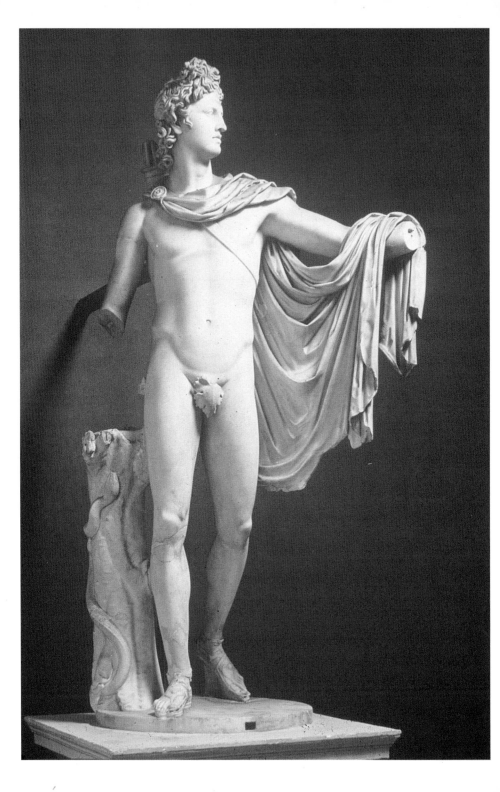

한 지식은 작품의 기능과 질을 고찰하기 위해 꼭 필요한 전제조건이다. 감식안은 때때로 더욱 넓은 범위를 선호하면서 학문의 활기에 전혀 호응하지 못하는 학자들에게서 비난을 받기도 하지만, 그 과정은 오늘날까지도 더욱 치밀하게 계속된다. 그리하여 모렐리(Morelli)가 이탈리아 회화를 위해서 만들어낸 전칭(attribution, 어떤 작품을 어느 시대, 지역, 사람 등의 작품으로 추정하는 것―옮긴이)을 파악하는 테크닉이 그 작업에 너무 잘 어울리는 매체인 그리스 도기화에도 성공적으로 적용되었고, 무명의 수많은 고대 화가들의 양식과 경력이 재발견되었다. 그래서 그리스 미술사에서 개인의 역할에 대한 인식은 그가 봉사한 사회의 필요성과 기대에 대한 인식 못지않게 중요한 문제로 여겨진다.

이후 20세기 미술사는 다각적이지만 그리스 미술에 대한 우리의 이해를 돕기 위한 취지로 요약되는 또 다른 연구과제에 몰입하면서 진행되었다. 이중 많은 것들이 어느 정도는 20세기의 문제점 때문에 자극된 인류학적, 철학적, 심리학적, 인식론적 연구를 통해 촉진되었다. 20세기의 지적 활기는 분위기상 단연코 반(反)고전주의적이거나, 새로운 사회적 억압에 의해 결정되었다. 평범한 사람은 이와 함께 생활하는 것을 배우고, 학자들은 때때로 새로운 접근법과 자신들이 고집하는 고대연구를 서로 조정하는 것이 더욱 어려워짐을 알게 되면서 과거에는 유사하게 적용될 수 없었던 이론들도 적용해보고 싶은 유혹에 빠져 가능한 이론들을 새롭게 규정하다가 실패할 수도 있다. 이제 연구 동향은 그리스 미술이 그리스의 용어로 이해될 필요가 있고 또 그럴 수 있다는 사실을 인식하면서 급진전했다. 이는 그리스 텍스트의 전통적인 해석에 전적으로 바탕을 둔 고대 그리스에 대한 선입견이 제공하는 것 이상으로 그리스 미술이 만들어진 사회에 대한 더욱 완전한 이해를 필요로 한다. 따라서 우리가 이제 그리스 신화나 그리스 연극의 역할을 더욱 잘 이해한다는 사실 또한 그리스 미술에 대한 이해력을 높인다. 우리는 고전주의 미술의 사실적인 외양이 제공하는 인상을 도외시하고 그 미술이 공식과 전통 및 수학에 얼마나 많이 의존하고 있는지를 배워왔다. 또 단순히 텍스트를 위한 가치 있는 삽화로 보였던 풍부한 신화적, 풍속화적 주제는 당대에 더욱 큰 중요성을 지녔고, 신분과 정치학과 종교에 대한 중요한 의미를 전달했음을 이해해왔다. 이 모든 것이 우리의 존경을 받을만한 (그러나 어떤 이들로부터는 많은 비난을 받기도 하는) 많은 지적인 업적을 이룬 사람들에게 한껏 가까이 다가가게 한다. 우리는 그리스 미술의 표현 언어를, 그 언어로

11 〈아폴로 벨베데레〉 기원전 4세기의 그리스 청동 원작을 복제한 것. 1509년에 로마에 알려져서 최고의 그리스 원작으로 잘못 인식되었다. 아폴론이 활을 들고 적을 위협하는 자세로 한 발 내딛고 있다. 높이 2.24m. (바티칸)

어떻게 서로 생각을 나눌 수 있었는지를, 고대의 대부분 지역에 비해 형상(形象) 미술(여기서 '형상figure' 미술이란 인물과 동물 등의 구체적인 모습이 표현되는 것을 지칭한다. 즉, 기하학적, 추상적 문양이 주로 등장하는 모습에 대치되는 개념이다. 앞으로 나오는 이 용어는 모두 같은 의미로 사용된다—옮긴이)로 둘러싸여 있던 사회에서 행한 놀랄만한 미술의 역할을 알아가고 있다.

1960년대에 대두된 '신고고학'(New Archaeology, 루이스 빈포드Lewis R. Binford를 비롯한 미국 고고학자들을 중심으로 나타난 새로운 연구사조. 편년과 묘사에 치중한 종전의 고고학을 배격하면서, 연역법을 사용하고 양적으로 많은 자료에서 질적인 해석을 이끌어내기 위해 통계학적 방법을 표방했으며, 현대고고학의 지배적인 조류로 자리잡았다—옮긴이)을 통해 고대의 문제에 대해 좀더 과학적인 접근이 가능하다. 재료의 기술과 연대와 기원에 얽힌 문제점을 설명할 때 고고학자와 과학자가 협력한 연구가 지니는 중요성은 더없이 크며, 이러한 연구는 주제에 대한 어떤 영역에 대변혁을 일으켰다. 기초적인 통계 역시 잘 알려져 있지만 아마도 대표적이지는 않을 유일한 기념물을 다룰 때 발생하는 오류를 교정하는 데 유용할 것이다. 그러나 연구의 대상으로 현존하는 작품이 아주 소수에 불과하다는 점과 대부분의 샘플이 선입관에 묻혀있고 불충분하다는 점 그리고 대상의 모든 부류가 지금껏 사라져온 점(대다수의 목제품과 직물)을 감안하면서 통계를 이용할 필요가 있다. 재료나 문제를 공식이나 시각적 도표로 제시하면 물증이 뒷받침할 수 없는 과학적 신빙성이 있다고 생각한다. 이상하게도, 아무리 똑똑한 사람도 우리가 현재 가지고 있는 것이 과거의 모든 것이라거나, 현재 우리에게 중요한 유일한 기념물이 수많은 예 중 하나가 아니라 고대에도 그 자체로 영향력이 있었다고 생각하는 오류를 쉽게 범하곤 한다. 사회와 행위를 이해하려는 인류학자들의 구조주의(Structuralism)적 접근법은 미술 연구에도 명백히 유용하지만, 어떤 점에서는 반대의 증거를 전혀 고려하지 않고 파기해버릴 정도로 확신에 차 있었다. 여성학 연구는 과연 여성들이 기여한 바란 무엇이며, 특히 가내에서 자력으로 정규적으로 작업하지 않았던 공예 분야에서 간접적으로 기여한 바가 무엇인지 생각해보게끔 한다. 고대 여성들의 역할이 문학사에서의 사포(Sappho)의 역할만큼 고귀할 수가 있을까? 또한 그들은 어떤 생산품에 대해서는 주요 고객층이었으며, 항상 고객은 자신을 위해 만들어지는 것을 어느 정도 결정한다. 제한된 사회적 역할 때문에 여성들의 의견이 그다지 수용되지 않았고 그들의 반응도 상당히

달랐을지라도, 여성도 남성과 마찬가지로 주요 대중미술의 메시지를 접했다. 고대에서 현대에 이르기까지 이 제한된 역할에 대한 분개가 고대의 해석을 왜곡하는 듯이 보인다. 여기에서 역사적으로 전개된 의식이 필요하며, 일반적으로 과거에 대한 아주 극단적이거나 비타협적 태도는 전적으로 가치가 없었던 것은 아니나 오류로 밝혀진다.

그리스 미술 연구에서 마지막 문제로는 복제품(copy)과 위작(forgery)을 들 수 있다. 앞시대의 유명한 작품을 복제한 고대 복제품은 원작인 대작의 모습을 추정할 수 있는 유일한 증거물이 되는 경우가 보통이지만, 본질적인 가치가 무엇이든 고대의 기술(description)과 로마 복제품에 나타난 전문적 지식도 원작 본래의 모습을 모두 보여주지는 못한다. 그리고 이처럼 짧은 역사 속에서 현존하는 여러 원작 덕분에 이러한 연구는 대개 무시될 수 있다. 신고전주의 시기의 모방 또는 위조하는 자는 좀처럼 우리의 눈을 속이기 힘들지만, 현대의 위조범이라면 그렇게 할 수 있다. 과학자들도 이들의 위조를 구별해내기가 어려울 정도라서 이제는 계보도 없고 특이한 양식을 보여주는 작품은 그럴 듯 하건 하지 않건 무시해버리는 편이 낫다. 이따금 위조범이나 불법 도굴범 중 누가 더 빨리 작업하는지 파악하기 어렵다. 어느 경우이건 계속 성공할 만한 가치가 없지만, 어디서 발굴되었는지 모르는 진작으로 중요한 작품인 경우에는 진지한 학생이라면 꼭 이를 세심하게 관찰해봐야 한다. 그러나 이 분야에서도 어느 누구도 효과적으로 통제할 수 없다는 관례에 반대하는 사람들이 여전히 휘두르고 있는 학문적 검열의 척도가 팽배한 실정이다. 다른 사람들의 접근을 금하면서 책도 내지 않고 중요한 발굴지를 '숨기고 있는' 학자를 무덤 도굴범보다 낫다고 보기는 어려울 터이다.

기원전 5세기 고전기 이전의 그리스 작품을 대할 때 학자들은 당혹감을 느낀다고 앞서 언급한 바 있다. 확실히 기하학적 도기는 적색상 도기와는 완연히 다르며, 그리스 미술가들이 2세기 내에 파르테논의 조각상들과 같은 특색과 양식을 조각에도 표현했다고 추측할 만큼 7세기의 조각상이 충분하지도 않다. 어떤 의미에서 이 같은 전개는 그리스 미술 역사상 가장 주목할만한 점으로, 장식성이 거의 없는 엄격한 기하학적 표현에서 해부학과 표현성을 내세운 완벽한 사실주의로 급격하게 전개되었다. 아마도 이는 가령 천년 동안 이집트인들이 자신들의 표현형식을 성공적으로 이용하면서 전혀 느껴보지 못한 불안감이나 지속

적인 불만의 결과다. 따라서 나는 그리스에서 초기의 기하학적 양식이 외국 미술 이전에 어떻게 단절되었는지, 그리고 여전히 우세했던 그리스 전통의 최고 형식적 특성을 보여주는 미술과 외래 요소를 결합하기 위해서 그리스 미술가들이 어떻게 이러한 외래 기술과 형태에 몰두했는지 보여주고자 한다. 기원전 5세기 초에 페르시아 전쟁이 발발했을 즈음에는 아르카익기 전통과의 단절로 전성기 고전 양식이 선언되어, 주로 인체의 표현을 중심으로 오늘날 우리가 고전적 양식의 주요 특성으로 파악하는 사실주의와 이상주의가 유례 없이 융합되는 특성이 나타난다. 단명했지만 영향력 있고 눈부신 알렉산더 대왕의 과업을 따라 꽃핀 헬레니즘 시기에는 모든 것이 과거를 그리워하거나 자의식적으로 변형되어, 건축을 제외한 모든 분야에서 로마 제국의 지루한 양식이 자리 잡았다. 그러면서 미술에 대한 새로운 기능과 거의 바로크적인 경향이 고전적 기준을 와해했다. 이것들은 대개 로마 자체와는 거리가 먼 새로운 예술을 위한 영감이 되었으나 동시에 그리스 미술에 대한 근대기 최초의 소개였다.

앞으로 전개되는 장에서는 잊혀지기 쉽고 그다지 유명하지 않은 미술을 강조하면서 변화와 발전을 주제로 다루었으며, 복제품보다는 원작에 특히 중점을 두었다. 미술사는 소수의 대작을 중심으로 기술되는 경향이 있다. 그 밖의 다른 작품들이 얼마나 많은지를 그리고 증거가 풍부한지를 깨닫는 편이 좋다. 나는 도판을 선택하면서 유명 작품을 포함시키려고 어떤 의식적인 노력을 기울이지 않았으며, 일부러 알려지지 않은 작품을 찾아내려 하지도 않았다. 따라서 이 책은 안내서라기보다는 지면이 허락하는 한 충분한 서술과 도판으로 그리스 미술을 설명해보려는 취지를 담고 있다.

그리스 미술의 시작과 기하학기의 그리스

서양미술에서 기원전 5세기의 그리스부터 로마, 르네상스, 현대 사회에 이르기까지 고전 전통의 전개를 추적하는 것은 그다지 어렵지 않다. 기원을 캐자면 과거로 거슬러 올라가 보면 확실하겠지만, 이는 엄청나게 다채로우며 두 개의 관점을 출발점으로 삼아야 한다. 일단 그리스 기하학기의 미술이 무엇이었는지 안다면 고전기로 이어지는 단계는 곧 발견될 수 있다. 이는 19세기 말의 학자들이 성취한 연구 결과로, 고전 미술이 제우스의 머리에서 솟아난 완전 무장한 아테나처럼 갑작스럽게 출현한 것은 아니며, 아시리아(Assyria)와 이집트 미술의 멋진 혼합물도 아니라는 사실이다. 또한 그리스에서 그리스인들에 의해 독자적으로 발달했으며 타문화가 이전의 300년 동안 얼마나 중요한 영향을 미쳤는지는 몰라도 오직 과정상 타문화의 영향과 지식을 받아 표면적으로 조절되었다는 사실을 십분 보여줄 수 있다.

그러나 기하학기 그리스의 중요성을 인지하고 있었으면서도 슐리만(Heinrich Schliemann, 1822-1890), 에번스(Sir Arthur John Evans, 1851-1941)와 같은 발굴자들은 그리스의 과거를 더욱 깊이 탐구했다. 미노스 크레타(Crete)와 미케네 미술을 그리스인의 업적에 추가해야 했으며, 이제 미케네인이 그리스어로 말했음이 입증되었고 고전기 그리스의 기원을 미케네 제국의 절정기로 거슬러 올라가 모색해야 하는가에 대한 의문이 자연스럽게 생겼다.

문제는 기원전 12세기에 폭동으로 멸망한 미케네 세계를 뒤이은 암흑기(Dark Age)를 통해 연결고리를 찾는 일이었다. 연결고리가 없다는 것은 근거 없는 이야기다. 인종과 언어(글을 쓰지는 않았다)가 지속되었고, 상당히 저급한 수준이기는 하지만 공예도 계속되었다. 더욱이 암흑기는 이제 더 이상 암흑이 아니며, 감동적인 건축적 성취물과 11세기에 이미 생경한 모습이기는 하지만 고도의 예술적인 능력을 암시하는 부분도 있다. 그러나 미케네 미술 자체가 비(非)그리스 크레타 미술의 지방 형식에 불과하더라도, 첫눈에 봐도 그렇고 본질적으로도 기하학기의 그리스 미술과 완전히 다르다는 사실은 변함이 없다. 이러

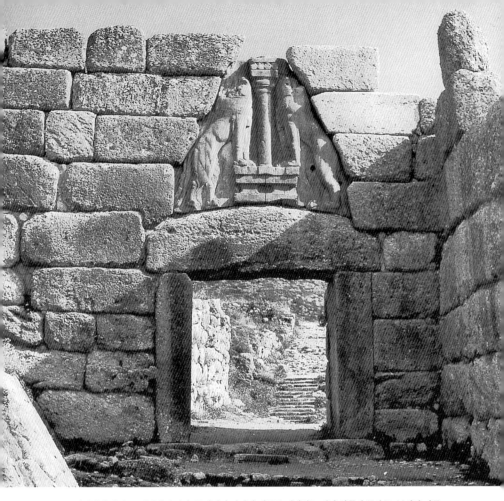

12 미케네의 사자문. 머리가 유실된 두 마리의 사자가 원주를 떠받치는 제단 양쪽에 문장(紋章)처럼 마주
보고 서있다. 석판으로 메워진 삼각형 공간은 거대한 상인방돌에 가해지는 석조물의 중량을 줄여주는 데
일조한다(삼각형의 석재도 중량이 적은 것을 사용했다. 사자의 머리부분은 목재나 청동으로 제작되었으리
라 추정되며, 사자 사이의 원주 형태, 특히 쿠션형 주두는 크노소스 궁전의 원주를 복원할 때 참조되었
다—옮긴이). 기원전 13세기.

한 이유 때문에 우리의 이야기는 암흑기 이후부터 시작되며, 이때부터 그리스
미술가들이 그들을 억누를 미노스 전통(Minoan tradition, 에게해의 크레타 섬을 중심
으로 세워진 크레타 왕국의 왕 미노스의 이름을 딴 미노아 문명은 에게 문명의 또 다른 명칭이
다—옮긴이)의 억압적 영향이 없는 새로운 상태에서 그들 특유의 기질을 마음껏
펼쳐 보인 형태를 발산한다. 바로 여기에서 고전적 전통이 태동했다.

이런 까닭에 이 책에서 볼 수 있는 유일한 청동기 시대의 미케네 그리스 도판은 우리 눈에 가장 익숙한 사진으로, 미케네 성으로 향하는 주요 관문에 있는 〈사자문(Lion Gate)〉도 12일 것이다. 그러나 이 작품이 시사하는 바는 친근감 이상이다. 사자문은 거인이 제작했을 것으로 간주되던 육중한 성벽과 함께 고전기 그리스인들이 볼 수 있었던 미케네 그리스의 얼마 안 되는 유적 중 하나다. 그리고 그것은 미노아인에게 전수 받은 것이 아닐뿐더러 미노아인이 결코 높이 평가한 적도 없는 미케네 미술의 두 가지 특징을 말해준다. 첫째, 거석(巨石)을 사용한 건축적 특성이다. 육중한 돌덩어리와 성벽을 견고히 하기 위해 대담하게 쌓아올린 상인방(lintel)돌은 미케네 왕족의 삶에 필수적이었다. 둘째, 미술품의 형태가 세밀하고 장식적인 크레타 전통에서 직접 유래했으므로, 거대한 조상(彫像)은 무엇보다도 규모가 인상적이다. 500년 이상이 흐른 뒤에야 그리스 조각가들은 조각과 건축에서 이러한 요소에 상응할 만한 특징을 구현하게 된다. 또한 이것은 지상에서 새로운 그리스인들이 좀처럼 모방하지도 않고 자신들의 영웅적인 과거의 또 다른 공예품을 재발견하고 숭배할 수 있었음을 상기시킨다.

암흑기의 건축적 성과물은 근년에 발견되었다. 그것은 그리스 중부에 위치한 섬 에우보이아(Euboea)의 항구인 레프칸디(Lefkandi)에 기원전 1000년경에 건립됐으며, 돌 위에 벽돌과 목재로 지어진 대형 앱스(apse, 후진後陣, 건물에서 반원형으로 내민 부분—옮긴이)가 있는 건축물이다 도 13. 이것에는 두 개의 이국풍 왕

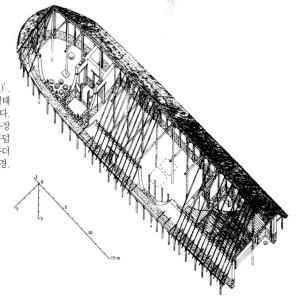

13 레프칸디에 있는 '헤룬(heroon)'. J. J. 콜턴(Coulton)이 재건했다. 형태는 그리스 전통에 따른 궁전과 같다. 그러나 한 여성과 말 네 마리가 부장된, 전사를 위한 화려한 구덩이 무덤임이 밝혀졌다. 전체 구조물은 흙무더기로 덮여있었다. 기원전 1000년경. 47×10m

족 분묘가 포함되어 있어서 그것은 여느 궁전처럼 영웅숭배 사당의 역할을 다하고 있다. 레반트(Levant, 소아시아와 고대 시리아 지방의 지중해 연안 지역—옮긴이)와 이집트에서 전래된 이국풍은 동방화기(Orientalizing)에 있을 변혁의 전조(前兆)이며, 이 부분은 앞으로 더욱 자세히 살펴볼 것이다. 에우보이아인들은 대담한 항해자였으며, 이 시기에 그들의 중요성은 성공적인 외국인이었다는 사실만큼이나 동쪽으로 모험을 했다는 것에 있었다. 그들은 후대에 서쪽을 식민지화하는 데 선구적 역할을 했다. 그렇지만 기원전 10세기에서 기원전 8세기까지의 그리스 미술과 미케네 세계가 몰락한 이후의 그리스 미술의 재생을 제대로 평가하기 위해서는 그 외 지역도 살펴봐야 한다. 예를 들면, 레프칸디의 공동묘지에서 발굴된 이상한 형태의 켄타우로스(centaur) 점토상 도 14에는 우리를 여전히 궁지로 몰아넣을 수 있는 동방적이고 어쩌면 신화적인 관련성이 있다.

아테네는 청동기 시대 말에야 겨우 중요해진 듯하지만, 그 도시는 기하학기에 중요한 역할을 했다. 아테네의 아크로폴리스 성채는 다른 미케네 중심지의 파괴에 뒤따랐던 재난에서도 살아남았고, 아테네 외곽 지역은 모든 것을 잃은 다른 그리스인들의 피난처가 되었다. 아테네의 채색 점토 도기를 보면 변화가 일어나고 있음을 관찰할 수 있으며, 이 책에 수록된 도판의 실제 수도 장식 도기(오늘날 미술 형태로 재발견된 바로 그 장식 도기)의 수와 같다. 사실상 초기 몇 백년간의 미술에 대해 우리가 알고 있는 것은 모두 흙에서 나온 것이므로 현존하는 유물의 강도(强度)가 어느 정도냐에 따라 증거가 무엇이 될지 결정된다. 우선 직물과 가죽 또는 목제품은 현존하지 않는다. 다만 운 좋은 경우는 대리석이나 청동기뿐인데, 이 원료들은 후대 사람들이 석회가마나 화덕을 제작하기에 알맞다고 진가를 인정한 덕분이다.

그러나 점토 도기는 높은 온도로 구운 채색 장식과 함께 좀처럼 파괴되지 않는다. 물론 부서질 수는 있지만 조각을 갈아서 가루로 만들지 않는 다음에야 뭔가는 남을 것이다. 금속이 비싸고 유리, 판지, 플라스틱이 알려지지 않은 시대에는 점토 도기를 지금에 비해 훨씬 여러 용도로 사용했으며, 그리스의 미술가는 장인 정신을 점토 도기에 발휘했다.

기원전 10세기에 아테네(드문 경우이지만 에우보이아와 그리스 외 지역)에

14 레프칸디에서 발견된 켄타우로스 점토상(머리와 몸체가 각각 다른 무덤에 있었다). 형태는 초기에 속하며 동방, 특히 키프로스(Cyprus)와 연관이 있다. 반인반마는 금새 그리스 미술가들이 차용함으로써 그들의 '켄타우로스'가 되어버렸다. 그렇게 이른 시기에도 켄타우로스로 인식되었는지에 대해서는 알 수 없으나, 다리에 있는 홈은 나이 든 켄타우로스인 키론(Chiron)이 상처 입는 이야기에 부합한다. 기원전 900년경. 높이 36cm. (에레트리아Eretria)

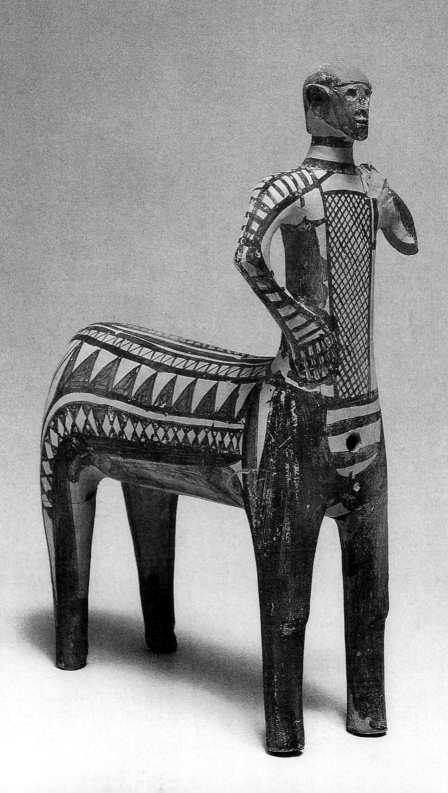

서 제작된 도기에서는 미케네 문양 중 가장 단순한 원호와 원을 볼 수 있다. 문양
자체는 아래위가 바뀐 꽃문양으로, 이전 양식에서는 손으로 대충 그렸던 문양을
컴퍼스와 빗 같은 붓으로 정확히 그려서 새로운 장식 형태로 변형했다 도 16. 또
다른 단순한 기하학적 문양이 수용되었으나 아직 그리스 기하학기의 절정에는
이르지 못했기 때문에 이 시기를 '초기 기하학기(Protogeometric)'라 일컫는다.

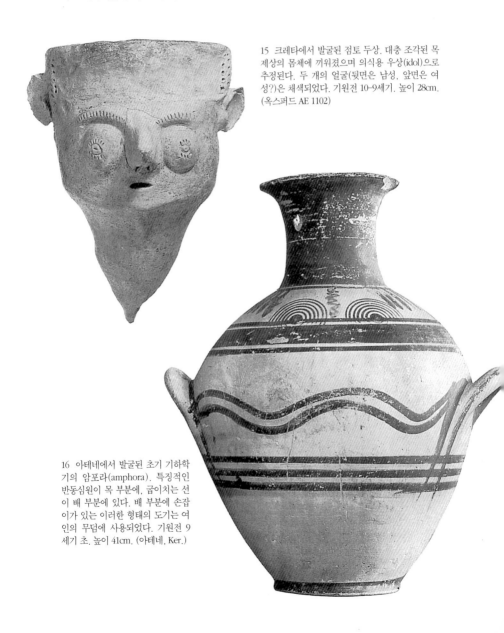

15 크레타에서 발굴된 점토 두상. 대충 조각된 목
제상의 몸체에 끼워졌으며 의식용 우상(idol)으로
추정된다. 두 개의 얼굴(뒷면은 남성, 앞면은 여
성?)은 채색되었다. 기원전 10-9세기. 높이 28cm.
(옥스퍼드 AE 1102)

16 아테네에서 발굴된 초기 기하학
기의 암포라(amphora). 특징적인
반동심원이 목 부분에, 굽이치는 선
이 배 부분에 있다. 배 부분에 손잡
이가 있는 이러한 형태의 도기는 여
인의 무덤에 사용되었다. 기원전 9
세기 초. 높이 41cm. (아테네, Ker.)

도기 자체는 더욱 잘 만들어졌고 한층 균형이 잡혔으며, 도기의 목이나 몸체의 채색 장식은 단순하고 인상적인 형태에 묘하게도 잘 어울린다. 화가들은 최고의 청동기 시대 도기에서 보였던 섬세한 흑광 채색법(black gloss paint)을 잊지 않았고, 초기 기하학 양식이 발전함에 따라 흑색으로 채색한 도기를 더 많이 볼 수 있게 된다. 도기는 대개 무덤에서 발굴되며, 단순한 청동제 고정핀(피불라 fibula, 고대 그리스 의상에서 옷을 어깨에서 고정하는 핀)과 몇몇 원시적인 점토상, 특히 일부 미노스식 형태와 기법이 잔존하는 크레타에서 발견되는 것도 15을 제외하고는 서로 비교해볼 만큼 충분히 남아 있지 않다.

기하학기의 도기

기하학기의 절정은 기원전 8세기와 9세기다. 이는 초기 기하학기의 상대적인 모호함에서 다소 천천히 시작하거나 발전하여, 새롭고 강력한 그리스의 도시국가에서 끝이 난다. 이미 그 도시국가의 상인과 가족들은 무역과 정착을 위해 에게해에서 멀리 떨어진 곳을 여행했고, 귀족들은 궁정 생활에 필요한 사치품과 장식물을 찾아다녔다. 이 시기는 이집트와 근동의 고대 문명기이며 그리스에서는 영웅들의 황금기인 청동기 시대다.

　기하학기의 도기에는 예전의 장식적인 문양뿐만 아니라 여러 새로운 문양도 전개되기 시작한다. 도기는 주로 뇌문(雷紋, meander)과 지그재그, 삼각형의 연속적인 줄 문양으로 둘러싸여 있다 도17. 원과 반원 문양은 눈에 덜 띈다. 간결한 세 겹의 선으로 줄무늬 층을 나누었으며 문양 자체는 윤곽을 그린 후에 가는 평행선으로 비스듬히 그려 넣었다. 부유하고 세련된 사회계층의 한층 다양해진 요구를 충족하기 위해 구식 형태를 개선했으며 몇몇 새로운 도기 형태도 등장했다. 초기 기하학기의 미술가는 도기의 일부만 장식을 했던 반면에, 기하학기의 화가는 단순한 띠무늬로 예전 도기의 빈 공간을 채우고 뇌문과 지그재그 무늬로 용기 전체를 장식했다. 전반적으로는 장식을 지나치게 한 것처럼 보이지만 도기의 목과 어깨, 손잡이 부분에 두드러지는 무늬를 배치해서 도기의 모양을 꼼꼼하게 표현했다. 그러나 곧 화가가 문양 자체와 그 이형(異形)에만 열중하여, 도공과 화가의 기술이 함께 조화되어야 하는 도기의 전반적인 인상에는 손실을 주게 되었다. 원, 뇌문 또는 마름모꼴 등의 개별 모티프가 각각의 띠 모양으로 나누어졌으며, 그 결과 바둑판 문양은 억눌린 듯이 율동적이고 기계적인

17 아테네의 기하학기 크라테르 (crater). 뇌문과 지그재그 문양. 초기의 말 모습이 보인다. 뚜껑의 손잡이 부분은 물병 모양이다. 기원전 800년경. 높이 57cm. (루브르 A 514)

효과를 낳았다. 이미 도공과 화가의 역할이 전문화되고 목적도 다양화되어 가는 듯하며, 하나의 도기에서 두 화가의 수법이 발견될 수도 있다.

　　모든 문양에는 붓으로 그린 그림보다는 직물이나 바구니 세공의 모습이 특징적으로 나타나며, 이것이 그들에게 영감의 원천이다. 실제로 어떤 바구니 형태가 모사된 도기도 있다. 이 점에서 호기심을 불러일으킬 만한 의문점이 제기된다. 직물 짜기와 바구니 엮기는 본래 여성이 하던 일이었다. 마찬가지로 많은 문명의 초기 사회에서는 도기 제작도 여성의 몫이었다. 아마 후기 기하학기의 거대한 도기들은 여성이 만들기에는 힘에 부쳤을 것이고, 이후 발전된 도기 사업은 남성들의 손에 맡겨진 듯하나, 직물 짜는 일은 베틀이 이용되며 보통 여성의 일로 남아 있었다. 기하학적 미술은 우리의 주제에 대해 그리스 여성이 이룬 최초이자 마지막 공헌이었을까?

이 같은 변화가 8세기 초에 생겼고 이미 화가는 도기에 인물상을 장식하기 시작했다. 인물상 장식은 고전기 미술의 후대 전통에서 가장 기본적인 요소인 인간과 신, 동물의 표현이 된다. 또한 인물상 장식은 기하학기 그리스 미술의 특성에 대해 문제를 제기한다. 도기 표면에 표현된 것을 관찰하면 생각해낼 수 있는 특성 말이다. 우선 기하학적 문양 속에 파묻혀 사라져버리지 않는 동물이나 애도자(여성)를 표현해냈다. 그러나 곧 동물 문양이 같은 자세로 반복되면서 예전에는 뇌문이나 지그재그 문양이 있던 프리즈를 채웠다. 그 결과, 개별적인 모습을 표현하기보다는 풀을 뜯거나 누워있는 동물의 몸체를 반복적으로 표현했기 때문에 여전히 기하학적 프리즈의 효과를 지니게 된다. 기원전 8세기 중반까지는 다소 복잡한 장면에도 인물상이 등장했다. 아테네의 공동묘지에 무덤을 표시하기 위해 세워진 커다란 장례용 도기(어떤 것은 높이가 1m 50cm다)의 중앙에 가장 뛰어난 장면이 있다 도 18, 19. 이 장면에서 당시 화가가 인물을 그리는 방식을 가장 잘 관찰할 수 있다. 그것은 기하학적 문양과 그 문양의 기원을 연습하는 과정 중에 화가가 습득한 독특한 표현방식으로, 그리스를 포함한 다른 시기의 다른 지역에서 유사한 관례가 차용되긴 했지만 타문화의 영향과 전례로부터 아무런 도움을 받지 않았다. 즉, 신체 기관은 각이 진 작대기 형태와 삼각형으로, 머리는 둥그런 점으로, 넓적다리와 장딴지는 부풀어오른 소시지처럼 표현되었다. 그래서 인물상 전체가 기하학적 문양으로 변형되었다. 전체를 간단히 실루엣으로 그린 후에 눈, 머리카락, 턱, 코, 손가락, 가슴을 추가로 묘사했던 것이다. 화가(남성 또는 여성)는 보이는 것을 그린 게 아니라 아는 것을 그렸으며, 옆얼굴에 양쪽 눈을 그리지는 않았지만 그래도 이륜 전차의 군상에서 말의 경우는 다리 모두와 꼬리, 목이 보이며, 두 개의 바퀴는 나란히 그렸다. 바둑판 문양의 장례용 관가(棺架)에는 시체가 있으며 내부의 시체를 확실히 보여주기 위해 측면이 절단된 모습이다.

싸우는 동작은 작대기 모양의 인물과 그들이 지닌 창, 검, 활을 통해 쉽게 알아볼 수 있다. 그리고 인물의 행위를 이용해 감정을 표현했다(예를 들면 애도자는 자신의 머리를 쥐어뜯는 동작으로 애도의 감정을 표현했다). 부장용 도기에는 매장을 위해 눕힌 시체(프로테시스*prothesis*)나 묘지로 향하는 마차로 운반되는 관가(엑포라*ekphora*)의 모습이 그려져 있다. 도기의 중앙부 장식은 애도자들이 양쪽에 늘어서 있어서 서술적이긴 하지만 여전히 전체 구도는 대칭적이며

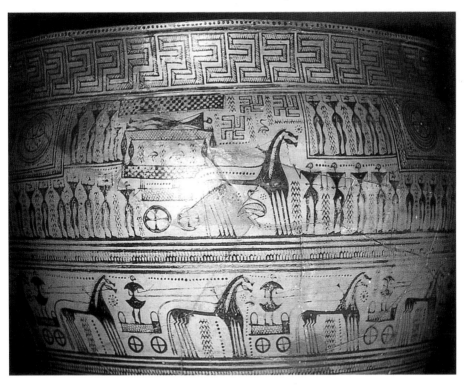

18 장례식 광경이 그려진 부장용 크라테르의 세부. 애도하는 여인(삼각형 몸통의 양옆에 짧게 선을 그어 유방을 표시했다)이 머리를 쥐어뜯고 있다. 전차 모는 사람의 투구는 간략하게 깃 장식만 나타냈지만, 마차에는 양쪽 바퀴와 난간, 말의 네 다리와 꼬리, 목이 보인다. 남자들은 구식에다 가볍고 몸을 가리는 디필론(Dipylon)식 방패(shield)를 들고 있다. 기원전 750년경. (아테네 990)

기하학적인 구성을 이룬다. 몇몇 도기에 그려진 해전(海戰) 장면은 그리스 상인들과 식민지 개척자들이 지중해 연안을 탐색하던 시절을 보여준다. 아테네는 식민지 개척국은 아니었지만 도자기를 먼바다까지 보내거나 해적질을 일삼았다고 한다.

크기가 더 작은 도기에서도 인물이 등장하는 장면이 한층 보편화되었다 도21. 우리는 여기에서 고전기 미술의 본질적인 부분이라 할 수 있는 서사적인 미술(narrative art)에 관심을 둔 최초의 가장 뚜렷한 표현을 볼 수 있다. 이는 문학에서는 호메로스(Homeros, BC 800?~750. 고대 그리스의 시인. 『일리아스Ilias』와 『오디세이아Odysseia』가 대표작이다—옮긴이)의 시에서 제일 처음 표현되었으며, 호메로스가

19 이 커다란 암포라는 아테네에 위치한 어느 여인의 무덤을 표시하도록 세워져 있었다. 중앙의 네모꼴 그림에서 관대(棺臺) 위에 놓인 사자(死者)와 양쪽에 있는 애도자의 모습을 볼 수 있다. 암포라의 목 부분에는 반복되는 동물의 모습이 있는 프리즈가 두 줄 있다. 기원전 750년경. 높이 1.55m. (아테네 804)

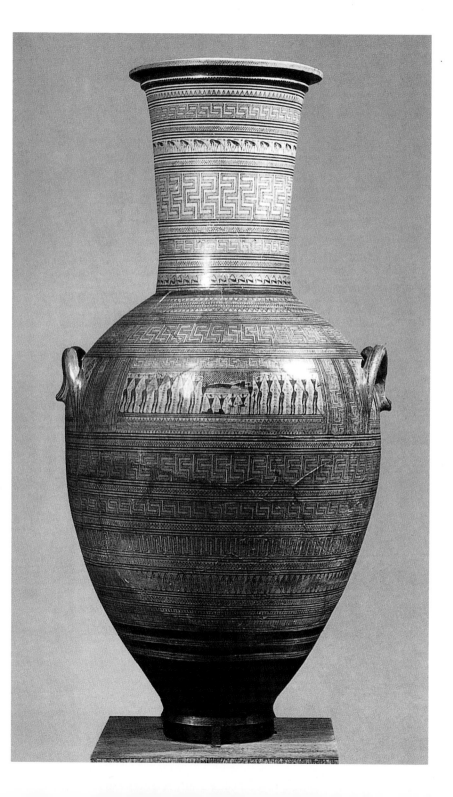

영웅시대에 관한 이야기를 서사시로 창작하던 때도 바로 이 시기였음은 결코 우연이 아니다. 시인, 극작가, 조각가, 화가 등의 예술가들은 향후 수백 년간 이로부터 영감을 얻을 수 있었다. 도기화의 어떤 주인공은 헤라클레스(Heracles)와 사자의 싸움 도20과 같은 특징적인 위업으로 대중적인 그리스 신화의 영웅임이 확인될 수도 있다. 다른 도기화는 트로이 전쟁, 오디세우스(Odysseus)의 모험과 같은 영웅적 사건을 표현했을 수도 있겠다. 그러나 이 시기는 그리스에서 진정한 의미의 서사적인 미술이 이제 막 시작하려는 상황이므로 일상생활과 제식(祭式) 또는 외국에서 유래된 장면일 수도 있는 것을 신화로 보는 것은 지나치게 낙관적인 동시에 비약일 수 있다.

금은 세공술과 함께 외국 상품과 외국의 장인들이 그리스 해안에 도착했다. 그들이 동방에서는 인기가 없었던 도기화에 크게 영향을 끼치지 않았으리라 판단할 수 있지만, 아테네 도기에 그려진 사자는 근동 미술에서 차용되어 변형된 것으로, 새로운 시대를 알리는 전령(傳令)이라고 볼 수 있다. 이런 형상 미술(figure art)의 전반적인 양상은 동방의 모델에서 영감을 받았을 것이다. 또한 동방인들의 부조와 이집트 회화가 반영된 장면과 군상들도 있지만 특징은 완전히 다르게 변형되었다. 특징 자체도 형상의 문제를 기하학적으로 단순하게 적용했다는 설명은 완벽하지 못하다. 미케네 그리스 최후의 사람들은 피상적으로 유사한 양식화된 형상 미술을 그렸고, 그래서 그것의 정교함을 과소평가하는 것이 현명하지 못한 일이듯, 기하학기의 그리스 미술을 볼 때도 시인들과 성직자들이 점점 더 관심을 갖게 되는 과거에서 받은 영향을 참작하는 것이 현명할 것이다.

기하학기 말기에는 경직된 실루엣 그림이 다소 완화되고 세부가 묘사되며 프리즈와 장식면의 무절제하고 복잡한 문양들이 줄어들었다. 그리스의 다른 지역에서 지방 공방은 아테네의 모델을 따랐으며, 몇몇 공방은 어느 정도 독립적으로 장점만을 취한 양식을 발전시켰다. 의존이나 영감의 성격은 추측하기 어려운 문제이며, 그것이 차지하는 중요성도 마찬가지다. 물론 그렇게 보이겠지만, 문양과 디자인에 대한 시각적 경험을 공유했다고 해서 또 다른 사회경험이나 구조에 수반되는 문제까지 공유했다고 생각할 필요는 없다. 이 점에서 지방 시장을 형성하는 단순한 지리적 문제가 주요 요소였을 것이다. 그리스 남쪽에 위치한 아르고스(Argos)와 주변 마을은 소박한 인물 모습과 무늬판, 도기 구조의 서

22 (오른쪽 아래) 아르고스에 위치한 무덤에서 발굴된 크라테르. 도기화에는 말을 이끄는 남자들이 있으며, 말 아래에는 짐마차나 전차를 연상시키는 장비가 있다. 물결 모양 같은 모티브들이 그 주위와 사이사이에 있다. 호메로스가 언급했던 '목마른 아르고스(thirsty Argos)'는 말을 사육하는 곳이었다. 기원전 700년경. 높이 47cm. (아르고스 C 201)

20 (왼쪽) 아테네의 단지 받침대. 프리즈에는 전사들이 구형(디필론)과 신형(둥근 방패. 이후 장갑裝甲보병들이 사용했다) 방패를 번갈아 들고 있다. 한 남자가 뒷다리로 일어선 사자와 싸우고 있는데, 이런 것은 동방적인 모티프다. 그리스인은 헤라클레스와 사자로 해석했을 것이다. 기원전 700년경. 높이 17.8cm (아테네, Ker. 407)

21 (위) 아테네 기하학기의 잔(칸타로스kantharos). 가장 큰 프리즈에는 여인을 데려가는 전사와 전사를 잡아뜯으며 싸우는 사자 두 마리(오랜 동방의 모티프), 두 명의 바다 여인에게 말을 건네는 리라(lyre) 연주자가 보인다. 기원전 720년경. 높이 17cm. (코펜하겐 727)

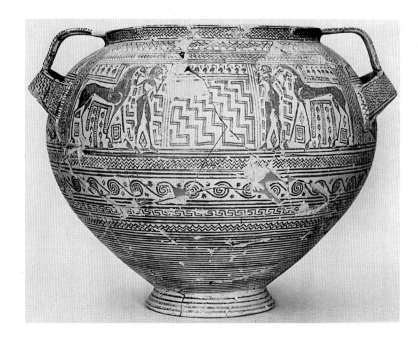

23 스파르타 부근 아미클레(Amyclae)의 신전 유적에서 발굴된 점토 두상. 전사가 원뿔형 투구를 쓰고 있다. 기원전 700년경. 높이 11cm. (아테네)

24 보이오티아에서 출토된 점토 여성상. 다리는 안쪽에 매달려 있다. 장식은 도기에 한 것과 다를 바 없으나 여인이 마치 나뭇가지를 들고 있고 목걸이에는 빗이 매달린 것처럼 보인다. 기원전 700년경. 높이 39.5cm. (루브르 CA 573)

툰 구성으로 유명하다 도 22. 크레타와 주변 섬의 기하학적 회화에는 특징적인 양식이 있으며, 동부 에게 해와 같은 그리스 일부 지역에서 이 같은 양식은 거의 소멸하지 않았다. 다음 장에서는 무엇이 도기의 기하학적 장식을 대신했나 살펴보겠지만, 기본적이고 구성적인 기하학적 장식의 원리가 결코 잊혀지지 않았다는 점과 그 문양이 오랫동안 인기를 얻었다는 점은 꼭 기억해둘 만하다. 사실상 이 특징은 전시대에 걸쳐 그리스 미술의 근간을 이루는 요소 중 하나다.

그 밖의 미술

기하학기 도기의 형상 양식(figure style)은 다른 대상과 재료에서 다시 등장한다. 이는 장례식에 사용된 한층 호화로워진 부장품과 성소의 봉헌물을 보면 알수 있다. 델피와 올림피아에 있는 국가 차원의 성소들은 그리스 전국과 때때로 국외 그리고 지방의 성소에서 온 봉헌물이 있었다. 순회하는 시장의 수요를 충족하기 위해 많은 물건들이 지방에서 제작되었다는 사실은 도공의 삶과 지방 성소의 연관성을 시사해준다. 이는 또한 생활용이나 제례용인지, 즉 명백한 가정

25 청동제 옷 고정핀(피불라). 핀 부분은 없어졌다. 기원전 700년경에 보이오티아에서 제작됐으나 크레타에서 발견되었다. 납작한 판 부분에 배 위에서 두 사람이 결투를 벌이는 장면이 있다. 다른 판에는 영웅이 쌍둥이 전사와 싸우고 있는 모습이 있다. 길이 21cm. (아테네 11765)

26 기하학기의 돌 인장의 인각(印刻). 켄타우로스가 헤라클레스인 듯한 사람에게 공격당하고 있다. 폭 2.2cm. (파리, BN M 5837)

27 새끼와 함께 있는 사슴상. 청동제. 새 한 마리가 사슴의 궁둥이에 앉아 있다. 사모스에서 출토된 소형 봉헌물. 기원전 725~700년경. 높이 7cm. (보스턴 98,650)

28 북부 그리스의 카르딧사(Karditsa)에서 발굴된 청동 전사상. 들고 있던 창은 없어졌으나 가벼운 디필론 방패를 등에 메고 있다. 그 밖에 몸을 감싼 것은 허리띠와 뚜껑 같은 투구뿐이다. 기원전 700년경. 높이 28cm. (아테네 12831)

30 (오른쪽 아래) 기원전 700년쯤 올림피아에 헌납된 청동 가마솥(cauldron)의 가장자리에 붙어있던 청동상. 높이 37cm. (올림피아 B 2800)

29 청동상. 헬멧을 쓴 사냥꾼과 그의 사냥개들이 사자를 공격하고 있다. 사자는 먹이를 입에 물고 있다. 사모스 섬에서 발굴되었다. 기원전 725~700년경. 높이 9cm. (사모스)

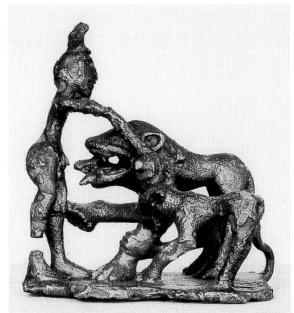

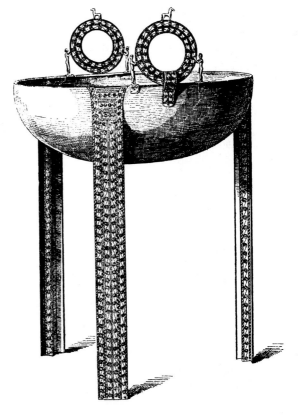

용도 뿐만 아니라 종교적 필요성에 부합하는 전문화 정도까지도 알려주며, 이 일은 도공들의 가내 수공업이었다.

한층 정교하고 채색이 된 형상의 예는 이미 기원전 9세기에 에우보이아에서 발굴된 납작한 걸쇠(catch-plate)나 옷 고정핀 피불라에 새겨진 것에서 발견되며, 에우보이아에서는 더욱 정교한 형태로 제작되었다 도25. 시신에서 발견되는 황금띠에 새겨진 인물상들은 훨씬 단순하지만 이것은 동방화기의 동물 프리즈를 더 완벽하게 계승했다. 근동의 영향을 암시하는 초기의 또 다른 사실은 그리스에서 인장(印章, seal) 조각이 재개됐다는 점이다. 9세기의 상아 인장과 8세기에 도서 지방에서 제작된 돌 인장은 단순한 정사각형이며 도안의 경향이 동방화적이지 않고 전적으로 기하학기 유형을 따랐다 도26.

어느 정도 유행을 따른 말과 수사슴 등을 표현했고 높이가 10cm가 채 못 되는 청동 환조상들은 비록 환조이긴 하지만 그것이 유래했을 세공품이나 납작하게 망치로 성형된 입상(立像)과도 매우 닮았다. 새끼와 함께 있는 암말이나 사슴, 켄타우로스와 같은 괴물이 신과 싸우는 모습의 작은 입상들은 이따금 정교한 군상(群像)으로 제작되었다 도27. 개별 주형에서 덩어리로 주조된 다른 청동상들은 한층 자유로운 소조(塑造) 방식으로 묘사되었고 주형이 만들어진 부드러운 찰흙 또는 밀랍 모형을 반영했다. 여전히 청동상의 넓은 어깨와 가늘고 기다란 몸은 도기에 그려진 여러 형상과 잘 어울린다. 청동상은 대개 나체의 남자이며, 아마도 신(올림포스Olympus 산의 제우스)을 표현하려 한 의도가 엿보이고, 투구, 창, 방패 따위를 갖추었다 도28. 드물기는 하지만 사자 사냥, 투구 만드는 사람이 자신이 만든 투구에 쪼그리고 있는 모습, 전차를 모는 사람 등의 활동상이 발견된다. 사모스 섬의 사자 사냥상 도29은 괴물의 다리를 조각가가 한 번도 보지 못했을 코끼리 같은 다리로 표현했지만 턱과 어깨의 크기는 적당하다. 많은 인물상과 사자상이 청동 가마솥의 가장자리에 장식 부착물로 사용되었다 도30. 이런 훌륭한 용기들은 값진 봉헌물로서 가느다란 다리 세 개(tripod)로 서있다. 그것은 처음에는 단순한 장식 문양으로 주조되었지만 후에는 인물상을 부조로 표현하거나 기하학적 무늬로 성형하고 각인했다. 소형 청동기는 거의 발견되지 않는다. 여전히 금속은 드물었으며 봉헌의식과 곧 새로 등장한 유형의 전신 청동갑옷을 위해 늘어만 가는 수요에 부응해야 했다.

세련미가 거의 엿보이지 않는 가장 단순한 인물상은 별개로 하고, 점토상

중에는 도기처럼 채색이 되었으며, 보이오티아(Boeotia)에서 발견된 종 모양의 우상과 같은 특이한 작품도 있다도24. 또한 얼굴 생김새는 색으로만 표현한 반면에 머리 전체는 세심하게 기하학적으로 관찰하여 정교한 청동상보다도 훨씬 세부적인 모습을 보여주는 작품도 있다도23.

이미 기원전 8세기에 그리스는 미케네 자체의 화려함은 아니더라도 미케네 미술의 다양성을 떠올릴 수 있는 미술과 기법을 조합하기 시작했다. 레프칸디의 건물은 건축이 항상 얌전하지만은 않았음을 보여주지만, 우리가 발견한 것 중에는 대개 기껏해야 원주 모양의 입구가 있는 방 한 칸의 진흙 벽돌집 정도이며, 드물게는 8세기의 안드로스(Andros)에서와 같은 미케네 왕궁의 가장 단순한 평면도를 연상케 하는 거대한 건물 집합체뿐이다. 코린트도31, 아르고스, 테라(Thera), 크레타에서 제작된 것으로, 방이 한 칸인 집의 상부 구조를 보여주는 진흙 모형이 있다 . 이에 따르면 경사진 초가 지붕이 있고 전체 구조는 반원형 또는 직사각형이거나, 크레타 모형의 경우 납작한 지붕 한가운데 굴뚝이 있고 후면에 긴 의자나 침상이 있는 입방체 구조도 있다.

기하학기의 몇몇 특징들은 분명히 초기 기하학기의 자연적이며 국지적인 발전 이상이다. 이미 앞에서 기하학기의 미술이 동방세계로부터 영향을 받았음을 살펴보았다. 그리고 이 장에서는 미술가들에게 새로운 공예와 새로운 형태를 구현하게 한 새로운 외적 영향들도 논의했다. 다음 장에서는 이에 대한 미술가의 반응과 그 결과로서 생기는 그리스 미술의 실질적 변화에 따른 대변혁이라는 주제를 다루고자 한다.

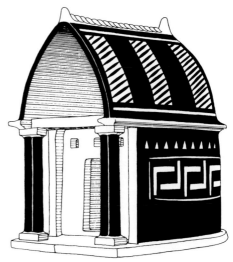

31 코린트에서 제작되었을 것으로 추정되며, 페라코라(Perachora)의 신전에서 발견된 앱스 형의 성소(또는 주택)의 점토 모델을 복원한 모습. 채색된 장식은 초가지붕을 시사하지만 뇌문은 도기 장식에서 차용했을 것이다. 기원전 8세기 후반. 높이 33cm. (아테네)

그리스, 그리고 동방과 이집트의 미술

그리스는 자원이 풍족하지 못한 나라다. 광물자원이 적고, 토지 역시 넓지도 비옥하지도 않다. 기원전 8세기에는 증가하는 인구와 그들의 새로운 욕구에 걸맞는 물질적 만족을 위해 외국으로 시선을 돌려야 했으며, 마침내는 토지를 소유한 가족의 새로운 집도 그들에게는 너무 작고 불편해졌다. 그리스는 다른 지중해 연안과의 접촉을 완전히 끊은 적이 없는데, 이는 새롭고 풍부하며 발전적인 성과를 도출해내는 동방과의 교역에 과연 누가 주요 역할을 했는지에 대한 문제로 남아있다. 그리스인들은 청동기 말에 키프로스에 정착해서 그들과의 교역을 유지한 듯하며, 에게인들은 키프로스인들이 특히 야금술(metallurgy)로 정평이 나 있었음을 잘 알고 있었다. 키프로스에서 또는 그곳을 거쳐 유입된 새로운 이국 문물은 기원전 10세기 레프칸디에서 등장하지만 이는 새로운 시작이 아니라 중요하면서 한층 의도적인 교역이었다. 또한 에우보이아에 그런 교역이 집중되었다는 사실은 그리스인들의 진취적 정신이 도출해낸 결과라는 점을 말해준다. 즉 동방인들은 지리학적인 장소를 가릴 필요가 없었으며 에우보이아는 크레타만큼 눈에 띄는 목적지가 아니었다. 에우보이아와 그리스 열도, 그리고 동방의 상인이자 모험가들은 청동기 시대 말에 그리스인과 동방인에게 잘 알려진 경로를 여행했다. 그들 모두 원료를 찾아 헤맸으며, 그리스인들은 레프칸디 건물의 거주자와 같은 엘리트 가문의 새로운 신분이 요구하는 바에 부응하기 위해 이국적인 것을 찾아다녔다. 페니키아인들은 아시리아의 고용주과 자신의 안락함을 찾아서 서쪽으로 답사하기 시작했다.

　　동서의 물물교환에서는 어떤 우선권도 없었다. 우리는 동방의 도공이 그리스에서 가정이나 도피처를 찾을 수 있었음을 보게 될 것이다. 기원전 8세기의 북부 시리아에서 넘쳐나던 그리스 도기는 그리스인들이 시리아나 아시리아의 부(富)와, 페니키아보다는 활발하지 않았을 시장에 관심을 기울였다는 점을 보여준다. 또한 그리스인들은 그곳에서 얻은 것으로 물질문화를 크게 발전시켰다. 주요 장소는 에게해에서 메소포타미아까지 잘 접근할 수 있는 지점인 알 미나

(Al Mina)의 오론테스(Orontes) 강 어귀에 있는 항구로, 이곳은 청동기 시대에는 그리스와 키프로스(앗카나Atchana) 사람들과 함께 교역을 하던 주요 도시들이 후원했다. 비(非)헬레니즘인들은 다른 동방 지역과 비교해 비례하는 그리스 도기의 양과 그리스 세계에만 유입된 물품의 결과를 고려하면서 그리스인들이 적어도 주기적으로 그곳에 거주했을 가능성을 부정한다. 물론 고대 시리아에는 현재에 비해 비헬레니즘인들이 더욱 적었다.

동시에 이러한 교역을 통해 동방의 청동과 보석이 기원전 800년 전에도 그리스 세계로 조금씩 유입되었으며, 그 중에는 커다란 잠재력을 지닌 다른 물건들도 있었다. 이 때는 근동지역이 불안했기 때문에 그리스를 향해 서진(西進)한 것은 상품뿐만 아니라 장인들도 있었던 것 같다. 크레타의 크노소스(Knossos)에서는 일군의 동방 출신 미술가들이 보석 도32과 경석(硬石), 장식적인 청동작품을 제작하기 위해 작업장을 만들었다. 그들의 독특한 양식은 섬의 곳곳에서 한 세기 이상 감지되었다. 그러나 크레타인 도기화가들이 동방의 문양을 복제했다 하더라도 그들과 함께 사라진 기법을 배우지는 못했다. 이와 유사한 집단이 에우보이아에서 일했고, 또 다른 이들은 아티카(Attica)에 도착해서 짧은 기간동

32 크노소스 부근에서 발굴된 초승달 모양의 금 펜던트. 인간의 머리와 네 마리의 새가 부착되어 있다. 동방적인 사슬문양의 가운데 둥그런 부분에는 호박(琥珀)이 박혀있었다. 기원전 800년경. 폭 5cm. (헤라클리온Heraklion)

33 금제 귀고리. 선 문양과 낟알 문양이 있다. 유리나 호박 상감을 위한 틀도 있다. 기원전 8세기. 지름 3cm. (런던 1960.11-1.18)

안 살았고 도33. 크레타의 또 다른 지역에서는 시리아의 청동세공 장인들이 이다이 동굴(Idaen Cave)에 봉헌할 용도로 동물 머리가 양각 장식된 방패 제작으로 유명한 중요한 공방을 설립했다. 그러나 가장 큰 영향을 미친 사람은 외국에서 온 이민자도 아니며 적어도 우리가 파악할 수 있는 이는 아니다. 이 모든 것에서 페니키아인들이 주요한 역할을 했겠지만 그들이 동방으로 항해한 유일한 자들이 아닌지라 그들의 역할을 단정적으로 말하기 어려운 감이 있다. 페니키아의 미술은 매우 이집트화되었지만 그리스의 변화에 영향을 미친 그런 양식은 아니었다. 나아가서 페니키아의 알파벳을 그리스가 차용하게 된 것은 동서항해로를 통해 시리아인(자신들의 언어를 위해 그 문자를 채택했다)을 거쳐서 이뤄졌을 가능성이 많다. 그러나 페니키아인들은 서쪽으로 항해하면서 그리스 항구를 억지로 이용했고, 어떤 곳에서는 그러한 상황이 오래 지속되었다.

청동과 상아

그리스인들은 기하학기의 미술 전통에 비하면 확실히 이국적인 양식으로 장식된 작품들을 포함한 소비재를 동방으로부터 들여왔다. 특히 동물과 인물상이 저부조로 장식된 청동 사발, 가구나 화장용품에 알맞을 저부조로 조각된 상아 장식판은 잘 알려져 있다. 일부는 현재 유적지에 남아 있지만 당연히 섬유나 자수품은 남아있지 않다. 이 모든 것이 그리스 미술가들의 작품과 그들이 구사하는 인물상 및 동물상에 영향을 주었다. 이 점은 장식된 도기에서 전개된 변화에서 가장 쉽게 살펴볼 수 있다. 그렇지만 분명히 전적으로 이민 온 장인들에게 영향

받기보다는 처음에는 동방의 형태와 기법에 의존하다가 곧 그 기법에 숙달된 뒤 순수 그리스적 형태로 인식될 만큼 형태를 변형하는 다른 공방도 있었다. 망치로 성형한 청동 제작품, 특히 그리스 기하학기의 덮개가 없는 삼발이 가마솥 도30을 대체할 동방 양식의 깊숙한 가마솥에 붙어있는 돌기(突起) 또는 손잡이처럼 튀어나온 그리핀(griffin)의 모습은 탁월하다. 몇몇 그리스 공방은 이러한 멋진 장식적 부착물을 생산해냈으며 후대의 것들은 망치로 성형되지 않고 주조되었다. 모티프는 시리아적이지만 처리 방식은 그리스적이며, 그리스 미술가들은 이내 괴물의 길쭉한 귀와 이마에 붙은 둥근 손잡이, 벌어진 부리, 유연한 목을 완전히 새로운 장식적 형태로 정교하게 만들어냈다도34. 같은 처리 방식이 삼발이 가마솥의 부착물로 주조된 사이렌(siren)의 모습에도 드러났다. 뚱뚱하고 날개 달린 원반 모양의 동방적인 특징을 지녔던 사이렌은 이내 그리스적인 다소 여윈 모습으로 변형되었다도35. 동방에서 차용하거나 영감을 받은 모든 다른 경우처럼 그리스 미술가들은 자신이 취한 것을 잘 판단해서 자신만의 구성이나 문양 감각에 걸맞게 주제를 채택해 그들에게 영향을 준 동방의 청동기나 상아에 나타나는 반복적인 디자인에서 벗어나는 형태로 바꾸었다. 물론 주제 자체의 의미는 사라졌다. 동방의 모델이 주제를 설명해 줄만한 제목이 붙은 채 이동하지 않았기 때문이다. 그러나 그것들은 그리스의 생활과 사고에 따라 적절하게 재해석될 수 있었기 때문에 선택되었다고 생각되며, 그로부터 그리스 미술가들은 곧 신화적 주인공에 대한 이미지를 제시할 수 있었다. 그전까지만 해도 신화적 인물의 신체적 외모는 노래에서만 묘사되어 왔던 것이다.

상아 역시 동방과 이집트에서 유입되었다. 우리는 이미 기하학기의 아테네 무덤에서, 그들에게 영감을 불어넣어 준 시리아의 오달리스크(odalisque)나 여신처럼 벌거벗었지만 훨씬 날씬하고 얼굴 윤곽이 뚜렷하며(기하학기에 미술가가 동방적인 외모를 변형시킨 것) 모자에는 만(卍)자 모양의 무늬가 장식된 일군의 상아 처녀상도36을 발굴했다. 그리스에는 동방화 경향을 띤 상아 공방들이 여럿 있었다. 암흑기 그리스인들이 정착했던 지역인 동부의 그리스 섬들과 소아시아(이오니아Ionia) 해안에 있던 상아 공방은 동방의 원형에 근접한 작품들을 제작했다도37. 이러한 특징은 인물상(동부 그리스 미술의 변하지 않는 특징인 좀더 살이 찌고 둥글둥글한 모습)의 주제와 처리방법에서 나타난다. 동부 그리스(사모스 섬)에서 상아와 같은 방법으로 조각된 몇몇 소형 목제상을 볼 수

있다도57. 소형 조각물들은 그리스에서 멀리까지 이동되었다. 다시 말하면 델피에서는 틀림없는 동부 그리스 양식으로 제작된 신과 사자상이, 그리고 사모스 섬에서는 그리스 본토의 작품과 더 닮았지만 인물 모양 부착물이라는 점에서 확실히 동부 그리스 양식인 무릎을 꿇은 청년상도38이 발굴되었다. 이 시기에 존재한 수많은 상아 공방의 위치를 찾기는 어려우며, 우리가 생소한 동방 양식으로 제작된 수입물품을 다루지 않고 있다고 확신하기도 쉽지 않다. 그러나 어떤 주제들은 그리스 신화로부터 왔다도39.

그리스 본토에서도 기하학기의 돌 인장이 상아 인장으로 대체되었다. 인장의 일부는 드러누운 동물 형태를 띠고 밑면에는 시리아 형태를 그리스적으로 사용한 음각 도안을 했다. 다른 대다수는 한 면이나 양면에 단순한 동물 문양이 있는 원반이다. 그리스에서 상아 제작품은 후대의 어느 때보다도 이 시기에 가장 많이 제작되었다.

34 3개 또는 6개의 청동 그리핀 두상이 동방화기의 청동 가마솥의 테두리 아래 부분에 고정되어 있었다. 이들은 망치로 두드려서 만든 시리아의 원작을 주로 만든 그리스식 그리핀이다. 기원전 7세기 후반. 올림피아에서 발견. 높이 36cm. (올림피아 B 945)

35 (오른쪽) 청동주조 사이렌. 가마솥의 테두리에 붙어 있었으며, 머리는 안쪽을 향했다. 본래 날개 달린 원판(동방 모티프)으로 몸체가 지지된다. 머리 모양은 그리스식이다. 올림피아에서 발견되었다. 기원전 7세기 초. 폭 15cm. (올림피아 B 1690)

도기화

동방화 물결의 가장 분명한 영향은 동방인들은 무시했지만 그리스인들에게는 큰 의미가 있었던 분야인 도기화에서 관찰된다. 그리스인이 아시리아 벽에 그려진 형상 회화(figure painting, 여기에서는 동물이나 사람 등의 모습이 구체적으로 표현된 그림을 말한다—옮긴이)를 보았을 가능성은 매우 적지만, 수입된 청동기와 상아상을 통해서 그들은 더욱 사실적이면서도 자신의 기하학기만큼 전통적인 미술을 발견했다. 엄격한 옆얼굴이나 정면상이 규칙이었지만 신체는 더욱 정확히 관찰되었으며 해부학적인 세부사항은 더욱 사실적인 패턴으로 양식화되었다. 또한 그들은 기하학적 미술이 기피했던 갖가지 꽃문양(floral) 등을 문양의 주요 주제와 보조 장식으로 사용했다. 사람이나 동물상을 모티프로 하여 채워진 다양한 배경에서 엿보이는 점은 외국의 직물도 그러한 변화에 영향을 미쳤을지도 모른다는 사실이다. 이 같은 새로운 양식은 다른 미술과 마찬가지로 도기를 생산하는 다양한 그리스 중심지에서 다른 방법을 통해 영향을 미쳤다. 외국에서 유입된 괴물은 그리스 신화에서 곧 제 역할을 했지만 동물은 문양으로 적용된 작품에 생기를 부여하거나 활기를 주는 정도에 그쳤다. 그리고 인간의 형상은 기하학기에 비해 한층 알아보기 쉬운 내러티브 속에서 어떤 역할을 했다. 한편 꽃문

37 고대 스미르나(Smyrna)에서 발견된 아시리아식 사자 상아상.
기원전 7세기 후반. 길이 5.5cm. (이전에 앙카라에 있었다)

36 아테네의 어느 무덤에서 발굴된 상아 여인상. 다양한
크기의 세트 중 하나이며, 거울 따위의 손잡이로 사용되
었다. 기원전 8세기 후반. 높이 24cm. (아테네 776)

38 무릎을 꿇고 있는 상아 청년상. 사모스 섬에서 발굴.
리라의 지주(arm)에 부착되었던 것으로 추정된다. 눈과
귀고리, 음부의 털은 다른 재료로 상감되었다. 기원전 7세
기 후반. 높이 14.5cm. (사모스)

39 두 소녀의 옷이 흘러내리고 있으며, 이로 보아 프로
이토스(Proitos)의 딸들로 짐작된다. 헤라 여신이 이들
을 미치게 하여, 소녀들은 아르고스 땅을 배회하면서 나
그네들을 공격한다. 상아 부조. 기원전 600년경. 높이
13.5cm. (뉴욕 17.190.73)

양은 '풍요'의 메시지를 지닌 추상에 가까운 모티프였으며 이것 역시 동방에서
유입되었다. 그래서 미술가는 꽃문양으로 디자인(대칭)을 시도해 볼 수 있었고,
그리스 미술에서 필수적인 요소가 된 테두리(프리즈)를 치는 문양을 창안할 수
있었다.

 북쪽에서 펠로폰네소스(Peloponnesos) 반도로 접근하는 지역을 지키는 강
력한 도시국가인 코린트에서는 다른 그리스 국가들처럼 아테네의 기하학기 양
식을 모방했지만, 대체로 인물상을 기피하면서 대신 단순한 기하학 문양의 정확
한 그림을 선호했다. 이것은 아테네처럼 인물화에 대한 확고한 전통이 없는 코
린트 미술가들이 새로운 인물 양식과 복잡한 꽃무늬 프리즈를 받아들일 준비가
더 잘 되어 있었음을 의미한다. 그들은 다양한 방법으로 이를 제작했다 도40. 기
하학적인 인물화의 실루엣 양식도 눈, 머리털, 근육을 세부 묘사하거나 격렬한
행위를 하는 중첩되는 인물들을 묘사하기에는 부적합했다. 코린트의 화가들은
여전히 인물을 실루엣으로 처리했지만, 가늘고 명확한 선 밑의 희미한 흙이 드

40 초기 코린트 양식의 향수병(아리발로스). 양식화된 동방의 생명수를 비롯, 윤곽선으로 그려진 새로운 동식물 문양이 있다. 기원전 700년경. 높이 6.8cm. (런던 1969.12-15.1)

41 초기 코린트 양식의 물병(올페olpe). 스핑크스, 동물들, 토끼를 쫓는 개들이 흑색상 기법으로 프리즈에 표현되었다. 독특한 점으로 구성된 장미꽃 장식문양이 있다. 기원전 640년경. 높이 32cm. (뮌헨 8964)

42 초기 아티카 양식의 점토 장식판의 일부. 수니움(Sunium, 수니온 곶Cape of Sounion)의 아테네에 봉헌되었다. 키잡이와 해병이 배에 타고 있다. 아날라토스 화가(Analatos Painter)가 그렸다. 기원전 700년경. 길이 16cm. (아테네)

러나도록 세부를 새기는 새로운 기법을 창안했다. 붉은 색과 흰색 채색을 잎맥이나 머리털처럼 잘 보이지 않는 부분을 장식하기 위해 사용했다 도41. 이러한 새로운 기법을 우리는 '흑색상(黑色像, black figure technique)'이라 하며, 고고학자들은 후기 아르카익 '코린트' 연작(later Archaic Corinthian series)과 구분하기 위해 '초기 코린트 양식(Protocorinthian)'이라 부르는 도기에 이 용어를 최초로 적용했다. 이는 동방의 청동기와 상아로 새긴 조각 장식에서 영감을 받았다. 앞으로 살펴보겠지만, 유일한 대체 기술은 윤곽선을 그리거나 단순한 도기화에 하는 것보다 색을 더 많이 사용하는 것이었다. 그 전성기 양식은 세밀화다. 코린트에 있는 도공 지역의 가장 중요한 생산품의 하나로 간주되는 향수병(아리발로스aryballos)에는 겨우 1인치 정도 높이의 작은 인물들이 그려졌다(그려졌다기 보다는 식각蝕刻etching 되었다) 도43. 더 큰 인물상은 거의 시도되지 않았지만 새김이 없는 인물상이 중부 그리스(예를 들면, 테르몬Thermon)에서 약 7세기 건축의 진흙 메토프(metope)에 장식되었다. 앞선 시대에서 그랬던 것처럼 프리즈 장식이 도기를 둘러쌌다. 동물(사자, 염소, 황소, 새)이 주요 주제이지만 동방으로부터 취한 스핑크스, 그리핀 등 새로운 유형의 괴물들도 있었다. 괴물들과 사자는 이미 기하학기의 몇몇 도기에 등장했으나 이후에 화가가

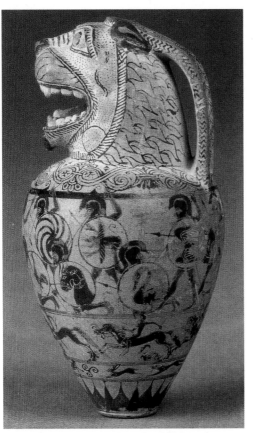

43 초기 코린트 양식의 향수병(통상 '맥밀런 아리발로스 Macmillan *aryballos*'라 한다). 병의 목 부분을 사자 두상을 본떠 만들었다. 프리즈에는 꽃문양, 전투, 승마자, 토끼 사냥, 뾰족한 못과 같은 형태가 있다. 높이 7cm. 테베 (Thebes)에서 발견되었다. 기원전 650년경. (런던 89.4-18.1)

44 로마에 있는 초기 코린트 양식 '치기 도기(Chigi vase)' 의 세부. 장갑보병들이 플루트에서 흘러나오는 음악에 맞춰 전투 대열을 좁히고 있다. 한층 자유로운 색채의 사용 (적색, 갈색, 백색)이 엿보이며, 흔히 등장하는 동물문양 프리즈는 볼 수 없다. 기원전 650년경. 도 43을 그린 화가가 그렸다. 베이(Veii)에서 발굴. 프리즈의 높이 5cm. (로마, 빌라 줄리아Villa Giulia)

45 (오른쪽) 초기 아티카 양식의 도기. 스핑크스, 피리 부는 사람, 무희, 전차가 보인다. 아테네의 화가들은 문양을 그릴 때 점을 찍거나 비늘 모양을 사용했다. 윤곽선 그림도 사용했으며, 극히 일부(예를 들면, 말)는 새겼다. 아날라토스 화가가 그렸다. 기원전 690년경. 높이 80cm. (루브르 CA 2985)

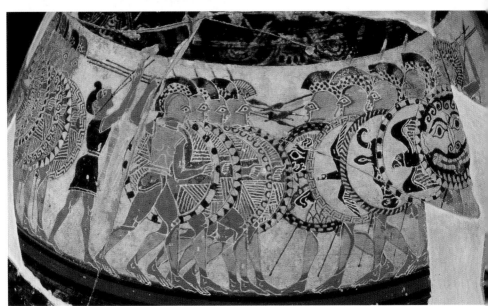

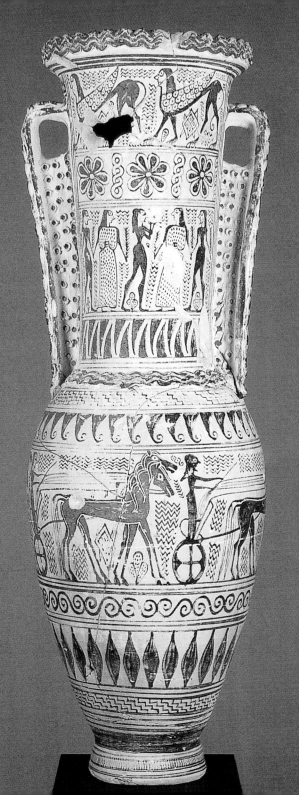

기하학적으로 변형했다 도 20. 이제 미술가들은 새로운 관례를 따르기 시작했다. 몸은 뚱뚱해졌고 입은 딱 벌어졌으며 혀는 축 늘어졌고 갈비뼈와 근육은 부풀어 올랐다. 동방의 어떤 모델은 여전히 잘 유지되었지만 시리아형의 사자는 코가 뾰족한 아시리아형 사자에 밀려났다. 배경은 작은 점 같은 장미 문양이나 화가가 빈 공간으로 남기지 않으려고 간격을 메우는 데 사용한 밀집된 지그재그로 가득 차는 등 기하학기의 도기에서와 같은 추상적인 모티프로 채워졌다. 동물들은 대개 목적 없이 도기를 돌면서 걷고 있지만, 때로는 동방의 생명수(Tree of Life)가 변형된 모습의 식물을 사이에 두고 서로 마주보고 있다. 인물상이 있는 장면은 매우 드물지만 7세기 중반 경에는 영웅적 에피소드뿐만 아니라 청동 갑옷을 입은 군대와 최신의 장갑보병 전술을 보여주는 전투 장면이 더 많이 등장한다 도 44. 꽃문양 프리즈(동방의 연꽃과 꽃봉오리 또는 팔메트palmette)는 도기의 어깨 부분에 나타나며, 주요 프리즈 아래에는 더 작은 동물이나 토끼 사냥 장면이 있다. 도기 밑부분에서 위를 향해 뾰족하게 솟은 사출형(射出形)의 문양은 동방

46 멜로스 도기(Melian vase, 어쩌면 파리스 도기Parian vase일지도 모른다)의 윗부분. 도기의 목 부분에는 여인들이 갑옷을 입고 결투하는 사람들을 지켜보고 있다. 도기의 몸체에는 날개 달린 말이 끄는 전차에 타고 리라를 연주하는 아폴론과 두 뮤즈의 일부가 보인다. 남자들의 살갗은 엷은 갈색이다. 기원전 620년 경. 도기 목 부분의 높이 22cm. (아테네 3961)

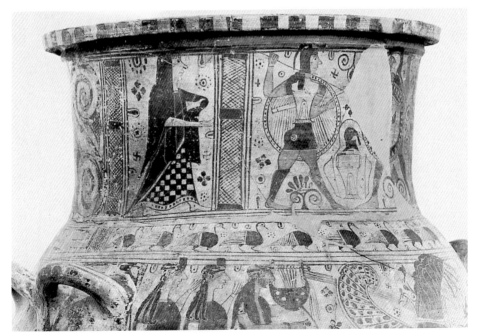

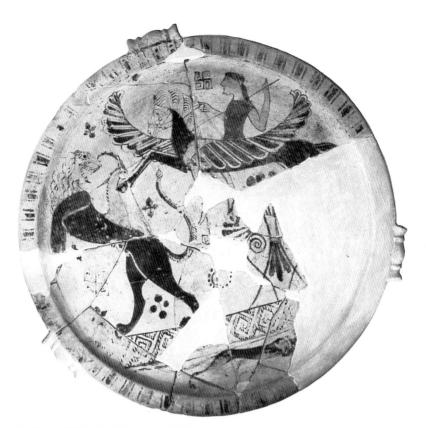

47 그리스 북부의 섬 타소스(Thasos)에서 발굴된 접시. 아마 낙소스(Naxos)에서 제작되었을 것이다. 날개 달린 말인 페가수스(Pegasus)에 탄 벨레로폰(Bellerophon)이 사자의 몸에 염소의 머리가 등에 달렸고 꼬리가 뱀인 키메라(Chimaera)를 공격하고 있다. 기원전 650년경. 지름 28cm. (타소스)

세계와 이집트의 둥근 도기에 장식된 뾰족한 꽃을 연상시킨다(고고학자 윌리엄 비어스William Biers와 리처드 미튼Richard Mitten은 이집트 도기의 아랫부분에 장식된 문양을 연꽃이나 파피루스 꽃봉오리, 또는 이집트의 '피침형披針形' 나무 문양 등을 단순화, 양식화한 것으로 보고, 동방화기의 그리스 도기 문양도 그와 유사한 것으로 간주한다—옮긴이).

아테네의 동방화된 도기화는 앞서 본 코린트의 도기화보다 훨씬 덜 손상되었다. 새로운 문양과 주제를 수용했으나 수용속도는 매우 느렸다. 흑색상 기법을 받아들이지 않았으며 그 대신에 인물상의 세부에서 처음에는 머리를, 결국은 몸 전체를 실루엣으로 그리지 않고 선으로 표현했다도42. 이따금 세부묘사와 여기저기 새겨진 부분에도 흰색 도료를 사용했다(이 시기에 코린트에서는 붉은

63

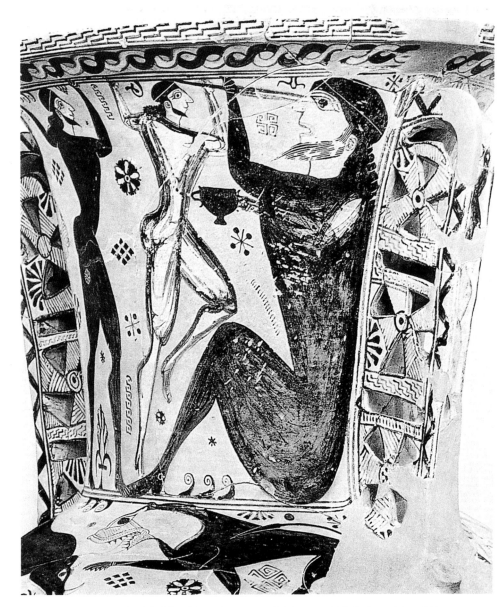

48 오디세우스가 외눈박이 거인 폴리페무스(Polyphemus, 키클롭스Cyclops)의 눈을 찌르고 있다. 그의 동료들은 거인의 동굴에 있으며, 거인은 술에 취해 인사불성이다(그가 손에 쥔 잔을 주목하라). 엘레우시스(Eleusis)에서 발견된 초기 아티카 양식 도기의 목 부분이다. 오디세우스는 몸의 색으로 동료들과 구별된다. 머리, 턱수염, 손가락은 약간의 음각을 가했으나 기본 색채구성은 검정과 흰색이다. 기원전 650년경. 인물상의 높이 약 42cm. (엘레우시스)

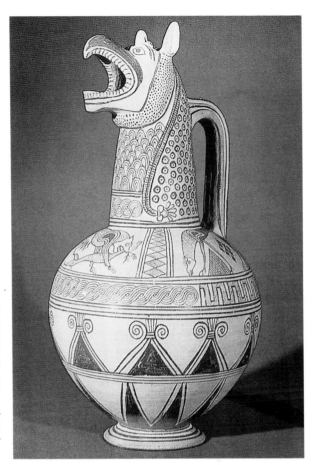

49 아이기나에서 발굴된 그리핀 물병. 그림은 키클라데스 제도 중 한 곳에서 그려졌다. 사자가 먹이를 물고 있는 것은 동방적 모티프지만 풀을 뜯는 말들은 그리스 기하학기의 전통으로까지 거슬러 올라간다. 그리핀은 도34와 같은 청동상에서 영감을 얻었다. 도기 아랫부분의 기하학적 삼각형에 붙은 식물문양을 주목하라. 기원전 675년경. 높이 39cm. (런던 73.8-20.385)

색을 선호했다). 인물상 자체, 심지어 동방의 스핑크스와 그리스의 켄타우로스까지도 여전히 각진 얼굴과 신체를 사용하여 기하학적 방식으로 표현했다도45. 공간을 채워 넣은 장식은 아직도 대개 기하학적 문양이며 식물 문양은 코린트에서는 흔했듯이 단순한 모방이라기보다는 기하학적 구성으로 변형되었다.

이런 초기 아티카 양식(Protoattic)의 도기들은 초기 코린트 양식과 비교해서 첫눈에 훨씬 원시적이고 구식처럼 보이며, 그리스에서 널리 유포되지 않았거나 초기 코린트 양식과 같은 영향력을 지니고 있지도 않았다. 대신 아테네 도기는 다른 결점을 보충할 만한 의미 있고 중요한 장점이 있다. 첫째, 기하학기의 장례용 도기처럼 커다란 크기가 여전히 유지되었다. 새로운 도기에서는 인물의

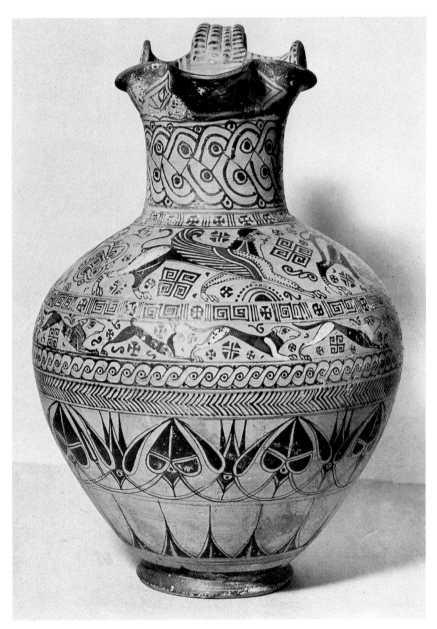

50 그리스 동부에서 출토된 '야생 염소 양식' 도기(그러나 염소는 없다!). 동방화된 연꽃과 꽃봉오리 프리즈는 전형적인 모습이지만 일반적으로 동물에 가해지는 것보다 더욱 많은 색채가 사용되었다. 기원전 580년경. (비엔나 Ⅵ.1622)

키가 때로는 50센티미터 정도여서 초기 코린트 양식의 세밀화가들이 한 번도 직면한 적이 없는 드로잉의 문제가 제기되었다. 둘째, 인물상 드로잉의 전통으로 동방화기의 동물과 괴물이 필연적으로 유입되었을 뿐 아니라 설화 장면이나 풍속 장면이 지속적으로 등장하게 되었다. 셋째, 그 기법에 의해 일반적인 구성과 개개 인물의 표현에서 음영부분에 대해 훨씬 회화적인 처리와 균형이 가능해졌다. 이는 기원전 7세기 중반에 일명 '흑백 양식(Black and White Style)'이라 불리는 흰색 도료를 사용하면서 향상되었다 도48. 또한 이는 여러 가지 색으로 넓은 색면을 만들거나 살갗 또는 옷주름을 엷게 채색하는 실험으로 자연스럽게 이어졌다. 이런 다색화법의 시도는 그리스 도기에서는 어느 정도 새로웠고, 앞서 언급한 테르몬 메토프와 유사하다. 다색화법은 기법상의 어려움이 제기되어 오래 사용되지는 않았다. 오히려 아테네보다는 기원전 7세기와 6세기 초에 아테네인들이 만들던 것과 유사한 양식과 기법의 도기를 제작한 그리스 섬들에서 더욱 많이 사용되었다. 크레타와 주변 섬들에서는 이따금 동물이나 인간의 머리를 부분적으로 도기의 모형으로 삼는 것이 유행했다. 아이기나에서 발굴된 그리핀 머

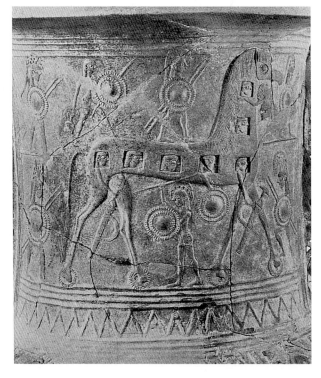

51 미코노스(Mykonos)에서 발견된 점토부조 도기의 목 부분. 바퀴가 달린 트로이의 목마다. 목마 속에 그리스인들이 있으며 창문 밖으로 무기를 잡고 있다. 다른 사람들은 이미 말에서 내렸다. 도기의 본체에는 트로이를 쳐부수는 모습이 있다. 기원전 650년경. 프리즈의 높이 35cm. (미코노스)

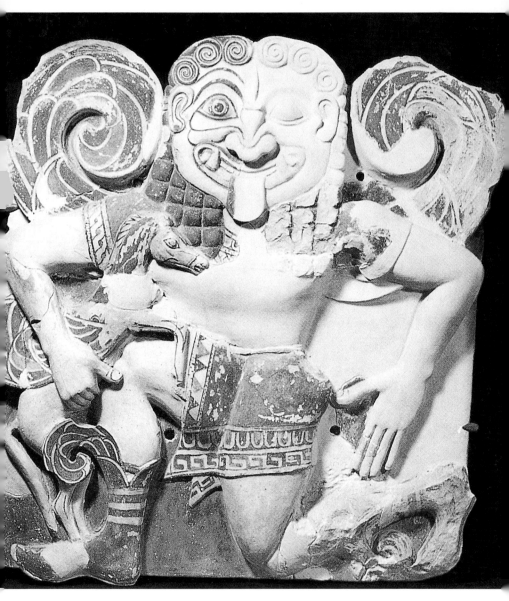

52 끔찍하게 생긴 고르곤(Gorgon)과 그 새끼인 날개 달린 말 페가수스가 이 점토 부조의 주제다. 시라쿠사(Siracusa, 시러큐스Syracuse. 고대 그리스 시대에 건설된 시칠리아의 도시—옮긴이)에 있는 제단의 끝이나 옆에 장식되었을 것이다. 무릎을 꿇은 고르곤의 자세는 달리거나 날고 있는 모습을 표현하는 아르카익기의 관례다. 그녀의 얼굴은 사람 같은 사자의 모습이다. 기원전 650년경. 높이 55cm. (시라쿠사)

53 도려내기 세공의 청동 장식판. 매우 얇은 저부
조로, 세부는 선으로 새겨졌다. 이는 크레타 섬 특
유의 양식이다. 두 명의 사냥꾼이 있는데 한 명은
야생 염소(ibex)를 어깨에 메고 있다. 기원전 630
년경. 높이 18cm. (루브르 MNC 689)

54 올림피아에서 발견된 도려내기 세공의 청동
판. 세부는 새겼다. 어미 그리핀이 새끼와 있다.
목재 방패의 문장(紋章)이었을 것이다. 기원전
600년경. 높이 77cm. (올림피아)

리가 달린 물병도49은 우리에게 더욱 익숙한 청동상을 따른 것이다. 코린트와 가까운 아르고스와 같은 펠로폰네소스 지방에서도 윤곽선 양식을 이용했다. 시칠리아에 있는 그리스 식민지에 이 양식을 전한 이는 이주한 아르고스인 미술가였을 것이다. 몇몇 섬의 도기에서는 윤곽선 양식과 다색 화법을 기원전 6세기까지도 찾아볼 수 있다도46, 47.

　기하학적 문양과 형상을 빨리 단념하지 못한 동부 그리스 도시들은 더욱 단순한 윤곽선 양식에 영향을 미쳤다. 장식적인 동물 프리즈 양식(가장 널리 알려진 동물 명칭에서 유래하여 '야생 염소 양식Wild Goat Style'이라 한다)이 이후 오랜 기간 로도스식으로 지칭되었지만, 기원전 7세기 중엽의 이오니아에서 최초로 차용되었을 것이다. 이 양식은 소박하지만, 전반적인 모습이 그리스 본토의 양식과 매우 다르며 동방의 태피스트리(tapestry) 문양에서 어느 정도 영향을 받은 것으로 여겨진다. 이것도 기원전 6세기까지 잔존했다도50.

그 밖의 미술품

채색도기에서 가장 잘 살펴볼 수 있는 그리스 동방화기 미술의 관례는 다른 미술품과 재료의 장식에 결정적인 역할을 했다. 저부조로 장식된 것에는 채색도기 외에도 대형 점토 단지가 있다. 점토 단지는 크레타, 보이오티아, 그리스의 여러 섬에서 출토된 것이 가장 유명하며, 그 위에 자유로이 그려지거나 새겨진 장면들은 트로이 전쟁과 같은 새로운 주제를 보여준다도51. 동물이나 머리 모양을 한 매력적인 작은 도기는 향수병으로 제작되었으며, 도기의 목 부분을 그리핀이나 사자머리 형태로 만든 경우를 이미 보았다. 점토 및 청동 입상은 석재로 제작된 더 큰 작품의 양식을 반영하며, 건물의 목재 부분을 보호하거나 신전과 제단을 장식하기 위해 채색점토로 된 옹벽이 등장하기 시작했다도52. 얇은 청동판이 가구나 무기의 일부를 감싸는 데 종종 사용되었다. 그 청동판에서 식물이나 인물 모습을 망치로 두드려 성형하는 기법을 볼 수 있다. 세부 선을 새기는 데는 다른 기법이 사용되며 크레타에서 제작된 도려내기(cut-out) 세공의 청동 판도53과 올림피아에서 발견된 많은 방패 문장(紋章)이 전성기의 모습으로 간주된다. 도려내기 세공의 현판 중에는 유순하게 길들여진 동방의 괴물을 그리스적인 방식으로 처리하는 특징도 있는데, 이는 새끼를 젖먹이는 어미 그리핀도54에서 엿보인다.

55 사문석(蛇紋石, 광택이 있
는 녹색 광물로, 건축과 장식
에 쓴다—옮긴이)의 '섬의 보
석'이다. 사자와 돌고래의 모
습이 보인다. 기원전 600년경.
길이 2.2cm. (파리 BN N6)

기하학기 말에 제작이 중단되었던 돌 인장은 펠로폰네소스 반도에서 상아
로 대체되었다. 그러나 그리스 섬에서는 뜻밖의 자료가 돌 인장 조각공들이 주
축을 이룬 중요하고 새로운 공방에 자극을 주었다. 멜로스(Melos) 섬의 미술가
들은 도굴당한 무덤이나 들판에서 발견된 미케네와 미노스의 훌륭한 인장을 연
구하여 더욱 무른 돌에서 기법과 특징적인 모티프를 터득하자마자 돌의 형태를
모방했다. 그러나 대체로 그들은 여러 섬의 도기에서 본 동방화된 동물과 괴물
문양을 사용했다 도55. 이 같은 섬의 보석들(Island Gems, 한때 선사시대의 돌
로 잘못 알려졌었다)은 새로운 자료로 인해 새로운 형태가 도입되어 더욱 풍부
한 전통이 시작된 시기인 기원전 6세기에 이르기까지 지속적인 조각 전통을 제

56 금으로 만든 원반. 화판(花瓣)에는 파
리와 다이달로스 양식의 인간 두상, 소의
두상이 한 쌍씩 있다. 기원전 625년경에
그리스의 여러 섬들 중의 한 곳(멜로스?)
에서 제작된 것으로 추정된다. 폭 4cm.
(파리 BN)

공했다. 여러 섬과 그리스 동부에 살던 금세공인들은 고대 유물에서 볼 수 있는 세련된 장식 보석류로부터 새롭게 터득한 기법을 유감 없이 발휘했다 도 56.

조각

우리는 초기의 대형 미술품에 대해 많은 것을 알지 못한다. 벽화가 있었겠지만, 도기화에 미친 영향에 관한 가설에 근거한 추측에 지나지 않으며 그 영향도 다른 방향으로 쉽게 흘러가 버렸을 것이다. 목조상은 틀림없이 존재했을 것이며 초기 목조 제례상(크소아나xoana)에 관한 문헌 자료도 있지만 크기는 대형이었을지 모르나 그 외형은 매우 소박했을 것이다. 사모스 섬의 침수된 신전에서 나온 몇 개의 상 도 57을 제외하면 목조상은 현존하지 않는다. 크레타의 드레로스(Dreros)에 있는 목조상을 덮고 있던, 망치 성형 청동판은 기원전 8세기에 만들어진 다른 초기의 동방화된 망치 성형 제작품과 비슷한 형태를 보여준다.

무른 석회석은 목재만큼이나 쉽게 조각될 수 있으며, 크레타에는 초기 동방화기에 해당하는 부조가 산재한다. 동방에서 도입된 새로운 기법의 하나는 점토판과 점토상을 만드는 데 형판을 사용하는 것이었다. 이런 대량 생산 수단은 인물상, 특히 얼굴을 마주하고 있는 모습에 관한 비율을 표준화, 정형화하는 데 도움이 되었다. 형태는 동방의 벌거벗은 여신(아스타르테Astarte) 장식판과 유사하다. 이 중 어떤 것은 그리스 세계로 유입되어 모방되었지만, 그리스에서는 이내 여신의 전신에 옷을 입혀 아프로디테라고 불렀다. 그러나 그 얼굴은 완전히 그리스인이며 땅딸막한 동방인들과는 달리 민첩하고 날씬하다. 그 유형을 '다이달로스 양식(Daedalic Style)' 이라 한다(조각상에서 보이는 양식적 특징은 납작한 몸체, 길쭉한 삼각형 얼굴, 커다란 눈, 가발 같은 머리카락, 가는 허리, 부풀어오른 장딴지 등이다—옮긴이). 이는 형판으로 제작한 점토상과 장식판에서 가장 흔하게 볼 수 있지만 청동 도 58, 상아, 황금 보석류, 석재 전등(lamp)과 같은 대상에서도 발견된다. 더욱 중요한 것은 그러한 유형이 석회암 조상에 사용되었다는 것이다. 이들은 독립상이거나 도 59 환조이며, 이 무렵 이러한 장식이 유행하기 시작했던 신전 건물(예를 들어, 후대의 크레타에 있는 프리니아스Prinias)의 조각 장식처럼 서있거나 앉아있는 모습이다.

이것이 7세기 중엽과 그 이후에 풍미한 유형이지만, 새로운 영향력으로 새로운 규모의 조각상이 만들어지기까지는 다이달로스 양식으로 조각된 가장 큰

조각상도 소형 장식상의 크기와 다를 바가 없다 도59. 이로부터 우리는 이집트와 그리스 미술의 다음 국면이 나일 강 계곡의 미술에 지대한 영향을 받고 있다는 점을 생각해 볼 수 있다. 고립된 와중에 크기와 포즈, 기법을 위시한 혁신이 그리스적 경험에서 유래될 수 있었으나, 그리스 나름대로 잘 기록해둔 이집트에 대한 인식이 함께 어우러지면서 이집트가 영감의 주요 원천이 되었음은 두말할 필요도 없다.

기원전 7세기 중반 이후에 그리스 용병이 나일 강 삼각주 지역에 정착하는 것이 허용되었으며 동부 그리스인들과 나우크라티스(Naucratis)의 에게인들은 곧 교역 도시를 세웠다. 이로써 그리스인들과 그리스 미술가는 이집트 미술과 가깝게 접촉하게 되었다. 청동기 시대에도 긴밀한 접촉이 있었지만 그 이후에는 단지 소규모로 물품이 수입되거나 로도스 섬에서 그리스-이집트 골동품(bric-à-brac)이 약간 생산되었을 뿐이다. 그들은 자신들에게 너무나 낯선 육중한 석제 조상과 건축에 감동 받았다. 그리스의 커다란 조각과 건축 전통의 시원(始原)은 이것에서 영감을 얻었다. 그들은 이집트 조각상이 가장 단단한 돌인 반암(斑岩, porphyry)과 화강암(granite)으로 제작되었고 등신대보다 더 크다는 점 때문에 규모와 재료에 관한 문제에 직면해야 했다. 그리스인들은 자신들의 여러 섬에서 쉽게 채석할 수 있는 고운 백색 대리석에 눈을 돌렸다. 규모는 그래도 덜 신기한 문제였을 것이다. 신전은 신 또는 적어도 그 신을 조각한 제례용 신상을 위한 거처(오이코스oikos)로 이용되었다. 신전의 크기와 조상의 크기는 서로 관련된 듯하며, 그래서 그리스 신전에는 이미 대형 목조상이 있었을 것이다. 이집트의 단단한 돌로 된 조상은 연마(abrasion) 작업으로 제작되어서 이집트 조각가들은 철제 도구를 전혀 가지고 있지 않았다. 새로운 양식을 구사한 초기 조각가들은 크레타인으로 기억되었다. 크레타는 석고 조상에 대한 전통이 있었으나 흰색 대리석이 없었으므로, 자연히 새로운 공방은 대리석과 연마용 금강사(金剛砂, emery)가 있는 다른 섬(낙소스Naxos)에 형성되었다. 이집트인들은 대략 사실적인 비율에 따라 정해진 규칙을 설정해서 석재의 측면에 사전에 준비된 격자 모양의 틀을 그리고 그에 따라 조각상을 제작했다. 그리스인들도 잠시동안 똑같은 체계를 채택했을지 모르지만 사실 여부를 파악하기는 어렵다.

새로운 조상, 즉 흰색 대리석으로 등신대 또는 그 이상 크기로 만드는 조각의 양식은 여전히 다이달로스 양식이었다. 왜냐하면 이 양식이 당시 그리스 미

57 사모스의 헤라이움(Heraeum)에서 출토된 연인 목조상. 신과 여신(제우스와 헤라일 것이다)으로 보이며 그들 머리 사이에는 독수리가 있다. 기원전 650년경의 매우 동방화된 그리스 양식이다. 높이 18cm. (사모스)

58 소형 청동 조각상. 한 남자가 어깨에 양을 메고 있다. 크레타에서 발굴. 머리는 다이달로스 양식이며, 의상은 크레타식이다. 기원전 7세기 후반. 높이 18cm. (베를린 7477)

59 (오른쪽) 소형 석회암 조각상(아욱세레 여신Auxerre Goddess). 전형적인 다이달로스 양식으로 머리카락이 가발 같다. 의상에 새겨진 선들은 색채를 구분 짓는 윤곽선이다. 양어깨를 덮고 있는 숄은 크레타인의 의상이다. 기원전 630년경. 높이 62cm. (루브르 3098)

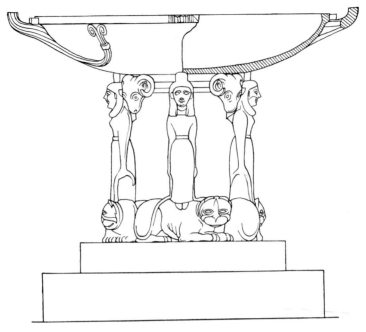

60 코린트 부근의 포세이돈 신전, 이스트미아(Isthmia)에서 출토된 페리르한테리온 수반(水盤). 여인들 (각각 아르테미스Artemis일 것이다)이 사자 위에 서서 사자의 꼬리와 목을 묶은 끈을 쥐고 있다. 기원전 7세기 후반. 복원도. 받침대를 제외한 높이 1.26m. (코린트)

술가들이 여성상에 적용할 수 있었던 조각상에 관한 유일한 관례였기 때문이다. 사모스 섬과 델로스에서 출토된 초기 대리석상의 예가 있다(니칸드레Nikandre 의 봉헌물). 그러나 여성상에는 최소한 한 세대 동안 별 변화가 없으나, 사자와 함께 수반(페리르한테리온perirrhanterion)을 받치고 있는 소형 대리석 여신상 은 펠로폰네소스 반도에서 유래되었을 것이다 도60. 남성상도 처음에는 머리를 다이달로스 양식에 따라 제작했다. 허리띠만 걸쳤을 뿐 벌거벗었고, 다리는 길 며, 안정감을 위해 한쪽 다리가 앞으로 나와있는 모습은 예전에도 청동상에 사 용되었다. 이 특징들은 수직적인 등과 뒤쪽에 놓인 발, 지지대로 엄격한 구조를 이루며 서 있는 이집트 석조상과는 관련이 없다. 또한 이집트의 조각상은 목재 처럼 더욱 부드러운 재료로 제작되거나 소형상일 경우에만 독립적인 입상으로 제작되었다. 청년상(쿠로스kouros, kuros. 복수형은 쿠로이kouroi) 중 최초의 것

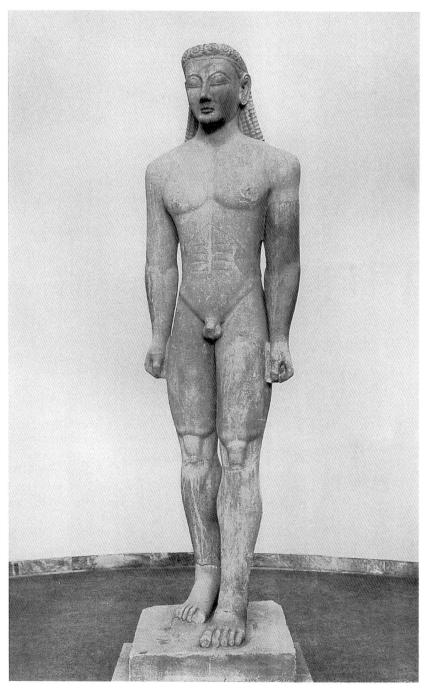

61 수니움의 포세이돈에게 헌납된 대리석 쿠로스(코, 얼굴의 일부, 왼팔과 왼쪽 다리는 복원). 기원전 590 년경. 높이 약 3m. (아테네 2720)

은 그리스의 여러 섬에서 발굴되었으며, 아티카에는 기원전 약 600년과 그 이후에 제작된 뛰어난 조각상들이 있었다 도 61. 초기에는 해부학적 세부 묘사(귀, 슬개골膝蓋骨, 갈비뼈)가 신체에 유기적으로 연관되지 않은 순수한 패턴으로 변형되었다. 신체의 모양 자체가 정사각형이라는 점으로 미루어 보아 정사각형의 돌에 선을 긋고 그 선에 따라 공들여 깎았음을 알 수 있다. 어마어마한 거상을 위시하여 높이가 3미터에 이르는 것도 몇 개 있으며 델로스에 바쳐진 낙소스 봉헌물(Naxian dedication)은 8미터에 이른다.

조각뿐만 아니라 그리스의 거대한 석재 건축에서도 이집트는 영감의 원천으로 그리스에 깊은 영향을 미쳤다. 그 영향은 거의 동시에 엿보이지만 진행 속도는 더욱 느렸고, 이는 다음 장에서 깊이 논의될 것이다. 다만 여기에서는 왜 이 두 가지 현상이 그리스 미술의 전개에서 중요한 단계가 되는지를 언급할 필요가 있다. 이유는 바로 그리스 미술가들이 가장 만족스러운 표현매체를 찾아 새로운 기법을 확립했기 때문이다.

잡다한 7세기 그리스 미술은 훌륭한 만큼이나 혼란스럽기 짝이 없다. 지방의 공방들이 새로운 개별 양식을 번창시키고 보급했다. 새로운 기법을 습득하기도 했다. 그리스 미술가는 이제 정기적으로 접촉하던 더 오래된 문명의 이국적이고 숭고한 작품에 주목했다. 그는 자신이 적당하다고 생각하는 대로 차용ㆍ변형했으며, 외국의 미술 형태에 자신의 고유한 문양 감각과 정확한 규범을 부여했다. 그들의 나라에 기원을 둔 외국의 미술형태는 장대했고 성직자의 필요성에 부합되면서 상대적으로 틀에 박힌 양상을 띠었다. 확실히 그리스의 소도시 생활은 획일적 사회에서 용인되었던 것보다 공예 부분에서 더욱 많은 혁신을 일으켰으며, 이는 진보의 속도와 혁신에 대한 많은 것들을 설명해준다. 그러나 초기에는 외국의 진부한 형태가 더욱 급속한 진보를 억눌렀던 듯 하다. 가령 나는 형틀(mould)의 위력과 타협하지 않고 계속되던 드로잉의 새김기법을 지적하고 싶다. 그러나 동방과 이집트에 관한 관찰이 모든 진보를 결정했다. 이 기간 동안 그리스는 가르치는 입장이 아니라 배우는 입장이었다. 그러나 마찬가지로 외국의 새로운 개념이 눈에 띨 정도로 영향을 미치기 훨씬 이전에 먼저 시작된 전통의 힘을 기억하는 것도 중요하다. 그 전통의 힘이 이러한 새로운 개념을 현재 우리가 고전 미술의 기원으로 파악할 수 있는 형태로 변형시킬 수 있었다.

아르카익기의 그리스 미술

기원전 6세기에는 선의의 참주들(tyrant, 이는 적어도 현재의 의미인 '전제 군주', '폭군'의 뜻이 아니다)의 통치로 그리스 본토 국가들이 부를 축적했고, 6세기말에는 비록 아테네뿐이긴 했지만 민주정에 근접하는 체제가 들어섰다. 유독 동부 그리스만이 처음에는 리디아인 때문에, 이후에는 페르시아인 때문에 심한 폐해를 입었지만 이 때문에 미술가들의 활동이 줄어들지는 않았으며, 그들 중 많은 이들은 서방, 즉 그리스와 에트루리아로 이주하여 생산적인 업적을 남겼다. 참주들은 예술을 위한 좋은 후원자 역할을 했고 주요 프로젝트를 미술가에게 위임해 그들의 지위를 격상시켰으며, 때로는 불만을 품을 가능성이 있는 이들을 고용하기도 했다. 도시국가들은 여전히 서로 독립적인 관계를 유지하면서도 종종 전쟁을 벌였지만 그리스인과 그들이 야만인으로 칭한 비(非)그리스인과의 차이점을 통해 민족의식이 점차 커져갔다. 지중해 연안의 활발한 교역, 그리고 본토의 토지 문제 해결을 위해 과거 여러 세대에 걸쳐 형성된 식민지(시칠리아, 이탈리아, 흑해 연안)가 급속히 증가하면서 새로운 부가 축적되었다. 이러한 모든 상황에서도 분명 그리스인들은 단순히 개별 도시국가로서가 아니라 하나의 국가로서 외국의 적에 대항했다. 서쪽에는 교역 경쟁자이자 고객인 카르타고인과 에트루리아인이 있었으며 동쪽에는 신생 페르시아 제국이 있었다. 기원전 5세기 초에 그리스인들은 이러한 적들과 무력으로 맞서야 했다. 그들은 많은 전투에서 살아남았으며, 대개 그러했듯이 한동안 적어도 그들의 문젯거리가 외국인들에 있기보다는 동료들에 있다고 확신했다. 이 시기에, 혹은 이 시기 이전을 즈음해 그리스 세계의 미술과 다양한 공방들은 각 분야의 공예에서 뛰어난 도시들(아테네는 도기, 펠로폰네소스 반도의 도시들은 금속작품)의 영향 하에 공통적인 양식에 근접해 갔다. 그러나 여전히 지역적 차이는 있었다. 6세기 미술의 여러 특색 중 하나는 페르시아의 위협으로부터 피신해서 국외에서 작업하는 동부 그리스인 미술가의 공헌에서 두드러지게 드러난다.

건축과 조각 분야의 새롭고 거대한(monumental) 미술은 수세기에 걸쳐 매

우 인상적인 유적을 제시한다. 실제로 동부 그리스 도시들에 지어진 건물 설계의 순수 규모는 전성기 고전기 이후까지도 이에 비할 것이 없다.

건축

신전은 설계와 표현에서 면밀하게 마무리되어야 했으며, 특정한 중요성을 지니는 유일한 공공건물이었다. 영향력 있는 가문을 위해서 다른 국가들이 초기 레프칸디 건물도 13의 장대한 규모와 경쟁이 될만한 건물을 지었는지는 알 수 없다. 지금까지 그리스인들은 동방양식으로 벽면에 간간이 좁게 조각된 프리즈를 사용하는 것 이외는 장식에 공들이지 않고 적당히 단순한 벽돌이나 석재 구조로 짓는 데 익숙했다. 그들은 이집트에서 육중한 석조 건축물과 조각된 주두(柱頭, capital)가 있는 석조 원주(column)를 보았다.

그리스에서 이미 기원전 7세기에 적어도 하나의 신전(사모스 섬 소재)이 열주(列柱, colonnade)로 둘러싸였으며, 그리스인들은 레프칸디 건물을 지으면서 필수적인 요소로 대두된 그러한 정교한 특징을 재빨리 간파했다. 기원을 살펴보자면 처음에 열주는 건물을 신의 거처로서 구별하고자 축조되었고, 신상안치실(셀라cella)의 벽을 둘러싼 회랑(ambulatory)을 만들어냈을 것이다. 실제적인 면에서 열주는 위에 얹힌 초가지붕이나 처마를 받쳐줄 수 있었고, 또 이후의 회랑(스토아stoa, 복수형stoai)처럼 행렬 장면을 볼 수 있는 차폐된 공간을 제공할 수도 있었다. 이오니아 건축가들은 동방양식을 모방하여 석재 기부(基部, base)와 부속 설비의 문양을 결정했으며 간혹 신전 입구에 원주 대신 인물 조각상을 사용했다.

그리스에서 주요한 건축의 석조 기둥 양식(주식柱式, 오더order)이 시작된 시기는 기원전 7세기로 거슬러 올라갈 수 있다도 62, 63. 그리스 본토에서는 단순한 원주를 이용한 도리스 양식(Doric order)이 발달했다. 이는 쿠션 주두(cushion capital), 홈이 있는 주신(柱身, fluted shaft)이 특징적이고 기부가 없으며, 미케네와 이집트 유형을 연상시킨다. 원주 윗부분의 프리즈(frieze, 엔태블러처entablature 중 아키트레이브architrave와 코니스cornice 사이의 부분으로, 보통 장식적인 조각이 있는 소벽—옮긴이)는 트리글리프(triglyph, 도리스 양식의 건축에서 프리즈를 구성하는 석재. 세 줄기 세로홈 장식이 있다—옮긴이)와 메토프(metope, 처음에는 그려졌다가 이후 조각되었다. 도리스 양식의 건축에서 좌우의 트리글리프 사이에 끼인 네모난

벽면—옮긴이)로 율동적으로 나뉜다. 이는 초창기 건물에 있던 목조 건축을 자유롭게 적용한 것이다. 대개 트리글리프는 모서리 부분의 설계가 거북한 것을 입증하듯이 아래에 있는 원주 위의 중심부에 걸쳐 놓인다. 나는 이 '트리글리프 문제'에 대해 그리스인들이 현대의 학자들보다 덜 걱정했으리라는 추측은 억측이 아닌가 생각한다.

동부 그리스와 여러 섬에서는 또 다른 주요 석조 건축 양식인 이오니아 양식(Ionic order)을 이용했다. 이는 주두의 소용돌이 장식(볼류트volute), 꽃문양과 함께 동방화 미술의 다양한 소재로부터 장식적인 형태를 빌려 왔다. 이런 특징은 근동에서는 목재나 청동 제품보다 큰 것에는 사용하지 않았거나, 키프로스나 페니키아의 소용돌이 장식 주두처럼 진정한 건축적 양식의 요소로 형성된 적이 없었다. 스미르나(Smyrna)도64와 포카이아(Phocaea)에서 알려진 첫 번째 주두는 중첩하는 꽃문양의 부조가 있고 연꽃과 종 모양을 보여준다. 이들은 주신에서 솟아오른 소용돌이 장식과 함께 '아이올리스식(Aeolic)' 주두를 따르고 있다도65. 아이올리스식 주신은 결국 소용돌이 장식이 서로 연결되는 더 넓은 이오니아식에 밀려난다. 또한 아이올리스식 원주의 주신은 도리스 양식보다 세로홈이 더 많이 있으며, 조만간 홈 사이에는 용마루(flat ridge) 부분이 생긴다. 기부에는 여기에 영향을 미쳤던 목재가구를 조심스럽게 변형시킨 듯이 정교하게 홈이 패인 부푼 큰 원형융기(圓形隆起, tori)와 원판이 있다. 어떤 초기 이오니아식 원주는 델피와 델로스섬에 있는 낙소스인이 제작한 스핑크스 봉헌물도66처럼 봉헌상의 기부(基部) 역할을 했다. 이오니아식 건축물에서 열주의 상부(上部)는 도리스 양식보다 단순하지만 이따금 인물상으로 장식되거나 덴틸로 소박하게 제작된 연속적인 프리즈로 이뤄졌다는 것이 중요하다. 이오니아식에는 수많은 종류가 있으며 외형상으로도 꾸밈과 장식이 많이 가해졌다도67. 이오니아식이 도리스식에 비해 화려하고 섬세해 보이며, 전성기 고전기와 서쪽의 식민지국 건축가들은 이러한 차이점을 잘 이용했다.

초기 주두에 표현되는 중첩된 잎 문양도 중요했다. 사이사이에 잎 끝이 보이는 둥근 잎은 오볼로(ovolo) 또는 '달걀과 화살 모양(egg-and-dart) 장식'(러스킨에게는 실례되는 말이지만 실제로는 달걀 모양과 전혀 상관이 없다)이며, 담쟁이덩굴 모양의 잎은 '나뭇잎과 화살 모양 장식'이 되었다. 또 이러한 돌림띠의 측면도 잎 형태를 연상시켰는데, 둥근 경우는 오볼로를, S형태인 경우는

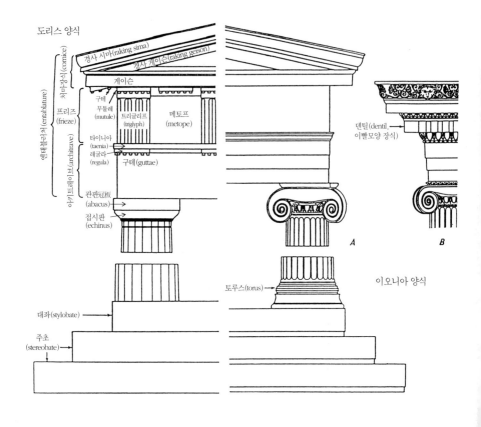

도리스 양식

엔태블러처(entablature)
처마장식(cornice)
경사 시마(raking sima)
경사 게이슨(raking geison)
게이슨
프리즈 (frieze)
구테 무툴레(mutule)
트리글리프 (triglyph)
메토프 (metope)
아키트레이브(architrave)
타이니아 (taenia)
레굴라 (regula)
구테(guttae)
관판冠板 (abacus)
접시판 (echinus)

덴틸(dentil, 이빨모양 장식)

A B

이오니아 양식

토루스(torus)

대좌(stylobate)

주초 (stereobate)

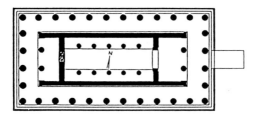

62 건축양식. 도리스 양식은 기원전 600년경에 전개되었다. 6세기 중반부터 이오니아 양식에서는 프리즈
가 조각되거나(A) 장식적인 소조 위에 일렬의 덴틸이 가해졌다(B). 두 양식 모두 한 건물(에렉테이온)에
서 다른 부분에 등장하며 기원전 4세기부터 결합됐을 것이다. 아래에 있는 그림은 전형적인 도리스식 신전
의 평면이다(아이기나에 있는 아파이아Aphaea의 신전).

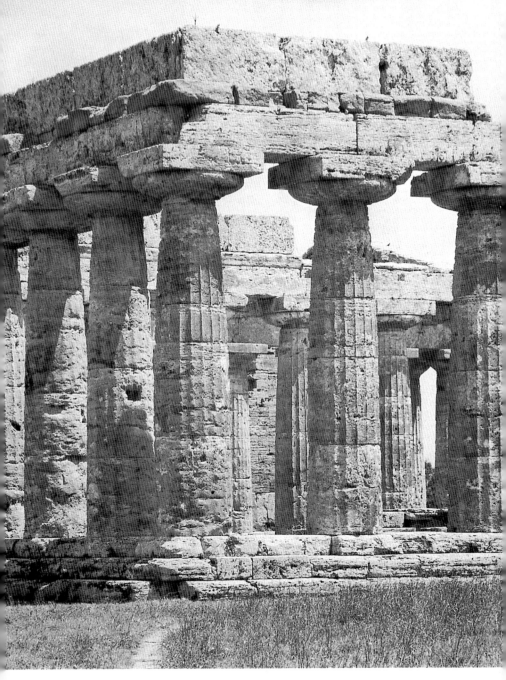

63 이탈리아 중부의 파에스툼에 있는 도리스 양식의 헤라 신전(일명 '바실리카Basilica'). 볼록한 주두가 있는, 초기의 시가(cigar) 모양 원주의 좋은 예다. 기원전 6세기 중반.

64 기원전 600년경 리디아인이 정복한 고대 스미르나에 있는 완성되지 않은 아테네 신전의 주두. 후기 이오니아식 주두의 소용돌이 장식 (volute) 사이에 등장하는 나뭇잎 문양이 조각되었다. 높이 62cm. (이즈미르Izmir)

65 레스보스(Lesbos) 섬의 아이올리스식 주두. 기원전 560년경. 높이 58cm. (이스탄불 985)

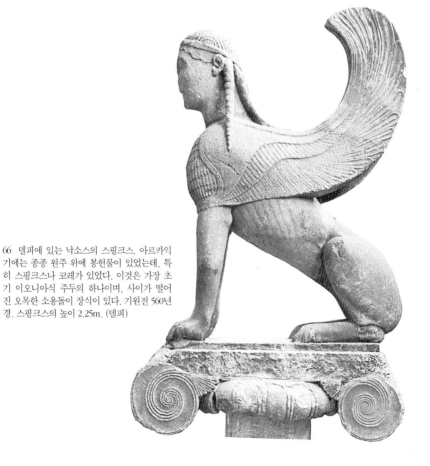

66 델피에 있는 낙소스의 스핑크스. 아르카익기에는 종종 원주 위에 봉헌물이 있었는데, 특히 스핑크스나 코레가 있었다. 이것은 가장 초기 이오니아식 주두의 하나이며, 사이가 떨어진 오목한 소용돌이 장식이 있다. 기원전 560년경. 스핑크스의 높이 2.25m. (델피)

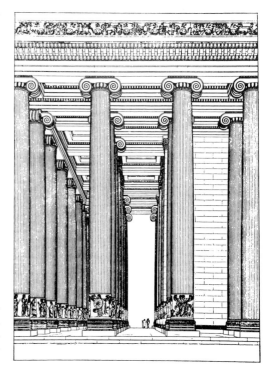

67 에페소스에 있는 아르테미스 신전 옆부분의 복원도(그림: F. Krischen). 기원전 540년대에 설계되어 100년 후에 완성되었다. 이 복원도에서 기둥 하단의 부조는 원주 위에 있어야 될 것으로 추정된다.

'나뭇잎과 화살 모양 장식'(볼록하냐 오목하냐에 따라 키마 렉타*cyma recta* 또는 레베르사*reversa*라고 한다)을 연상시킨다. 이 같은 기원에서 이오니아 양식이 생겼으나 그 돌림띠는 도리스 양식에도 영향을 미쳤으며, 규칙적이고 곧은 돌림띠는 평평하거나(직선적으로, 만卍자 문양으로 장식), 위로 돌출한 이집트의 카베토(*cavetto*, 위가 둥근 혀로 장식)였다.

두 양식은 현관과 신상안치실로 단순하게 설계되었으나, 이제는 규칙적으로 열주나 원주가 있는 파사드(façade)로 둘러싸인 신전의 외부에 적용되었다. 국가의 성역에 세웠던 부속건물이나 보고(寶庫, treasury)와 같은 보다 작은 구조물에는 전면에만 열주가 있으며, 델피에 있는 이오니아 양식의 보고에는 입구의 소녀상들이 열주 역할을 한다. 반면 대형건물들은 양 측면에 두 줄의 열주가 있으며 전면에는 심지어 세 줄의 열주가 있기도 하다(사모스 섬과 에페소스 Ephesos). 신상안치실 내부는 더 많은 원주들이 지붕을 지지하도록 처음에는 축 방향으로 중심을 향해 기울어져 있으며, 이후에는 교회 중앙의 회중석(nave)

68 나뭇잎, 구슬, 소용돌이 장식, 연꽃, 종려(palmette)가 조각된 프리즈. 델피의 아르카익 보고(Treasury)에서 발견되었다. 기원전 6세기 후반. (델피)

과 같은 접근로를 형성하면서 두 줄의 기둥들이 신상(神像)까지 이어진다. 제단은 보통 신전의 동쪽에 나 있는 앞문 밖에 있으며 윗부분에 조각이 된 단순한 직사각형이거나, 동부 그리스에서는 제단까지 널찍한 계단이 나 있는 거대한 구조물이다. 채색점토 옹벽으로 둘러싼 신전의 외부에는 여전히 목재를 사용했으며 커다란 점토 지붕의 기와도 기원전 7세기에 창안되었다. 그러나 일반적으로 현재의 벽면 모두는 정확하게 이어진 직사각형 마름돌(ashlar, 채석장에서 떠낸 것을 일정한 모양으로 다듬은 돌―옮긴이)의 석재이며, 가옥과 테라스 벽은 이따금 정확하게 들어맞는 가장자리를 곡선으로 처리한 만곡된 다각형의 돌(일명 '레스비언 Lesbian'이라 한다)로 되어있다. 이오니아식 건축물에서는 특별히 정교하게 조각한 돌림띠 도68를 문 주위와 벽면의 상단, 지붕의 홈통과, 그리고 원주 상단에 장식했다. 유사한 문양의 식물과 소용돌이 돌림띠가 청동이나 점토로 만든 소품과 회화에 반복적으로 표현되었으며, 그것들은 7세기 동방화기의 꽃문양을 그리스식으로 변형·계승한 것이다. 돌림띠와 신전 양식은 그 부분들이 설계되었던 건축물의 유형보다 더욱 오래 잔존하여 현재까지도 이어졌다.

　　신전의 조각 장식에 관해서는 이 장의 후반부에서 논의할 것이다. 우리는 지금까지 다른 것은 뒤로 미루고 신전만 집중적으로 살펴보았다. 왜냐하면 석조 기둥의 정교한 특징이 그대로 보존된 곳은 신들의 거처이지 채색된 목재로 꾸민 외관을 뽐내는 개인가옥은 아니기 때문이다. 어떤 참주들은 더 잘 살았을지도 모른다. 성지(聖地)로 나있는 회랑(스토아)과 입구 또한 웅장한 방식으로 처리되었으나 후대에는 공공건물, 법원, 극장 정도만이 같은 방식으로 장식되었다.

조각

벌거벗은 청년의 모습인 쿠로스 환조상 도 69, 70에 나타난 균형 잡힌 자세, 몸 옆으로 꽉 움켜쥔 손, 한 발을 앞으로 내민 자세는 아르카익기에 변함 없이 나타나므로, 여타 조각상에서 다른 방법으로 드러나는 기법과 처리방식의 발전을 관찰하는 데 유용한 기준이 된다.

쿠로스는 오랫동안 '아폴론'으로 알려져 왔지만, 사실상 아폴론이나 그 밖의 다른 신임을 입증할 만한 근거는 찾기 어렵다. 대부분은 신들의 수행자로서 봉헌되었고 초기상일수록 거대한 규모를 드러내며, 다른 것들은 초상이 아닌 기념비로서 무덤 위에 서 있었다. 기원전 6세기 동안에는 대리석 조각에 점점 자신감이 붙으면서 초기 조각상에 나타나던 덩어리 같은 특징이 사라진다. 또한 새로운 연장도 개발되었다. 이집트인들은 부드러운 돌 위에 구리로 된 못뽑이가 붙은 끌을 사용했다. 한편 그리스의 철로 제작된 끌을 사용함으로써 대리석을 다루기가 용이해졌는데, 이것에는 자세를 차용한 소소한 문제를 제외하면 이제는 거의 단념된 이집트화된 특징(마지막 장에 설명되어 있다)이 어느 정도 지난 이후에 채택되었다. 해부학적 세부는 더욱 사실적으로 다루어졌으며 인체의 구조와 주요부분에 더욱 잘 연결되었다. 6세기 2/4분기에 유행한 아르카익 미소(기원전 575-550년에 제작된 그리스 조상의 얼굴에서 일반적으로 볼 수 있는 독특한 미소로, 입술 끝을 살짝 위로 향하고 볼을 뾰족이 내민 표정이다. 미소의 의미는 정확히 알 수 없지만 그리스인들이 매우 건강하고 행복한 상태를 나타낸 것이라고 추측한다. 한편으로는 그것이 전형적인 아르카익기 조상의 약간 네모난 머리에 유선형의 입을 조화시키는 기술적 문제를 해결하다 발생한 결과일 뿐이라는 주장도 있다—옮긴이) 도 69는 조금 더 느슨해지면서 직선에 가깝게 되고 이따금 샐쭉한 표정을 보인다. 아르카익 미소의 제작 관례는 조각가도 제대로 인식했을지 모를 긴장감과 쾌활함을 동시에 보여준다. 하지만 이 미소는 우리가 그리스의 장례나 봉헌 미술에서 기대하는 느낌과는 어울리지 않으며, 아르카익 조각상의 특성에서 표현된 감정의 다른 일례에도 추가될 수 없는 것이다. 발전이 의도적이진 않았지만 인물의 기능을 더 잘 표현하는 듯 보였던 형태들을 자연스럽게 취사선택한 형태를 통해서 이루어졌다. 그 선택은 자연스럽게 더욱 사실적인 양상을 띠었고 도 70, 6세기말에는 실물 모델을 더욱 자세히 관찰하기도 했다. 실물도 기하학적인 요소만큼 중요해지기 시작했다. 그래서 인물은 부분의 총합이 아닌 전체로서 다뤄졌으며, 이는 거듭 다듬어나가는

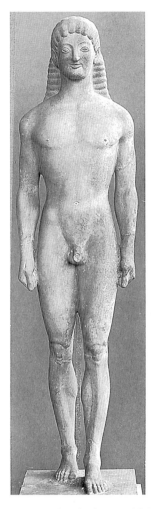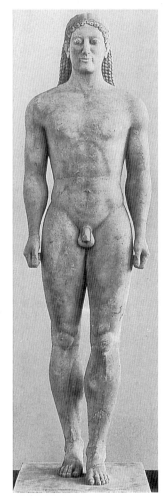

69 그리스 남부 테네아(Tenea)에서 출토된 대리석 쿠로스. 기원전 550년경. 높이
1.35m. (뮌헨 168)

70 아테네 인근(아나비소스Anavysos)의 무덤에서 발견된 대리석 쿠로스. 바닥에
는 다음과 같이 시구가 새겨져 있다. "전선에서 사나운 아레스에게 살해당한 크로
이소스(Kroisos)의 무덤 앞에 멈춰 서서 슬퍼하라." 기원전 530년경. 높이 1.94m.
(아테네 3851)

71 〈송아지를 메고 있는 남자〉. 재질은 대리석. 아테네의 아크로폴리스에 있는 롬
보스(Rhombos, 종교적 의례를 위한 공간)에 있던 봉헌물이다. 기원전 560년경. 복
원된 전체 높이는 1.65m. (아크로폴리스 62)

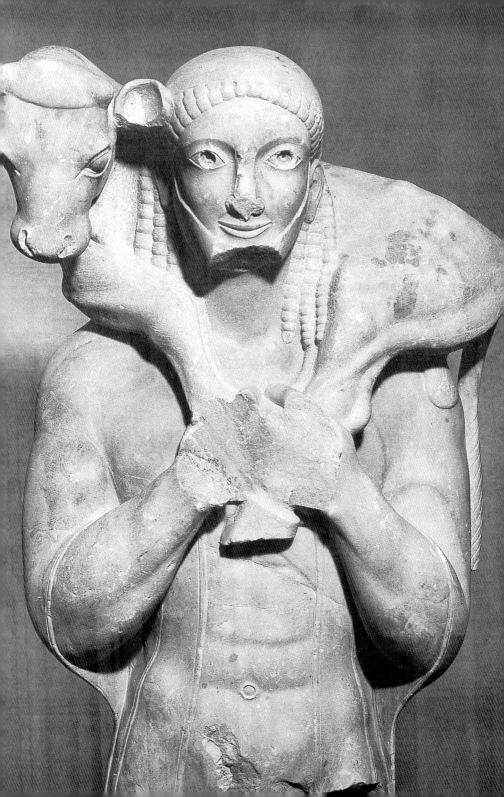

기법으로 가능해진 접근이었다. 새로운 제작방식은 오로지 형상을 바깥에서 안으로 깎아나가는 것이 아니라 안에서 밖으로 다루면서 작업하던 입체감 표현법으로 발전될 수 있었다. 이 방법은 청동으로 대형 형상을 주조하려던 열망에 힘입어 더욱 발전했다. 특히 후자는 점토로 형상의 모형을 빚었고, 똑같은 방법으로 제작된 모델들은 돌로도 쉽게 변형될 수 있었으며 여기에는 돌로 제작하던 초기의 작업의 결과와는 놀라울 정도로 다른 효과를 내는 다양한 측정법이 이용되었다. 주조 기법에 관해서는 이 장의 후반부에서 자세히 살펴보기로 하자. 이는 전성기 고전기의 혁명을 촉발시켰던 것인데, 여기서는 먼저 쿠로스 이외의 작품을 통해서 그렇게 되는 과정을 더듬어보기로 한다.

쿠로스 자세를 관찰할 수 없는 또 다른 독립상도 있다. 예를 들면, 아테네의 아크로폴리스에서 출토된 유명한 〈송아지를 메고 있는 남자*Moschophoros*〉도 71 와 여러 승마자상이 그것이다. 이중 〈랑팽 승마자 *Rampin Horseman*〉도 74 라는 조각상의 머리에서 우리는 아르카익 미소를 관찰할 수 있다(프랑스 외교관 랑팽의 컬렉션이었기 때문에 붙은 이름─옮긴이). 뿐만 아니라 색채와 더불어 눈부신 햇빛을 받으면 더욱 극적으로 돋보였을법한 날카로운 콧등의 곡면 처리에서 우리는 아주 멋지고 세심하게 조각된 대리석을 관찰할 수 있다. 이 젊고 멋진 아테네 청년의 곱슬머리는 정확하고도 육중하게 처리되어 그런 효과를 더해준다. 떡갈나무로 된 화관은 그가 경기에서 승리했음을 말해준다. 너무나 경직됐던 쿠로스의 정면성이 이완되었고 그는 자신의 앞을 지나갈 관객들을 향해 머리를 숙이고 있다.

우리는 미술가들이 남성의 신체를 거의 문양과 구성을 연습하기 위한 습작처럼 처리한 것을 보아왔다. 지금처럼 공공연히 벌거벗고 다닐 만큼 평등한 성(性)이 존재하지 않았던 국가와 사회에서 자유로운 기법 구사로 더욱 육감적인 면모를 이끌어내기까지 여성 조각상이 흔치 않았음은 그다지 놀라운 일이 아니다. 이와 달리 도기화에서는 여성 나체상을 보게 될 것이다. 그러나 아르카익 조각가에게는 여성이 옷걸이와 다를 바가 없었다. 얼굴이 남성상보다 더 예쁘거나 호감이 가는 경우도 거의 없고 머리를 더 많이 장식하는 경우도 없었다. 육중하고 직선적이며 몸에 비스듬히 부채꼴로 펴져 있거나 지그재그형의 옷자락 선에 모여 있는 옷주름 문양에서 조각가는 남성의 해부학적 구조에서 보이는 형태에 대한 또 다른 관심을 충족시키면서 다양한 문양에 대한 취향과 상상력을 발휘했

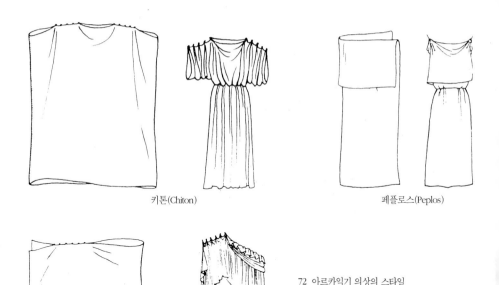

키톤(Chiton)

페플로스(Peplos)

72 아르카익기 의상의 스타일

맨틀(Mantle)

다. 젖가슴은 있지만 그다지 감탄할 것은 못된다. 후대의 코라이(*korai*, 처녀들) 상에 표현된 옷은 마치 벌거벗은 것처럼 다리와 엉덩이를 드러내기 위해서 다리를 팽팽히 감싸고 있지만 몸짓과 모티프는 단순히 조각상의 아랫부분을 가로지르는 대각선 문양을 나타내기 위한 것이었다. 아티카 출토의 초기 여성상(코레 *kore*)은 가늘고 길며 볼품 없이 생겼지만, 대담한 조각과 단순한 옷주름으로 겨우 그것을 만회한다 도 73. 겉옷은 무거운 페플로스(*peplos*)다 도 72. 이것은 아테네에서 발견된 숙녀들 중 아마도 가장 뛰어난 것인 '페플로스 코레'의 옷이지만 도 76, 아르카익 미술가들의 문양에 대한 애정을 완전히 만족시킬 만한 옷은 아니었다. 새로운 유행과 새로운 옷주름의 처리기법 모두가 해외에서 유입되었다. 이 시기에 동부 그리스의 조각가들은 조각된 옷주름의 표면을 다양화하는 방법들을 실험하면서 물결 모양의 선을 새기거나, 홈을 좁은 간격으로 얕게 조각해서 주름을 만들었다. 아테네의 코레상이 속옷으로 입었던 좀더 가볍고 부피가 큰 키톤(*chiton*)은 그 자체가 이러한 처리방법에 알맞아서 가지각색의 옷주름이 더해진 풍성한 소매와 치맛자락을 보여준다. 이는 다리를 부각하기 위해 치마 옆에 선을 그린다든가 다리를 가로지르는 옷주름에 맞춰서 상체에 히마티온

(*himation*, 고대 그리스에서 키톤 위에 입은 겉옷. 한장의 큰 모직물 천을 여러가지 방법으로 걸친 남녀 의복—옮긴이)을 대각선으로 걸치게 한다든지 수놓인 옷단에 정교한 문양을 그리는 방법 등으로 다채로워졌다. 이러한 새로운 '키톤-코라이'는 아테네의 아크로폴리스에서 발굴된 여러 조각상에 6세기 중반부터 계속 영향을 미쳤다도 77. 밑바닥의 작가 서명과 동부 그리스 미술가들(예를 들면, 키오스 Chios의 아르케르모스Archermos)이 실제로 아테네에서 만든 몇몇 작품의 양식이 그 영향의 증거다. 주로 이오니아인들과 여러 섬 출신 사람들인 이들의 영향 하에 몇몇 코레의 머리가 더욱 여성스럽게 표현되기 시작했다. 아르카익기가 끝

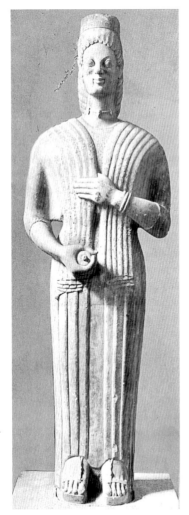

73 아티카의 한 시골 지방(케라테아Keratea)에서 발견된 '베를린 여신(Berlin Goddess)'. 석류를 들고 머리에는 '폴로스(*polos*)'를 쓰고 있다. 기원전 570–560년경. 높이 1.9m (베를린 1800)

74 (오른쪽) 〈랑팽 승마자〉. 아테네의 아크로폴리스에 헌납된 것으로 한 쌍 중의 하나다. 몸체가 나온 발굴 이전에 이미 머리는 아테네에서 파리로 옮겨졌다. 기원전 6세기 중반. 머리 높이 29cm. (루브르 3104, 아크로폴리스 590)

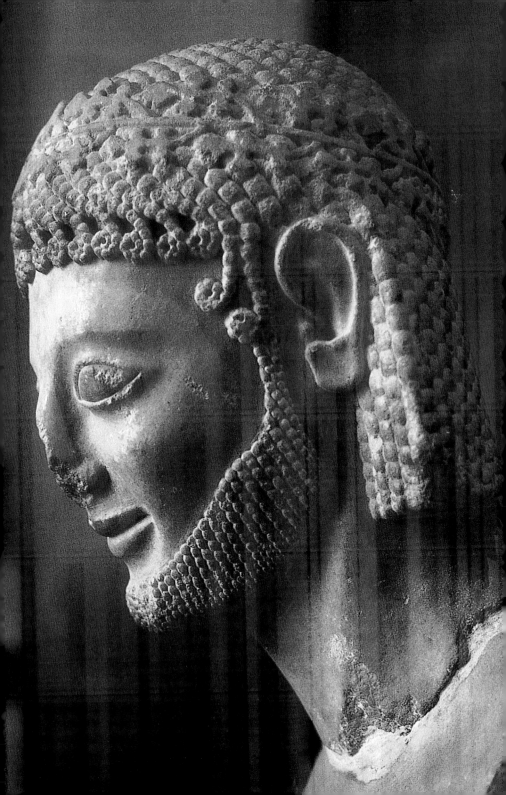

날 무렵에 쿠로스와 마찬가지로 코레에서도 옷주름 아래의 신체 형태와 특징 변화에 관심을 갖기 시작한다. 코레 이외의 유일한 여성 유형은 특이하게 생긴 날개가 달린 승리의 여신상(니케Nike)도 75으로, 이것은 앞으로 몇 세기 동안 기념물을 위한 대중적인 주제로 이용되었다.

이러한 모든 환조 조각상들은 자세가 다양하지 않고 다분히 기성 형식에 머문다. 동부 그리스나 아테네의 양식이 반드시 결정적인 역할을 하지 않던 지역의 공방에서도 인물 조상이 활발하게 제작되었다. 물론 동부 그리스 양식이 더 두드러지긴 했다. 옷 입은 쿠로스와 구형(球形)의 두상에 대한 그들의 취향이 널리 퍼지지는 않았다. 만약 그랬다면 기원전 6세기 중엽부터 계속 아테네보다 더 많은 영향을 미쳤을 것이기 때문이다.

더욱 의욕적인 조각적 구성을 살펴보려면 부조 작품, 특히 건축물에 있는 부조를 봐야 한다. 그리스의 조각과 건축 미술의 근본은 같으며 항상 함께 진행되었다. 조각이 장식에 불과한 것이 아니듯, 건축도 단순히 조각가를 위한 매체는 결코 아니었다. 조각의 위치는 건물 여러 부분을 구분 · 강화하는 데 도움이 되었으며 조각의 주제는 신전의 신성을 높였고 때로는 심오한 종교적 · 정치적 메시지를 담았다.

조각가는 도리스식 건물을 두 명, 또는 개개 인물 군상이 조각된 직사각형의 메토프로 채웠다. 전투 장면은 자연스러운 선택이지만 추격 장면도 보이며, 때로는 하나의 메토프에서 다른 메토프로 표현된 행위가 계속된다. 한 주제(이를테면, 델피에 있는 시키온Sicyon 건물의 아르고호 용사들Argonauts 이야기나 그 신전에 있는 아테네의 보고Athenian Treasury 위에 새겨진 테세우스Theseus 와 헤라클레스의 공적)로 여러 메토프를 연결해 볼 수도 있다도 78. 초기 메토프는 말 타는 사람, 소도둑으로 변한 영웅들의 당당한 행진, 두 사람 또는 인간과 괴물의 싸움 등을 정면상으로 제작한 대담한 구성이었다.

박공 지붕 끝의 낮은 삼각형(페디먼트pediment)에 조각을 새기는 것은 쉽지 않은 일이었다. 우선 가운데에 덩치가 큰 인물을 세우고 양측면을 다른 크기의 인물이나 군상으로 채웠다. 이에 걸맞은 최초의 예는 중앙에 거대한 고르곤(Gorgon)이 있는 코르푸(Corfu)의 아르테미스 신전에 있다. 이따금 하나의 주제나 이야기로 구성되지만, 중심부에서 멀어질수록 감소하는 상의 크기가 일률적이지 않고 통일성이 없어서 어떤 경우에는 우스꽝스러워 보이기도 한다. 아테

75 델로스에서 출토된 니케. 날개 달린 승리의 여신으로는 가장 초기의 조각상이다. 여신의 등과 뒤꿈치에는 날개가 달렸으며, 원반형 브로치로 고정시킨 페플로스와 키톤을 입고 있다. 기부에는 다음과 같이 쓰어져 있다. "멀리 쏘는 자(아폴론이여, 이것을 받으시라) 뛰어난 형상을(…제작된) 키오스 미키아데스(Mikkiades) 출신인 아르케르모스의 솜씨…". 아르케르모스는 아테네에서 작업했던 키오스인 조각가였다. 기원전 550년경. 높이 90cm. (아테네 21)

네의 아크로폴리스에 위치한 아테나 신전에 있는 엉켜있는 영웅들이나 뱀 꼬리의 괴물들처럼, 물고기나 뱀의 꼬리를 단 괴물들이 주로 구석을 차지한다 도 82. 이러한 조각들은 수많은 초기 건축 조각들과 마찬가지로 석회암에 조각되었으며, 필요할 때는 부드러운 표면을 연출하기 위해 치장벽토(스터코stucco)를 입히고 화려하게 채색되었다. 배경을 짙은 청색이나 붉은 색으로 채색하여 페디먼트의 그림자 때문에 두드러지지 않는 인물들을 한층 돋보이도록 처리했다. 아르카익기 말까지는 페디먼트의 중심에 위치한 신을 제외하면 모든 인물들의 크기가 같았으며, 어색한 구도를 채우기 위해 구부리고 넘어지거나 누워있는 인물들을 보여주는 전투 장면들이 에게와 아테네에서 발견되었다 도 79, 80.

76 (왼쪽) 아테네의 아크로폴리스에서 발견된 '페플로스 코레'. 청동 화관과 귀고리는 따로 덧붙여졌다. 머리카락과 입술은 붉은 색이다. 속눈썹과 눈썹은 검은색이며 옷에 있는 문양은 녹색이다. 기원전 530년 경. 등신대의 3/4 크기. (아크로폴리스 697)

77 아테네의 아크로폴리스에서 발견된 코레. 키오스에서 왔을 것으로 추정되는 이오니아 조각가의 작품 이다. 그녀는 키톤과 히마티온을 입고 있다. 키톤은 청색이고, 적색과 청색으로 옷과 귀고리, 목걸이를 채 색했다. 기원전 525년경. 등신대의 절반 크기. (아크로폴리스 675)

78 델피의 시키온 건물의 메토프. 디오스쿠리(Dioscuri, 제우스의 아들들이라는 뜻─옮긴이)인 두 사람 카스토르(Castor)와 폴리데우케스(Polydeuces), 그리고 이다스(Idas). 이 부조에서는 빠진 린케우스(Lynceus)는 아르고선(船)의 여행 중에 송아지를 훔쳤다. 영웅들과 송아지가 보조를 맞추어 걷고 있고, 창으로 동물들을 통제한다. 영웅들의 이름은 배경에 칠해져 있다. 기원전 560년경. 높이 62cm. (델피)

이오니아식 건물의 조각에는 예전에 비해 덜 경직된 관례가 적용되었고 오히려 개인적이며 지방적인 취향으로 자유로운 표현이 연출되기도 했다. 에페소스에 있는 육중한 아르테미스 신전에서는 신상안치실의 벽과 지붕의 홈통(gutter)에 있는 원주의 원통형 석재와 프리즈를 장식했을 인물상 부조 파편이 발굴되었다. 이오니아식 건축 조각의 더 좋은 예는 대략 기원전 525년에 델피에서 시프노스(Siphnos) 섬 사람이 봉헌한 보고다. 여기에서 현관 원주는 코레상들로 대체되었으며 지붕 바로 아래의 모든 면에 인물이 조각된 프리즈가 있다. 그것들은 서사적인(narrative) 프리즈를 구성하는 문제에서 전혀 다른 해답을 제공하며, 아주 다른 성향을 지닌 두 조각가의 솜씨를 동시에 볼 수 있다(동쪽과 북쪽을 한 조각가가, 서쪽과 남쪽은 다른 조각가가 제작했다). 프리즈의 북쪽에는 개개인의 싸움과 교전간의 구분을 불분명하게 하려는 듯, 프리즈를 가로질러 파도처럼 밀려오는 신과 거인들의 전투 장면이 있다도81. 서쪽에는 세 부분으로 나누어진 '파리스의 심판' (이 건물 파사드의 세 공간에 조각되었다)이 있으며, 각 여신들이 마차에 타고 있고 자세한 동작 묘사로 이야기가 전달된다. 동쪽은 트로이 전쟁의 에피소드를 보여준다. 올림포스에서 회의를 하고 있는 신들이 공간의 절반을 차지하며, 이들이 나머지 공간에 있는 트로이 벌판에서 싸움을

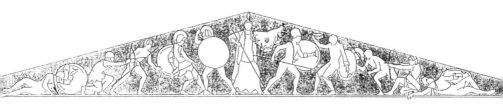

79 아이기나의 아파이아 신전의 복원된 동쪽 박공벽 (pediment). 중앙의 아테나가 트로이 전쟁을 지휘하고 있다. 헤라클레스가 참전했던 초반부 전투인 듯 하다. 싸우는 인물들은 환조로 조각되었고 그들이 분투하는 자세는 모퉁이의 좁은 구석면에 잘 어울리는 모습이다. 기원전 490~480년경. 중앙부 높이 4.2m (뮌헨)

80 사자 가죽으로 만든 투구를 쓴 헤라클레스. 아이기나의 동쪽 박공벽에 있었다(도 79를 보라). 높이 79cm. (뮌헨)

81 (아래) 델피의 '시프노스 보고(Siphnian Treasury)' 에 있는 북쪽 프리즈. 신과 거인족의 전투 장면이다. 신들은 왼쪽(그리스의 관례상 승리자들이 있는 쪽)에서 싸우고 있다. 각각의 인물에는 이름이 쓰여져 있다. 왼편의 인물은 헤파이스토스(Hephaistos)로, 석탄을 달구기 위해 풀무질을 하고 있다. 동물 가죽을 걸친 인물은 디오니소스이며, 테미스(Themis)는 사자가 끄는 전차 위에 있다. 전차 앞에는 아폴론과 아르테미스가 있다. 기원전 525년경. 높이 63cm. (델피)

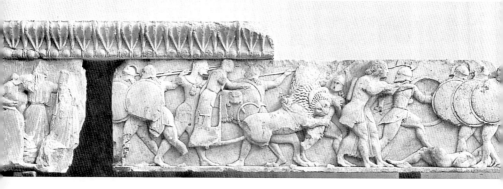

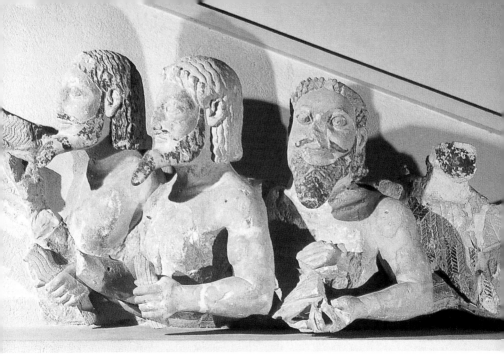

82 아테네 아크로폴리스의 아테나 신전에 있었던 박공벽의 구석부분에 있는 석회암 조각상 그룹. 세 개의 남성 흉상에 날개를 달거나 똬리를 튼 뱀의 몸을 붙였다. 이들은 들고 있는 상징물(물, 옥수수, 새)에 따라 다양하게 해석되었다. 머리카락과 턱수염은 청색이며, 눈은 흑색, 피부는 황색이다. 깃털과 비늘에는 적색과 흑색이 채색되어 있다. 기원전 550~540년경. 맨 앞에 있는 인물의 높이 71cm. (아크로폴리스)

벌이는 두 영웅을 심판한다. 남쪽에는 신화 속의 축제일을 표현한 단편적인 행렬 장면이 있다.

　　마지막으로 도리스식과 이오니아식 건물 모두에 있는 조상 받침대(아크로테리아acroteria)가 있다. 박공의 구석과 꼭대기에는 환조 괴물상, 스핑크스, 그리핀, 고르곤, 때로는 단순히 복잡한 꽃문양 등이 있다.

　　이런 건축물 조각은 대개가 환조였다가 기원전 6세기말의 박공벽에서 모든 조각이 환조로 변하며, 자세와 군상은 이 시기의 어떤 독립상보다도 훨씬 야심적이다. 물론 아르카익 조상 중에도 주로 동부 그리스를 중심으로 독립적인 군상이 조금 있었으나, 마치 풋볼 팀처럼 어깨와 어깨를 대고 서 있을 뿐 서로 교감을 나누지는 않는다. 우리는 차라리 도기화의 형상 그림을 비교해야 하며, 사실상 모든 아르카익 부조는 조각가가 작업을 시작하는 재료인 채석장에서 캐낸 거친 석재에 그려진 선묘를 떠올리면 이해하기 쉽다. 저부조는 인물이 중첩되어

표현되더라도 모든 세부가 전면에 오게 됨을 의미했다. 인물상들이 거의 또는 완전히 배경에서 분리되게 처리된 일부 메토프와 박공벽의 고부조에서만 3/4 시점을 허용하는 알아보기 쉬운 환조가 조각되었다. 그러나 구성은 여전히 같으며, 조각 작업에서 부딪치는 어려움에 구애받지 않고 자유롭기만 하다.

채색된 저부조는 또 다른 종류의 기념비인 묘비(gravestone)로도 사용되었다. 우리는 아테네와 그 근교에 있는 최고의 묘비를 알고 있다. 기원전 6세기 초에 묘비는 꼭대기에 스핑크스가 놓인 높은 기둥(스텔라 stela)이었으나 도83 곧 기둥에 죽은 사람의 모습을 부조로 장식하게 된다 도84. 젊은이들은 원반을 어깨로 밀거나 기름병을 들고 있는 운동선수로, 남자는 전사로 묘사되었다. 모두가 쿠로스의 측면상처럼 똑바로 서 있는 자세이며 조각의 세부 처리에서도 서로 많이 닮았다. 한 젊은이가 어린 누이와 함께 있거나 또 다른 편석(片石)에는 아기를 안고 있는 어머니가 있지만, 가늘고 긴 기둥에 한 사람 이상의 인물이 있는 경우는 드물다. 이러한 부조들은 실제 초상이 없는 사자(死者)를 나타내지만 그 부조들은 묘비의 쿠로스보다 나이와 직업의 구별을 더 많이 드러낸다. 사춘기(운동선수), 성숙기(전사), 그리고 노년기(개와 함께 지팡이에 몸을 의지한 모습)의 차이를 구별할 수 있고 권투선수의 살찐 모습에서는 일반화된 초상이라 부를만한 것을 볼 수 있다 도85.

기원전 530년경 이후에는 묘비 위의 스핑크스가 더욱 단순한 종려나무 잎 모양의 꼭대기 장식으로 대체되었다. 비록 이오니아식 주신은 조각되지 않은 것이 대부분이었지만, 이미 한 세대 이전에 이오니아에서 이러한 양식을 알고 있었다는 점에서 동부 그리스가 아테네에 영향을 미친 또 다른 예라고 볼 수 있다. 아테네에서는 페르시아 전쟁 이전에 가늘고 높은 기둥을 사용하지 않았지만 여러 섬에서는 지속되었다.

부조는 다른 기념물에도 나타난다. 조각상과 현판(스텔레 stele) 받침대도 부조로 장식되었을 것이다. 이 중 어떤 작품은 아테네의 주요 공동묘지에서 발견되었는데 운동선수나 청년들이 쉬는 장면이 조각되어 있다 도87. 그것들은 또한 소원을 비는 봉헌물로도 사용되었다. 이 같은 봉헌 부조들은 신의 모습이나 봉헌자가 예배에 참석해서 기도하는 모습을 표현했고, 어떤 것에는 봉헌자만 등장한다. 이중 최상의 부조는 바위나 기둥에 있다. 실제로 신전과는 별개로 대부분의 그리스 성소 장식이 개인 봉헌용으로 제작되었으며, 유명인이나 무명인의 홀

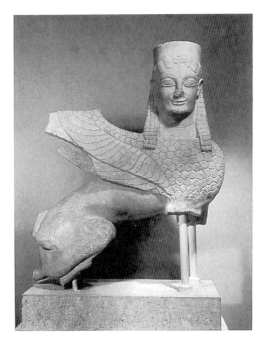

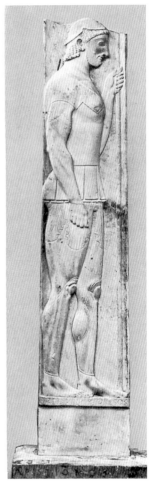

83 아테네 부근(스파타Spata)의 어느 묘비 꼭대기에 있었던 대리석 스핑크스. 폴로스를 썼다. 기원전 559년경. 높이 46cm. (아테네 28)

84 아티카(벨라니데자Velanideza)에서 출토된 아리스티온(Aristion)의 묘비. 조각가 아리스토클레스(Aristocles)의 서명이 있다. 배경은 적색으로 채색되었다. 인물에 적색과 청색의 흔적이 남아있으며 갑옷의 몸체 부분에 있는 무늬는 어느 부분이 채색되었는지를 보여준다. 기원전 510년경. 받침대를 제외한 높이 2.4m. (아테네 29)

85 아테네에서 출토된 묘비의 파편으로 권투선수의 머리부분이다. 권투선수의 귀에는 상처가 있고 두 손은 동여매어져 있다. 기원전 540년경. 높이 23cm. (아테네, Ker.)

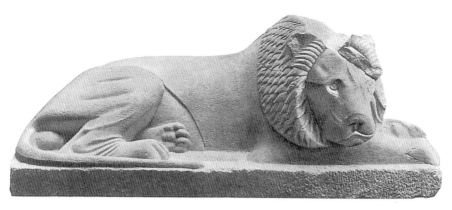

86 밀레투스(Miletus)의 묘지에서 발견된 대리석 사자상. 기원전 7세기 후반부터 사자상은 묘지를 표시하는 역할을 했다. 기원전 550년경. 길이 1.76m. (베를린 1790)

룡함이나 공적에 따라, 또는 봉헌자의 상대적인 중요성과 인기에 따라 부조의 위치가 정해졌다. 이집트 방식을 따라 행진하는 길의 양측에 도열한 사자상(델로스)이나 좌상(디디마)은 특별한 봉헌 계층을 형성했다. 사자도 묘비 역할을 할 수 있으며, 일부 그리스 미술가들은 위협적인 모습의 동방적인 유형을 변화시켜 더욱 길들여진 이집트 야수를 육중한 털가죽과 갈기 문양의 세련된 모습으로 처리했다 도86. 그리스 미술가들이 얼마나 동물들을 능숙하게 다루었는지 잊기가 쉽다. 개인이나 국가가 건축가와 조각가에게 작품 제작을 위임하는 것은 아르카익기 그리스의 중요한 특징이다. 미술가는 어떤 일을 하도록, 즉 인간이나 신을 기쁘게 하거나 감동시키도록 고용되었던 것이다.

87 아테네의 어느 묘지를 표시하는 조각상의 받침대에 있는 부조. 페르시아 전쟁 이후 서둘러 보강된 아테네의 성벽에 있었다. 운동선수의 훈련 모습이다. 주자는 출발 자세를 취하고 있고 레슬링 선수들은 엉켜 있다. 한 청년은 경기용 창의 끝을 시험하고 있다. 기원전 510년경. 길이 82cm. (아테네 3476)

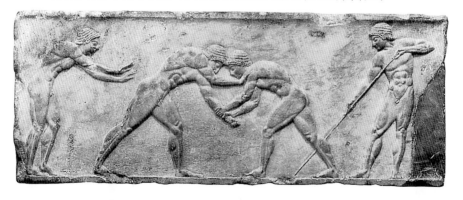

아르카익기의 그리스에서 이미 기념비적 미술이 훌륭하게 구축되었지만, 여전히 그리스 미술과 취향에 관해 여전히 가장 풍부한 정보를 파악할 수 있는 출처인 도기화를 최상의 분야로 여길 수밖에 없다. 다음에서는 이를 살펴보도록 하자.

도기화

장식적인 점토 도기 제작에 종사한 미술가 중 어떤 이는 완벽한 도공으로 대접받았지만, 이 분야는 한번도 고급미술(high art)로 취급받지 못했다. 도기들은 비싸지는 않았지만(괜찮아 보이는 작은 도기 하나면 하루 삯이었다) 처음에는 코린트에서, 이후에는 아테네에서 제작된 일부 전문 생산품은 그리스 전국과 해외에서 시장을 형성했다. 이것은 중국 도기가 처음 유럽인들에게 알려졌을 때만큼이나 많은 이들에게 특이해 보여서 하나쯤 갖고 싶은 물건으로 여겨진 듯하다. 이런 현상은 도처에서 그다지 기이한 일이 아니었고, 도기는 기원전 6세기 내내 그리스 지역 공방에서 분주히 제작되었다. 그러나 아테네 도공들은 에트루리아와 서쪽의 그리스 식민지에서 수많은 시장을 형성했으며 남부 이탈리아의 지방 경쟁으로 실질적인 대안책이 제공될 때까지 그 시장을 계속 유지했다. 도기를 볼 때는 세심한 검은색 광택 안료와 함께 도기의 질과 형상의 장식에서 엿보이는 서술적인 내용이 선사하는 즐거움이 특히 관심을 끌었다. 중간에 깨질 수도 있었던 도기의 어마어마한 교역은 중간상인에게 부를 가져다주었다. 도기의 현존하는 질적 가치는 연구의 한 분야로서, 그리고 여타 오래된 공예에 대해 많은 것을 알려줄지도 모른다는 점에서 중요성을 지닌다.

기원전 7세기말까지 아테네의 도기화가는 이미 코린트에서 1세기 동안 행해왔던 흑색상 기법을 완전히 받아들였다. 그들은 이와 함께 코린트의 동물 프리즈 양식도 함께 받아들였으며, 한 세대나 그 이상 동안 아테네 도자기의 많은 부분을 일렬로 늘어선 사자, 염소, 멧돼지, 스핑크스 등으로 뒤덮었다. 그러나 아테네 도기의 특징인 기념비적 크기는 여전했으며, 코린트에서는 대량 생산된 양식의 장미꽃 문양으로 채워진 미궁 안에 조잡한 동물들이 정신 없이 헤매고 있는 반면, 아테네의 동물들은 좀더 통제된 모습이었다. 네소스 화가(Nessos Painter)는 아테네에서 최초로 흑색상을 사용한 사람이었다. 그는 여전히 커다란 장례용 도기를 채색했고 도기 위의 야수들은 거의 같은 크기로 큼직하며, 코

린트에서 행하는 방법과는 다르게 정확하고 대담하게 그려졌다. 그리고 서술적인 장면은 많은 도기에서 동물과는 별개로 계속 그려졌고 일반적으로 중요한 위치를 차지했다. 아테네의 흑색상 도기에서 이 같은 새로운 양식이 성공했음은 지금까지 코린트식 도기에 의해서만 공급되던 시장을 빠르게 파고든 방법을 보면 알 수 있다.

나는 이 화가를 네소스 화가라 이름 붙였다. 소수의 고대 화가들과 도공들이 자신의 작품 중 소수에 서명을 남겼다. 그러나 고도로 양식화되고 상당량이 현존하는 그림의 성격은 '필적'과 사소한 세부처리와 같은 특징을 바탕으로 어느 한 개인이나 집단의 작품인지 전칭해 볼 수 있는 가능성을 제시하며, 이러한 방법의 정확성은 이미 서명된 다른 작품과 서로 비교해봐서 검증할 수 있다. 이는 중요한 연구 영역을 더해주지만, 현재는 네소스 화가처럼 진짜 이름이 아닌 별명을 가끔 사용해야 하는 상황이다.

기원전 6세기 초 네소스 화가의 뒤를 이어 다른 사람들은 서술적인 장면뿐 아니라 동물 프리즈 양식으로 작업을 하게 되지만도88, 기원전 570년경에 아테네인은 동물보다는 강세를 보이기 시작하는 인물장면에 더 관심을 두게 되었다. 에트루리아인의 묘지(에트루리아인은 항상 그리스 도기의 좋은 고객이었다)에서 발굴된 포도주 혼합용 사발(크라테르)인 '프랑수아 도기(François vase)'에는 양면 각각에 인물과 동·식물상을 담은 여섯 개의 프리즈가 있고 단지 한 프리즈에만 문장처럼 꽃문양 위에서 서로 싸우고 있는 동물들이 있으며 나머지 부분과 손잡이에는 200개가 넘는 형상들이 신화의 장면을 연출했다도89, 90. 거의 모든 인물과 몇몇 물건에는 이름이 적혀 있으며, 도공 에르고티모스(Ergotimos)와 화가 클레이티아스(Kleitias)도 작품에 서명을 했다. 이제부터는 동물 프리즈와 꽃문양이 보조적인 위치에 있게 되며 화가는 신화적인 주제를 더 많이 사용한다. 더욱이 6세기에 잔이나 접시의 여러 둥근 면을 메우던 고르고네이온(gorgoneion, 고르곤의 머리 또는 고르곤의 머리를 표현한 그림이나 부조를 붙인 방패—옮긴이)도 알고 보면 어떤 모험에 대한 이야기(페르세우스Perseus가 고르곤과 대결을 벌이고 결국에는 쳐다보는 사람을 돌로 변하게 하는 메두사Medusa의 머리를 잘라내는 이야기)이고, 이는 도기에도 등장한다. 똑같은 머리가 방패 위의 의장(意匠)으로 종종 등장한다. 신화 묘사에 대한 새로운 탐구는 육중한 아테네의 생산품으로 이어져 그중 많은 도기들이 수출 시장을 겨냥하여 생생한 양식으

88 네소스 화가의 제자인 고르곤 화가가 그린 아테네식 암포라의 세부. 기원전 6세기 초. (루브르 E 187)

로 제작된 듯하다도91.

새로운 미술가들은 탁자용 도기의 그림에 대해 높은 기준을 세웠다(큰 장례용 도기는 더 이상 유행하지 않았다). 아마시스 화가(Amasis Painter)의 유연한 인물들은 예상치 못한 생생한 익살을 보여준다. 도공으로서의 그의 작품 역시 개성적이어서, 그를 보기 드문 특징을 지닌 화가 겸 도공으로서 다루어야 할 것 같다. 그와 동시대(기원전 6세기 중반과 그 이후) 사람인 엑세키아스(Exekias)는 위엄과 인격을 갖춘 인물을 다루는 전성기 고전기 양식을 통해서 강한 대조를 제시한다도93. 이러한 미술가들이 장식한 도기는 암포라(*amphora*, 포도주나 올리브유를 담는 단지—옮긴이), 히드리아(*hydria*, 물단지—옮긴이), 또는 크라테르다. 잔에서는 초기 코린트 양식을 연상시키는 세밀화 양식을 볼 수 있다. 그리스의 잔에는 일반적으로 양쪽에 나란히 두 개의 손잡이가 붙어 있다. 코린트 양식의 깊이가 깊은 사발은 아테네에서 포도주잔의 굽처럼 잔굽이 나팔꽃 모양으로 위가 벌어진 넓고 얕은 사발 등으로 변형되었다. 이것들은 조그만 형상이나 군상이 장식된 병 주둥이(주둥이잔lip cup)이거나 손잡이 사이의 띠에 검은색 형상들이 있는 경우도 있다(띠잔band cup). 잔 안쪽의 원에는 인물이나 군상이 있었을 것이며 도기의 나머지 부분은 모든 우수한 아테네 도기의 가장 매력적인 특징 중 하나인 세련되고 윤이 나는 흑색 도료로 채색되었다. 그 작업을 하는 미술가들이 소위 '작은 장인(Little Master)'이다도94.

6세기 후반부의 화가들은 어느 정도 활기차고 때로는 스케치 같은 양식을 시도했다. 이런 양식은 이따금 새로운 활력과 엑세키아스의 정확성을 결합하는 데 성공하기도 했으나, 이제 우리가 생각해야 할 또 다른 도기 채색 기법인 '적색상(red-figure)'이 영향을 미친다. 이 점을 살펴보기 전에, 기원전 6세기의 모든 세련된 흑색상 도기가 아테네인의 것이 아님을 인정해야 한다. 코린트인도 550년경에 활발한 경쟁을 벌였으며 열심히 모방했고 어떤 면에서는 오히려 아테네 도기의 형상 장면과 형태에 영감을 주기도 했다. 코린트인들은 아테네인들이 더욱 자유로운 구성과 조각으로 그림의 세부묘사를 선호하면서 좀처럼 모색하지 않았던 색채의 장식적인 효과를 획득했다. 그러나 수출을 위한 채색 도기, 특히 서쪽의 에트루리아로 보냈던 다채로운 크라테르를 생산하는 일은 코린트 도공 지구에서 중요한 요소였을 것 같다도96. 왜 코린트 도기가 장식적인 도기 제작을 중단했는지는 아직도 풀리지 않는 의문이며, 그들이 만든 도기의 질은

늘 좋았으므로 아테네와의 경쟁 때문이라고도 볼 수 없다. 그러나 곧 아테네인 도공(예를 들면, 니코스테네스Nikosthenes)들은 에트루리아 고객들에게 익숙한 형태를 모사하면서 특별히 수출을 위해 디자인한 '수출형 모델'로 새로운 시장을 모색했다.

다른 공방들은 코린트와 아테네 양식의 변화를 따랐으며 그들의 지방 시장을 위해 흑색상 도기를 제작했다. 스파르타의 잔은 해외에서 어느 정도 성공을 거두었다. 잔의 형상은 매우 정확하게 그려졌지만 뻣뻣하고 생명감이 없었다. 동부 그리스에서는 '야생 염소 양식'에 오랫동안 사용된 윤곽선 양식을 계속 사용했으며 대체로 세심하고 잘 채색한 흑색상뿐만 아니라 상당히 매력적이고 독창적이며 섬세한 잔도 생산했다 도95, 97. 이 같은 도기와 스파르타의 잔에서 종종 소용돌이 구성이나 아테네의 미술가들이 통상 의도적으로 피했던 위아래가 없는 장면을 볼 수 있으며, 더욱 많은 내부가 그림들로 채워졌다 도98. 남부 이탈리아 칼키스(Chalcis)의 도공들은 레지오(레기움Rhegium)에 작업장을 설립했을 것이며 다른 공방들의 더욱 섬세한 모티프와 함께 화려한 장식감과 두드

89, 90 소용돌이 모양의 손잡이가 달린 크라테르. 일명 〈프랑수아 도기〉. 가장 초기의 아테네식 도기가 잘 보존된 예라고 하겠다. 거의 전적으로 신화 장면으로 가득 차 있다. 키우시(Chiusi)에서 출토. 기원전 570년경. 높이 66cm. 세부는 테세우스와 그가 미노타우로스에게서 구출한 젊은 아테네인을 태우기 위해 배가 접근하고 있는 모습이다. 열성적인 한 선원은 해변을 향해 헤엄치고 있고, 오른편에서는 승리의 춤을 추기 시작했다. 인물은 그 시대에 맞게 묘사되었다. (피렌체 4209)

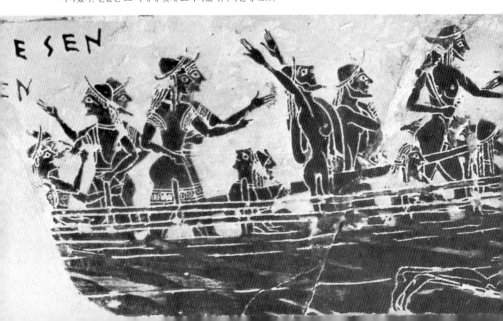

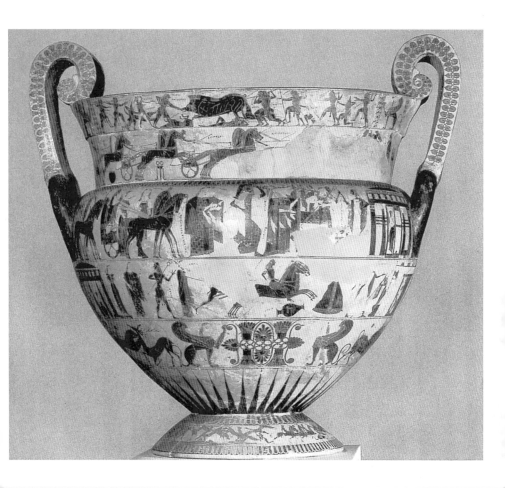

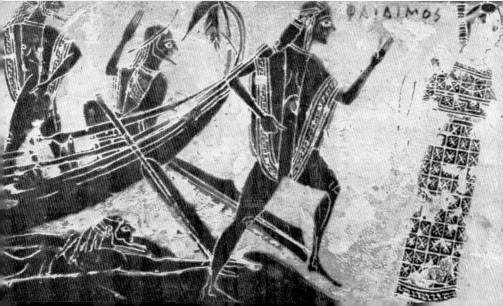

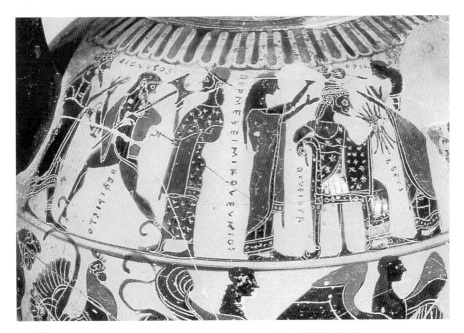

91 아테네식 흑색상 암포라. 에트루리아로 가는 수출 모델로 추측되며, 일명 '티레니아식(Tyrrhenian type)' 이라고도 한다. 제우스가 오른편에 앉아서 아테나를 출산하는 장면이다. 아테나는 분만의 여신의 도움을 받으며 그의 머리에서 솟아 나오고 있다. 그 뒤에는 헤르메스, 제우스의 머리를 도끼로 쪼갠 헤파이스토스가, 그의 옆에는 디오니소스가 있다. 각각의 인물에 이름이 표기되었다. (베를린 F 1704)

92 아마시스 화가가 제작한 아테네식 암포라. 디오니소스가 님프, 젊은이들과 춤추고 있다. 기원전 530년경. 높이 44cm. (바젤)

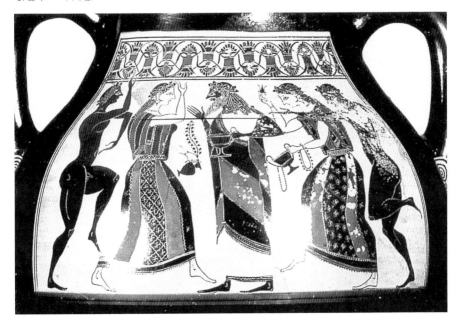

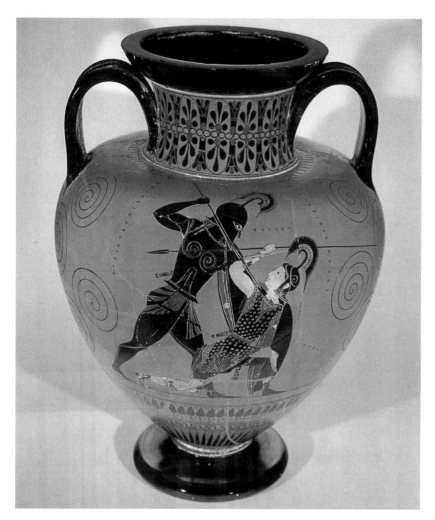

93 아테네의 흑색상 암포라. 엑세키아스 작. 트로이 전쟁에서 아킬레우스가 아마존의 여왕인 펜테실레아
(Penthesilea)를 죽이는 장면이다. 불키(Vulci) 출토. 기원전 540년경. (런던 B 210)

94 아테네식 '작은 장인' 띠잔의 세부. 사자와 표범이 각각 황소와 노새를 공격하고 있다. 기원전 540년
경. (옥스퍼드)

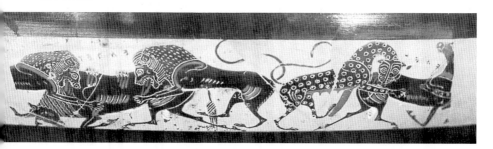

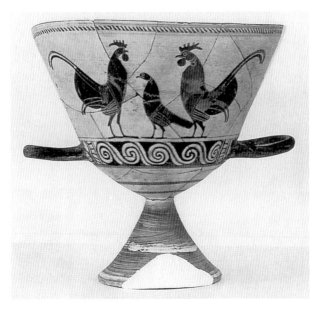

95 키오스에서 제작된 잔. 이 잔은 형태와 얇은 도기면, 부드러운 표면이 다른 것들에 비해 특이하며, 널리 수출됐던 특이한 기종이다. 리비아의 그리스 식민지(타우케이라 Taucheira)에서 제작. 기원전 560년경. 높이 18cm. (토크라 Tocra)

러진 절제된 선을 결합한 도기들 도 99 을 생산하여 이탈리아와 시칠리아에서 어느 정도 성공을 거두었다. 동부 그리스에서 이주한 미술가들은 에트루리아에서 상당한 성공을 거두었으며 흑색상의 뛰어난 지방 양식을 더욱 발전시켰다. 카이레(Caere, 케르베테리 Cerveteri)에서 작업하던 이오니아의 미술가는 지방에서 어느 정도 수요가 있었던 매우 화려한 히드리아를 제작했다. 그는 신화를 다루는 데 상상력뿐만 아니라 보기 드문 유머 감각도 보여주며 도 100, 때때로 그 이야기가 보통 도기 화가들이 다루는 레퍼토리에서 벗어나기도 했다. 이 이야기는 도기에는 표현되지 않던 동부 고국의 회화적 전통에 많이 의존했을 것이다.

공방과 아테네의 다른 미술가들이 추구하던 양식의 차이는 한눈에 식별될 수 있지만, 흑색상에는 엄격히 준수해야 하는 관례가 있었으며 전반적으로 단일한 양식이 서서히 전개되었다. 세부를 새겨서 흑색으로 실루엣 처리하는 것이 기본 요소였다. 머리카락, 턱수염, 옷주름, 그리고 한동안은 남성적으로 그을린 얼굴을 표현하기 위해, 기원전 7세기 때보다 붉은 색을 더욱 자주 사용했다. 여

성의 얼굴과 신체는 새겨진 검은색 실루엣 위에 흰색으로 채색했고, 옷주름 무늬에도 흰색을 사용한다. 남성은 적색, 여성은 흰색과 같은 관례는 이집트 미술에서 준수되었으며, 어쨌든 실제에 근접한 것이다. 인물들은 완전히 옆모습만 보이지만, 특히 움직이는 형상의 경우에는 흉부가 정면을 향한 것을 쉽게 볼 수 있다. 뛰거나 나는 형상은 팔꿈치를 굽혀서 높이 들어올린 모습이다. 옆얼굴이라 하더라도 눈은 앞을 향했으며, 아테네의 도기에는 남자는 원반형, 여자는 아몬드형의 눈으로 표현되었다. 정면을 향한 머리와 신체는 사티로스, 켄타우로스, 고르곤과 같은 괴상하거나 무서운 존재를 표현하는 경우에만 사용되었고 그밖의 경우에는 드물다. 옷주름은 6세기 중반 이후에는 코레 조각의 경우처럼 납작하게 접힌 주름으로 묘사되다가 이후에는 정교하게 도안된 주름과 지그재그형 옷단으로 변한다. 슬플 때는 손으로 머리카락을 쥐어뜯고, 작별, 생기 넘치는 대화, 자유분방한 기쁨은 몸짓으로 표현되었다. 주름진 이마나 악물고 있는 입 등 얼굴의 자세한 표정은 찾아보기 힘들다. 여자는 이따금씩 기혼부인이 있고 대개는 늙지 않는 모습이다. 남자의 경우 턱수염은 장년의 나이나 신분을 표시하며, 흰머리나 부분적인 대머리, 굽은 어깨는 노년을 나타낸다.

인기 있는 장면을 묘사할 때도 역시 관습적인 표현 방법을 사용했다. 예를 들어 미술가들이 '파리스의 심판(Judgement of Paris)'이나 전쟁터로 전사가 출발하는 모습을 묘사할 때도 일반적으로 인정된 방법을 바꾸거나 단념하는 법이 거의 없었다. 실제로 형태에 대한 규칙은 이야기 전개에 도움이 되었다. 장면의 구성은 시간이나 공간에 얽매일 필요가 전혀 없다. 자세나 상징적 물건을 통해 배우의 역할을 표현함으로써 사건 이상의 무언가가 표현될 수 있고 관객은 이전의 사건과 결과를 연상할 것이다. 이 기법은 종종 '개요적(synoptic)'이라 불리는데, 이는 미술가가 중요한 세부 장면들을 의도적으로 선택한다는 사실을 암시하여, 드물게 이용되는 경우였을 것이다. 이런 방식은 숱한 장소와 시기에 보편적으로 쓰인다. 심지어 영화도 그것을 완전히 시대에 뒤떨어지게 표현하지 않는다. 때로는 비서사적(non-narrative)이고 대칭적이며 문장(紋章)으로 가득 찬 구성에 더 심오한 의미가 담겨 있기도 하다. 따라서 올림피아에서 출토된 청동제 현관은 두 켄타우로스 사이에 있는 전사를 보여주지만, 이 장면은 켄타우로스들에 의해 땅으로 내팽개쳐지는 카이네우스(Kaineus)를 나타낸다. 영웅 위로 치솟아 있는 두 괴물을 보여주는 스파르타 도기는 대결에 대한 좀더 자연스러운

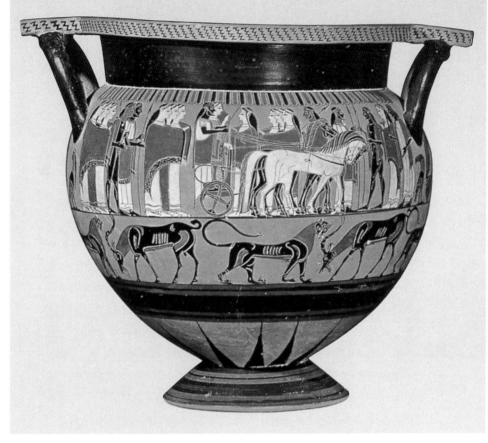

96 코린트의 크라테르. 전차에는 부부 한 쌍이 있다. 적색과 백색을 자유로이 사용했으며 백색 부분의 세
부는 새기지 않고 그렸다. 배경은 다색 효과를 높이기 위해 붉게 했다. 세 명의 소녀 화가(Three Maidens
Painter)가 그렸다. 케르베테리에서 출토. 기원전 560년경. 높이 42.5cm. (바티칸 MGE 126)

97 (오른쪽 위) 동부 그리스의 '작은 장인'의 잔. 사모스 섬에서 제작되었을 것이나, 에트루리아에서 출토
됐다. 세부는 새긴 것이 아니라 (그 바깥부분을 긁어내서) 남겨졌다. 한 남자가 두 그루의 나무 사이에서
춤을 추고 있다. 왼쪽에는 새가 새끼들에게 먹이를 나르고 있으며, 메뚜기와 뱀이 새끼들에게 다가가고 있
다. 기원전 550년경. 지름 23cm. (루브르 F 68)

98 스파르타식 흑색상 잔. 벨레로폰이 키메라를 공격하고 있다. 키메라는 벨레로폰의 위에 있는 자세이
고, 맞은편에는 영웅의 말인 페가수스가 있다. 기원전 550년경. 지름 14cm. (말리부 85.AE.121)

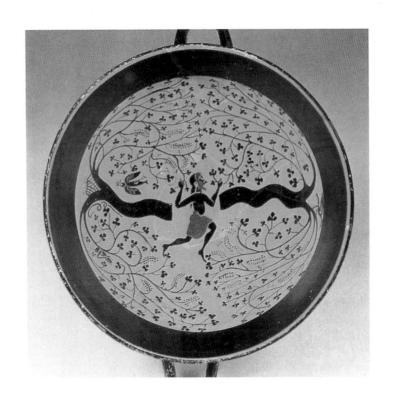

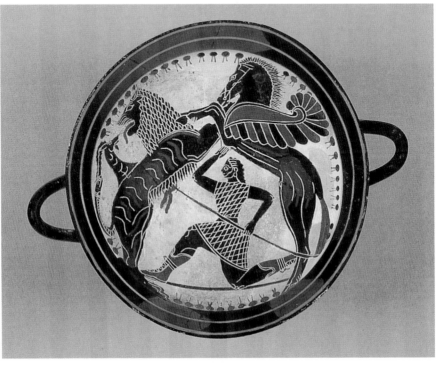

99 칼키스식(Chalcidian) 흑색상 크라테르. 닭과 뱀이 있다. 특이하게 통통한 꽃봉오리를 주목하라. 기원
전 530년경. 높이 37cm. (뷔르츠부르크 Würzburg 147)

대안적 표현으로 키메라와 싸우는 페가수스와 벨레로폰이 된다 도 98. 그러나 이
같은 관습적인 표현방법 안에서도 개성적인 기교나 상상력을 표현할 수 있었다.
신화 장면에서는 특히 헤라클레스처럼 인기 있는 영웅의 공적이 많이 다루어졌
다 도 101. 또한 여러 신이나 개인, 혹은 공방별로 더욱 형식적인 습작들도 있다.
많은 도기가 연회에서 사용되었으므로 자연히 주신(酒神)인 디오니소스가 등장
하는 장면이 흔했다. 디오니소스의 측근은 아르카익기 미술에서 가장 매력적인
캐릭터 중 하나인 사티로스다. 초기의 시인은 사티로스를 '고용할 수 없는 떠돌
이'라고 불렀다. 기원전 6세기가 되어서야 비로소 미술가들은 사티로스를 보여
주기 위한 방법을 찾았다. 즉 주신 디오니소스를 표현하고 부끄러운 인간적 양

심과 어떤 억제되지 않은 원망(願望) 충족을 끄집어내기 위해 사티로스를 이용하기로 결정한 것이다. 이는 당대의 행위에서 단정치 못한 측면과 특히 성적 쟁탈전(sex war)에서의 남성의 문제점을 초자연력을 통해 표현하려 한 그리스 고유의 특징이다. 사티로스는 형상적 이미지가 아니면 도저히 전달될 수 없는 행위와 성, 그리고 나아가 종교에 대한 생각을 표현하는 수단으로 이용되며, 인간에 대해 섬세한 논평을 가하는 상징적 역할을 지닌다 도 102, 107-109. 반(半)은 인간이고 반(半)은 말인 켄타우로스의 모습이 사티로스의 육체적인 형태를 암시했을 것이다. 사티로스는 머리에 털이 많고 말의 귀와 꼬리를 지녔으며, 인간 또는 말의 다리를 지닌 간략화된 켄타우로스의 모습에 지나지 않기 때문이다. 켄타우로스는 포도주를 즐기며 여인을 사랑하는 모습을 보여주었다. 게다가 사티로스는 노래도 즐겼으며 디오니소스 축제에서 그리스 극장의 초기 발전에 일임을 담당했다.

이 모든 신화적인 장면들에 대해 화려한 이야기체 문학을 사랑하는 그리스인의 표현법이라고 해석하기 쉽다. 확실히 깊은 종교심을 표현한 예는 거의 없는 듯하다. 그러나 다른 고대 문화와 이후 기원전 5세기 고전기 미술과 문학에서는 인생이나 정치에 관한 현안 문제를 설명하기 위해 신화를 상징적으로 자유롭게 사용했다. 명시된 문헌이 없는 상태에서 이러한 사실이 아르카익기에서도 들어맞는다고 확신하기란 불가능하다. 하지만 아테나 여신의 보호를 받고 있다고 주장했던 아테네 통치자들이 여신이 총애한 헤라클레스를 이용해 새로운 정책을 정당화하거나 어떤 일을 예시를 통해 설명해 주기 위해 신화적인(그러나 그리스인에게는 역사적인) 이야기를 사용하거나 창안한 것이 아닌가 하는 의문을 제기할 수 있다. 페이시스트라토스(Peisistratos, BC 600?-527, 아테네의 참주僭主, Peisistratus, Pisistratus 등으로 표기하기도 한다—옮긴이)는 아테나 여신 모형이 모는 이륜 전차를 타고 아크로폴리스로 돌아오면서 권력을 다시 쥔 적이 있었다. 이는 분명히 아테나가 이륜 전차로 헤라클레스를 올림포스로 인도한 장면에서 착안한 사건이다. 그리고 기원전 6세기 이후에도 헤라클레스의 인기는 여전했지만, 새로운 인물이며 경쟁자에 대해 어느 정도 명백한 정치적 관심을 표방한 지방 영웅 테세우스가 그 자리를 물려받았다. 테세우스는 새로운 민주정을 상징했던 인물이다. 따라서 당시의 도기화에서 이러한 당대의 시대상을 읽어낼 수 있다.

신화 장면들 이외에 결혼식, 장례식, 뜬소문의 원천, 구혼과 사랑, 연회 등

100 카이레식(Caeretan) 히드리아. 에트루리아에 있던 그리스인이 제작했다. 헤라클레스가 명계(冥界, 하데스Hades)의 개 케르베루스(Cerberus)를 에우리스테우스(Eurystheus) 왕에게 넘겨주려고 하고, 에우리테우스는 이미 겁에 질려 저장용 단지에 뛰어들었다.(헤라클레스는 에우리스테우스 왕으로부터 지시 받은 12가지 임무를 수행하는데, 케르베루스를 산 채로 잡아오는 것이 마지막 임무였다—옮긴이) 기원전 510년경. 높이 43cm. (루브르 E 701)

과 같은 일상생활도 간과되지 않았다. 그러나 이런 주제들에 대한 가장 멋진 예와 주제 면에서 더욱 풍부한 예는 흑색상을 계승한 새로운 기법인 적색상으로 제작된 아테네 도기에서 발견된다.

흑색상 도기는 기원전 5세기에도 여전히 제작되었지만(예외적으로, 상으로 수여하는 전통적 도기인 판아테나이아Panathenaia 축제용 암포라는 기존 기법인 흑색상으로 제작되었다) 결국에는 '적색상' 양식이라고 불리는 도기에 첫 번째 자리를 내주게 되었다. 적색상 기법은 기원전 530년경에 아테네에서 창안되었다. 적색상은 정확히 흑색상의 반대로서, 이제는 형상이 아닌 배경을 흑색으로 채색하고, 점토 바탕의 적색에 형상이 등장하며, 예전에는 새겼던 세부묘사를 선으로 그렸다. 실제로 우리는 흑색상 화가들(이를테면, 소필로스Sophilos와 아마시스 화가)조차 결코 잊혀지지 않았던 동방화기의 윤곽선 양식으로 되돌아왔다. 붓은 조각칼의 끝보다 더욱 민감한 도구이며, 처음에는 인물과 세부의 처리에 있어서 흑색상과 별 차이가 없었지만, 곧 더욱 유연한 선으로 인체 해부와 옷주름을 더 사실적으로 묘사하게 되었다. 붓을 사용하면서 형상의 윤곽도 선으로 그렸다. 이제 색은 아무 역할도 하지 않고 적색과 백색(가끔은 도금)이 아주 얇게 나타나기만 한다. 그러나 우아한 해부학적 세부, 세밀한 옷주름이나 머리카락, 더욱 중요한 외곽선과 필법을 위해 신체와 밝은 부조선 등에 색을 얇게 칠하는 다양한 면모도 보인다. 남성과 여성은 색보다는 용모, 복장, 해부학적 구조로 구별이 가능해졌다. 신체의 선은 복잡한 옷주름 모양을 통해 묘사되었으

101 아테네의 흑색상 암포라의 세부. 프시악스 작(그는 적색상도 그렸다). 헤라클레스가 보통 무기에는 상처입지 않는 네메아(Nemea)의 사자와 싸우고 있다. 불키에서 발견. 기원전 520년경. (브레스키아Brescia)

며, 관찰력이 돋보이는 훌륭한 여성 누드 습작이 수없이 많이 그려졌다. 이는 이 시기의 조각에서는 찾을 수 없는 양상이다. 남성 신체의 근육 조직을 한층 정확하게 관찰했고, 정면을 향한 흉곽과 측면을 향한 둔부간의 갑작스런 뒤틀림을 그럴듯하게 다루었으며, 심지어는 뒷모습의 3/4 정도를 안 보이게 하거나 사지 (四肢)에 과감하게 단축법을 적용하기도 했다. 눈은 점차 적당한 측면 모습을 보이지만, 전면을 향한 머리는 여전히 기피되었고, 얼굴의 3/4 정도만 보이는 모습은 시도되지 못했다. 더욱이 선묘에 양감을 주기 위해 연한 명암을 사용한 예도 조금 있다. 이 새로운 기법은 흑색상 기법이 한 세기 이상 이루어 왔던 것을 단 한 세대만에 회화미술 향상에 더 큰 영향을 주었다.

초기의 적색상 화가인 안도키데스 화가(Andocides Painter)는 그나 그의 동료가 구식 흑색상 기법으로 그린 장면을 포함한 도기를 장식했으며, 다른 화가들도 이렇듯 두 양식을 혼용했다 도 103. 새로운 양식은 옛것을 질식사시키는 대신에 얼마간 영향을 주었다. 가령 선을 새김으로써 실루엣을 더욱 명확히 강조했다 도 101. 주제와 이야기들이 변하지 않았으나 특정한 신화나 운동선수들, 연회 장면 등 다양한 장르의 장면을 표현하는 데 변화가 생겼으며, 크고 작은 도기 (대개 잔)에 그림을 그리는 데 매혹된 화가들이 더욱 전문화되어 가는 양상을

102 핀티아스(Phintias)의 서명이 있는 적색상 잔. 커다란 사티로스가 체구가 작고 벌거벗은 여자에게 공격당하고 있다. 기원전 510년경. (카를스루에Karlsruhe 63.104)

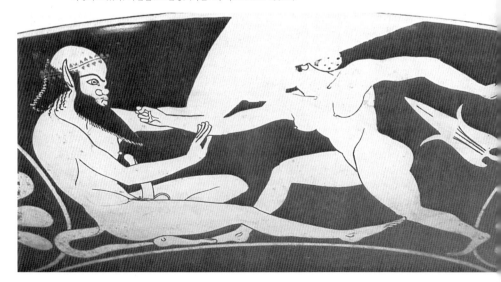

103 안도키데스 화가가 그린 아테네의 적색상 도기의 세부. 아르테미스 여신이 키톤과 히마티온을 입고 화관을 쓰고 귀고리를 달았다. 머리카락 주위는 여전히 음각했다. 여신은 양식화된 꽃을 들고 있으며 형제인 아폴론과 헤라클레스 간의 경기를 태연하게 지켜보고 있다. 기원전 525년경. (베를린 F2159)

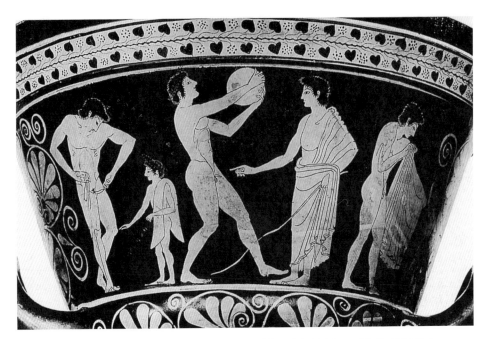

104 에우프로니오스가 제작한 적색상 '칼릭스(calyx, 꽃받침) 크라테르' (칼릭스 크라테르는 물과 포도주를 섞는 데 쓰는 큼지막한 대접이다─옮긴이). 운동선수들의 모습이 표현되었다. 그 중 한 명은 자신의 성기를 묶고 있고, 가운데 인물은 훈련코치 앞에서 원반을 연습하며, 오른쪽 인물은 옷을 개고 있다. 기원전 510년경. 폭 44.4cm. (베를린 2180)

띠었다. 적색상이 지배적이던 처음 반세기 동안 가장 많은 거장들이 배출되었다. 에우프로니오스(Euphronius) 도 104 와 에우티미데스(Euthymides) 등의 화가들은 엑세키아스의 작품에 영향 받은 고전기 양식으로 기원전 500년 이전에 작업했으며, 작품의 정확도나 자유로이 구사한 선을 보면 그 양식은 당대 최고의 조각상과 비견될 만했다. 이들 선구자들은 크기가 큰 도기들을 전문으로 했다. 아마 에우티미데스도 큰 작품의 대가였을 것이다. 아크로폴리스에서 발견된 점토 조각판의 경우, 전사(戰士)가 일부는 외곽선으로, 일부는 흑색상으로 채색되어 있다 도 105. 보다 작은 도기에 작업하던 동시대인들 중에 활기차고 간결한 도안가(draughtsman) 올토스(Oltos), 그리고 에픽테토스(Epiktetos)가 있다. 특히 후자가 다루는 인물은 커다란 도기에 있는 인물과 비슷하지만 좀더 섬세하다 도 106. 이 시기의 말기에 가장 유명했던 이름(혹은 가명)은 베를린 화가(Berlin Painter)와 클레오프라데스 화가(Kleophrades Painter)다. 베를린 화가는 단일

105 아테네 아크로폴리스에서 발견된 점토 장식판. 도기화가로 알려진 에우티미데스가 그렸을 것으로 추정된다. "메가클레스(Megacles)는 잘생겼다"고 새겨져 있었으나, 기원전 486년에 도편 재판으로 메가클레스가 추방(오스트라키스모스ostrakismos, 도편추방陶片追放)된 후에는 그 이름이 지워지고 대신 글라우키테스(Glaucytes)라는 이름이 들어갔다. 기원전 500년경. 폭 50cm. (아크로폴리스 1037)

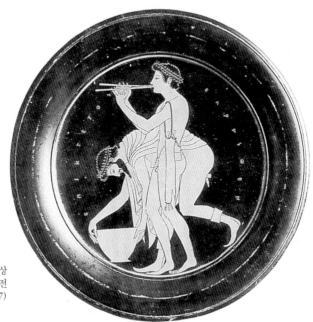

106 에픽테토스가 제작한 적색상 접시. 불키에서 발견되었다. 기원전 510년경. 지름 18.7cm. (런던 E 137)

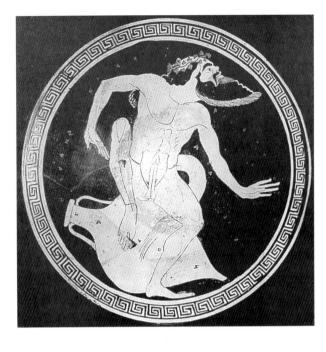

107 오네시모스가 그린 적색상 잔의 안쪽. 흥분된 사티로스가 끝이 뾰족한 포도주 암포라에 쪼그리고 앉아있다. 오르비에토(Orvieto) 출토. 기원전 500년경. (보스턴 10. 179)

인물 습작이나 소규모 군상에서 얻을 수 있는 효과를 알고 있었다. 아마도 그는 배경을 칠하기 전에 모든 형상을 전면으로 끌어내는 이 이상한 기법을 가장 능숙하게 사용하는 사람이었으리라 도 110. 클레오프라데스 화가는 그가 사용한 주제 면에서 한층 지적이며 침착한 감도 있지만, 그가 다룬 많은 주제의 경우 잔에 그림을 그린 화가들과 연관되는 독창성과 활력이 돋보이도록 처리되어 있다 도 111. 기원전 5세기 초반에 아테네를 중심으로 이런 작업을 하던 일류 화가가 몇몇 있었다. 그들이 제작한 잔은 새롭고 잔굽이 높은 '킬릭스(kylix, 복수형 kylikes)'다. 킬릭스는 주둥이가 넓고 깊이가 얕아서 안쪽에 장식할 수 있는 원형면(포도주를 마시는 사람에게 보이는 쪽)이 있으며 바깥쪽으로 두 개의 널찍한 원호에는 프리즈 구성이 있어 잔이 벽에 걸렸을 때 가장 잘 감상될 수 있다. 오네시모스 (Onesimos)는 잔존하는 아르카익기의 활력과 다음 시기의 전형인 품위를 섬세하게 결합시켰고, 이러한 양식은 그가 제작한 후기 작품의 특징이 되었다 도 107. 무척 꼼꼼하지만 표현주의 화가라 할만한 도우리스(Douris)도 상당한 경력을 지녔다. 이 책에 실린 그의 도기는 냉각기인 프시크테르(psykter)다 도 108. 포도주를 가득 부은 프시크테르를 얼음물이나 눈으로 가득 찬 더 큰 사발 안에 놓는

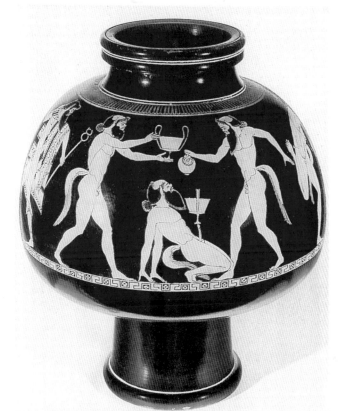

108 도우리스가 제작한 포도주 냉각기 (프시크테르). 케르베테리에서 발견되었다. 기원전 480년경. 높이 29cm. (런던 E 768)

109 브리고스 화가가 제작한 적색상 잔. 사티로스가 헤라 여신을 공격하려고 이동하고 있다. 그들 사이에서 헤르메스는 조심스럽게 중재하고 있으나, 헤라클레스는 힘으로 사티로스를 위협한다. 카푸아(Capua)에서 출토. 기원전 480년경. 지름 27.5cm. (런던 E 65)

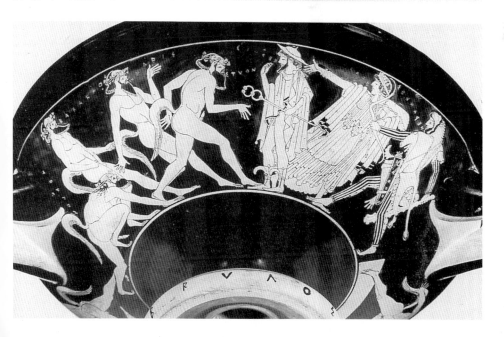

110 베를린 화가가 그린 암
포라의 세부. 헤라클레스가
사자가죽을 걸치고 그의 곤
봉, 활, 화살통을 메고 있다.
두드러지는 검은색 부조의
선과 인체와 옷을 그린 얇아
진 선의 차이, 머리카락과 턱
수염의 작은 바퀴모양을 주
목하라. 기원전 480년경. (바
젤 BS 456)

111 클레오프라데스 화가가
암포라에 그린 '춤추는 디오
니소스의 시녀'. 그녀는 키톤
과 숄 위에 엷게 채색된 동물
가죽을 걸치고 있다. 한쪽 팔
에 뱀이 감겨 있으며, 꼭대기
에 담쟁이덩굴 잎이 달린 갈
대 줄기를 들고 있다. 기원전
490년경. (뮌헨 2344)

다. 브리고스 화가(Brygos Painter)의 유명한 작품 중에는 디오니소스 축제와 술
취한 자의 타락한 모습(만취와 야단법석, 또는 권태)을 다룬 훌륭한 연작뿐 아
니라 한층 웅장하고 관례적으로 그린 신화 장면도 있다 도 109.

　여러분은 적색상 미술을 회화라고 하는 것이 틀린 명칭임을 깨닫게 될 것이
다. 적색상에는 색채라고는 거의 없으며 연필로 그리는 것보다도 명암의 차이가
없다. 에우티미데스의 장식판은 커다란 크기의 작품이 어떤 모습이었나를 보여
준다 도 105. 벽화나 나무 패널화의 그림을 밝은 배경으로 처리하는 것이 관례였
겠지만 도 112, 현존 작품이 거의 없기에 당대의 주요 회화가 어떤 모습이었는지
를 알기 위해서는 그리스 세계의 주변(이탈리아와 아나톨리아)에서 활동한 그

112 코린트 부근인 피차(Pitsa)의 동굴에서 발견된 봉헌용 채색 목판. 코린트 양식이며, 코린트의 제명(題銘)이 있다. 제물을 바치는 장면이다. 기원전 530년경. 길이 30cm. (아테네)

리스 미술가들의 작품을 살펴봐야 할 것이다도 113. 관례적으로 그림은 커다란 도기화에 그려진 것과 다를 바가 거의 없으리라 생각되지만, 밝은 배경과 더 다양한 범위의 색채를 사용하여 사실주의를 즐겨 구사했을 것이다.

그 밖의 미술

점토, 청동 또는 더욱 귀중한 재료로 미술가들이 재능을 쏟아 부어 만든 수많은 소형 미술품들이 있다. 일반적으로 양식과 장식의 주요 제재는 조각이나 도기화처럼 주요하거나 한층 잘 기록된 미술에서 보이지만, 때로는 재료나 기법, 목적에 대한 특별한 수요에 부응하거나 다른 외국의 모델이 주는 영감이 바탕이 되어 독창적이고 새로운 미술 형태로 제작되기도 했다.

소형 점토상은 형판(型板) 때문에 대량생산이 가능했으며 보통 굽기 전에 채색되었고 흔히 신전에 봉헌되었다. 그러나 당연히 그것들이 모든 신전에 봉헌된 것은 아니며 때때로 일시에 제거되거나 더 많은 생산을 위해 파묻어지기도 했다. 남성과 여성, 신이나 동물 등의 상은 무덤의 봉헌물이나 아이들의 장난감, 집안 장식물로 이용되었다. 형판을 만드는 원형 모델은 간혹 멋진 소형 조각 작품이며, 발굴지와 박물관에 많이 있는 소형 입상은 제대로 평가를 받지 못한 감

113 페르시아가 지배했던 리키아(Lycia) 지방의 엘말리(Elmali)에 있는 무덤 그림(남서부 터키). 주제는 일부는 터키적이고, 일부는 그리스적이다. 양식은 동부 그리스 세계의 양식과 다를 바 없으며, 보존상태는 좋지 못하다. 기원전 500년경.

이 있다. 다른 종류로는 향수병 역할을 하는 속이 빈 인물상 도기도 *115*가 있다. 그 양식은 기원전 7세기에 알려졌고 6세기에는 더욱 정교해졌다. 환조나 부조 점토상도 소형 건물의 옹벽, 조상대(彫像臺) 또는 홈통 끝부분으로 이용되었으며, 이중 유명한 작품은 특히 서부 그리스 유적지(시칠리아와 남부 이탈리아)에서 발굴된 것이다 도 *114*. 그곳에는 질이 좋은 흰색 대리석이 없었기 때문에 대신 소형 점토상 기법이 고도로 발달했다.

상감되거나 망치로 두드린 세부 묘사가 있는 얇은 청동판은 다양한 대상을 장식할 때 많이 사용되었다. 가령 남부 그리스에서 전문적으로 제작되던 장갑보병용 방패 안의 손잡이를 조이는 밴드도 *116*나, 동부 그리스의 내러티브 양식에 대한 값진 증거를 담은 사모스 출토의 흉판(胸板) 도 *117*이 있다.

114 시칠리아의 겔라(Gela)에서 발견된 점토 장식기와 (antefix, 막새). 이 무렵에 사티로스는 종종 인간의 귀를 단 모습으로 등장했으나, 여기서는 여전히 동물의 귀를 달고 있다. 기원전 5세기 초. 높이 19.5cm. (겔라)

115 한 청년이 무릎을 꿇고 머리띠를 묶고 있는 모습의 점토 도기. 기원전 530년경의 아테네인의 작품으로 추정된다. 높이 25.5cm (아고라 P 1231)

소형 청동상은 점토상을 만들기 위해 형틀을 만든 것과 유사한 방식으로 모델을 이용한 덩어리 주조방식으로 제조되었다. 점토가 아닌 밀랍으로 만들어져 더욱 세밀했지만 다시 사용하기 위해 형틀을 보존한 드문 경우를 제외하면 틀은 주조 중에 깨어지는 일회용이었다. 실물 크기 정도의 큰 청동상은 아르카익기 말엽에야 제작되었다도 *118*. 등신대 청동상은 '시레-페르뒤(cire perdue)' 기법 (로스트 왁스lost wax 기법. 주형 제작과정에서 사용한 밀랍 모형이 주형으로부터 녹아 나와 공동空洞을 남기는 것에서 유래한 명칭-옮긴이)을 써서 제작할 수 있었는데, 이 기법에도 역시 실물 크기의 완성된 점토 모델이 필요했다. 상을 직접 주조하면 이 모델은 사라져버린다. 그렇지만 간접적인 주조 방식을 이용할 경우 형틀이 만들어진 뒤 보수를 하고 싶을 때나 다른 형상 또는 수정된 형상을 원할 때 이를 다시 사용할 수도 있다. 간접적 주조 방식은 얇은 청동판으로 된 가볍고 속이 빈 상을

116 청동 방패 띠에 있던 부조 그림. 기원전 6세기에는 신화 장면을 방패 띠에 많이 그렸다. 아테네 도기와 항상 유사하지는 않았던 남부 그리스의 주제다. 클리템네스트라(Clytemnestra)와 아이기스투스(Aegisthus)가 아가멤논(Agamemnon)을 살해하고 있다. 올림피아에서 출토. 기원전 560년경. 폭 7.2cm. (올림피아)

117 (아래) 사모스에서 발굴된 청동 가슴받이(pectoral). 헤라클레스가 삼두삼신(三頭三身)의 괴물 게리온(Geryon)과 싸우는 장면이다. 동부 그리스의 미술가들은 도기보다는 청동기에 더욱 자유롭게 신화 장면을 구사했다. 기원전 610년경. (사모스 2518)

만들어냈다. 이 주조 방식은 틀의 속(모델의 외부가 아닌)을 뒤덮은 왁스를 청동으로 대체했고, 상의 몸체는 제거할 수 있는 심형(心型, core)으로 채워졌다. 이미 우리는 그리스 미술사에서 이 같은 주요 모델링 기법의 중요성과 그 기법으로 가능했던 도안의 유연성을 살펴보았다.

소형 입상들은 때로 독립 작품(봉헌용 또는 장식용)이지만 대개는 다른 대상, 특히 청동 항아리에 부착되었다도120. 이 입상은 당연히 점토 그릇보다 훨씬 귀중하지만 남아있는 것이 거의 없다. 유별나게 큰 크라테르 중에는 망치로 성형을 하고 청동 주조상을 붙인 예가 있다. 이 크라테르에는 소용돌이 모양의 손잡이 부착물 끝에 고르곤이 붙어있고, 정교하게 주조된 테두리가 주둥이와 다리 부분에 있으며, 때때로 동물, 전사 또는 기마상 부조가 목 주위에 있다. 점토 항아리의 몸체에는 인물상이 있지만 여기에는 어떤 장식도 없다. 이러한 청동

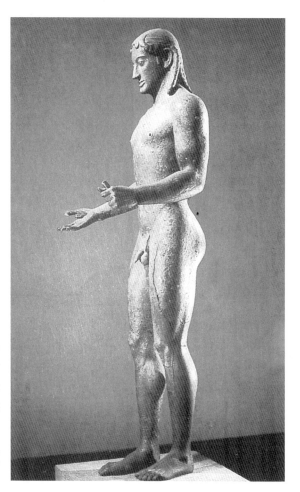

118 직접주조법으로 제작된 청동 아
폴론상(속이 빈 주형hollow-cast).
피레우스(Piraeus)에서 출토. 후대의
조각상들이 있던 은닉처와 함께 발
견되었다. 아마 이탈리아를 향하던
중 기원전 86년에 술라가 도시를 약
탈하면서 조각상들도 빼앗겼을 것이
다. 아폴론은 왼손에 활을, 오른손에
피알레(*phiale*, 봉헌용 사발−옮긴
이)를 들고 있다. 기원전 520년경. 높
이 1.92m. (피레우스)

크라테르 중에서 가장 멋진 예는 수출 시장에서 발견된다. 센 강 부근의 빅스
(Vix)에 위치한 켈트족 공주의 무덤에서 발굴된 6피트 높이의 용기는 크기도 가
장 크며 모든 면에서 가히 최고라고 할 수 있다 도 *119*. 조금 더 작은 청동 용기에
는 몸통에 문양이 새겨져 있을지 모르지만 그 손잡이는 주조되었고 손잡이 양쪽
끝에 머리나 동물, 야자나무 문양이 있다. 때로는 동물이나 청년의 전체 몸통이
단지의 손잡이 역할을 한다. 인간의 형상을 거울이나 접시의 손잡이로 사용하는
것은 이집트로부터 전달된 아이디어다. 아르카익기 동안, 그리스 거울(사물을
비추는 부분은 광택이 나거나 은을 입힌 청동)의 손잡이 역할을 하는 여성상들

133

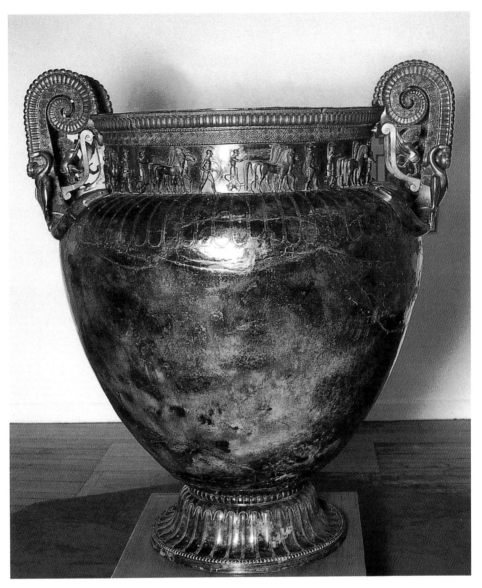

119 프랑스의 빅스에서 발견된 청동 크라테르. 손잡이, 밑 부분과 목 부분의 형상들은 따로 주조하여 부착했다. 스파르타 양식이다. 기원전 530년경. 높이 1.64m. (샤틸롱-쉬-센Châtillon-sur-Seine)

120 연회에서 옆으로 기대어 앉은 남자의 작은 청동상. 청동 용기의 테두리에 달려 있었다. 기원전 520년
경. 길이 10cm. (런던 1954.10-18.1)

은 이따금 이집트의 여성상처럼 벌거벗은 모습이다. 이러한 청동 작품의 양식과
형식은 머지않아 은으로도 표현되었으며 도 121 , 이는 자연히 청동에 비해 현존
하는 예가 적다. 화폐가 등장하면서 은은 화폐의 지금(地金, bullion) 역할을 했
을 뿐만 아니라, 기원전 5세기 고전기에는 부유층이 오만하게 과시하여 질타를
받았을 정도로 그들의 식탁에도 널리 선보였다.

보석 세공 미술에서는 재료와 기법 면에서 현저한 혁신이 있었다. 더 단단
한 돌(홍옥수紅玉髓camelian, 옥수chalcedony, 마노agate)을 근동에서 들여왔
고, 그리스에서는 청동기 이후로 사용하지 않았던 단단한 재료를 한층 쉽게 다
룰 수 있는 절단기를 이용했다. 뒷면에 갑충이 새겨진 이집트식의 스카라브
(scarab, 갑충석甲蟲石, 투구풍뎅이 모양으로 조각한 보석으로, 바닥 평면에 기호를 새겨 부
적 또는 장식품으로 썼다-옮긴이) 인장은 가장 많이 인기를 끌었고, 그 돌은 목걸이
등의 장식물이나 반지에 부착되었다. 그리스의 보석 세공에서 엿보이는 새로운
양상은 동부 그리스인에 의해서, 다시 말해서 페니키아인과 페니키아 미술이 발
견되는 키프로스에서 처음 시작된 듯하다. 재료와 기법 이외에는 동방의 영향이

135

121 터키의 리디아인 무덤에서 출토된 주형 손잡이가 달린 은제 물병. 기원전 525년경. 높이 18cm. (앙카라. 뉴욕으로부터 반환)

거의 나타나지 않았으며, 곧 동부 그리스에 있는 지역 공방들은 순수한 후기 아르카익 양식으로 된 음각세공을 한 보석류를 생산해서 유명해졌다 도 122. 동전을 음각하는 기술은 보석세공과 관계가 있다 도 123. 호박금(Electrum, 백금) 동전은 아마도 기원전 6세기 초에 소아시아와 동부 그리스에서 최초로 주조되었고, 아르카익기 말엽에는 호박금을 모든 악의 근원으로 선언한 스파르타를 제외한 대부분의 주요 그리스 도시들이 각각 자체적으로 은화를 주조했다. 은화는 세부 표현이 부족하고 양식이나 유형이 빠르게 변화하는데 반해 동전의 도안 면에서는 평범하고 보수적인 성향을 받아들였다. 그렇지만 이중 어떤 유형은 최고 수준의 보석 도안과 같이 섬세하게 표현되었다. 이 점에서 소규모 국가들은 종종 동전의 유형에 더욱 큰 다양성과 독창성을 발휘할 수 있었다. 스카라브 인장의 타원형과 마찬가지로 원형의 동전에 사물을 구성해 넣기는 어려웠지만 그리

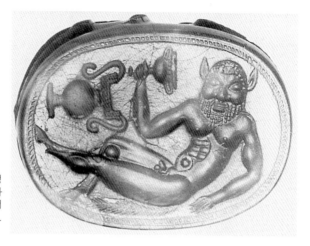

122 마노 스카라브의 음각 주형
(Intaglio). 비스듬히 누워있는 사
티로스가 잔을 들고 있고 그 옆에
는 단지가 있다. 기원전 530년경.
길이 2.2cm. (런던 465)

스 미술가들은 채색된 잔의 중앙부에 원형 그림을 그려 넣던 방식으로 이 문제
를 성공적으로 해결했다. 이러한 세밀화가 한층 전통적이거나 호화로운 주제로
인해 종종 무시되었지만 가끔은 매우 중요한 작품을 제시할 때도 있다.

　기원전 5세기 초엽에 전성기 고전기 미술을 특징지을 모든 주요 미술이 형
성되었고 기법도 숙달되었다. 사실상 고전기 미술의 독특한 특징인 이상주의와
사실주의의 색다른 혼합은 이미 예견되었다. 만일 조각에서의 획기적인 발전이
경직된 쿠로스 자세를 거부하는 것이라면, 이것은 페르시아 전쟁 무렵에 이미

123 (왼쪽) 시칠리아의 낙소스에서 발견된 은 동전. 디오니소스의 머리가 보인다.
(오른쪽) 프로폰티스(Propontis)의 키지쿠스(Cyzicus)에서 발견된 호박금 동전. 날개를 단 여인의 모습이
다. 기원전 6세기 후반.

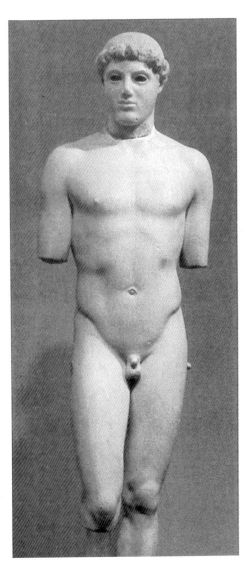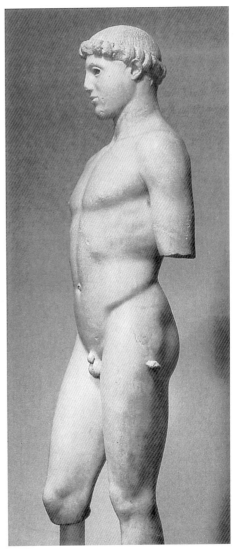

124 〈크리티오스 소년〉. 이름은 조각의 머리 부분이 크리티오스(Critios)와 네시오테스(Nesiotes)가 제작한
일군의 조각상(도 163 참조) 중에 폭군살해자(Tyrannicide) 하르모디우스(Harmodius)의 머리와 비슷해서
붙여졌다. 아테네 아크로폴리스에서 발견. 기원전 480년경. 높이 86cm. (아크로폴리스 698)

싹터 있었다. 그런 조짐은 부조와 건축적인 조각의 생동감 있는 자세에서가 아니라 〈크리티오스 소년(*Critian Boy*)〉도 124처럼 쿠로스와 마찬가지로 정면을 향해 서 있는 청년 조각상에서 발견될 수 있다. 아테네의 아크로폴리스에서 발굴된 이 조각상은 여전히 정면을 향해 있긴 하지만 그의 체중은 한쪽 다리에 실려 있고, 엉덩이는 들어올려졌고, 동체는 완만하게 휘었다. 이제 이 작품의 조각가는 인체를 경직된 팔과 다리를 지닌 꼭두각시가 아니라 뼈와 살로 이루어진 구조로 표현할 수 있었던 것이다.

페르시아의 장군들이 플라타이아(Plataea)의 전투(기원전 479년)에서 패해 쫓기면서 보물들을 천막에 남겼을 때, 그 동방의 사치품들은 화폐의 지금(地金)은 될 수 있었지만 그리스 미술가들을 자극할 만한 새로운 미술 형태를 제공하지는 못했다. 곧 그리스는 앞의 두 장에서 살펴보았듯, 동방의 공예에서 받은 영향에 대한 빚을 완전히 되갚는다.

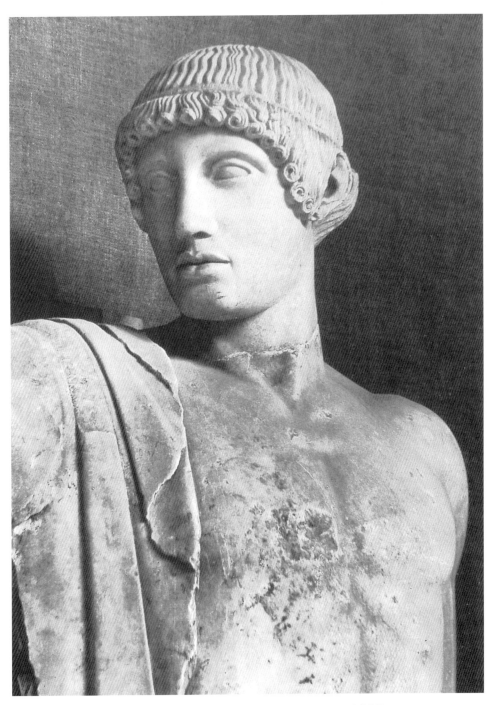

125 올림피아에 위치한 제우스 신전의 서쪽 박공벽 중앙에 있던 아폴론상의 세부. (올림피아)

고전기 양식의 조각과 건축

페르시아 전쟁은 아테네를 황폐화시켰다. 아테네 신전은 불탔고 유물은 침입자
에 의해 파괴되었다. 아테네는 야만인에 대항해 번영과 그리스 세계 일부에 대
한 패권을 곧 되찾았으나 한동안은 대형 미술에 시간이나 돈을 아낌없이 투자할
수 없었다. 더욱이 폐허를 침략의 기념으로 보수하지 말자는 협정(플라타이아
의 선서the Oath of Plataea)이 맺어진 상태였다. 결국 페르시아인들이 그리스
전역에서 축출되면서 이 협정은 무효가 되었다.

　페르시아 전쟁 이전에 이미 진행되었던 아르카익 미술의 관례와 단절을 알
리는 최초의 미술을 살펴보기 위해서는 그 밖의 지역으로 눈을 돌려야 한다. 올
림피아에 있는 국가 차원의 위대한 제우스 신전은 페르시아의 공격에도 손상되
지 않았으며, 새로이 시작하는 기원전 5세기 고전기 양식의 예를 찾기에 가장
적합한 장소다. 그리고 이곳은 살라미스 전투(the Battle of Salamis) 이후 세대의

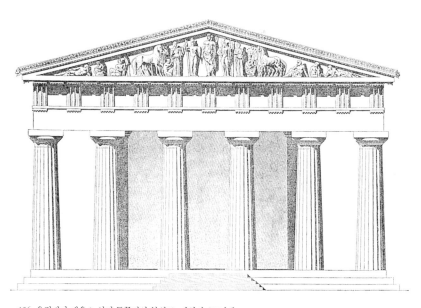

126 올림피아 제우스 신전 동쪽면의 복원도. 기원전 450년대

가장 우수한 작품들이 남아있는 곳이기도 하다. 고대 말에 발생했던 한 차례의 홍수는 유적지를 깊은 모래층으로 덮어버렸다. 그 후 올림피아를 찾는 사람이 거의 없었고 도굴 당하는 일도 없었기에 올림피아는 사람들에게 오랫동안 잊혀져 왔다. 모래와 거친 요새 벽 아래에서 고대 세계의 7대 불가사의 중 하나인 제우스 신전의 위대한 조각 일부가 발견되었으며, 이는 지면에 거의 확실한 건축 복원도를 그릴 수 있을 만큼 충분했다.

올림피아와 초기 고전주의

제우스 신전은 도리스 양식이었으며 3미터 정도 더 긴 파르테논 이전에는 그리스 본토에서 가장 큰 건축물이었다(길이 약 27미터). 그 지역의 거친 석회암 위에는 치장 벽토가 덮였으나 지붕의 기와와 조각상 제작을 위해서는 파로스(Paros) 섬의 세련된 대리석을 수송해왔다. 외부는 지붕의 조각상 받침대와 박공벽에만 조각 장식이 있고 메토프에는 장식이 없다도 126. 동쪽을 향한 주(主) 입구 위의 박공벽에는 펠롭스(Pelops)와 오에노마오스(Oenomaos)의 숙명적인 경주 전에 경기자와 전차가 도열한 모습이 있다. 제우스는 중앙에 우뚝 서 있고 구석에는 쭈그리고 있는 형상으로 가득 차 있다. 구성은 정적(靜的)이지만 인상적이며, 그 신전의 역사를 비롯하여 파기된 선서와 불경한 가문 출신인 제우스가 내린 잔혹한 형벌의 역사를 아는 이에게는 더욱 심오한 내용을 암시한다. 다른 박공벽에는 아폴론이 중앙에 있으며도 125, 그는 이야기를 통제하고 있는 듯 하지만 실제로는 신부와 여인들을 유괴하려는 술 취한 켄타우로스와 테살리아(Thessaly)의 라피트(Lapith)족 간의 결혼식 싸움에 실질적으로 개입하지 않는다. 여기에서는 마치 초기 박공벽에 있는 싸움장면의 구성처럼 모든 인물이 움직이고 있으며, 법의 규칙을 상징하는 아폴론에게는 신성한 권위라는 의미가 서려있다.

　　원주의 바깥쪽을 지나서 안쪽 현관을 올려다보면 방문객은 양끝에 각각 여섯 개로 조각된 메토프를 볼 수 있다. 이 메토프는 사자와의 싸움에서 이긴 헤라클레스의 승리로 시작하여 그가 아우게아스(Augeas)의 외양간에 물을 가득 채우고 청소하기 위해서 벽을 깨뜨리는 모습으로 그 지방의 이야기가 끝나는 헤라클레스의 과업을 보여준다. 헤라클레스의 수호신인 아테나는 네 번째 일화에서 그를 도와주고 있으며 계속 이야기가 진행되면서 작품의 완성도가 높아진다도 128. 신상안치실(cella)에는 양쪽에 늘어서 있는 두 줄의 도리스식 원주가 중

127 〈가니메데를 유괴하는 제우스〉 제우스는 가니메데를 술 따르는 시중을 들게 하려고 납치했다. 가니메데가 들고 있는 닭은 그리스에서 연인에게 주는 흔한 선물이었다. 밝은 색채가 점토상에 잘 보존되어 있다. 올림피아에서 발굴. 기원전 470년경. 등신대의 절반 크기. (올림피아)

앙 회랑을 형성하고 있으며, 신상안치실 끝에 피디아스(Phidias)가 제작한 금과 상아로 된 제우스 조각상이 그의 쭉 뻗은 오른손 위에 놓인 승리의 여신과 함께 앉아 있었다. 퀸틸리아누스(Marcus Fabius Quintilianus, AD 35?-95?, 고대 로마 제정 초기의 웅변가이자 수사학자—옮긴이)가 "일반적으로 인정된 종교에 더해진 어떤 것"이라 일컬은 이 조각상은 지붕을 향해 드높이 서 있었다. 그것은 결국 콘스탄티노플로 탈취되었고 서기 475년 왕궁 화재 때 불에 탔다. 우리가 알 수 있는 모든 것은 후대의 축소된 복제품이나 자유로이 개조된 작품, 최근에 올림피아에 있는 피디아스의 작업장 도 10 참조에서 발굴된 황금 옷주름이 세공된 진흙 형판을 바탕으로 한다. 신전의 대리석상은 기원전 456년까지 제자리에 있었으나 거의 20년 후에는 이교도(異敎徒)의 조각상이 그 자리를 대신했다.

올림피아에서 우리의 시선을 끄는 것은 자연히 박공벽와 메토프의 양식이

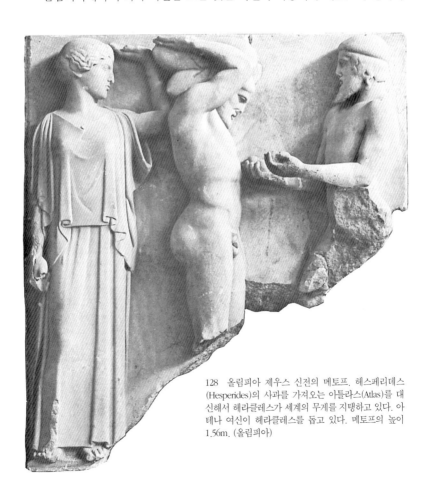

128 올림피아 제우스 신전의 메토프. 헤스페리데스 (Hesperides)의 사과를 가져오는 아틀라스(Atlas)를 대신해서 헤라클레스가 세계의 무게를 지탱하고 있다. 아테나 여신이 헤라클레스를 돕고 있다. 메토프의 높이 1.56m. (올림피아)

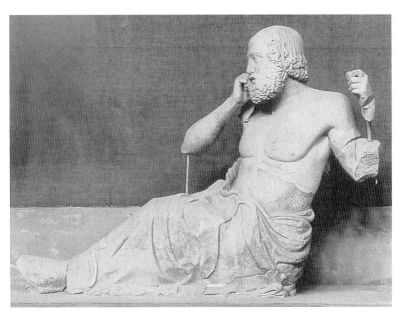

129 올림피아 제우스 신전의 동쪽 박공벽에 있던 예언자상. 노인의 인체와 정신적인 고뇌가 잘 표현되었다. (올림피아)

며, 이를 통해 아르카익기 이후 미술가들의 실력이 얼마나 향상되었는지를 알 수 있다. 이런 종류의 조각은 건축물의 높은 위치에 있기 때문에 단순하고 대담하게 조각될 때 가장 인상적이다. 그러나 파르테논처럼 올림피아에서도 작품이 너무 세부적이기 때문에 조각상의 정교한 부분은 높은 위치 때문에 잘 보이지 않게 된다. 그래서 조각가는 조각상의 신체와 얼굴을 처리할 때 개성을 중시했다. 헤라클레스가 여러 과업과 맞부딪쳤을 때의 감정이 표정에 드러났으며 싸움의 고통과 잔인성도 명확히 묘사되었다. 이는 새로웠지만 앞으로 보게 되는 바처럼 즉각적으로 추종되지는 않았다.

남성상들은 한쪽 다리가 이완되고 몸무게가 다른 한쪽에 약간 전가된 새롭고 편한 자세로 서 있다. 이 자세는 아르카익기의 조각상과는 다른 특징이다. 누드의 신체는 대담하고 정확하게 묘사되었다 도 129. 제우스와 가니메데(Ganymede)를 조각한 올림피아의 점토상 도127에는 새로운 양식이 잘 반영되었으며, 특히 머리와 머리카락의 표현은 약간 아르카익기적이지만 특성들이 새

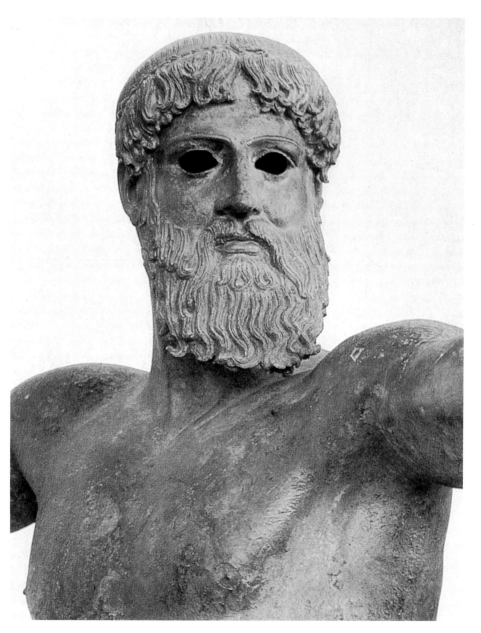

130 아르테미시움 곶의 난파선에서 발견된 청동상의 세부. 삼지창을 든 포세이돈보다는 번개를 든 제우스
에 가까워 보인다. 눈썹과 입술은 구리로 상감했고 눈은 따로 끼워 넣었다. 기원전 460년경. 등신대보다 조
금 더 크다. (아테네)

131 〈전차 모는 사람〉 델피에서 발견된 청동상. 그는 남자 하인이 이끄는 네 마리 말이 매인 전차에 서 있
다. 기원전 478년이나 474년에 있었던 경기에서의 승리를 기념하기 위해 시칠리아의 겔라(Gela)의 참주인
폴리잘로스(Polyzalos)가 헌납했다. 눈에는 유리와 돌, 입술에는 구리, 머리띠 문양에는 은을 박았다. 높이
1.8m. (델피)

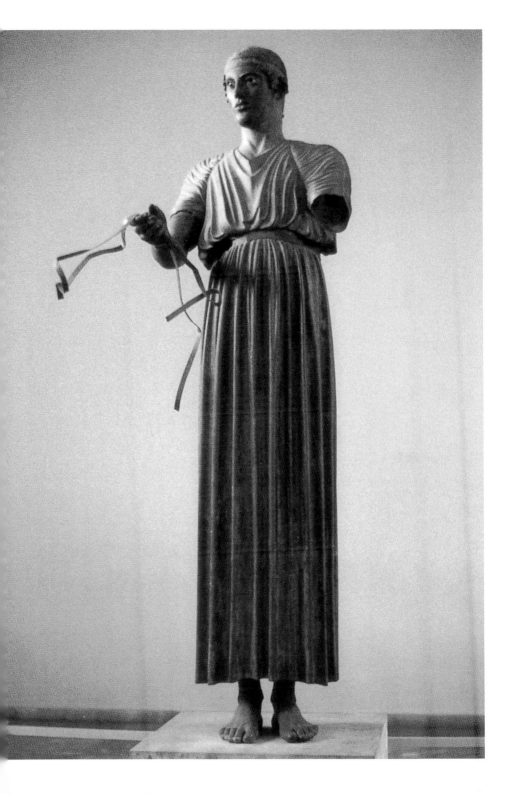

롭게 표현되었다. 또 다른 제우스(또는 포세이돈)는 아르테미시움 곶(Cape Artemisium) 부근의 난파선에서 발견된 아름다운 청동상이다 도 *130*. 이 조상은 등신대보다 조금 크며 초기 고전기 조각상의 한 예다(이 책에서 '고전기Classic' 라는 번역어는 기원전 5세기의 전성기 양식을 의미한다. '고전적Classical' 도 '고대 그리스 미술에서 전성기의' 라는 뜻이다. 저자는 대문자 C로 의미를 구별하겠다고 서문에 밝혔다─옮긴이). 이것은 올림피아 조각상들과 거의 같은 시기의 것으로 추정되며, 머리카락과 구조의 한층 자유로운 표현에서 향상된 면모를 보여준다. 등신대의 청동상들과 이러한 종류의 군상들은 틀림없이 이 시기에 더욱 보편적이었고 다른 상들의 일부도 잔존한다. 그 유명한 델피의 〈전차 모는 사람〉 도 *131* 이 명백한 예다. 이제 모습과 특성상 〈전차 모는 사람〉과 아르테미시움 곶의 제우스보다 훨씬 우수한 리아체의 청동 전사들을 추가할 수 있다 도 *4*. 이는 우리에게 얼마 남지 않은 당대 최고의 그리스 조각이다!

아테네

아르카익기의 코레가 입었던 화려하게 주름잡힌 키톤은 대개 소매가 없고 육중하게 일직선으로 허리까지 내려오는 조금 더 무거운 페플로스로 대체되었다

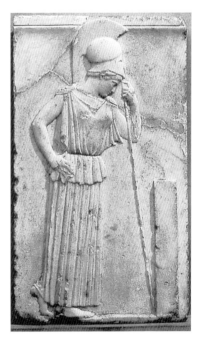

132 아테네의 아크로폴리스에서 발견된 봉헌용 부조. 여신 아테나가 생각에 잠긴 자세로 전투에서 죽은 시민들의 명단을 보고 있다. 여신의 페플로스는 허리띠가 깊이 파들어간 아테네식으로 메어졌다. 기원전 470년경. 높이 48cm. (아크로폴리스 1707)

도 72. 패션이 변화하면서 역시 새로운 활기를 담을 수 있는 의상 양식이 나타났으며, 이것은 그리스의 초기 고전기 양식을 엄격한 양식으로 특징짓는 데 한몫했다. 단순하고 넓은 주름은 자연스럽게 늘어졌으며 옷 아래의 신체 형태를 사실적으로 느낄 수 있다. 페플로스를 입은 조각상은 때로는 육중하고 둔해 보인다. 아테네에는 페플로스를 입은 새로운 위엄을 보여줄 만한 이 시기의 묘비 조각이 없어 그 양식을 보여주는 예가 거의 없지만 도 132, 그리스의 여러 섬들에서는 멋진 묘비 조각의 예를 찾을 수 있다 도 133. 여기에서는 동부 그리스 섬에서 시작하여 기원전 6세기에 아테네인들이 복제하던 팔메트로 꼭대기를 장식하는 폭이 좁은 석비(stele)도 계속 제작되었다. 동부의 그리스 섬들은 아테네의 펜텔리콘(Pentelikon) 산이 개발된 뒤에도 우수한 조각용 대리석의 산지였다. 또한 그곳에는 항상 중요한 작업공방이 있었으며, 많은 제물이 공양되는 성스러운 델

133 그리스 섬들 중 하나(아마도 파로스일 것이다)에서 제작된 어느 소녀의 묘비석. 소녀가 손에 든 상자의 뚜껑이 바닥에 있다. 소녀의 헐렁한 페플로스는 양쪽으로 늘어져 있다. 기원전 450년경. 높이 1.39m. (베를린 1482)

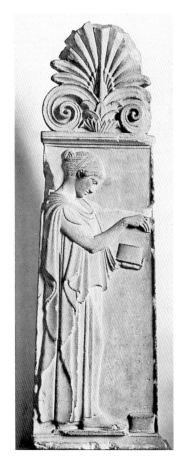

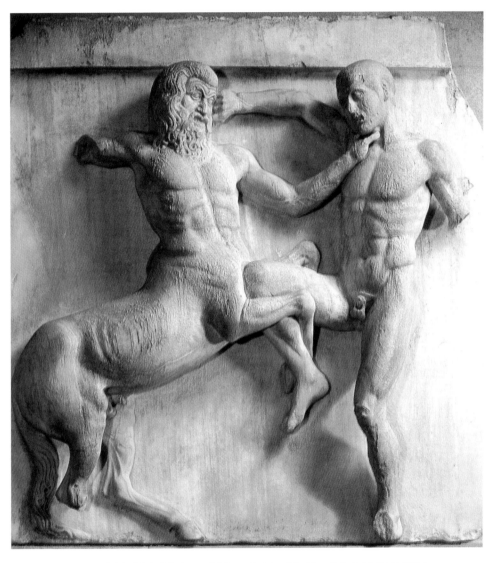

134 파르테논 신전의 서쪽에 있던 메토프. 켄타우로스가 라피트인과 싸우고 있다. 켄타우로스의 얼굴이
아르카익기의 가면과 같은 모습으로 처리된 것에 주목하라. 기원전 440년경. 메토프의 높이 1.2m. (런던)

로스 섬이 한가운데 위치했다. 한층 긴박하고 지속적인 페르시아의 위협에도 동부 그리스는 여전히 활기에 찬 조각 전통을 유지했으며, 이제는 이웃 지역, 이를테면 페르시아인이 지배했던 리디아의 리키아(Lycia)나 카리아(Caria) 주민들의 공공사업에 더욱 박차를 가했다. 그리고 페르시아인들은 동부 그리스의 석공에게 본국의 궁전 건설 작업을 맡겼다.

기원전 5세기 중반에 아테네는 페르시아에 대항해 그리스의 자유를 지키기 위해 조직되어 막대한 조공을 바치는 동맹국들 중의 우두머리 자리를 확고히 했다. 동맹국의 국고(國庫)는 기원전 454년에 아테네로 양도되었으며 정치가 페리클레스는 도시를 그리스의 명소로 만들 재건 계획을 이행하기 위해 수익의 일부를 따로 떼어두었다. 아테네가 항상 승리를 거둔 것도 아니어서 막대한 희생이 따른 전쟁 동안에도 아크로폴리스 성채와 그 아래에 있는 도시의 신전과 공공건물을 짓는 일은 계속 진행되었다. 기원전 5세기 말엽에 아테네는 스파르타와의 전쟁에서 쓰라린 패배를 맛보긴 했으나(기원전 431년에서 404년의 펠로폰네소스 전쟁을 가리킨다―옮긴이), 아테네를 방문한 사람은 여전히 최고의 건축 경관을 자랑하는 도시를 보았을 것이다.

페르시아인이 파괴한 아크로폴리스는 완전히 다시 설계되었다. 서쪽에서 접근하는 방문자는 도리스식의 기념비적인 진입로를 마주 보게 되지만, 중앙 통로의 측면에는 이오니아식의 높은 기둥들이 있다도 135. 전성기의 고전적인 접근방식이 사용되었지만 로마시대의 외부 통로와 기념비로 인해 약간 모호해졌다. 여기에 조각은 없으나 이미 더없이 훌륭한 끝손질, 섬세한 이음새, 단순히 기계적인 것에 그치지 않는 소조(塑造)의 정확성, 흰색 대리석을 평평한 표면이나 완만한 곡선, 또는 날카로운 돌출부로 만들어낸 솜씨를 감상할 수 있다.

입구 안쪽에는 피디아스가 제작한 거대한 청동상 '아테나 프로마코스(Athena Promachos)'가 서 있었으나 현재는 없다. 성채(아테나 파르테노스Athena Parthenos 또는 파르테논Parthenon으로 더 잘 알려져 있다. 아테나 파르테노스는 '처녀Maiden 아테나 여신'이란 뜻)의 최고 장관이 고대의 방문자에게는 오늘날에 보는 것처럼 그렇게 빨리 전체 높이를 드러내지는 않았으며 방문자는 두번째 문과 안마당을 지나서 접근해야 했다도 1, 2. 전체가 모두 도리스 양식인 파르테논은 고전기의 모든 그리스 건축물들과 마찬가지로 조각과 건물의 부속물 장치에서 똑같은 정확도를 보여준다. 더욱이 그 신전은 본래 다소 정적이며 성

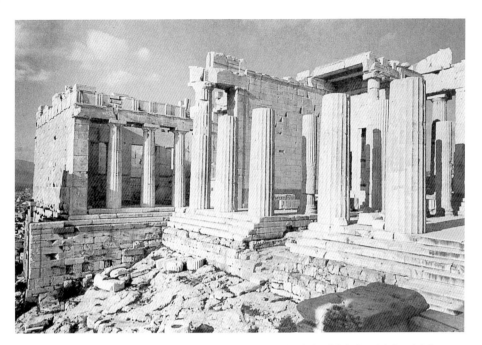

135 아테네 아크로폴리스의 프로필라이아(Propylaea). 중앙 진입로의 이오니아식 원주 하나가 중앙에서 약간 오른쪽에 보인다. 나머지는 도리스식 원주. 므네시클레스(Mnesicles)의 설계에 따라 기원전 437년에 서 432년에 걸쳐 건립되었다. 전면의 폭 18.5m.

냉갑 같은 인상의 도리스식 신전 건축을 약간 변화시켜서 개선된 면모를 보인 다. 전면에 주로 사용되는 6개의 기둥 대신 8개의 기둥을 사용하여 보기 드문 웅 대함과 위풍을 부여했다. 많은 다른 건물에도 세부가 정교하게 다듬어졌으며, 덜 성숙된 초기의 예는 아르카익 원주의 엔타시스(entasis, 그리스 건축에서 기둥 중 간 부분이 불룩하게 나온 것―옮긴이)다 도 63. 이와 같이 한층 다듬어진 특징이 파르 테논에서 엿보이며 원주가 솟아오른 전체 대(臺)는 구석으로 갈수록 부드러운 곡선을 그리며 내려앉았다. 원주는 약간 안쪽으로 기울어 있으며 상단부의 작품 들은 조금 바깥쪽으로 튀어나와 있다 도 136. 이렇듯 개선된 요소는 육안으로 세 심하게 관찰해야 알아볼 수 있다. 우리는 개선된 요소들이 적용되지 않았거나 다 소 덜 섬세하게 적용된 건축물을 봤을 때 비로소 파르테논을 둘러싼 기둥의 숲과 육중한 상단부 작품들에 나타난 효과를 인식할 수 있다. 전체 설계에서 돌림띠의 세부에 이르는 모든 것에 규칙적인 비율(본질적으로 4:9)을 적용시키면 자연스 럽게 그 건축물의 만족스러운 효과를 얻을 수 있다.

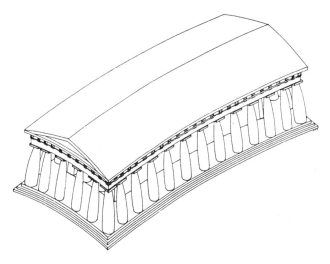

136 고전기의 도리스식 신전의 디자인. 실제로 시각적으로는 세밀한 차이가 있을 뿐이지만 그림에서는 그것을 과장했다(그림: J. J. Coulton).

137 바젤에 있는 파르테논 서쪽 정면의 복원 모델. 박공벽에는 아테나와 포세이돈 간의 싸움이 묘사되었으며, 없어진 인물상도 그럴듯하게 복원되었다.

박공벽에 있던 조각상의 대부분은 현재 런던에 있다. 이 박공벽은 아테네의 신화사(神話史)에서 중요한 순간들(여러 신이 참석한 가운데 진행된 아테나 여신의 탄생을 비롯해 아테네 시의 수호신 자리를 두고 벌어진 아테나와 포세이돈 간의 자리다툼)을 묘사했다 도 137. 박공벽의 중후한 조각상들은 조각상과 옷주름을 표현하는 조각가들의 성향이 올림피아의 박공벽 이후 수년간 얼마나 많이 진보했는지 말해준다. 그러나 그 조각들은 신전에서는 가장 후대인 기원전 430년대에 조각되었다 도 138. 펄럭거리는 옷주름 덩어리는 그림자가 생길 만큼 깊게 조각한 주름으로 표현되었다. 이제 옷주름에는 볼륨이 생겼고 거의 그 자체가 생명을 가지고 있지만 동시에 옷 아래의 신체 형태는 분명히 이해할 수 있도록 확실히 표현되었다. 완전히 이완된 자세로 기대거나 앉아 있는 인물상들은 올림피아의 조각상에서 표현되지 못한 새로운 자신감을 보여준다. 인물상들은 전체가 환조로 제작되었으며, 건물에 배치되면 결코 보일 일이 없는 뒷부분도 앞부분과 마찬가지로 잘 마무리되었다. 이것이 모든 그리스 박공벽에서 보이는 특징은 아니지만 파르테논의 조각들은 여신 아테나를 위한 선물이므로 완벽을 요했다. 남아있는 몇 개의 머리부분은 심하게 파손되었기 때문에 이런 특징을 따르던 조각가가 머리를 어떻게 처리했는지 알려면 신전의 메토프와 프리즈의 부조를 봐야 한다.

박공벽보다 이른 시기에 조각된 메토프는 올림피아에서처럼 내부의 현관 바로 위가 아닌 신전의 외부 전체를 둘러싸고 있다. 그 중에는 트로이 함락을 위해 그리스인과 트로이인이 싸우는 장면을 비롯하여 신과 거인들, 라피트족과 켄타우로스도 134, 그리스인과 아마존인이 싸우는 단순한 군상이 있다. 어떤 군상들은 허술하게 구성되었고 어떤 것들은 메토프의 틀을 뚫고 나오기도 한다. 최상의 작품은 꼼꼼히 구성되었고 깔끔하게 배치되었다. 모든 메토프 조각에는 야만인에 대항해 이긴 아테네에 관한 은밀한 메시지가 함축되어 있다.

프리즈는 올림피아의 조각된 메토프와 같은 위치인 바깥 열주(colonnade)의 안쪽에 배치되었지만 현관의 끝까지 양쪽의 긴 측면을 따라 계속 펼쳐지며, 길이는 총 160m 정도다. 프리즈에 표현된 주제는 여신의 영광을 기리는 판아테나이아 축제 행진을 위해 준비하는 모습인데, 이처럼 세속적인 주제로 신전 장식을 경우는 흔치 않다. 프리즈는 시내에서의 준비 과정에서 시작하여 올림포스의 신들과 아테네의 영웅들을 위한 제물이나 봉헌물을 지고 가는 동물들이 앞서

138 여신 아테나의 탄생에 참석한 세 여신. 파르테논 신전의 동쪽 박공벽에 있었다. 기원전 435년경. (런던)

139 파르테논 신전의 서쪽 프리즈. 승마자가 판아테나이아 축제 행렬을 준비하고 있다. 기원전 440년경. 높이 1.03m. (런던)

고 그 뒤에는 시민과 시종을 선두로 승마자들이 거리를 지나고 있다 도 139. 이야기는 한쪽 구석(남서쪽)에서 시작하여 주 출입구 위의 동쪽 중앙에서 소규모의 군상이 여신의 신성한 페플로스를 건네주는 의식을 보여주는 장면에서 절정에 이른다. 건물 정면에 나타나 모든 주제를 지배하는 올림포스 신들의 일가 전체가 인간의 행렬을 환대하는 장면은 프리즈의 많은 부분을 차지하는 아테네인의 기마행렬, 즉 마라톤(Marathon) 전장에서 불멸성을 얻은 시민들을 영웅화한다. 박공벽의 보존 상태가 나쁘기 때문에 파르테논 최고의 미술을 판별하기 위해서는 반드시 프리즈를 살펴봐야 한다. 고전적인 인물상들은 고요하고 사색적이며 침착하다. 조각가들은 이제 여러 특성 중에 감정을 묘사하는 일에 약간의 관심을 보였지만 그것도 겨우 표정이나 감정의 뉘앙스 정도다. 이상화된 인간은 거의 신에 가까우며 자부심에 가득 찼고 강한 열정을 지녔다. 신전 안에는 피디아스의 걸작인 40피트 높이의 금과 상아로 된 여신상이 있었다. 이는 금과 상아를 입힌 최초의 조각상이었으며, 그 거장은 올림피아의 신전에도 똑같거나 유사한 기법으로 제우스 좌상을 제작했다. 제우스상은 고대 세계의 7대 불가사의 중 하나로 찬사를 받았다. 몸은 상아로, 의상은 채색된 유리를 상감 세공하여 금으로 뒤덮었다(올림피아에서는 도금 유리였을 것이다). 다른 매체는 다시 제작된 세부나 축소된 복제품을 보면 감이 잡힐 것이다 도 185. 아마도 은 위에 도금된 부조로 아마존인과 싸우는 그리스인을 묘사한 방패도 그럴듯하게 복원될 수 있다 도 271, 272. 그러나 그 앞에 있던 얕은 연못에서 반사된 빛과 함께 정문과 두 개의 창문으로만 빛이 들어오던 비교적 어두운 실내에서 조각상의 효과가 어떠했는지는 쉽게 상상할 수 없다. 이는 완전한 규모나 화려한 장관에 전적으로 의존했다. 미술적인 섬세함은 거대하고 사실적인 조각상에서는 소실되어 버리는 경향이 있다. 예컨대 자유의 여신상이나 동양의 부처상을 생각해 보고 이집트 조각이나 헨리 무어의 조각을 대조해 보라. 그러나 아테나 파르테노스의 세부묘사는 매우 절묘했다.

파르테논 양식은 분명 올림피아의 조각에서 진보된 것을 보여주지만 이것이 우리가 기대하는 진보는 아닐 것이다. 올림피아에서 신체와 의상의 사실주의는 거의 완벽해졌지만, 용모와 신체에서 덜 이상적인, 특징적인 것을 구현해내려는 의식적인 움직임이 엿보인다. 아테네에서는 예전의 아르카익적인 익명성과 이상주의가 팽배했지만 이제는 완벽성을 선호하면서도 약간 수정된 해부학

140 토론토의 왕립 온타리오 박물관(Royal Ontario Museum)에 있는 복원 모델. 파르테논 내부에 있었던 아테나 파르테노스를 복원했다.

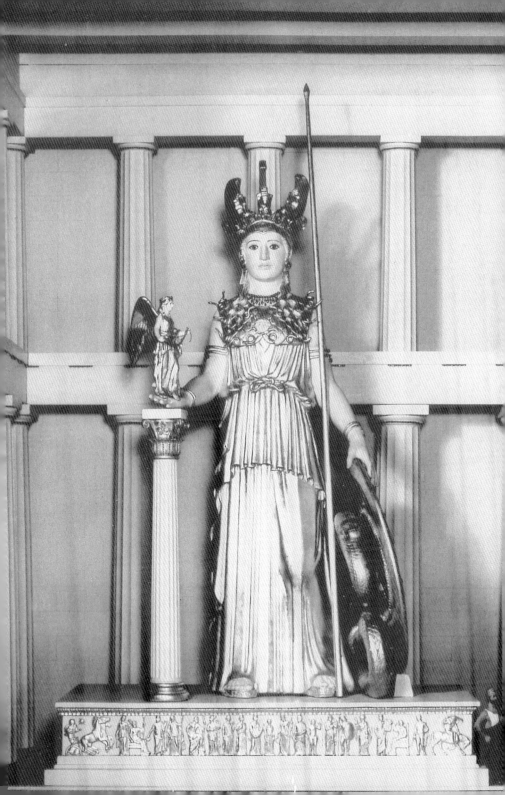

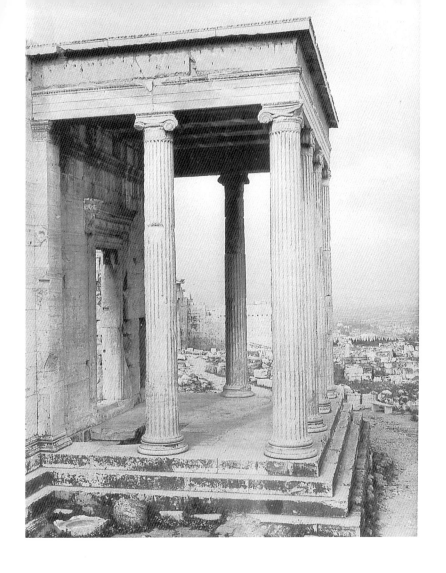

적 사실성을 자유로이 구사하는 방식도 혼재했다. 이는 그 나름의 방법을 통해
서 더욱 오랜 전통에 뿌리를 두고 있으며, 올림피아는 한 세기 동안 특정한 사물
을 묘사하는 방식에 새로운 동향을 예고했다. 이는 고전기의 혁명을 구체화한
새로운 이상주의적 사실주의이며 앞으로의 가치기준을 설정했다. 그러나 이 같
은 변화가 그 자체의 표현을 개선시킬 수는 없었으며 이상적인 것이나 실제적인
것 중 어느 한쪽이 수정되어야 했다.

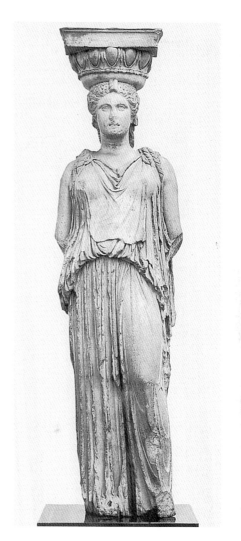

141 (왼쪽) 아테네 아크로폴리스의 에렉테이온. 이 오니아식의 북쪽 현관을 동쪽에서 본 모습. 백색 대리석으로 된 프리즈의 조각들을 좀더 어두운 색의 뒤쪽 덧대기 대리석에 고정시키는 데 이용된 구멍들이 지붕 바로 아래에 보인다. 주두와 문은 많이 복제되었다. 기원전 432년에서 405년에 건립되었다.

142 에렉테이온의 남쪽 현관에 있었던 여상주. 이 조각상은 현재 런던에 있으며 보존상태는 매우 좋다. 아테네에 있는 조각상들이 나쁜 도시 환경에 노출되는 것을 막기 위해 건물에서 떼어내 박물관에 보관했다. 기원전 410년경. (런던 407)

　　파르테논 양식은 대리석으로 복제될 수 있는 모형으로 만들어진 대형상에 전적으로 의존했다(또 다른 경우에는 청동으로 주조될지도 모른다). 피디아스는 모든 조각 장식을 위한 도안을 결정하고 많은 상의 모형을 제공했으나 실제 조각은 사실 다른 석공들이 처리했던 듯하다. 뛰어나지만 잘 알려지지 않은 다양한 수법을 보여주는 출중한 작품들을 볼 때, 그들 중에는 유명한 미술가도 있었을 것이다.

파르테논의 프리즈에 조각된 행렬 장면에는 신전의 제례상(祭禮像, cult statue)인 황금과 상아로 된 아테나상이 없다. 오래되었고 더욱 신성시된 아테나상은 파르테논 맞은편에 있었던 더 오래된 신전에 있었다. 나중에 기묘하게 아름답고 비대칭을 이루는 전당(殿堂)이자 우리가 에렉테이온(Erechtheion) 도 141 으로 알고 있는 새로운 건물이 이 건물 대신 들어서게 된다. 이오니아식의 섬세한 식물 조각이 원주의 주두 부분과 벽면에 있으며, 50m 떨어진 도리스식 파르테논의 간소함과 비교할 때 외부 프리즈는 꽃문양 장식의 역할을 한다. 가장 비정통적인 특징은 외부에서 접근하기 어려운 베란다 같은 현관이다. 여성 조각상 '카리아티드(Caryatid, 여상주女像柱)' 6개가 평평한 지붕을 받치고 있다(그 중 하나는 런던에 있다) 도 142. 조각상들은 우아한 기둥 역할을 한다. 페플로스가 몸에 달라붙어 늘어져 있지만, 살아있는 듯 깊게 조각된 옷주름이 그 흐름을 끊고 있으며, 이는 초기 고전기의 페플로스와는 크게 대조를 이루는 모습이다. 무게를 지탱하는 다리를 감싼 직선의 옷주름은 원주에서 통상적으로 이 부분에 있는 홈(flute)을 연상시킨다.

도리스식 파르테논이 그 전의 양식들과 대조를 이루는 것보다, 에렉테이온의 이오니아 양식이 아르카익기의 이오니아 양식과 더욱 큰 대조를 이룬다. 이제 주두에서는 소용돌이 장식의 오목한 홈이 관례가 되었다. 몇몇 드물고 원시적인 예를 제외하면 초기에는 부풀어오른 불룩한 주두가 관례였으나 이제는 오목한 홈이 있는 소용돌이 장식이 관례가 되었다. 에렉테이온의 주두에는 심지어 이중 홈이 있으며, 소용돌이 장식 사이에 흔히 있는 달걀 모양과 화살 모양의 장식 돌림띠에는 밧줄 모양 장식과 아르카익기의 사모스에서 볼 수 있는 꽃 프리즈가 각각 위, 아래에 있다. 기부에도 여러 가지가 있는데, 에렉테이온에서는 아티카에서 발전된 양식이 엿보인다. 도리스 양식의 기둥에 20개의 홈과 뾰족한 융기선이 있는 반면, 에렉테이온의 기둥에는 24개의 홈과 그 사이에 평평한 융기선이 있다. 여러 개의 도리스식 기둥은 견디기 힘들 정도로 무겁게 보일 수 있으므로 땅딸막한 도리스식 기둥에 비해 길고 날씬하고 전체적 균형을 이루는 이오니아식 기둥이 배치된 것은 자연스런 선택이다. 건축물에 조각된 모든 돌림띠는 채색되었으며 그중 어떤 것은 채색된 유리로 상감되어 있었다. 현재는 심지어 평평한 벽의 표면도 색채가 씻겨나가서 직사광선을 받아 반짝이던 광택이 줄어들어 부드러워진 듯하다. 인물조각에다 사실주의적 색채를 더해 상상해보고

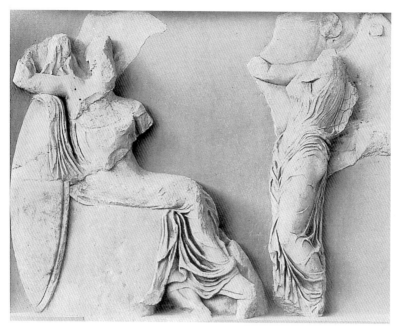

143 아테네 아크로폴리스에 있는 아테나 니케 신전 주위의 난간에 있던 아테나상과 승리의 여신(니케)상. 기원전 410년경. 높이 87cm. (아크로폴리스)

현재 우리가 아테네와 미술관에서 보는 것과 고대에서 보았던 것을 서로 비교하면, 그간의 차이는 거의 생각하기도 힘들다.

　아테네의 아크로폴리스를 방문한 사람들은 이제 입구 너머로 보이는 성채 위의 아테나 니케 신전을 볼 수 있다. 그 신전은 조그마한 이오니아식 건물이었으며 향후 이 성소의 전통적 위치가 되는 자리에 세워졌다. 아테나 니케 신전은 보다 정교한 에렉테이온의 이오니아 양식을 축소, 반영했다. 낮은 석재 난간이 이 성소를 둘러싸고 있으며 그 위에 위치한 부조는 파르테논에서 엿보이는 다소 육중한 고전기의 이상주의를 계승하는 기원전 5세기 말의 대표적인 조각 양식으로서 완벽한 예가 된다. 아테나와 니케의 조각들은 프리즈에 등장하며 도143 제물로 바칠 동물들을 이끌고 전승 기념비를 세운다. 얇은 옷감은 신체에 달라붙은 것 같아서 그 중 일부는 사실상 누드 습작의 효과를 보이며, 이는 파르테논의 박공벽 도138에서 이미 예견된 효과다. 또한 속이 비치고 소용돌이치는 듯한

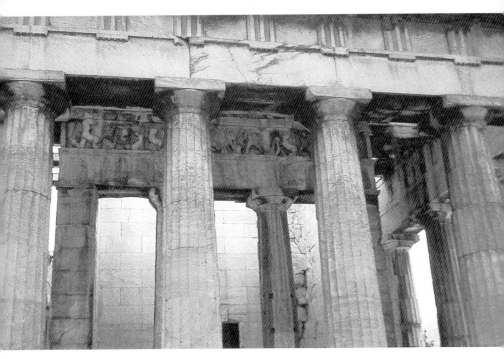

144 아테네에 있는 헤파이스테이온의 서쪽 끝부분. 원주 사이에서 뒤쪽 현관에 있는 프리즈를 올려다본 모습이다. 기원전 430년경.

옷주름은 신체의 형태를 강조한다. 그래서 옷주름은 옷 밑의 신체와 따로 분리되어 덩어리져서 따로 움직이거나 신체를 숨기지 않는다. 의상의 처리방식과 신체, 특히 여성 신체의 처리방식은 기원전 5세기 초의 조각 이후로 계속 발전한다.

아테네 시 아래쪽과 근교(수니움, 람누스Rhamnus, 아카르나이Acharnae, 토리쿠스Thoricus)에는 페리클레스의 건축 계획을 보여주는 다른 건축물들이 있었다. 아테네에는 파르테논보다 규모가 작고 덜 섬세하며 잘 보존된 헤파이스테이온(Hephaisteion, 아직도 종종 '테세움Theseum' 이라 불린다. 테세움을 테세이온Theseion 이라고도 한다—옮긴이)이 아고라(Agora, 시장)를 향해 서 있다. 그 신전에도 바깥 열주 안쪽에 프리즈가 있었지만 파르테논처럼 전체를 둘러싸고 있었던 것은 아니고 각 끝부분들에만 있었다. 한쪽 끝부분에는 이제는 널리 표현되어 익숙한 주제인 라피트족과 켄타우로스의 싸움 장면이 있다. 도판에 나온 모습은 파르테논이나 올림피아(특히 메토프 부분)에서처럼 열주에서 장식 조각

162

을 올려다 본 각도로 촬영한 것이다도144. 도판에는 인물상의 세부와 비례, 빛이 분명하지 않은데, 이유는 건물의 지붕이 없어서 밝은 대리석 표면 주위에 반사된 빛 때문이다.

아테네인들은 신전뿐만 아니라 법원, 의회, 스토아 열주랑 등의 거대한 공공건물도265을 세우기 시작했다. 스토아는 사무실, 상점, 또는 행인들을 위한 휴식처 역할을 했으며, 곧 그리스 시장의 중요한 특징이 되었다.

그 밖의 고전기 조각

고대 그리스 조각에서 고전기의 혁명과 연관된 이름은 피디아스 하나만이 아니었다. 아르고스의 폴리클리투스(Polyclitus)도 고대에 유명했다. 그는 우리에게 복제품도165을 통해서 알려져 있지만, 그가 캐논(Canon)이라 칭한 책과 조상을 통해서 새로운 양식을 규범화한 시도 때문에 더 잘 기억된다. 그는 피디아스보다 비율 면에서 더욱 튼튼한 운동선수를 다루면서 널리 유명해졌지만 확실한 것은 그의 작업이 관념적인 사실주의라는 점이다. 우리는 대리석 조각의 탁월함과 보존 상태의 척도를 아테네로 삼기 때문에 그리스 시대에 번창했던 다른 공방들도 기억해야 할 것이다.

아테네의 공공 토목공사가 끝난 이후에, 조각가들은 다시금 묘비의 부조 조각으로 눈길을 돌렸다. 부조는 일반적으로 시녀와 함께 앉아 있는 여인이나 아내에게 작별인사를 하는 남편의 두 유형이다. 고전적 관례의 잔잔한 품위는 아마도 부조에서 가장 잘 볼 수 있을 것이며도145, 부조들은 고전기의 아테네에서 우울한 여성의 역할에 대한 극단적인 시각에 도전했다. 이와 유사한 특징이 '애도하는 여인'의 환조상에서 분명하게 드러나는데, 그것은 기원전 5세기 중엽 이전에 처음으로 널리 유행했다도147. 자세는 비운의 애도자를 표현할 때뿐만 아니라 오디세우스를 잃고 슬퍼하는 페넬로페(Penelope)의 모습을 표현하는 데도 이용되었다. 봉헌용 부조에는 여신들이 묘사되었는데, 때때로 신화적인 광경을, 드물게는 예배자 자신을 표현했다도146. 다른 부류의 부조는 새겨진 법령(inscribed decrees)의 상단부에 등장하며 국가의 상징물(수호신)이 그 아래 조각된 인물과 악수를 하며 조약 준수를 다짐하는 모습이 조각되어 있다.

기원전 5세기에 제작된 그 밖의 조각 군상들이 그리스의 이름 모를 건물에서 고대 로마로 옮겨졌다. 아폴론과 아르테미스에게 공격당한 니오베(Niobe)의

145 〈암파레테(Ampharete)의 묘비〉 아테네에 있는 이 묘비에는 암파레테가 아기와 애완용 새를 들고 있다. 부조의 인물이 암파레테와 그녀의 손녀라고 비명에 씌어져 있다. 기원전 410년경. 높이 1.2m. (아테네, Ker.)

146 아테네 부근에서 발견된 봉헌용 부조. 영웅 에켈로스(Echelos)가 바실레(Basile)를 유괴한다. 다른 면에는 강의 신과 님프들이 보이며, 헤르메스와 님프들에게 바치는 헌정사가 새겨져 있다. 부조는 높은 기둥(pillar) 위에 있었을 것이다. 기원전 410년경. 높이 75cm. (아테네 1783)

147 애도하는 여인상(일명 '페넬로페' 유형)의 부서진 조각 일부. 복제품에서 판단할 수 있듯이 오른팔은 무릎 위에, 손은 여인의 볼이나 턱에 있었을 것이다. 이 작품은 원작으로, 페르세폴리스 (Persepolis)에서 발견되었다. 그리스로부터 페르시아 왕의 손에 들어간 전리품 또는 선물이다. 기원전 450년경. 높이 85cm. (테헤란)

아이들은 그러한 박공벽의 주제였고, 아마존 왕국은 또 다른 박공벽의 주제였다. 이 책에 소개된 〈니오베의 딸〉도 148은 감성적으로 표현된 젊은이를 보여주는 훌륭한 예라고 할 수 있으며, 이는 올림피아에서도 주목을 받았다. 그러나 이런 표현방식에 관능적인 면은 전혀 없으며 조각가는 여체보다는 남성의 육체에 더욱 관심을 가졌다. 그리스에서는 남성이 모든 것의 척도였으며 미술가들의 목표도 남성을 신과 닮아 구분하기 어려울 정도로 이상화해서 묘사하는 것이었다. 미술가들이 표현하는 신과 전사, 그리고 인간의 찬란한 나체는 완벽하게 발달된 남성의 육체를 선망하던 그리스인의 자연스러운 표현이었다. 운동선수들이 주로 나체로 대중들 앞에서 훈련받고, 남성들이 옷을 최대한 적게 입던 당시 사회에서 이는 그다지 이상한 일이 아니었다. 여성 조각상의 의상 표현은 노골적일 만큼 자세히 묘사한 남성상과 묘한 대조를 이루며, 여성적 용모가 고전기에 표현되던 가면 같은 모습의 얼굴을 초월해서 발전하기까지는 오랜 시간이 걸렸다. 조각상에 채색을 가해서 나체의 사실적인 효과를 높였을 것이므로 여기서 뛰어난 화가들과 조각가들의 연관성을 엿볼 수 있다. 이후 조각상의 채색은 점차 보편적이지 않게 되었고, 아울러 시간이 흐르고 매장이 거듭되면서 조각상의 채색

은 퇴색되어 르네상스 시기의 미술가들은 고전기 누드를 채색하지 않은 것으로
단정했던 것이다.

　어쩌면 우리는 그리스의 '누드 숭배'에 지나친 반응을 보이는지도 모른다.
그러나 수백 년전의 고전기에는 누드 숭배가 대중적이었으며 비판의 대상이 아
니었다. 누드와 누드의 한층 관능적인 모습에 대한 르네상스의 불건전한 편견이
이러한 현상을 부추겼을지도 모른다. 그러나 앞으로 살펴보게 되듯, 기원전 5세
기 이후에야 흰 대리석에서 지극히 관능적인 매력을 발견할 수 있다. 뿐만 아니
라 사실적이거나 반(半)사실적인 나체 표현에 대한 우리의 감상은 관능적 매력
에 어쩔 수 없이 의존하기 마련이다. 감정가나 학자의 성별에 의해서 결정된 고
전기 조각상에 대한 현대적 반응과 감상에서 그 질적인 차이는 어느 정도 될까?
사실주의 미술에 활용되는 카메라, 영화, 즉석 카메라, 비디오, 인터넷 등의 모

든 새로운 매체 역시 성애적인 매력을 즉각적으로 이용하려는 듯 보인다. 고전적인 사실주의도 이런 맥락에서 예외는 아니어서 고전적인 남녀 조상들이 풍기는 매력은 아직도 남성과 여성 모두에게 와 닿는다 도4, 228.

기원전 4세기

기원전 4세기는 고대 그리스 세계에게 시련기였다. 아테네가 패권을 되찾기 위해 투쟁을 벌이는 동안 새로운 세력과 동맹국들이 아테네와 스파르타의 지위에 도전해 왔다. 처음에는 테베인들이, 이후에는 마케도니아인이 도전해왔으며, 특히 마케도니아의 왕 알렉산더는 기원전 336년부터 323년에 사망하기까지 그리스의 생활과 정치적 사상의 분위기와 과정을 완전히 바꿔 놓았다. 이 시기의 미술에는 아직도 기원전 5세기의 고전적 전통구조를 따른 엄격성이 남아있긴 하지만 중요한 혁신과 실험정신이 나타난다. 피디아스풍과 폴리클리투스풍 조각에 나타난 성격은 신에 관한 연구와 같은 한층 진지한 연구를 성행시켰다. 조각에서는 환조상에 더욱 많은 관심을 기울이게 된다. 환조상은 일정한 위치에서만 관람할 경우 모든 특징을 조망할 수 없는 자세와 대조적인 응시, 몸짓, 그리고 신체의 뒤틀린 모습을 취하고 있어서 관객들은 주위를 돌아다니며 보게 된다. 이로써 초기의 단편적인 조각상과 최후의 단절이 이뤄진다. 이 모든 것은 다음 시기의 바로크적인 자유분방함을 표출하게 했던 일종의 절제된 불안정성을 가능케 했다. 탁월한 기술과 안목으로 옷주름을 처리했고 나체를 적나라하게 드러내는 투명한 의상이 여전히 유행했는데, 이는 대리석으로 복제하고 청동으로 주조하기 위해 필요한 원작을 만드는 과정에 이용된 모델링(modelling) 기법을 통해서만 성취될 수 있었다.

나체 표현에서 해부학적인 문제는 모두 해결되었기에 이제는 살과 근육의 특성과 감촉에 모든 관심을 집중할 수 있었던 듯하다 도149. 이 같은 현상 때문에 처음으로 여인상의 조각에 의도적으로 관능미가 표현되었다. 기원전 5세기 말에 아프로디테는 몸에 착 달라붙은 의상을 걸친 모습으로 표현되었다. 이제 여신 아프로디테는 나체로 조각되기 시작한다. 프라시텔레스는 크니두스 (Cnidus, 크니도스Knidos)에 있는 아프로디테의 제례상으로 대대적인 성공을 거두었으며, 후대에 이르러 그 대리석은 스트립쇼와 같은 상황에서 전시되어 외설 시비의 대상이 되었다(도 167은 로마 시대의 복제품). 흰 대리석을 조각하고

167

150 〈헤르메스와 아기 디오니소스〉. 프락시텔레스가 기원전 340년경에 제작한 원작의 복제품. 원작은 올림피아의 헤라 신전 안에 서 있었다. 높이 2.15m. (올림피아)

151 좌상. 크니두스에 있는 데메테르(Demeter)와 코레를 위한 신전에서 발견된 신상으로 간주된다. 머리부분은 더욱 질이 좋은 대리석으로 따로 제작됐다. 기원전 330년경. 높이 1.47m. (런던 1300)

마무리할 때 발휘한 어떤 새로운 솜씨가 이러한 결과를 낳았음이 분명하다. 비록 여러 세대에 걸쳐 신전 관리인들이 닦고 문질렀다 하더라도, 프락시텔레스가 직접 조각한 올림피아의 헤르메스상을 복제한 것이 거의 분명한 이 작품에서 그러한 솜씨를 엿볼 수 있다도150. 기력이 없는 모습은 제쳐두고라도 긴장을 푼 나른한 자세는 우리의 시선을 끈다. 당시 운동선수의 조상은 육체를 더욱 육중하게, 그러나 머리는 더욱 작게 하는 새로운 비율을 제시했는데, 이는 리시푸스와 연관된 폴리클리투스의 기준에서 조정된 것이다. 두상을 처리할 때도 신체의 조각에서 볼 수 있는 것처럼 고전기의 특징이 부드럽게 이완되어 나타나지만,

149 마라톤의 폐허에서 발굴된 청동 소년상. 눈은 석회암을 박아 넣고 동공은 유리로 만들었다. 젖꼭지는 구리로 상감했다. 기원전 330년경. 높이 1.3m. (아테네 15118)

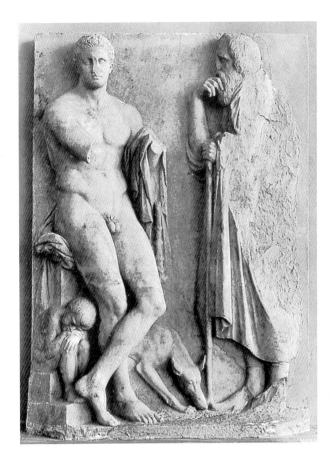

152 아테네의 일리소스
(Ilissos) 강 부근에서 출토된
묘비석. 한 운동선수가 슬픔
에 잠긴 아버지와 함께 있다.
졸고 있는 노예 소년과 개도
함께 했다. 기원전 330년경.
높이 1.68m. (아테네 869)

피디아스식의 이상적인 두상 표현의 관례도 사라지지는 않았다. 휴식을 취하고
있는 신상이나 인물상에 관한 관례도 만족스러운 것이었다 도 151. 조상의 비사
실성은 격렬한 동작이나 격앙된 감정상태를 취한 조각상에 적용될 때에야 비로
소 인정되었다.

격렬한 감성은 이마 아래의 움푹 파인 눈으로 표현되었고, 한층 차분한 분위
기의 조각상조차도 심각하고 사색적인 분위기를 띠었다. 이는 스코파스(Scopas)
의 영향이라고 잘못 알려진 특징이다. 이러한 표현 방식은 아테네인의 묘비 부
조에 있는 두 사람의 조각상에 적용되어 분위기를 한층 고조시켰다 도 152. 이로
써 우리는 처음으로 자세와 몸짓뿐만 아니라 생김새를 통해 전달되는 슬픔에 대
한 습작을 가지고 있는 셈이다. 이들 기념비 중 일부에 표현된 조각상은 거의 환

조로 조각되었으며 그들 뒤의 깊은 그림자나 좀더 불안정하고 몸을 뒤트는 자세는 공간적이고 감정적인 깊이의 효과를 드높였다.

인물 묘사

이러한 인물 묘사(portraiture)가 정체성과 감정에 대해 특정한 표현으로 이어지는 데는 오랜 시간이 걸리지 않았으며, 위대한 인물들, 이를테면 장군과 황제의 시대에 인물을 묘사할 때 특정한 감정을 표현하면서 얻은 경험은 개인 인물 묘사에 수반된 문제로 쉽게 전환되었다. 처음에 선택된 주제는 과거의 위대한 사람과 미술가, 그리고 정치가였다. 글로 씌어진 묘사 이외에는 실제 인물 묘사가 별로 남아 있지 않았기 때문에 두상 표현은 알려진 기질이나 업적을 바탕으로 개인의 특징을 재현하는 것에 한층 가까웠다. 그리스의 인물 묘사는 두상이나 흉상만 표현된 후대의 복제품을 통해 가장 잘 알려져 있지만 본래는 전신상이었다. 이와 같이 거의 이상화된 인물 묘사는 그리스 작품의 특징이다. 그리스의 인물 묘사는 사실주의를 희생하고 정신을 표현하려 했고, 로마의 인물 묘사(그리스의 미술가들이 아직 정상적으로 작업에 임하고 있었으므로 차라리 로마인을 위한 인물 묘사라는 표현이 더 적절하다)는 마찬가지로 순수한 사실주의의 효과적인 수단을 통해 이 목적을 추구했다.

알렉산더 대왕이 자신의 초상을 위해 리시푸스를 궁정 미술가로 임명하기도 전에 그리스 세계의 변두리 지역에서는 당대인들의 인물 묘사가 수용되었다. 거대한 마우솔레움(Mausoleum, 페르시아 제국 카리아의 총독 마우솔루스Mausolus를 위해 그리스의 할리카르나소스Halicarnassus, Halikarnassos에 건조된 장려한 무덤기념물. 로마인은 비슷한 대규모의 분묘墳墓건축도 마우솔레움이라 일컬었다―옮긴이)에 있는 카리아의 왕자의 용모는 인물 묘사와 어느 정도 구현된 도덕적 정신을 서로 결합한 것이다도 153.

건축의 조각

아테네의 쇠퇴와 그리스에서의 권력 변화와 아울러 점차 아테네의 전통에서 멀어져가던 건축적 관행을 살펴보기 위해서는 그 밖의 지역으로 눈을 돌릴 필요가 있다. 아르카디아(Arcadia)의 산에 숨겨져 있는 피갈레이아(Phigaleia) 근처의 바사이에서는 파르테논의 건축가인 익티누스가 설계한 것으로 전해지는 도리스

식의 아폴론 신전이 있었다. 지붕 바로 아래까지 원래 상태 그대로였지만, 신전
은 1765년까지 서구 세계에 알려지지 않았다. 위치와 기량 면에서 지방적 색채
를 띤 아폴론 신전은 전혀 새로운 특징들이 결합되었다. 즉 마주 보고 있는 제례
상과 함께 신상안치실로 나있는 측면, 내부의 벽으로 연결된 원주에 대해 높이
회전하는 소용돌이 장식과 함께 독특한 문양을 포함한 이오니아식 주두, 그리고
새로운 유형의 주두로 유일한 예인 코린트식(Corinthian) 주두도 154가 그것이
다. 주두의 각 모서리에는 작은 소용돌이(volute) 장식이 있고, 아래에는 아칸투
스(acanthus) 잎 장식이 있다. 이 주식은 사방에서 똑같은 외관을 보여주면서 이
오니아식 주두보다 더 쓸모가 많으며 똑같은 유형의 원주와 돌림띠를 이용하지
만, 로마 시대에 이르러서야 비로소 널리 유행했다. 새로 첨가된 아칸투스 잎은
그리스의 장식문양에서 새로운 영역의 시작을 점하면서 모든 매체와 규모를 통
해 널리 적용되었다. 이 신전은 도리스식이지만 신상안치실 내의 벽 상단부에 프
리즈가 둘러져 있다. 한층 더 튼튼해진 근육질의 그리스인과 아마존인도 155, 그
리고 라피트족과 켄타우로스의 모습은 기원전 5세기 고전기의 아테네 양식과는
대조되지만, 남부 그리스의 조각적 전통으로 오랫동안 이어진 특징을 드러낸다.
의상은 5세기 말엽 아테네에서 엿보이던 살갗에 딱 달라붙는 특징을 보여준다.
　　특히 남부 그리스의 다른 성소에는 새로운 신전 건물이 자리 잡았지만 가장
눈부시고 영향력 있는 새로운 구조는 그리스인을 위해서 건립되지 않았다. 동부
그리스 미술가들은 이웃 국가에서 장식적인 묘비를 설계하고 축조하는 일에 고
용되었다. 그것들은 리키아(소아시아 서남부의 고대 국가)에서 기원전 6세기에
시작되어 크산토스(Xanthos)에 위치한 네레이스 기념비(Nereid Monument)로
절정에 이르렀다. 이곳은 부조 조각으로 가득 메워져 있으며(현재 런던 소장)
그리스 신전처럼 높은 기단에 위치했다. 그러나 가장 거대한 것은 카리아의 군
주 마우솔루스(Mausolus)를 위해 지어진 할리카르나소스의 묘지다도 156. 피라
미드식의 높은 기둥이 있는 거대한 구조는 환조로 제작된 거대한 군상도 153과
프리즈, 그리고 아주 잘 보존된 한층 전통적인 프리즈로 장식되어 있었으며, 이
로부터 왕릉(mausoleum, 복수형 mausolea)이라는 명칭이 생겼다. 남자와 여
자, 그리고 동물에서 돋보이는 다양한 자세를 위시하여 전체 구성을 서로 연결
시키고 각 조상을 부각하기 위해 이용된 휘날리는 옷주름 표현에서는 자신감이
돋보인다도 157. 흔히 그리스 본토 출신의 가장 유명한 조각가들이 고용되었다

153 할리카르나소스에 있는 '마우솔레움'에서 출토된 카리아의 귀족(일명 '마우솔루스') 조각상. 그리스
의 조각가는 카리아 지역의 비(非)헬레니즘적인 요소와 헝클어진 머리카락을 정확하게 복제했다. 기원전
350년경. 등신대의 거의 두 배. (런던 1000)

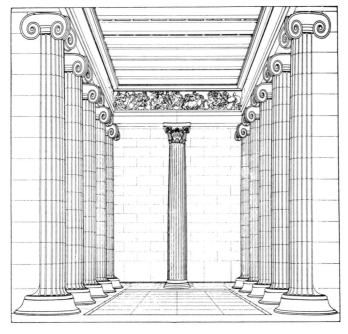

154 바사이에 있는 아폴론 신전 내부의 복원도(그림: F. Krischen). 이오니아식 원주가 벽면에 반쯤 파묻혀 있다(engaged column). 벽 끝에는 코린트식 원주가 있고, 이 그림에는 나타나지 않지만 반대편에 옆문이 있다. 기원전 400년경.

155 바사이의 아폴론 신전 내부에 있던 프리즈. 그리스인과 아마존인의 전투 장면이다. 기원전 400년경. 높이 63cm. (런던 537)

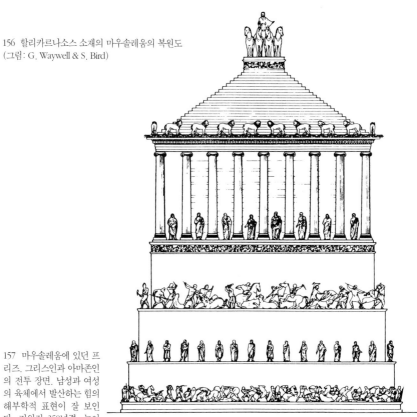

156 할리카르나소스 소재의 마우솔레움의 복원도
(그림: G. Waywell & S. Bird)

157 마우솔레움에 있던 프리즈. 그리스인과 아마존인의 전투 장면. 남성과 여성의 육체에서 발산하는 힘의 해부학적 표현이 잘 보인다. 기원전 350년경. 높이 89cm. (런던 1014)

고들 하며 그 축조물은 그리스 이웃 국가들이 위임한 동부 그리스 양식이 아닌 최고의 질적 가치를 지닌 작품이다. 페르시아 제국 내의 반(半)독립적인 동부 왕국의 통치자들이 그리스 조각가들을 고용하는 모습은 기원전 4세기에 상당히 중요한 새로운 특징이다.

그 밖의 건축

거대한 무덤 건축은 아직 그리스 내에 알려지지 않았다. 그러나 다른 거대한 건축물은 점차 다양해지고 있었으며, 그러한 다양성은 신전(이제는 정교한 조각 장식이 줄어들었다)과 공공건축물 모두에서 볼 수 있다. 극장은 정교하게 제작된 출입 통로를 본격적으로 수용하기 시작했다. 무대가 있는 건물에는 주로 무대 정면과 배경을 위한 기능을 하는 건축상의 파사드가 있었으나 로마 시대의 것에 필적하지는 못했다. 결국 높이 올려진 무대가 추가로 설치되었다 도 158. 초기 극장에서 오케스트라(orchestra, 공연이 이루어지는 무대)가 내려다보이던 구릉의 사면에는 계단식으로 조각된 대리석 좌석이 들어섰다. 열주와 파사드는 여전히 고전적 양식을 따랐으나 점차 코린트식 주두를 많이 사용했고, 흥미롭고

158 프리에네(Priene)에 있는 헬레니즘적 형태의 극장 복원도. 무대가 바닥보다 높여져있고, 무대 배경 설치를 위해 세워진 벽면에 반쯤 감입된 원주들 사이에는 석판(panel)이 있다. 이 극장은 5000명 이상이 수용 가능하다.

159 에피다우루스에서 발견된 코린트식 주두. 석공들이 원형 건축물(Tholos)에 세울 주두를 조각하도록 건축가가 견본으로 만든 모형이 분명하다. 기원전 350년경. 높이 66cm. (에피다우루스)

새로운 평면도가 발달했다. 그리스에는 델피의 톨로스(Tholos) 이전에도 원형이나 반원형의 신전이 여럿 있었지만, 톨로스에서 바깥 열주의 규범인 도리스 주식은 벽에 반쯤 묻힌 내부의 가느다란 코린트식 원주와 잘 어울린다. 그러나 또 다른 원형 건물이 보조 장식에 관해서 새로운 양식의 한 예를 보여준다. 에피다우루스(Epidaurus)에 있는 의술의 신 아스클레피오스(Asclepius)의 성소에는 아르카익기의 통통하고 간결한 꽃문양이 뒤틀린 온상용 관목들로 변형되었으며, 이는 코린트식의 주두가 어떠해야 하는지에 대한 고대 그리스 고전기의 예를 보여준다 도 159. 다른 거대한 건물로는 오늘날의 회의장과 음악회장, 그리고 스토아의 상점과 여관이 있다. 이 도시국가는 국민들의 편익을 위한 공공건물은 더욱 잘 갖추게 되지만 개인의 건축은 소박했다. 북부 그리스 올린투스(Olythus)에 있는 기원전 4세기 주택 중에는 균일한 테라스식의 집, 남향의 안뜰과 모자이크 바닥이 특징적인 색다른 집도 있었으며, 넉넉한 중산층을 위해 상당히 많은 인원을 수용할 수 있을 정도의 적절한 시설도 갖추고 있었다. 그러나 곧 궁전과 화려한 개인주택의 시대가 도래했다. 고대 그리스의 새로운 공공건물들은 해외의 왕자들을 위한 선물이 아닐 때가 많았던 것이다.

서부 그리스

시칠리아와 남부 이탈리아의 그리스 도시들은 대부분 기원전 8세기와 7세기 후반에 설립되었다. 도시들은 빠른 속도로 부와 세력을 키워나갔으며, 기원전 5세기 초에 이 도시들은 카르타고(Carthago)의 세력에 성공적으로 저항했고, 머지 않아 그리스 본토의 도시들로부터 본토의 내분에 대한 지원을 요청받게 된다. 그들의 지도자와 참주들은 그리스의 올림픽 전차 경주에서 승리해 굉장한 쇼를 연출했으며, 당시의 어떤 왕자도 그 이상을 기대할 수 없었다 도 *131*.

서부 도시들의 부가 겉으로 드러난 징표는 주택에 지은 신전과 별관, 그리고 그리스 본토의 주요 신전에 바쳐진 봉헌물들이었다. 그들의 건축은 거의가 도리스식이었으나 이오니아식 세부와 때때로 이오니아식 원주까지도 수용했다. 특히 현관과 열주(pseudo-dipteral, 가짜 이중주랑二重柱廊)에서 그 신전의 어떤 부분은 동부 그리스에 세워진 대신전들과 경쟁하듯 본받아 의도적으로 설계된 것 같다. 조각이 있는 대부분의 인상적인 건축은 파에스툼과 셀리누스(Selinus)에서처럼 아르카익적이며, 기원전 5세기에도 계속되다가 이후에는 별 주목을 받지 못한다 도 *160*.

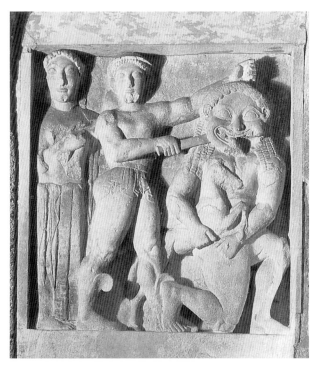

160 시칠리아의 셀리누스에 있는 C 신전에서 나온 메토프. 아테네가 메두사의 목을 자르는 페르세우스에게 힘을 북돋아주고 있다. 메두사는 새끼인 페가수스를 옆구리에 끼고 있다. 기원전 530-510년경. 높이 1.47m. (팔레르모)

161 남부 이탈리아 또는 시칠리아에서 발견된 여신 제례상(데메테르?). 여신의 얼굴과 피부는 백대리석이고, 나머지 부분은 석회암이다. 기원전 5세기 후반. 높이 2.37m. (말리부 88.AA.76)

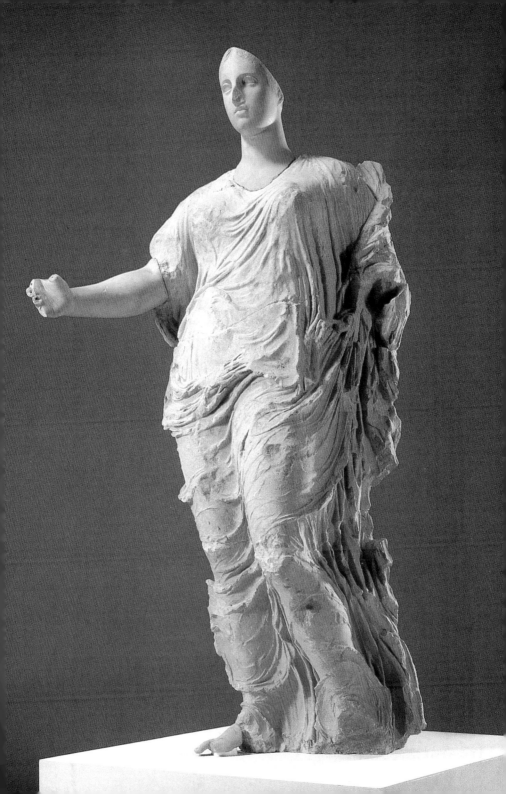

서부 그리스에는 당시 그리스 섬들과 아티카에서 사용하던 질 좋은 대리석을 충분히 공급받지 못했으며, 대리석으로 제작된 주요 작품들은 적어도 그 작품을 제작한 조각가와 연관되어 외국에서 유입된 것으로 간주되었다. 질적 가치 면에서 모티아의 대리석상 도 162은 그리스에서 제작된 이 시기의 어느 작품과도 잘 어울린다. 서부 그리스의 건축은 주로 치장벽토를 바른 석회암으로 지어졌으며, 점토로 된 주요 조각품에도 관심이 많이 기울여졌다. 빈약한 석재나 목재로 제작된 부조와 대형 조각에는 여성상의 살갗부분에 더욱 미세한 대리석 조각이 때때로 삽입되었다 도 161. 이는 그리스 내에는 알려지지 않은 기법으로 아크로리스(acrolith), 즉 몸통은 목재로, 손발은 석재로 제작된 조각상에 쓰이던 기법이다. 고대 그리스 작가들의 문헌에는 미술가들이 서부 식민지로 이주한 사실이 기록되어 있고, 수입되지 않고 토착적으로 제작된 뛰어난 작품들도 있다. 분명히 지방 공방에서 제작된 양식은 일반적으로 보수적이며 종종 그리스 자체에서 엿보이는 섬세한 처리가 부족하다. 그러나 내러티브 면을 따져보면 아르카익 건축물에는 무시 못할 활기가 넘친다. 의상과 얼굴 생김새에서 아르카익기의 관례가 쉽사리 사라지지 않았고 기원전 5세기 전반의 엄격 양식(Severe style, 고전기 초기의 양식으로 대체로 조각상의 표면과 선이 단순하고 시선과 자세가 고정되어 '부동'의 느낌이 강하다—옮긴이)이 그대로 남아 있었다. 완전한 고전기 양식은 잘 표현되지 못했다. 다른 미술 분야에서는 더욱 깊이 있는 기여와 업적을 달성했으며, 이는 이탈리아에 영향을 끼쳤다.

복제품

앞에 언급한 그리스 고전주의 조각에 대한 설명은 주로 현존하는 원작들과 양식, 정황 또는 명문에 의거한 시대의 증거에 기초를 두었다. 작가의 서명이 새겨져 있거나 미술가의 이름과 주제를 기록한 어떤 고대 작가의 문헌에 의거하여 식별되는 조각상들은 거의 없는 편이다. 그러나 우리는 당대의 사람들을 위해 새로운 기준을 세운 작품을 제작한 위대한 인물들의 이름을 알고 있으며, 그 이름들은 로마 시대의 학자와 백과사전 편집자, 여행자의 기록에 남아있다. 그들은 종종 가장 유명하고 영향력 있는 작품들에 대해 묘사했으며, 이를 통해 원작이 남아있는 동안 로마의 후원자(patron)들과 다른 이들을 위해 제작된 현존 복제품을 식별할 수 있었다. 동일 복제품들을 비교하거나 드물게는 원작과 복제품

162 시칠리아의 페니키아인 도시였던 모티아(Motya)에서 출토된 대리석 청년상. 틀림없이 그리스인이 제작한 것이다. 시칠리아의 그리스인 도시에서 약탈되었고, 전차 모는 사람을 조각한 것으로 추정한다. 기원전 460년경. 높이 1.81m. (모티아)

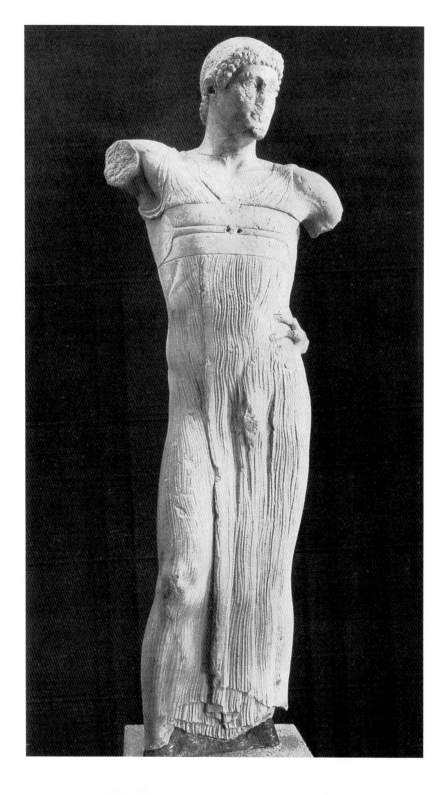

을 서로 비교해보면 도 163, 291 많은 작품들이 전체적으로는 정확하되 단지 세부와 이목구비의 마무리 작업에서 본래 미술가의 솜씨를 볼 수 없거나, 때로는 모사가가 채택한 자세나 표현을 발견할 수 있다. 청동조각의 대리석 복제품에서 쉽게 찾아 볼 수 있는 또 다른 차이점은 청동 원작에서는 불필요했던 버팀목과 지지대(예를 들면, 나무줄기)가 복제품에 등장한다는 사실이다.

따라서 현재까지 전해지는 원작에서 살펴볼 수 있는 어떤 혁신에 대해 각 미술가의 이름과 미술을 관련지어 생각해볼 수 있다. 이것은 복제품이 지닌 중요하고 유일한 가치일 것이다. 이를 위해서 복제품을 보여주는 도판을 실어보았다. 그러나 대개 청동으로 되어있었을 실제 원작과는 차이가 많을 수 있는 복제품 조각의 세부 묘사를 지나치게 심사숙고하는 것은 바람직하지 않다.

그러나 시대나 양식, 개인의 작품에 대해서 명칭을 붙여보는 것도 좋을 것이다. 미론(Myron)의 〈원반 던지는 사람Discobolus〉을 복제한 대리석 조각 도 164,

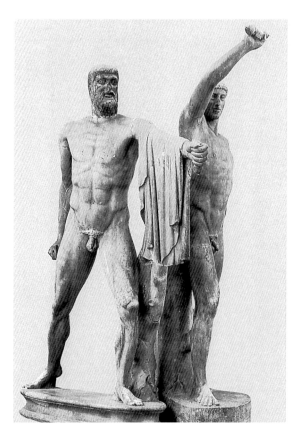

163 크리티오스와 네시오테스가 제작한 폭군살해자의 청동군상을 대리석으로 복제한 조각. 폭군인 히파르쿠스(Hipparchus)의 살해(BC 514년)를 기념하기 위해 기원전 470년대에 아테네에 세워졌다. (도124 〈크리티오스 소년〉 참조) 높이 1.95m (나폴리 G 103/4)

164 미론의 작품인 청동제 〈원반 던지는 사람〉의 대리석 복제품. 저술가 루키안(Lucian)의 기록에 근거해서 작품을 확인할 수 있었다. 원작은 기원전 450년경에 제작. 높이 1.55m (로마, 테르메 126371)

165 폴리클리투스의 〈창을 든 사람〉을 복제한 작품. 폴리클리투스는 이 조각상에서 본인이 생각하는 남성 육체의 규범을 구체화했다. 나뭇가지와 버팀목은 복제한 조각가가 덧붙인 것이다. 원작은 기원전 440년경에 제작. 높이 2.12m (나폴리)

그리고 미론이 조각한 여신 아테나와 정령(精靈) 마르시아스(Marsyas) 군상을
통해서 우리는 그가 올림피아의 상당한 엄격성 이후의 완전한 고전기 양식과 페
르시아 전쟁 직후에 제작된 여타 작품의 발전에 많은 공헌했음을 알 수 있다. 파
르테논에 남아있는 조각에서 피디아스의 솜씨를 평가할 수 있을지도 모른다. 하
지만 피디아스가 만든 다른 조각품들의 복제품에서 그의 개인적 양식을 보다 잘
판단할 수 있고, 그가 제작했으나 유실된 가장 훌륭한 작품들(금과 상아로 된
거대한 신상들)의 웅장한 흔적을 엿볼 수 있다. 강인한 운동선수에 대한 모델과
비례를 강조하는 폴리클리투스의 새로운 기준은 그의 작품 〈창을 든 사람
Doryphorus〉의 복제품에 잘 보존되어 있다도 165. 에페소스의 유명한 미술가
간에 벌어진 경쟁에 관한 이야기 때문에 학자들은 〈부상당한 아마존 여전사〉의

166 청동제 〈부상당한 아마존 여전사〉상을 복제한 대리석상. 원작은 에페소스에 있는 3인의 군상 중의 하나로서 기원전 430년대에 제작됐다. 여인은 끊어진 고삐를 허리띠로 사용했다. 높이 2.04m (뉴욕 32.11.4)

167 프락시텔레스가 기원전 350년경에 제작한 크니두스의 대리석 아프로디테상을 복제한 대리석상. 여신이 목욕 중에 놀란 모습이다. 높이 2.05m (바티칸)

다른 복제품 도166들을 피디아스, 폴리클리투스, 크레실라스(Cresilas), 프라드몬(Phradmon)의 작품이라고 논쟁을 벌이기도 한다. 그러나 이는 단순히 안내서에나 나올 이야기일 수도 있다. 알카메네스(Alkamenes)의 〈신원(神苑)의 아프로디테Aphrodite in the Garden〉는 지나칠 정도로 투명한 옷을 입은 것으로보아 상당히 초기 조각들 중 하나였을지도 모른다. 〈올림피아의 헤르메스〉도150에서 보이는 프락시텔레스 특유의 양식은 그의 작품으로 추정되는 다른 조각상들과 현재까지 남아있는 복제품을 통해 더욱 명확해진다. 크니두스를 위해

제작된 프락시텔레스의 벌거벗은 아프로디테는 계속해서 복제되었다 도 167. 그러나 이 작품의 도발적인 나체는 별개로 하고, 원작의 무엇이 그 작품을 그토록 유명하게 만들었나 하는 이유는 복제품을 통해서는 알기 어렵다. 스코파스의 양식은 한층 활기 있어 보이며, 그의 솜씨로 만든 작품은 자신이 건축가로 일하던 테게아(Tegea) 신전의 부서진 조각들 안에 남아있을 것이다. 리시푸스의 조각상을 복제한 작품을 통해서 인체 비례에 대한 새로운 기준을 살펴볼 수 있고 도 168, 그가 유명한 영웅에 대해 새로운 개성을 형성했음을 알 수 있다 도 169.

168 기원전 330년경 리시푸스가 제작한 '아폭시오메노스(Apoxyomenos)' 청동상의 대리석 복제품. 운동선수가 스트리길(strigil, 몸을 긁거나 때를 밀 때 쓰는 도구—옮긴이)로 팔뚝의 기름을 긁어내고 있다. 다리와 팔을 받치는 지지대는 대리석으로 원작을 복제하는 사람에게 꼭 필요한 것이었다. 무화과 나뭇잎은 점잖은 척하려고 후대에 덧붙여진 것이다. 높이 2.05m. (바티칸)

169 기원전 325년경에 리시푸스가 제작한 '헤라클레스'(파르네제Farnese) 청동상의 대리석 복제상. 헤라클레스는 마지막 과업을 수행한 뒤 기진맥진해 있다. 등 뒤에 영원한 생명과 젊음의 회복을 보장해줄 헤스페리데스(Hesperides)의 사과를 들고 있다. 높이 3.17m. (나폴리 6001)

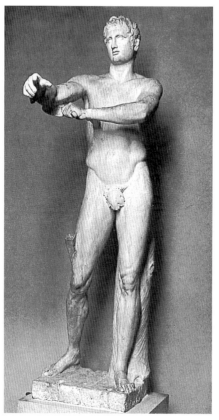

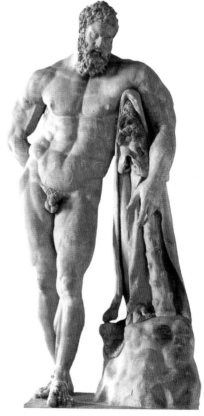

또한 알렉산더 대왕이 총애한 미술가들이 대개의 고전주의 조각상이 갖고 있던 단면적인 정면성을 얼마나 많이 타파했는지도 살펴볼 수 있다. 또 리시푸스와 그의 동료들이 작업실에서 실물로부터 형판을 뜬 최초의 작가들이었다는 것을 알게 되며, 이는 모형으로 제작된 원작의 주요 조각상이 갖는 중요성에 대해 이미 지적된 흥미로운 논의다. 이 모두가 개성 없는 듯한 주제에 생명을 불어넣은 이름과 기록들이다. 그러나 그것도 꾸며진 복제품에 지나지 않으며, 고전기 양식의 조각상들에 대한 개념은 작가의 이름이 있든 없든 간에 복제품이 아닌 현존 원작을 통해 고찰되어야 한다. 그렇지만 우리는 아직도 그리스의 조각을 근본적으로 고대의 원전과 로마의 복제품들을 바탕으로 배운다. 그리고 많은 사람들이 원작을 보고서야, 그리고 모사가가 제작한 신과 영웅, 여성의 모습이 담긴 엽서를 옆에 두고 서로 비교해 볼 때에야 질적인 차이를 알 수 있다는 것은 놀라운 일이 아니다.

고전기 그리스의 다른 미술

고전기 그리스의 미술에는 어느 분야건 대작이 있다. 아울러 그리스 미술가가 한정된 기법과 재료 때문에 자신의 모든 잠재력을 실현하지 못한 시기는 없었다는 사실도 유념할 만하다. 물론 그러한 일이 다른 시기와 장소에서도 사실이었 겠지만 말이다. 그러나 어느 시기건 비록 쓸모 없는 실험을 행하던 때도, 맥빠진 쇠퇴기도 없었던 것 같다. 하지만 분명히 변화의 시기와 반드시 더 나은 것을 위한 것은 아니더라도 최소한 한층 영구적인 것을 위한 실험들이 있었을 것이다. 우리가 주로 조각과 건축을 다룬 이유는 이후의 서양미술의 발전에 두 분야가 더 근본적인 영향을 미쳤기 때문이다. 특정한 조각가, 화가, 보석 공예가, 청동과 점토로 작업하는 미술가들이 모두 우수하지만 어떤 재료를 사용해 어떤 크기의 작품을 만들건 각 세대의 작품을 나타내는 통일된 양식이 있다. 이러한 사실이 그리스처럼 작은 나라에서는 그리 놀라운 일이 아닌 것 같겠지만, 우리가 보유한 기록이나 상상 이상으로 수많은 미술 중심지가 있었고 서로 다른 솜씨를 뽐냈을 주요 미술가들이 집약적으로 활동했던 사실도 기억해야 한다. 위대한 국가적 신전에 작품들을 봉헌하여 선보였던 것이 위에서 언급한 통일성에 영향을 주었을지도 모르지만, 기원전 5, 4세기의 그리스 미술에서 서로 다른 공방의 작품을 구분하는 것은 16세기 이탈리아에서 피렌체파와 베네치아파의 그림을 구분하는 것보다 더 어렵다.

작은 점토상

주류(major) 미술과 (잘못된 명칭이긴 하지만) 비주류(minor) 미술 간의 유사성은 거대한 대리석 작품과 너무나도 잘 어울리는 소형 점토상에서 잘 나타난다. 실제로 그리스에는 거대한 점토상들도 있었지만도 127, 이들은 일반적인 것이 아니라 아르카익기의 관례를 대표할 뿐이었다. 좀더 작은 점토 작품들은 여전히 봉헌물로 간주되었다. 숭배자나 신이 서 있거나 앉아 있고 그들 옆에는 인간상이나 동물상이 한층 사실적으로 표현되어 있다. 이러한 것은 묘지나 신전에 봉

헌되었을 뿐만 아니라 집안에 놓아두는 것도 상당히 일반화되었던 모양이다. 주형을 사용했고 그 주형도 복제되었기 때문에 조그만 조각상에 원작의 신선함이 유지되는 경우는 많지 않았다. 또 다른 형태의 봉헌물로는 벽에 거는 가면이 있다. 청동 조각가는 불을 피울 때 신의 보호를 간청하는 의미로 화로 옆에 가면을 걸어두기도 했음을 벽걸이 도기에 그려진 그림에서 알 수 있다 도 274. 조각가들이 대체로 무시했지만 같은 크기의 청동상으로 제작되었을 기원전 4, 5세기말의 소형 점토상에서는 다양한 주제들을 엿볼 수 있다. 특히 주목할 만한 것은 배우들의 상이다 도 170. 배우상에서 아테네 시대의 무대 의상과 가면이 어떠했는지 알 수 있다. 그 외에 무용수상이나 휴식을 취하는 여인상과 화려하게 차려입은 여인상 등이 있으며, 이것은 이후 헬레니즘 시대의 특징이 된다 도 171. 서부 그리스인들은 특히 위에서 언급한 것과 같은 형상들의 주형을 능숙하게 만들었고, 점토 부조 장식판(clay relief plaque)이라는 다른 형태의 봉헌물을 제작했다. 남부 이탈리아 지방의 로크리(Locri)에서는 의식 장면을 담은 초기 고전기 장식판이 몇 개 발견되었다 도 172. 그리스 본토의 멜로스 섬에서도 신화 장면이 새겨진 도려내기(cut-out) 세공 장식판이 몇 개 발견되었다. 나중에는 그리스에서 나무 상자와 관을 장식하는 데 널리 쓰였던 도금 점토 세공품과 벽토 부조가 발견되었다.

도공과 도기 화가는 형상 도기(figure vase, 동물이나 사람 등의 형태가 구체적으로 표현된 도기─옮긴이)를 제작할 때 자주 협업했다. 형상 도기는 대개 정교하게 제작된 잔으로서, 인간이나 괴기한 머리, 또는 다소 복잡한 군상의 모습을 띠었다. 동물 머리 모양의 잔은 동방의 유사한 잔을 모방했다 도 173. 이러한 모양으로 더 비싼 금속으로 만든 잔들과 똑같이 만든 점토 잔도 있으며, 이는 채색되거나 부조로 되어 있다 도 174. 이 중 몇 개는 단순히 보통 잔이 아니라 액체를 붓는 기구(리타 rhyta)이므로 주둥이에 구멍이 뚫려있다. 리타는 동방의 의식용 도기의 일종이며, 그리스에서는 제식에 주로 사용되었다. 그 밖에 뿔 모양의 잔도 많이 복제되었다.

소형 금속 조각상

개별 형상의 종류는 점토상만큼이나 많았겠지만 특이한 것들은 용기나 다른 기구에 덧붙여지는 주형 부착물이다. 화려한 금·은 조상은 남아있는 것이 많지

170 노파와 노인으로 분장한 배우들의 점토상. 그들은 가면을 썼고, 노인은 흔히 볼 수 있는 희극의 의상인 가슴받이가 부착된 튜닉(padded tunic), 성기(phallus), 타이츠(tights, 몸에 꽉 끼는 옷)를 착용했다(도 210을 참조하라). 기원전 4세기 중엽. (뷔르츠부르크)

171 옷 위에 사슴 가죽을 두르고 탬버린을 들고 춤추는 디오니소스의 시녀(미나드maenad)를 표현한 점토상. 남부 이탈리아 로크리. 기원전 400년경. 높이 19cm. (레지오 4823)

172 로크리에서 발견된 점토 장식판. 의자에 앉아 옥수수 이삭과 수닭을 든 여신 데메테르가 술잔과 포도나무 가지를 든 디오니소스와 마주보고 있다. 기원전 460년경. 높이 26.8cm. (레지오)

173 뿔잔 모양의 점토 도기. 아랫부분
은 흑인 소년이 악어에게 공격당하는
형태이고, 목 부분에는 사티로스와 디
오니소스의 시녀들이 장식되어 있다.
이런 특이한 도기의 전문가인 소타데
스 화가(Sotades Painter)의 방식으로
그려졌다. 기원전 460년경. 높이
24cm. (보스턴 98,881)

174 양의 머리 모양으로 된 점토 잔.
목 부분의 부조는 금속 부조에서 복제
한 듯하며, 그리핀과 아마존 여인이 싸
우는 모습이다. 남부 이탈리아에서 제
작되었다. 기원전 350년경. 길이
20,8cm. (옥스퍼드 1947,374)

않으므로, 우리의 주요 증거물은 청동상이며 청동은 종종 금박이 되어있다.

청동 도기의 손잡이와 장식품을 주조하는 작업은 아르카익기부터 전승되어왔지만 주제의 다양성은 감소되었다. 지금까지는 사이렌이 손잡이의 밑 부분을 장식했고 머리 모양의 장식은 도기의 윗부분에 부착되었다. 환조상은 이따금 상당히 큰 도기의 주둥이나 어깨 부분에 등장한다(아르카익기의 또 다른 관례다). 손잡이 밑부분에 부조 군상이 부착되기도 했다. 거울 면을 지탱하는 여인상 도 175 에서 머리카락이나 옷주름은 당대의 조각에서 문양을 따왔다. 일반적으로 여인상은 깔끔한 접이식 받침대 위에 서있으며 머리 주위로는 에로스상들이 맴돌고 거울판과 연결되는 부분에는 작은 동물과 꽃이 놓였다. 이 같은 과도한 장식은 현대적인 감각에 맞지 않을뿐더러 고전기 양식의 단순한 미에 대한 일반적인 개념에도 어긋난다. 청동 독립상 도 176-178 에서도 운동선수, 신, 무용수 등의 다양한 모습을 볼 수 있다. 그리스 미술사상 처음으로 미술가(artist)는 도구나 욕실 용품을 장식하는 부속품, 또는 신의 성소에서 부나 경건함을 표현하는 것 이상으로, 단지 인간의 눈을 즐겁게 해주는 기능 하나만을 지닌 물건을 생산해내기 시작한다.

금속판

그리스의 황금판(gold plate)은 그리스 세계의 변두리 지역까지 가야 찾아볼 수 있다. 북해 연안의 그리스 식민지에서는 단지 그릇을 부장(副葬)하던 스키타이 귀족을 위해 작업한 그리스 장인들이 있었다 도 179. 심지어 아테네 같은 민주주의 국가에서도 고전기의 살찐 고양이는 대량 축적된 금은과 그러한 오만에 눈살 찌푸리는 정신(ethos)으로 분열되었다. 은은 페르시아로부터의 노획물이나 그리스 은광을 통해서 비교적 충분히 공급되었지만 대부분이 국가 화폐 주조로 흡수되었다. 장식이 없는 은 용기는 무게를 정확히 달아서 특별히 신전의 보물 목록을 작성할 때 단위 화폐로 이용되기도 했다. 용기의 높이가 낮고 약간 솟은 중심부(배꼽, 중심navel—mesomphalic)에 손가락 하나가 들어갈 만한 구멍이 있는 피알레(phiale, 복수형 phialai)는 특별한 경우에 해당한다. 형태는 동방식이지만 손잡이가 없고 둥근 바닥의 잔은 그리스에서 선호된 모양이다. 표현된 문양을 보면 그리스인들이 이 용기를 흔히 제주(祭酒)를 따르는 데 사용했음을 알 수 있다. 그러나 우리는 현존하는 청동 제품을 보고 그것보다 더 비싼 재료로 만

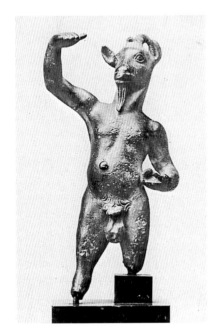
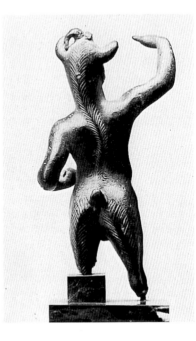

175 청동 거울받침대. 키톤을 입고 끝이 뾰족한 슬리퍼를 신은 여인이 동물의 다리 모양 받침대 위에 서 있는 모습이다. 기원전 5세기 초. 높이 24cm. (더블린, 국립박물관)

176 무장한 주자(走者)의 청동상(호플리토드로모스boplitodromos). 그는 한쪽 발을 약간만 앞으로 내미는 평범한 출발 자세를 잡았다. 기원전 480년경. 높이 16.5cm. (튀빙엔 대학)

177 아르카디아에서 발견된 청동제 소형 판(Pan)상. 그는 햇빛으로부터 눈을 가리고 있다. 고전적인 판은 육체적으로 더욱 사람 몸에 가깝고 대개는 사람의 머리로 되어있었을 것이다(도 188을 보라). 기원전 5세기 중엽. 높이 9cm. (베를린 8624)

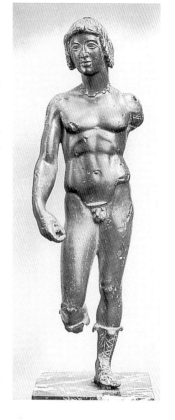

178 부츠를 신은 어린 디오니소스. 소형 청동상이다. 기원전 4세기. 높이 22.5cm. (루브르 Br 154)

들어졌을 것들을 판단할 수밖에 없다. 주형 부착물은 앞에서 이미 언급했고, 훨씬 정교한 작품들은 속이 비어있게 주조한 것(hollow-cast)이거나 망치로 두들겨서 겉으로 도드라지게 한 것(레푸세repoussé 기법)이며, 간혹 그 형상이 고부조로 매우 세밀하게 제작되기도 했다. 이런 예는 병(vase)에 나타나지만도 180, 투구의 볼 가리개, 벨트 버클, 원형 거울의 뒷면도 181 등에도 등장한다. 거울의 반사면은 밝고 매끄럽게 연마되었거나 은도금을 한 청동판이며, 거울 뒷면에 부조 장식이 없는 경우에는 인물을 새겼다도 182. 음각선은 반짝이는 거울면에서는 검게 나타났다. 은이나 청동, 거울, 잔 등에 음각한 것은 대개 도금된 섬세한 부조를 대신하는 대중용이라 할 수 있겠다. 이것은 장인이 막 제작해낸 모든 고대의 청동제품들이, 현대에 와서 세척된 결과로 띠게 된 어둡고 고색 창연한 빛이나 초콜릿색 또는 우중충한 놋쇠 빛깔의 표면이기보다는 밝은 모습에 훨씬 따뜻

179 남부 러시아 쿨 오바(Kul Oba)에 있는 스키타이 무덤에서 발굴된 황금 피알레. 기본 문양인 식물문이 고르곤, 사람, 동물의 머리 모양과 함께 장식되었다. 중앙의 '배꼽' 주위에는 돌고래와 물고기들이 헤엄친다. 도 190의 상아판과 같은 무덤에서 발견되었다. 기원전 4세기. 지름 23cm. (상트페테르부르크St Petersburg)

한 느낌이 들고 사실적이었음을 상기시킨다.

보석류

보석 세공인은 오랜 기간 세선세공(細線細工, filigree)과 세립화(細粒化, granulation, 필리그리와 그래뉼레이션 모두 일종의 누금鏤金세공법. 전자는 금속선을, 후자는 금속알갱이를 박아넣는 방식이다―옮긴이) 기법을 익혀왔다. 기원전 5세기 후반에 들어서는 채색된 돌을 상감하거나 유약을 칠하는 기법이 더해졌다. 그러나 대개의 고전기 보석은 은보다는 단색의 금으로 만든 제품이다 도 183-185. 그리스 식민지의 것이든 그리스 미술가들이 봉사한 이웃 스키타이인의 것이든, 남부 러시

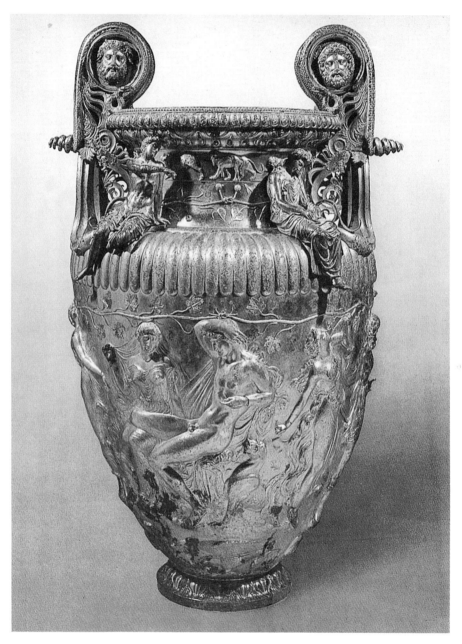

180 은 아플리케(appliqués) 장식이 있는 금 도금 청동 크라테르. 마케도니아의 데르베니(Derveni)에서 발굴되었다. 디오
니소스적인 장면의 부조로 장식되었으며, 납골단지로 사용되었다. 기원전 4세기 후반. 높이 90.5cm. (테살로니키
Thessaloniki)

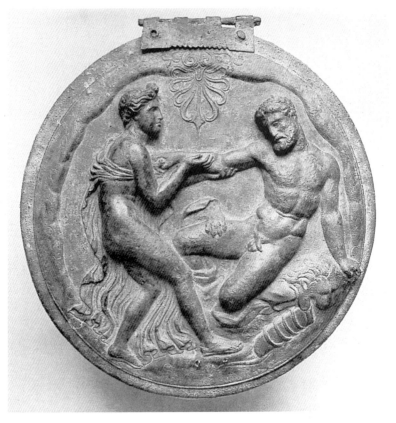

181 청동 거울덮개. 술에 취한 헤라클레스가 여사제 아우게(Auge)를 폭행하는 장면. 엘리스(Elis) 출토. 기
원전 4세기. 지름 17.7cm. (아테네)

아에 있는 무덤들에서는 우수한 고전기 양식의 금 장식품들이 많이 발견된다.
솔로차 빗(Solocha comb)은 소형 금세공품 중의 걸작으로 지역 전투 장면이 새
겨져있다 도 186. 청동이나 금은으로 된 인장반지(signet-ring)는 기원전 5세기에
들어와 처음으로 일반화되었다. 인장반지의 장식은 주로 앉거나 서서 화환을 들
고 있거나 작은 에로스와 함께 있는 여인상이며 승리의 여신상(니케)일 경우도
있다. 이것들은 개인용 인장보다 더 장식적이었을 것이며, 더 작은 청동반지가
이것보다 선호된 듯하다. 당시의 여인들은 일반적으로 인장반지를 착용했을 것
이다. 그렇지만 이상하게도 의상이나 보석, 가구 등을 생생하게 보여주는 당대

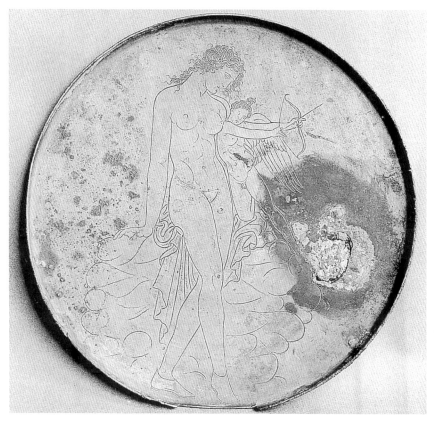

182 아프로디테가 에로스에게 활 쏘는 법을 가르쳐 주는 장면이 새겨진 청동 거울덮개. 기원전 4세기. 지름 19cm. (루브르 MND 262)

의 도기화에서 반지를 낀 인물은 찾아볼 수가 없다.

조각된 보석들은 회전 고리(swivel)에 부착되어 반지로 착용되거나 목걸이, 팔찌에 달린 펜던트로 사용되기도 했다. 조각된 보석을 금속반지에 영구적으로 고정해 붙이는 기술은 고전기 후반에야 일반화되었다. 아르카익기 이후 한동안 갑충석(scarab) 인장이 유행했으나, 후에 가서는 뒷면이 볼록한 좀더 평범한 모양의 모조 갑충석으로 대체되었다. 보석은 현재보다 더 크며 옥수(chalcedony)나 흰 벽옥(jasper)을 썼으며, 주제는 어느 정도 제한적이었다. 특히 앉아있는 여인의 모습이나 동물 형상의 보석이 많다. 미술가의 서명이 보존된 보석은 극

183 금귀고리 한 쌍. 타렌툼(Tarentum)에서 나왔다고 전해진다. 기원전 330년경. 높이 6.5cm. (런던 1872,6-4,516)

184 에게해 북동부 지역에서 출토된 금관. 주물(mould)에 인각되었다(impressed). 디오니소스 와 아리아드네(Ariadne)가 중앙의 아칸투스 장식 쪽으로 기대고 있다. 소용돌이 모양의 아칸투스 장식에는 뮤즈들이 악기를 연주하며 앉아있다. 기원전 330-300년경. 가운데 높이 5.9cm. (뉴욕 06,1217,1)

185 크리미아(Crimea)의 케르치(Kerch)에서 발굴된 금제 펜던트. 안에 새겨진 것은 아테네의 아테나 파르테노스의 머리이며, 이것은 후대의 저술가들이 기록한 헬멧 모양에서 알아냈다. 기원전 4세기. 원판의 지름 7.2cm. (상트페테르부르크)

186 우크라이나의 솔로차에서 발견된 금빗의 손잡이 부분. 인물들은 모두 환조다. 높이 5cm. 기원전 4세기. (상트페테르부르크)

히 드물지만, 키오스의 덱사메노스(Dexamenos of Chios)는 5세기 후반에 두상, 섬세한 모습의 새, 말을 조각한 바 있다 도187. 이런 유형의 보석들은 페르시아 제국 전역에 걸쳐 유행했으며, 동방의 모델만큼이나 그리스의 영향을 받은 보석 조각이 동방에서 많이 제작되었다. 페르시아, 특히 아케메네스 왕조 (Achaemenid Empire)의 미술을 통해 서양에서 동양으로 사상과 미술 형태가 순환하는 흐름을 볼 수 있다.

화폐

은화를 찍어내는 금속 형판을 조각하는 미술도 보석 조각과 함께 번창했다 도188. 같은 미술가가 두 가지를 모두 작업했을 거라고 생각하기 쉽지만, 형판 조각 기술이 보석 조각보다 거칠고 서명이 새겨진 형판이 보석보다 많은 점으로 봐서, 양식만을 근거로 증명하기에는 불충분하다. 많은 화폐에 등장하는 신의 두상, 후대에 이르러서는 왕자와 왕의 두상에서 완전한 조각 양식과 유별나게 높은 고부조를 관찰할 수 있다. 자주 다루고 문지르는 사물, 특히 동전 전면에 고부조의 두상을 조각하는 것은 확실히 불합리하다. 다양한 종류의 동물상도 있다. 화폐는 대량생산되고 더 많은 형태가 남아있는 데 반해 보석은 하나의 작품

200

187 키오스의 덱사메노스의 서명이 있는 옥수 보석. 해오라기가 새겨져 있다. 크리미아의 케르치에서 출토. 기원전 440년경. 폭 2cm. (상트페테르부르크)

으로 조각되었기 때문에 보석의 동물상보다는 화폐의 동물상이 훨씬 다양하다. 잘 알려진 화폐의 발행에서는 도안의 결정에 보수주의가 작용하므로 이미 잘 알려진 형상을 이용한다. 그러나 아테네와 코린트와 같은 국가가 발행하는 화폐의 장식이 서서히 변한 반면, 다른 국가는 오늘날 몇몇 국가의 우표 발행과 마찬가지로 화려하고 색다른 화폐를 연속적으로 발행했다. 어떤 화폐는 특정한 사건을 기념하기도 하며, 아니면 적어도 그러한 사건이 원인이 되어 발행되기도 하기 때문에, 메달과 화폐의 특징을 겸했다.

188 (왼쪽) 시라쿠사의 은화로, 돌고래가 님프 아레투사(Arethusa)의 머리를 둘러싸고 있다. 기원전 405년경. (오른쪽) 크리미아의 그리스 식민지인 판티카파에움(Panticapaeum)의 금화. 판의 머리가 있다. 기원전 350년경.

회화

비록 벽화나 패널화가 고대 유물 중에서 가장 높이 평가를 받지만 고전기의 주요 미술 분야 중에서 벽화나 패널화에 대해서는 우리가 아는 것이 너무 없다. 어느 도기화가보다도 벽화가나 패널화가의 이름이 존중되었고 기억되었다. 우리는 기원전 5세기 중반 이전의 아테네와 델피의 공공건물 벽에 그려진 폴리그노투스(Polygnotus)와 미콘(Mikon)의 거대한 그림들에 대한 기록을 읽어 알고 있다. 이런 초기 작품들은 흑색, 백색, 적색, 갈색의 4색 기법으로 그려졌다고 하며, 폴리그노투스는 특히 도기나 페넬로페식 조각상 도 147 등에서도 볼 수 있듯 자세와 행동의 뉘앙스로 감정과 분위기를 표현하려 노력했다. 커다란 구성은 상대적으로 큰 주제(트로이의 약탈, 저승, 또는 마라톤 전투처럼 결국은 죽음으로 끝나지만 영웅적인 전투)를 다룬다. 인물들은 등신대의 절반 정도 크기이며 전장의 위, 아래에 배치되어 있고 거리감을 드러내기 위해 크기가 줄어들지는 않았다. 이러한 양식은 몇몇 도기화가에게 영향을 주었다.

기원전 5-4세기 후반의 화가들은 깊이감, 원형감, 음영, 눈속임 화법(트롱프 뢰유 Trompe l'oeil)을 도입했다. 음영 윤곽선 그림이 가장 흔했지만 색과 키아로스쿠로(chiaroscuro) 기법이 사용된 구성도 보인다. 선원근법(linear perspective)은 막 이해되기 시작했을 뿐이며 각 주제에 관한 주요 구성은 한 중심에 모이기보다는 각각의 소실점(vanishing point)을 지닌다. 그리고 이것은 결국 우리가 화면을 보는 방식을 더욱 밀접히 반영한다. 4세기의 주요 인물은 제욱시스(Zeuxis)와 아펠레스(Apelles)다. 당대의 도기화나 한때 채색되었지만 현재는 음각선만 남아있는 남부 러시아의 상아 장식판 도 190과 같은 작품에서만 그 영향을 추측할 수 있을 뿐이지만, 그들의 명성은 동시대의 조각가에 필적할 만하다. 기원전 4세기 중반부터 더욱 많은 증거들이 마케도니아인의 무덤 도 189, 191에서 드러난다. 그 무덤의 벽화 제작에는 최고의 솜씨를 지닌 그리스 화가들이 고용되었음이 틀림없다. 그들은 주요 그리스 미술의 형식을 한눈에 제시해주며, 그 형식이란 바로 색채와 구성의 원형, 단순성을 가리킨다. 이러한 특성은 인물이 등장하는 장면과 장식적인 꽃문양 구성 모두에서 나타나는 방식이었다. 직물에서도 틀림없이 그러했고, 마케도니아에서 뛰어난 예를 하나 찾아볼 수 있다 도 192.

조각에서와 마찬가지로 회화도 복제품에서 어느 정도는 그 모습을 짐작할 수 있으나, 이 경우는 대리석상에서만큼 정확하지 않다. 서기 1세기의 폼페이

189 페르세포네(Persephone)를 전차에 태우는 하데스가 그려진 회화. 마케도니아의 베르기나에 있는 왕실 무덤 벽화다. 기원전 340년경. 높이 1m.

190 음각으로 새겨지고 그림이 그려진 상아판. 크리미아의 케르치 부근, 쿨 오바에 있는 스키타이 무덤에서 발견(도 179와 같은 장소). 파리스의 심판 장면 중 에로스를 어깨에 태운 아프로디테의 모습이다. 기원전 4세기. 높이 22cm.

191 사냥 장면이 있는 풍경화. 베르기나에 있는 필리포스 2세(기원전 336년 사망)의 무덤 파사드에 그려져 있다. 프리즈의 길이 5.6m

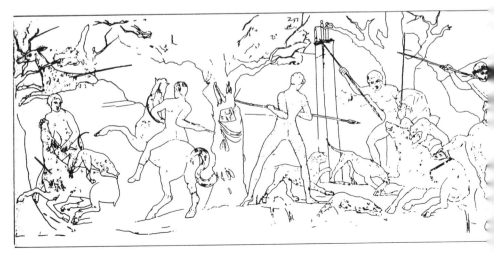

192 베르기나 소재. 필리포스 2세의 무덤에서 출토된 보라색과 금색의 천(cloth). 식물문양의 환상적인 세계가 다른 여러 식물과 꽃과 어우러졌다. 폭 61.5cm. (테살로니키)

(Pompeii)와 헤르쿨라네움(Herculaneum)의 가옥에서 발견된 몇몇 벽화는 기원전 4세기와 그 이후의 그리스식 구성을 모방한 듯하다도 193. 이제 마케도니아의 벽화가 원작에 얼마나 가깝게 그려졌는지를 판단할 수 있다. 로마인들은 그리스의 조각상뿐만 아니라 회화도 약탈했다.

또 다른 회화의 예는 기원전 400년경 이후의 북부 왕궁과 가옥에 있던 조약돌로 된 모자이크 바닥장식에서 보인다도 194. 이 바닥장식은 패널화에서 유래

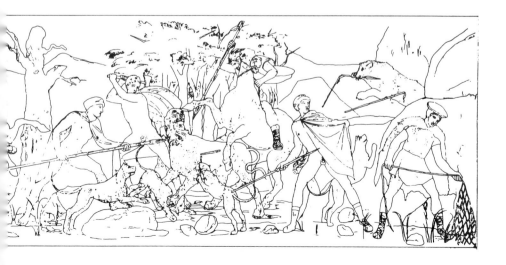

193 안드로메다(Andromeda)의 족쇄를 풀어주는 페르세우스. 도살된 바다괴수가 왼편에 보인다. 폼페이(서기 79년에 파괴됨)의 디오스쿠리데스(Dioscurides)의 집에서 발견되었다. 그리스의 원작을 복제한 것이며, 기원전 4세기 후반의 화가 니키아스(Nicias)와 연관이 있다. 높이 1.22m. (나폴리)

한 것이며, 그 중 몇몇에는 작가의 서명이 있다. 새로운 미술 형식이 중요한 미래와 함께 펼쳐지는 것이다.

도기화

도기화의 양식과 주제에 관한 정보가 될만한 것은 많이 남아있다. 항상 그 이전 화가와 근접한 세계로 우리를 인도할 작품을 제작한 뛰어난 화가들이 있다. 그러나 도기화는 그리스에서 기원전 4세기 이후에는 찾아보기 힘들다. 기원전 480

년에서 479년 사이에 페르시아가 그리스를 정복하면서 많은 시민과 미술가들이 고향을 떠났으며 그들이 다시 돌아와서는 모든 것을 새로 건설해야만 했다. 도공들이 살던 동네의 우물과 구덩이는 작업장의 파편으로 채워져 있었다. 그러나 생산이나 양식에는 차질이 없었다. 예전의 화가들이 다시 작업을 했던 것이다. 그리고 이미 조각가들의 작품에서 관찰한 바와 같이, 그들을 통해 아르카익기에서 고전기로 넘어가게 된다. 잔에 그림을 그리던 화가들은 기원전 5세기 초반의 전통을 이어받았으나 결국은 아르카익기의 주름과 띠 모양의 지그재그와 같은 까다로운 기하학 문양에서 탈피했다. 옷주름은 더욱 자유롭게 펄럭거리고, 머리의 옆모습에서 제대로 된 시선의 옆모습을 보인다. 과감한 단축법과 얼굴의 3/4만 보이는 모습이 성공적으로 표현되었다. 더 나아가 화가는 자세와 몸짓으로

194 북부 그리스의 올린투스에 위치한 어떤 집의 바닥에 있던 조약돌 모자이크. 페가수스를 탄 벨레로폰이 키메라를 공격하고 있다. 기원전 4세기 중반. 세부의 폭 1.25m. (테살로니키)

감정을 표현하고, 예전에 누워있는 인물들이 공연하는 것처럼 표현되었던 단순한 사건 장면에 분위기를 연출하는 실험도 했다. 보조 장식인 꽃문양은 일반적으로 더욱 제한되었다. 가장자리와 밑바닥 선의 뇌문과 사각형 문양은 아르카익기의 엮어진 가장자리 문양에서 유래했다도 *107, 108, 196, 206*. 도 *90, 103*과 비교.

일군의 매너리즘 화가들은 여전히 아르카익기의 관례에 의존했으므로 최고의 화가들이 그린 예를 제외하고는 대개 어색해 보이는 경직된 모습의 인물을 그렸다. 매너리즘 화가들의 지도자 판 화가(Pan Painter)는 솜씨가 뛰어났다도 *195*. 당대 조각상의 거대한 특성은 양식은 알타무라 화가(Altamura Painter)와 니오비드 화가(Niobid Painter)의 작품에서 가장 잘 나타난다도 *196*. 그들이 그린 전사와 여인의 우아한 모습은 올림피아 조각상의 페플로스를 걸친 인물과 영웅에 필적하며, 전투 장면은 당대 벽화의 주제와 구성에서 영향을 받았다. 니오비드 화가는 최초로 그림 속의 배경에서 인물들을 서로 다른 선상에 세워 놓았

195 판 화가가 그린 아테네의 적색상 펠리케(*pelike*, 기름단지). 날씬한 헤라클레스가 이집트 왕 부시리스(Busiris)의 아프리카인 하인들(이들은 헤라클레스를 제물로 바치려 했다)을 제압하고 있다. 하인들이 흑인인 것은 피부색이 아니라 얼굴 생김새, 포피가 절제된 성기로 드러난다. 피부를 검은색으로 칠하지 않은 것 등의 문제는 적색상 기법 때문에 발생했지만, 다른 화가들은 이를 해결했다. 보이오티아에서 출토. 기원전 460년경. 높이 31cm. (아테네 9683)

196 니오비드 화가가 그린 도기의 세부. 그리스인이 아마존 여인과 싸우고 있다. 아마존 여인은 그리스식 갑옷(corselet)을 타이츠 위에 걸쳤으며 동방식 가죽 모자를 썼다. 겔라(시칠리아) 출토. 기원전 460년경. (팔레르모 G 1283)

다 도 197. 그런 방식은 벽화가들이 공간감(공간의 깊이는 아니다)과 과거에 그랬던 것처럼 얕은 단층 프리즈에 갇히지 않은 인물들의 상호관계를 드러내기 위해 차용했다. 이러한 방식은 도기화에 그리 적합하지 않았으며 당시에는 니오비드 화가만 유일하게 사용했으나, 후대의 도기에 다시 등장한다.

당시의 가장 우아한 작품은 피스톡세노스 화가(Pistoxenos Painter) 도 199 와 펜테실레아 화가(Penthesilea Painter)의 것이다. 흠이 있다면 펜테실레아 화가가 자신의 서명이 있는 도기 도 198에서 비좁은 원 안에 벽화의 일부를 그려 넣었기 때문에 다소 빽빽해 보이는 세부에 의해 드로잉의 섬세함이 손상된 점이다. 도기 화가들이 의도적으로 선택한 세부 그림이나 단편 그림으로 더 많은 인정을 받을 수 있는데도, 도기의 볼록한 표면에 적절하지 않은 인물 그림에 지나치게 집착한 것은 유감스러운 일이다. 또한 펜테실레아 화가는 공장의 조립 라인처럼 화가 여러 명이 늘어서서 맡은 부분만을 그리는 식으로 단순한 모양의 잔을 생산하던 공방을 이끌었다.

더욱 큰 도기화에 그려진 주요 주제는 그리스인과 아마존인 또는 그리스인과 켄타우로스 사이의 영웅적인 전투였다. 이는 부분적으로 당대의 벽화로부터 영향을 받았으며, 다른 한편으로는 페르시아 전쟁에서 승리한 후 야만인과 동방인들에 대한 패권을 이야기하는 신화의 유행을 반영하는 것 같다. 바로 페리클레스 시대의 건축적 조각에 이런 주제들이 많이 등장하는 이유이기도 하다. 아

197 니오비드 화가의 서명이 있는 도기(칼릭스 크라테르)의 반대면. 영웅들과 신들의 모습을 담았다. 마라톤 전투 전의 모습 같으며, 아테네와 헤라클레스가 가장 눈에 띄고, 테세우스로 짐작되는 인물이 아래에 있다. 인물이 여러 개의 다른 지면선상에 있는 모습은 벽화에서 차용되었을 것이며, 많은 후기의 구성들보다는 더욱 면밀하다. 오르비에토 출토. 기원전 460경. 높이 54cm. (루브르 MNC 511)

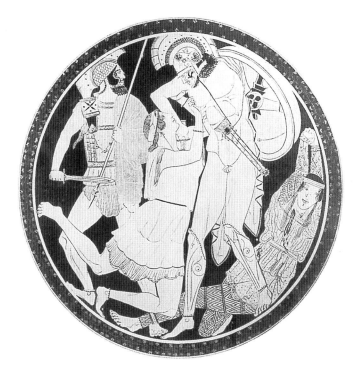

198 펜테실레아 화가의 서명이 있는 도기. 트로이에서 아킬레스가 아마존의 여왕 펜테실레아를 살해하고 있다. 불키 출토. 기원전 460년경. 지름 43cm. (뮌헨 2688)

르카익 양식을 고집하며 잔에 그림을 그린 소수 화가들의 작품을 제외하면, 자유롭고 독창적이며 춤과 연회에 관한 그림(기원전 4세기 초에 유행했으나 오래 지속되지는 못한다)은 거의 볼 수가 없다. 이런 주제는 평범하지만 화가들이 주로 그렸던 신화 장면의 도상적인 관례로부터 자유로웠기 때문에 그들의 상상력이 일상생활의 상황과 자세에 반영될 수 있었다. 후기 아르카익기에는 그리스의 재현 미술에서 완전히 새로운 양상이 전개되리라는 기대가 있었으나, 엄격한 방식으로 인해 결국은 흐지부지 되었다.

벽화는 채색하거나 회반죽을 바른 하얀 바탕 위에 그려졌다. 적색상 도기화가는 외곽선으로 그린 인물상 때문에 희미한 점토를 배경으로 사용하진 않았지만 후대의 흑색상 도기화가들이 가끔 그랬듯이 밑바탕을 하얗게 칠하는 실험을 하곤 했다. 이로써 도기화가 회화에 더욱 가까워지는 효과를 거두었지만, 처음에는 형상 자체가 붉은 색과 다른 색 덩어리가 따로 노는 것처럼 그려졌다. 더욱이

211

199 피스톡세노스 화가가 그린 흰 바탕의 잔. 아프로디테가 거위를 탄 모습. 카미루스(Camirus) 출토(로도스). 기원전 470년경. 지름 24cm. (런던 D 2)

흰색을 밑바탕에 사용하는 방식은 오래 지속되지 않았다. 기원전 5세기의 2/4분기에는 몇몇 잔의 안쪽을 흰색으로 채색했으며, 기름병인 레키토스(lekythos, 복수 lekythoi)에 그 같은 기법을 사용했다. 그러나 레키토스는 대개 무덤 봉헌용으로 제작했기 때문에 사람들에게는 거의 드러나지 않는 도기였다. 적색상 그림을 그리던 화가들의 초창기 작품에서는 다양한 장면들 도 200 을 볼 수 있지만 5세기 중반(2/4분기)에 이르러서 대개는 무덤 가의 행인, 제물을 가져오는 친척 또는 시중 도 201 , 출발 장면, 심지어는 뱃사공 카론(Charon)과 함께 지옥의 강 스틱스(Styx)를 건너는 모습 등 장례 장면에 적당한 그림으로 장식되었다. 이런 그림을 그리는 데는 새로운 기법이 사용되었다. 인물상의 윤곽과 특징을 번들거리는 검은 도료 대신 무광택 도료로 그렸으며 옷주름과 세부묘사에는 다양한 엷은 색

200 아킬레스 화가가 그린 하얀 바탕의 레키토스. 뮤즈가 헬리콘(Helicon) 산에 있는 모습을 보여준다. 윗부분에 씌어진 글귀는 젊은 악시오페이테스(Axiopeithes)를 찬양하는 내용이다. 기원전 440년경. 인물상 프리즈의 높이 약 17cm. (뮌헨)

201 하얀 바탕의 레키토스(Group R). 젊은 전사가 비석 앞에 앉아 있고, 한 청년과 소녀가 그의 방패와 투구를 들고 있는 그림이다. 여기서는 윤곽선을 광택이 없는 도료로 그렸다. 기원전 5세기 말. 프리즈의 높이 22cm. (아테네 1816)

202 아킬레스 화가가 그린 도기의 세부. 창을 어깨에 걸친 영웅 아킬레스의 모습. 갑옷의 중앙에는 조그만 고르곤 두상이 있다. 기원전 440년경. 세부의 높이 약 7cm. (바티칸)

을 입혔다. 이와 같은 완전한 다색 양식은 고전기의 벽화에 가장 근접했다. 아킬레스 화가(Achilles Painter)는 레키토스에 흰색 밑바탕을 사용한 것으로 유명하며, 그 중 몇 개는 높이 50cm 정도의 아주 큰 도기들이었다. 주제는 적어도 정신적으로는 후대의 무덤 부조에 가까우며, 도기와 피디아스 양식의 조각상과도 비교될 부분이 많다. 흰색 바탕의 레키토스는 거의 기원전 5세기를 넘겨서까지 제작되었다.

아킬레스 화가라는 이름은 위대한 영웅 아킬레스를 날렵하고 섬세하게 그려서 얻은 것이다도202. 그가 살았던 파르테논 시기에는 우리가 이제껏 만나온

화가들만큼 위대한 화가가 그리 많지 않았다. 그러나 그들의 작품에서는 당대 조각상들에 이루어진 발전 양상을 볼 수 있다. 파르테논의 대리석 조각상에서 보이는 육중한 옷주름이 도기화에서는 옷감의 뭉침과 끊김을 표현하기 위해 직선이나 나부끼는 주름 선이 끊어진 선이나 곡선을 파고드는 식으로 표현된다. 신화 장면의 범위는 아테네 시를 반영하는 주제가 선호되면서 결국 증가한다. 상투적인 접근방식은 줄어들었지만 여전히 밀집한 인물상과 군상이 그려졌다 도 203. 가치와 품위가 있는 5세기 후반의 도기가 많이 남아있지만, 거대하고 멋스러운 작품들이나 평범한 규방(boudoir) 장면이 있는 도기들이 더 각광을 받았다. 이 두 가지 특징은 기원전 4세기에 나타날 패턴에서 확실히 나타난다. 도기화에서 곧 아테네 소녀의 드레스룸과 거울이나 세면대 앞에서의 행동 등을 엿볼 수 있게 된다. 조그마한 에로스의 형상은 베일을 씌워 주거나 거울을 들어주기 위해 모기처럼 날아다닌다. 이제는 디오니소스조차도 수염이 없는 여자 같은 청년이고 도 206, 그의 여사제(女司祭)들은 예의바른 춤 상대이며, 사티로스는 세련된 호색가의 모습이다. 여전히 배경은 무시되었다. 배경은 적색상에서 조그만 나무나 돌이 표현되는 것을 제외하고는 어쨌든 감당하기 어려웠다.

기원전 5세기 후반 몇 년간 아테네는 전쟁에서 거의 패배했다. 몇몇 화가는 도시의 침체된 상황에 대한 반향으로 우아하고 평화로운 환상세계를 불러 일으키려 한 듯하다. 5세기 후반 조각상들의 투명한 옷주름은 인물을 감싸는 밀착된 주름선 윤곽과 어울렸다. 여인의 나체상은 조각에서 일반화되기 훨씬 이전에 도기에 먼저 그려졌고, 여기에서 처음으로 육체와 옷주름이 감각적으로 다뤄졌다. 이러한 새로운 접근은 메이디아스 화가(Meidias Painter), 그리고 그와 함께 활동한 집단의 도기에 가장 잘 나타난다 도 204. 오래 전부터 실행되었고 또 비상한 그리스인의 적응력이 더욱 돋보이는 부분은 추상적인 특성을 의인화하여 사람(대개는 여성)을 닮은 화신(personification)을 창조한 것이다. 그 중 몇몇은 어느 정도 신격(神格)에 도달했다. 예를 들면 '설득(Peitho)'은 아프로디테를 위해 일하며, '건강(Hygieia)'은 의술의 신 아스클레피오스를 수행한다. 그들 대부분은 신원 확인을 위해 명문(이를테면, 민주제, 행운, 광기)이 필요하다. 그들은 간혹 신화의 장면을 특징짓는 유용한 서술적 기능을 하지만, 종종 화면에 어울리는 가구(furniture)일 뿐이기도 하다.

기원전 4세기 도기들에 표현된 그림의 수준은 대개 주제만큼 시선을 끌지

203 페넬로페 화가(Penelope Painter)의 서명이 있는 그림으로, 슬픔을 참는 페넬로페(도 147 참조) 옆에는 완성되지 않은 직물과 아들 텔레마코스(Telemachos)가 있다. 다른 면에는 오디세우스가 귀향하는 장면이 있다. 타르퀴니아(Tarquinia) 출토. 기원전 440년경. (키우시Chiusi 1831)

204 메이디아스 화가가 제작한 히드리아의 세부. 님프들이 그려져 있다. 날개 달린 작은 히메로스(Himeros, 욕망)가 나무그늘 쪽으로 다가가며, 파온(Phaon)은 리라를 들고 데모나사(Demonassa) 옆에 앉아 있다. 포풀로니아(Populonia)에서 출토. 기원전 5세기 후반. (피렌체 81947)

205 마르시아스 화가(Marsyas Painter)의 적색상 펠리케. 펠레우스(Peleus)가 목욕 중인 테티스(Thetis)를 놀라게 한다. 테티스의 친구인 바다 괴물은 영웅의 다리를 감고 그를 문다. 그러나 앞으로의 성공을 예견한 듯 에로스가 그의 머리에 관을 씌워주고 있다. 테티스의 친구들은 놀라서 흩어졌다. 우측 상단의 3/4 정도 의 등이 보이는 인물을 주목하라. 카미루스(Camirus, 로도스) 출토. 기원전 350년경. 높이 42.5cm. (런던 E 424)

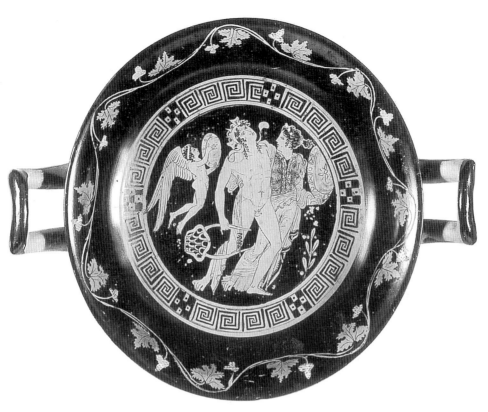

206 멜레아게르 화가(Meleager Painter)가 그린 잔의 안쪽. 쩔룩거리는 디오니소스는 수금을 들고 탬버린을 든 소녀의 부축을 받고 있으며 에로스는 그들을 위해 연주를 하고 있다. 그림 주위의 포도 줄기는 잔에 포도주를 따를 때 양을 가늠하는 데 이용되었다. 놀라(Nola) 출토. 기원전 4세기 초. 지름 24cm. (런던 E 129)

못하며 도 206, 주제도 반복적이며 진부해 보인다. 주류 회화(major painting)의 도전을 받은 도기 화가들은 다양한 바탕선(ground-line)을 실험하고, 풍부한 흰색 도료를 이용하거나 가끔은 도금을 해서 적색상의 한계 내에서 다색 효과를 시도했다. 그 결과, 더욱 화려한 보조 장식과 함께 어느 정도 성공적인 듯한 현란하고 야심 찬 작품들이 생산되었다. 이 중 몇몇 도기의 세부 묘사에서는 상당히 세련된 선묘를 감상할 수 있다 도 205.

지금까지는 아테네의 도기만을 다루었다. 아테네 흑색상의 성공과 새로 등장한 적색상 기법은 그리스 세계의 시장에서 다른 공방들의 도기류를 몰아내는 데 성공했다. 사실상 그리스인들이 사용한, 형상이 들어간 장식도기는 전부 아

207 카르네이아 화가(Kameia Painter)가 그린 남부 이탈리아 적색상 도기의 세부. 한 여인이 디오니소스를 위해 피리를 분다. 폭이 좁은 주름선이 여인의 몸매를 강조한다(아테네식 처리는 어떠한지 도 204와 비교해 보라) 목걸이와 팔찌는 저부조에 금박으로 처리되었다. 기원전 4세기초. (타란토 Taranto 8263)

208 아풀리아(남부 이탈리아)에서 제작된 땅딸막한 적색상 레키토스(주둥이 부분은 없어짐). 아프로디테가 상자에서 뛰어나오는 에로스에게 젖을 먹이며 놀고 있다. 기원전 4세기 초반. 높이 18.5cm. (타란토 4530)

테네의 도공 지역에서 생산되었다. 서부 그리스에서만 유일하게 적색상 도기를 생산했으며, 이것은 아테네 전통의 직접적인 한 갈래였다. 아테네에서는 기원전 5세기 중반에 남부 이탈리아의 투리(Thurii)로 이주자들을 보냈다. 도공과 화가 몇 명도 이들을 따라간 듯하며, 5세기 후반에 가서는 남부 이탈리아의 도기에서도 더 생생한 후대의 아테네 양식은 아니지만 아테네의 것과 같은 수준의 그림들을 볼 수 있다 도 207, 208. 4세기에 들어와 그리스와 시칠리아, 남부 이탈리아의 헬레니즘 지역에서는 다른 공방들이 생겨났다. 주류 회화와 모자이크화, 금속공예에서 새로운 양식들에 영향을 받은 아름다운 장식을 제외하면 특출한 사람들은 거의 없었다 도 209. 서구인들의 극장(또는 연극적인 것)에 대한 애정은 극장 장면에 잘 반영되며, 이는 흥측할 정도로 과도한 장식을 보여주는 다수의 커다란 도기화에 나타난다. 그러한 도기들은 대개 아풀리아(Apulia, 이탈리아 반도에서 굽 모양 지역)에서 제작되었다. 아풀리아의 공방들에서 제작된 일부 다른 도기들은 확실히 연극적인 것(대개 아테네 무대에서 수입된 희극을 연구

221

209 아풀리아의 적색상 크라테르. 목 부분의 세부. 환상적인 식물문양 안에 여인의 두상이 있다. 기원전 330년경. (바젤 S 24)

210 화가 아스테아스(Assteas)의 서명이 있는 칼릭스 크라테르. 파에스툼에서 제작되었다. 예절에 관한 희극 장면으로, 아테네의 중기 희극에서 볼 수 있는 주제와 의상이다. 구두쇠가 귀금속 금고에서 끌어내려진다(강도 장면). 무대는 짧은 기둥들이 받치고 있다. 기원전 350년경. 높이 37cm. (베를린 3044)

211 보이오티아의 카비리온 잔. 털이 많이 난 야만인 여성(고릴라? 라미아Lamia?)이 짐을 떨어뜨리고 나무를 향해 내달리는 한 여행자를 뒤쫓고 있다. 두 남자는 이미 쟁기를 놓고 나뭇가지 위에 올라가 있다. 기원전 4세기. (뉴욕 1971.11.1)

하는 것과 관련)에서 유래했다. 이 희극에서는 패드를 넣거나 가면을 쓴 배우들이 아테네의 비극 작가들이 진지하게 다룬 영웅 서사시를 풍자했다. 아테네 중기 희극의 귀족적인 장르의 주제들과 아리스토파네스(Aristophanes, BC 445?-385?, 고대 그리스의 대표적 희극시인으로, 『구름Nephelai』, 『개구리 Batrachoi』 등이 유명하다—옮긴이)의 정신이 시각적으로 재현된 바를 알려면, 아테네에서 남부 이탈리아로 눈을 돌려야 한다도210.

그리스 도기에서 유머는 찾기도 힘들고 알아보기도 힘들다. 앞의 도기화에서 볼 수 있는 것과 비슷한 풍자 정신을 그리스 중앙, 테베 근처의 신전(카비리온-Cabrion)에 봉헌하기 위해 만들어진 도기에서 주로 볼 수 있다. 여기에는 흑색상 기법이 이용되었다도211. 이 기법은 그리스에서 결코 사라지지 않았으며 아테네에서는 헬레니즘 시대에까지도 판아테나이아 축제의 상으로 주는 도기를 만들기 위해 사용되었다.

한층 세련된 도기화 양식은 아테네에서 기원전 4세기 말을 넘기지 못했다.

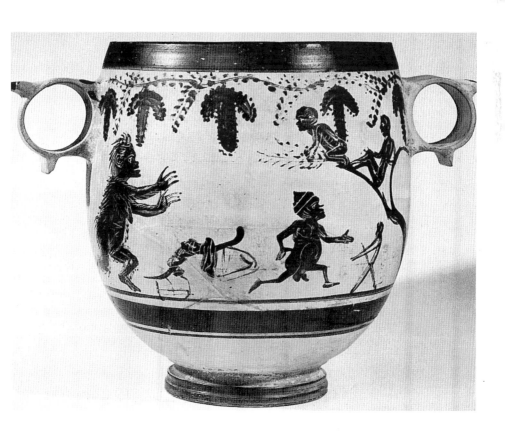

212 점토로 된 보이오티아의 단지(픽시스 pyxis). 기원전 4세기에서 5세기에 그리스 중부에서 제작된 여러 도기에서 관찰되는 유형의 식물문양이 있다. 기원전 5세기 후반. 높이 14cm. (리딩Reading 대학. 26.iv.i)

검정색 바탕에 본질적으로 두 가지 색밖에 사용할 수 없는 적색상 기법의 엄격한 제한 때문에 주류 회화를 흉내내는 시도는 성공할 수 없었고, 화가들은 시도를 포기했다. 그 장르는 고갈되었고, 금속 용기의 사용 또는 금속기의 외양과 장식 모방이 더욱 최신 유행처럼 되었다. 훌륭한 검은 광택 안료로 칠한 값싸고 단순한 도기들은 종종 금속기의 세부를 떠올리게 했고, 이것은 이미 5세기에 들어와 단순하면서도 우아한 꽃무늬의 잔이나 그 밖의 다른 용기들과 함께 유행했다 도212. 더 단순한 생활 도기들은 실용성 때문에 살아남은 반면, 도기에 그림을 그려 장식하는 화가들은 작품이 너무 조잡하거나 지나치게 정교해서, 또는 시장의 외면이나 남부 이탈리아산 제품들과의 경쟁 때문에 파산이 불가피했던 것으로 보인다. 평범한 도기는 단순하면서도 인상적인 장식을 받아들였으며 나아가서는 금속기를 모방하여 부조 장식을 취하기도 했다. 이후 몇 년간 점토 도기에

는 이것이 주된 양식이 된다.

　다른 미술에 대해서는 아는 바가 거의 없다. 목조각이 있었겠지만 주요 작품으로는 드문 편이다. 일반적으로 여성이 도맡아하던 천 짜기나 직물에 그림을 그리는 일에는 신화적 주제를 적용할 수 있었으며, 각각의 공예품에는 분명한 도상학적 전통의 독특함이 있으므로, 직물에 나타난 장면에도 돌이나 흙으로 만든 미술품이 지니지 못한 더욱 친밀한 무언가가 있을 수 있다 도 192. 엄청난 억측의 여지가 있음에도, 많지는 않지만 우리의 주제가 여성학에 기여할 무언가가 있다. 제1장에서 여성들의 역할에 대해 기하학기 미술과 관련해서 논한 바 있다. 극히 일부의 여성들은 시인으로 존경받았지만 미술에서 장식적인 직물이나 그 밖의 가내공예에서 그들의 본래 역할이 무엇이었냐는 정의할 수 없다. 나는 여사제들이 새 신전의 장식(설치 문제가 아니라 조각적 세부에 관한 주요 사항)에 대해 의견을 제시했으리라 생각하지만, 사실 그것도 확신할 수 없다. 기원전 430년경부터 여성은 대개 남성들이 만든(그러나 주문은 여성들이 했을 것으로 짐작된다) 것으로 추정해야 하는 아테네의 도기와 묘비에서 도상학적으로 중요한 위치를 차지한다. 대개의 도기가 여성의 내실(內室)에 어울리게 제작되어온 듯하다. 그러나 묘비 표현에서 여성의 주된 몫이 부모와 남편, 아이들에게 소중한 누군가의 부재가 매우 강하게 느껴짐을 암시하는 것인 반면에, 도기 그림에 아프로디테나 에로스의 등장이 허용된 것은 여성들의 인지된 신분 이상을 의미한다.

　어쨌든 남성 우월적인 사회에서 공공연히 여성의 활동은 공공 미술과 개인 미술에서 내가 아는 한 다른 고대 사회에 비할 바 없이 두드러지게 표현되었으며, 이것은 고전기 비극작가들의 작품에서 다루는 방식과도 상당히 유사해 보인다. 여성의 종속과 착취를 증명하는 고전 자료 연구는 충분하다. 미술을 포함한 더욱 광범위한 관점이 몇몇 흥미로운 예외를 밝혀낼 수 있을 것이다.

헬레니즘 미술

'헬레니즘(Hellenism, 형용사형 Hellenistic)' 이란 말은 독일어 '헬레니스무스 (*Hellenismus*)' 의 번역어다. 이 용어는 그 시대와 미술이 그리스와 동방 전통의 결합을 나타낸다고 생각한 학자들이 사용했다. 새로운 시대의 주류 미술은 신과 국가의 영광보다는 남성과 제왕의 만족, 개인 주택과 왕궁의 치장을 위해 전개되었다. 봉헌물에서조차 익명의 신앙심이 아닌 자만과 정치선전(propaganda) 이 엿보인다. 이 점에서 볼 때 적어도 당시의 정치·사회적 분위기가 미술에 가장 근본적인 영향을 미쳤다. 미술에는 무관심했지만 학문에는 그렇지 않은 한 사람의 통찰력과 뛰어난 재기(才氣), 무자비함으로 인해 변화가 일어난 것이다.

　　알렉산더 대왕(BC 356-323)은 마케도니아 사람이다. 그는 관례상으로만 그리스인이었으며, 아테네의 정치적 경쟁자들이 생각하기에는 장군이나 정치가감이라기보다는 노예를 다루는 데 적합한 사람이었다도 *213*. 그러나 알렉산더 대왕은 제국의 군대(마케도니아와 그리스 군대)를 동원해서 국경을 넓혀갔으며, 한때 그리스 국경을 넘보던 페르시아 제국까지 넘어서게 되었다. 페르시아인들이 약 50년간의 영토확장으로 그들 주위에 창조해낸 제국은 십대의 외부인에 의해 미완성으로 남았다. 알렉산더가 기원전 323년 6월 바빌론에서 32세의 나이로 세상을 떠났을 때, 그리스는 미케네 제국 이후 처음으로 통일을 이루었으며 동으로 인더스 강, 북으로는 흑해에서 남쪽의 이집트에 이르기까지 통치하게 되었다. 서쪽에서만 아직 카르타고와 로마의 견제를 받고 있었고, 모든 곳에 그리스인 천재가 유발한 내부 혼란이 뚜렷했다.

　　알렉산더 사후에 제국은 곧 규모가 축소되고 분열되었으나 나름대로 제국의 형태는 확립되었다. 그리고 그리스 본토는 더 이상 그리스 세계에서 영향력으로나 경제적으로 유일하거나 주된 중심부가 아니었다. 알렉산더의 후임자들은 나름대로 소규모 제국을 건설했으며, 그리스 반도에서는 마케돈(Macedon)에 중심을 두고, 소아시아 지역에서는 페르가뭄, 근동지역에서는 안티오크(Antioch), 그리고 이집트에서는 알렉산드리아(Alexandria)에 거점을 두고 있었다.

213 전기석(電氣石, tourmaline)에 새겨진 알렉산더 대왕의 초상. 제우스 암몬(Zeus Ammon)신의 숫양 뿔을 달고 있다. 알렉산더 사후에 동방에서 제작된 것으로 추정. 재료는 동방의 것이고, 목 아랫부분에는 조그맣게 인도어 명문이 새겨져 있다. 기원전 4세기 후반. 폭 2.4cm. (옥스퍼드 1892.1199)

그리스 미술의 양식, 규모, 내용은 알렉산더의 그늘에서 벗어나 상당한 변화를 겪었다. 새로운 제국의 중심 세력들은 동방처럼 찬란하고 미케네 왕국 이후의 그리스에서는 볼 수 없던 종류의 궁전 건축을 추구했다. 새 제국들은 그리스 각 지역 출신의 모든 미술인들에게 관심의 대상이 되었으며, 왕실의 후원 세력은 도시 국가나 개인 후원자와는 다른 요구를 해왔다. 위대한 조각상들은 소아시아 지역에서 갈리아인(Gauls)을 무찌른 사건을 기념했고 새로운 화신(personification)을 창조했으며 도 214 새로운 그리스-이집트 신들을 보여주거나 새 왕실 가족을 묘사하기도 하고 그들의 동조자나 군주를 잘 섬긴 시민들을 기념하기도 했다. 그리스 내에는 훗날 로마 황제들이 선물로 건물을 하사하는 것처럼 해외에 있는 마케도니아 왕자들이 선물로 하사한 새로운 건물들이 많이 있

었다. 로마가 그리스를 정복하고 제국을 건설하기 이전에 그리스 본토는 그리스 미술에서 상당히 제한된 역할을 하고 있었다. 여러 도시와 아테네의 아크로폴리스와 같은 위대한 건축물들은 건립된 지 이미 오래되었고, 소아시아나 시리아, 이집트 등지에 새로 지어지는 것처럼 전적으로 새 기반을 마련해 화려하고 새로운 건축물을 짓기에는 충분한 공간이 없었다. 스미르나, 크니두스, 알렉산드리아, 또는 동부의 셀레우키아스(Seleucias)와 같은 더 중요한 장소에 새로운 기반을 다지기 위해 유서 깊은 위대한 도시들은 버려졌다.

214 에우티키데스(Eutychides)가 기원전 3세기에 제작한 행운(운명)의 여신 티케(Tyche)상의 복제품. 안티오크 시의 수호신 티케는 성채 모양의 관을 썼고, 앞쪽으로 의인화된 오론테스(Orontes) 강이 흐른다. 작은 탑(turet) 모양의 관을 쓴 여신 형상은 많은 헬레니즘기 도시의 의인화된 화신으로 이용되었다. (바티칸)

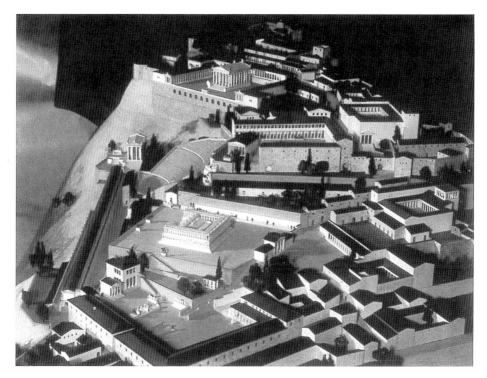

215 페르가뭄의 아크로폴리스를 복원한 모형. (베를린)

건축

소아시아의 페르가뭄과 같은 위대한 도시와 페르가뭄의 아탈루스(Attalus, 아탈
로스Attalos) 왕들이 의뢰한 건물과 조각들은 헬레니즘 미술의 연구에서 거의
교과서와 같은 역할을 한다.(페르가뭄은 그리스식으로 페르가몬Pergamon이라고 표기하
기도 하며, 페르가모스Pergamos, 베르가마Bergama라고도 한다. 소아시아에서 번영을 누린
헬레니즘 여러 국가 중 하나로, 아탈루스 1세 때 사실상의 왕국으로 성립되었고, 아탈루스 3세
의 유언에 따라 왕국 전체가 로마에 넘겨졌다─옮긴이) 그 이전의 도시가 어디에 위치
했는지는 아직 확실히 밝혀지지 않았다. 그러나 왕들이 그들의 궁전을 지은, 카
이쿠스(Caicus) 강변의 평원 위쪽으로 수백 미터 위로 솟아있는 언덕에 집중되
지 않은 것만큼은 확실하다. 왕들은 수도를 바람받이 바위의 꼭대기로 정했다.
우리가 그림이나 모형을 통해 보는 광경도215은 당시에는 공중의 새를 제외하
고는 볼 수 없었다. 차라리 우리 자신을 성벽을 기어올라 끝없이 이어지는 테라

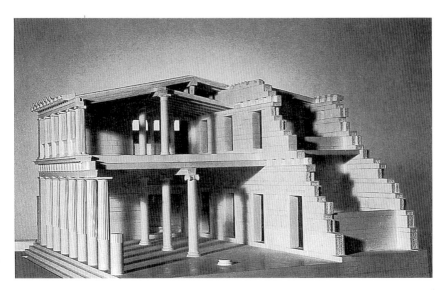

216 아테네의 시장에 있는 '아탈루스 스토아'의 단면 복원 모형. 상점과 사무실의 앞줄에 널찍한 열주 보행로가 있다. 열주의 주식은 아래층은 도리스식과 이오니아식. 위층은 이오니아식과 페르가뭄식의 야자수 모양 주두로 되어 있다. 기원전 2세기. 길이 115m. 앞쪽의 보행로까지 포함해서 깊이 20m. (아고라)

스와 하늘로 향한 열주를 바라보는 방문자로 생각해야 한다. 가장 낮은 지대에서는 넓고 기둥이 늘어선 시장인 아고라(agora)를 볼 수 있을 것이다. 측면에 위치한 스토아(stoa, 주랑)는 변형된 건물로 그리스인의 공공 생활에 매우 중요한 역할을 했다. 뒤편에 늘어선 상점들과 2층은 종종 시장, 사무실, 호텔뿐만 아니라 은신처, 아테네의 스토아 철학자들을 위한 만남의 장소로 활용되었다. 아테네의 아고라에 새로운 스토아를 짓게 한 것은 페르가뭄의 어떤 왕이었으며, 이제 이곳은 박물관으로 개조되었다도216. 페르가뭄의 아고라 위에 있는 안뜰에는 제우스 신전(이에 관해서는 차후에 다시 설명할 것이다)이 우뚝 서 있다. 제우스 신전은 그리스 동부에서 오랫동안 기념비적인 역할을 한 유형을 개작한 것이다. 튀어나온 익벽(翼壁, wing) 사이의 널찍한 계단을 올라가면 높은 대(臺)가 나온다도219. 더 높은 곳에는 아테나 신전과 열주가 있는 마당이 있으며 이것은 도서관('양피지'를 뜻하는 parchment는 원래 pergamena charta, 즉 '페르가뭄의 종이'라는 말에서 유래했다)으로 가는 입구로 통한다. 언덕 최상부에는 궁전의 안뜰, 막사, 훗날 로마 황제 트라야누스(Trajanus)가 세운 신전이 있다. 언덕 쪽의 깊은 통행로에는 약 1만 명을 수용할 수 있는 극장이 있다.

217 디디마에 있는 아폴론 신전의
내부 궁정벽 그림. 열주의 엔타시스
디자인을 위해 건축가가 그린 도면
이다. (위에서 아래로 단축시킨 것)

218 (아래) 디디마의 아폴론 신전
안마당 벽의 상부에 있는 장식적인
벽기둥(pilaster) 주두와 프리즈. 수금
을 마주보고 있는 그리핀들과 아칸
투스나 다른 문야 문양들에 기초한
식물문양이 있다. 기원전 2세기.

　　헬레니즘 시대의 왕들이 후원한 거대한 신전 건축은 기원전 4세기 무렵에
에페소스에 있는 아르테미스 신전을 재건하면서 시작되었다. 사르디스(Sardis)
에 있는 키벨레(Cybele)를 위한 새 신전은 정교한 이오니아 양식(특히 주두)이
특징적이다. 밀레투스 부근의 디디마에 있는 새 신전은 사실상 그 유적이 주변
의 터키인 마을을 압도하는 거대한 장벽이다. 신전의 넓은 안뜰에는 따로 작은
신전이 있다. 몇년 전 장벽에서 탐지된 흐릿한 그림에는 건축가들이 어떻게 원
주의 엔타시스와 돌림띠(moulding)의 세부 조각에 관해 시각적으로 석공들에
게 지시했는가가 나타나있다도217. 바깥쪽 원주인 이오니아식 원주는 높이가
약 20미터에, 정교하게 조각되었고 기부는 다각형이다. 여기에서도 주두의 소용
돌이 장식에서 솟아오르는 조각된 머리와 반신상을 볼 수 있으며, 일반적인 꽃
문양 돌림띠 사이에는 많은 조각이 있다도218. 장식문양은 바로크적인 특징을
띠었으며 이 시기의 주요 조각에서도 이러한 특징을 발견할 수 있다. 건축가 헤

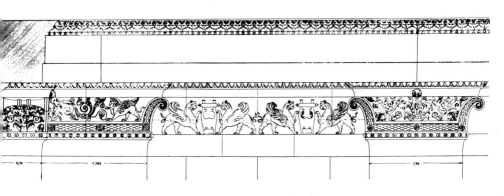

르모게네스(Hermogenes)는 기원전 2세기에 건설된 소아시아의 다양한 새 신전들과 관련된다. 그는 초기 로마제국에서까지 준수된 건축적 비례의 원리를 성문화했다.

신전과 그 밖의 공공 건물은 별개 문제로 하고, 고전기 양식의 규범 내에서 실행된 몇몇 상당히 새로운 개념을 포함한 헬레니즘 시대의 다른 주요 건축 작품들이 있다. 공공건축은 신전만큼이나 많은 건축적 장식이 허용되었다. 로마시대만큼은 아니더라도 극장에는 건축적인 장식을 더욱 많이 했다. 아테네에 있는 '바람의 탑(Tower of the Winds, 기원전 1세기의 시계탑)'과 고대 세계의 7대 불가사의 중 하나인 알렉산드리아의 거대한 등대(그리스 파로스Pharos 섬 소재)와 같은 건축물은 흔치 않은 건물이다. 우리는 바람의 탑이나 파로스의 등대 같은 건축물이 흔치 않았다는 사실을 몇몇 작품에 있는 소묘와 기록에서 찾을 수 있다. 등대의 높이는 130미터가 넘는다. 알렉산드리아의 새로운 도시는 로마 제국의 도시 설계에 영향을 끼친 공공 기획에 대해 많은 것을 시사하지만 이에 대해서는 단편적으로만 알 수 있다.

개인 주택은 지금까지에 비해 계획적으로 건립되었다. 가옥은 더 많은 채색과 모자이크로 장식되어 크고 사치스러웠지만, 여전히 여러 방이 안뜰을 둘러싸고 있는 일반적인 지중해식 내부 설계가 유지됐으며, 대개는 외부의 건축적 규칙이나 장식된 파사드가 없었다. 헬레니즘 도시의 부유한 지역에서조차 거리의 모습은 폼페이처럼 재미없고 단조로웠다. 알렉산드리아처럼 크고 복잡한 도시에는 오스티아(Ostia)에 로마인들이 지은 것과 비슷한 아파트와 같은 것이 있었다고 생각해 볼 수 있다. 캐터펄트(catapult, 쇠뇌, 투석기)가 출현하고 공성법(攻城法, siege techniques)이 발전하면서 성벽은 더욱 복잡하고 육중해졌다. 그리스인들은 항상 성벽 건축에 뛰어났다.

그리스 건축가들은 아치의 가치를 알고 있었으면서도 미적인 이유로 이제껏 아치를 회피해 온 것 같다. 아치는 프리에네의 시장 출입구나 성벽처럼 눈에 잘 띄는 위치에 사용했다. 반면에 배럴 볼트(barrel-vault, 원통형을 반으로 자른 형태의 둥근 천장—옮긴이)는, 비록 정교한 파사드가 모두 무덤에 묻히는 경우도 있었지만, 마케도니아 제국의 고분에 흔히 사용되었다. 지상의 기념비적인 건물을 보려면 우리는 소아시아의 왕국들을 주목해야 한다.

조각

헬레니즘 시대에는 다행히 로마 시대의 복제품보다는 원래의 조각품을 그나마 많이 다룰 수 있지만, 현재 남아있는 작품이 많지는 않다. 너무나 많은 것들이 사라졌으며 전반적인 양상을 알기 위해서는 복제품을 볼 수밖에 없다. 실제로 헬레니즘 말기부터 고전기 양식의 작품들을 복제하기 시작했으며 이것이 헬레니즘 미술에 대한 관점의 주된 특성 중 하나가 되었다. 그러나 고전화 (classicizing) 작업은 주요 관심사가 아니었다. 미술가가 순수하게 이상화된 사실주의를 넘어서 택할 수 있는 유일한 방법은 미술을 극적 효과로 치장하고 일반적인 것보다는 특별한 것에 유의하는 쪽이었다. 다시 말해서, 미술가들은 인물 묘사에서 감정과 기분을 표현하고, 비록 있는 모습 그대로는 아닐지라도 더욱 생생한 기법을 사용했다.

이미 살펴본 건축 외에도 페르가뭄은 주목할 만한 조각의 출처이자 중요하고 특징적인 미술가들의 활동지다. 에우메네스(Eumenes) 2세(BC 197-159 재위)는 제우스 대제단(Great Altar of Zeus)의 거대한 프리즈에 신과 거인이 싸우는 모습을 담은 조각을 주문했다도 219, 220. 인물들의 행동은 제물대(祭物臺)로 나있는 계단을 기어올라가면서 사실상 제단 주위에서 소용돌이치고 있다. 가장 극적인 면은 소용돌이치는 듯한 옷주름이지만, 주된 힘의 원천은 몸부림치는 긴장된 육체와 근육의 조각에서 볼 수 있다. 만일 이것만으로 악전고투의 공포감을 표현하는 데 충분하지 않다면 극적인 고통이 표현되어 있는 얼굴도 있다. 기원전 2세기의 이 작품은 가장 강렬한 페르가뭄 양식을 보여주며, 헬레니즘 시대의 조각가와 기원전 4세기의 고전기 조각가가 이용한 방법의 차이를 단적으로 드러낸다. 갈리아인에 대한 승리를 기념하기 위해 아탈루스 1세(BC 241-197 재위)가 기원전 3세기에 페르가뭄에 봉헌한 작품에서 성숙한 양식의 전례를 찾을 수 있다. 어떤 연작에는 〈갈리아인과 그의 아내〉도 221, 그리고 그 유명한 〈죽어가는 갈리아인〉(오랫동안 검투사로 잘못 알려져 있었다) 조각이 있다. 그리스인과 아마존 여인, 아테네인과 페르시아인, 신과 거인들의 형상을 담은 작은 조각품이 많다. 아테네에서 봉헌한 다른 연작은 복제품을 통해서만 알려져 있다. 이미 여기에서 더욱 후대의 페르가뭄 제단에서 보이는 극적인 특성이 나타날 뿐만 아니라 그다지 강조되지 않던 절망하거나 기진맥진한 모습에 대한 연구가 보여서, 이 작품들은 기원전 4세기 아테네의 묘비 미술을 연상시킨다. 이러한 형상들은

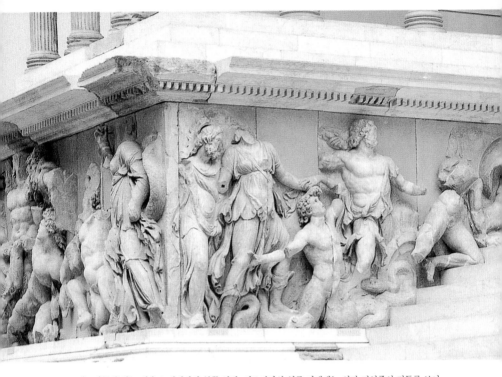

219 페르가뭄에 있는 제우스 대제단의 북쪽 익벽. 이오니아식 열주 아래에는 신과 거인족의 전투를 보여주는 프리즈가 둘러져 있다. 신과 거인에는 각각 이름이 새겨졌다. 기원전 180년경. 프리즈의 높이 2.25m. (베를린)

환조로 나무랄 데 없이 조각되었으며 다양한 시점(viewpoint)을 제공한다. 이와 밀접한 관계가 엿보이는 라오콘(Laocoon) 군상도 222은 헬레니즘 시대의 원작을 복제한 가장 유명한 복제품 중 하나다. 단일 시점으로 제작되었으나 인상적인 모델링과 제우스 제단에 나타난 고뇌하는 모습을 재생하고 있다.

　헬레니즘 조각을 페르가뭄 양식과 함께 소개하는 것은 그 이전 양식과의 차이점을 강조하기 위해서다. 다른 도시들의 작품에서 관찰할 수 있는 표정과 옷주름의 처리방법에서는 고전적 특성이 제대로 드러나지 않는다도 223. 알렉산드리아, 로도스 섬 그리고 그리스 본토의 여러 미술가 집단에서도 이와 같은 현상을 볼 수 있지만 지역 집단의 양식을 명쾌하게 정의하기는 어렵다. 리시푸스가 독립상에 도입한 사방에서 관찰 가능한 시점(all-round viewpoint)은 마치 투명한 듯 윗옷 밑으로 보이며, 반대 방향으로 잡힌 옷주름과 관람자들이 조각상을

220 제우스 대제단 프리즈의 세부. 날개가 달린 거인족(알키오네우스Alkyoneus)이 아테나에게 머리채를 붙들렸고, 뱀이 그를 공격한다. 기원전 180년경. (베를린)

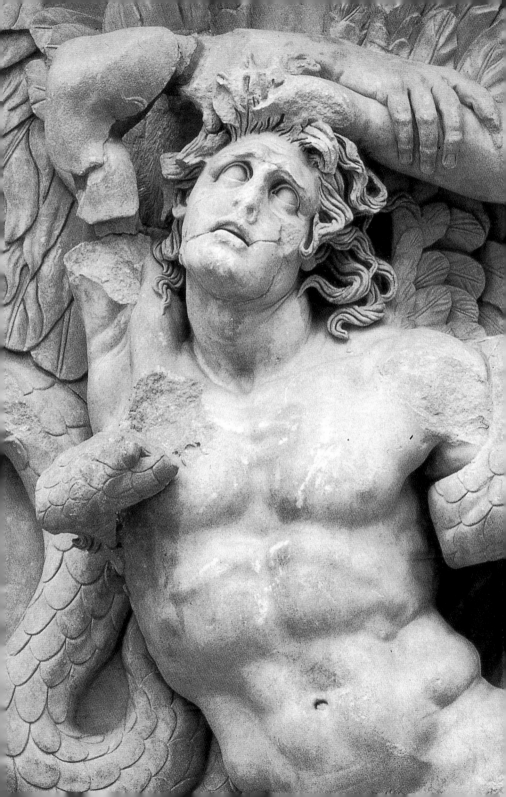

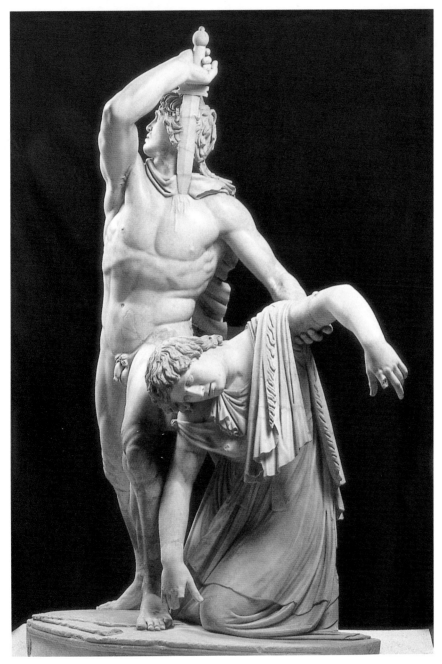

221 〈자살하는 갈리아인과 죽은 그의 아내상〉을 복제한 조각상. 기원전 3세기 후반에 아탈루스 1세가 페르가몬에 봉헌한 군상 중 하나다. 갈리아족(고대 켈트족)이 소아시아를 침략했고, 그들은 벌거벗고 싸웠는데, 바로 이 점을 그리스인들이 관찰하고 증명했다. (로마, 테르메)

222 트로이의 사제 라오콘이 두 아들과 함께 아폴론이 보낸 독사들과 사투를 벌이고 있다. 로도스 섬의 세 미술가에게 이름을 붙인 플리니우스가 이 작품을 보았고, 기원전 1세기의 복제 미술가에게 알려졌다. 위의 사진은 원작(기원전 2-3세기 제작)의 복제품을 촬영한 것이다. 높이 2.4m. (바티칸 1059)

223 아테네인 부부 클레오파트라(Cleopatra)와 디오스쿠리데스(Dioscurides). 델로스에 있는 그들의 집에서 출토되었다. 기원전 137-138년. 높이 1.67m.

224 짧은 망토를 입은 소년상. 운동선수로 짐작된다(귀에 난 상처로 보아 권투선수 같다). 경주장의 방향전환 기둥에 기대어 있다. 카리아의 트랄레스에서 발견되었다. 기원전 2세기(아마 복제품일 것이다). 높이 1.47m. (이스탄불 542)

감상하려면 상 둘레를 돌아봐야 하는 비틀어진 자세에 의해 획득되었다. 싸우는 사람들이나 날아가는 인물의 휘날리는 옷주름도226부터 트랄레스(Tralles)에서 수습된 소년상도224처럼 한층 사색적인 주제의 차분하고 구김 없는 의상까지, 분위기 연출을 위해 옷주름을 사용할 수 있다. 예전과는 달리 이제 크기 자체도 감상 대상이 되었다. 새로운 청동 주조기법이 개발되면서 높이가 30미터나 되는 로도스 섬의 아폴론상과 같은 거대한 조각상(콜로서스Colossus, 거상巨像) 제작이 가능해졌다. 그러나 조각상은 기원전 3세기 초에 세워지고 약 50년 후에 지진으로 파괴되었다. 천년도 더 지난 후에야 천 마리의 낙타 행렬이 이 조각의

부서진 금속조각을 실어 날랐다.

남성 누드에 관한 습작은 영웅, 신, 심지어는 죽은 사람 중의 특출한 인물을 조각할 때 어떤 기준이 되는 것을 남겼지만, 이제 여성 누드도 매우 흔한 주제가 되었다. 분명 프락시텔레스의 아프로디테가 유명하지만, 가늘고 가파른 어깨와 작은 젖가슴, 그리고 부푼 엉덩이를 지닌 헬레니즘 조각상들은 대체로 도발적인 여성의 모습이다. 한결 부드러운 느낌의 살결, 희미해진 세부 등은 프락시텔레스가 도입한 것으로 간주되며, 여성성을 표현하는 특징으로써 헬레니즘 미술에서도 지속된다. 크니두스의 아프로디테가 주로 복제되었으나 이제는 쪼그리고 앉아 목욕하는 여신과 같은 새로운 자세가 등장한다도228. 〈밀로(Milo)의 비너스〉도225에서 새롭고 불안정한 나선형 구성은 오래된 자세를 변형해서 생생하게 표현되었다. 양성(兩性, 헤르마프로디테hermaphrodite)적인 인물상은 당시 성행한 남성과 여성 신체의 중간 모습을 보여준다도227, 229비교.

우리는 지금까지 주로 단일상(單一像)을 다루었으나 시대적 특징을 더욱 풍부하게 지닌 것은 군상이다. 이는 일반적으로 서사적인 군상(narrative groups)이라 일컬어지며, 이야기를 들려주기도 하고 주인공의 감정을 표현하기도 한다. 갈리아인과 라오콘이 바로 그 예다도221, 222. 오디세우스와 그의 부하들이 거인 폴리페무스를 눈멀게 하는 장면을 조각한 커다란 헬레니즘 군상은 스페를롱가(Sperlonga)에 있었던 로마인 빌라의 그로토(grotto, 작은 동굴, 또는 조가비 등으로 아름답게 장식한 피서용 돌집―옮긴이) 식당에 놓기 위해 복제되었다도230. 칼을 갈고 있는 잔인한 노예는 나무에 묶인 마르시아스의 가죽을 벗기려 하고, 따분한 아폴론은 광경을 지켜보고 있다. 난폭한 판(Pan)은 어린 올림포스(Olympus)에게 파이프를 연주하는 방법을 가르치고 있다. 어떤 헤르마프로디테(양성인兩性人)는 사티로스로부터 도망치기 위해 몸부림친다도229. 페르가몬 조각에서 봤던 표현과 감정의 사실주의는 과도하게 근육이 발달한 운동선수도231, 점점 약해지는 노인(뮌헨에 있는 술 취한 여인이나 루브르 박물관에 있는 어부), 소년과 거위, 에로테스(Erotes, 늙지 않고, 날개를 단 사랑의 신―옮긴이) 등의 아이들 형상에서 비슷한 면모를 찾을 수 있다. 뮌헨의 잠자는 사티로스는 이완되고 지친 모습이 훌륭하게 표현되었고도232, 벨베데레 토르소에서 보이는 거대한 근육조직은 미켈란젤로의 작품을 연상시킨다. 실제로 두 작품은 르네상스 조각가들에게 알려져 있었다. 사티로스는 모든 매체에서 디오니소스와 관련

225 〈밀로의 비너스(*Venus de Milo*)〉. 기원전 4세기 작품에서 고안된 기원전 2세기 유형. 신체가 한결 이 완되고 자세는 뒤틀렸다. 1820년에 멜로스에서 발견되었다. 높이 1.8m. (루브르 399/400)

226 〈사모트라케(Samothrace)의 니케〉. 사모트라케는 에게해 북부의 섬이다. 승리의 여신이 배의 앞부분에 내려앉는 모습이며, 해전에서의 승리를 기념하기 위해 샘 웅덩이(물이 담기는 부분) 위쪽에 세워두던 것이다. 기원전 2세기초. 높이 2.45m. (루브르 MA 2369)

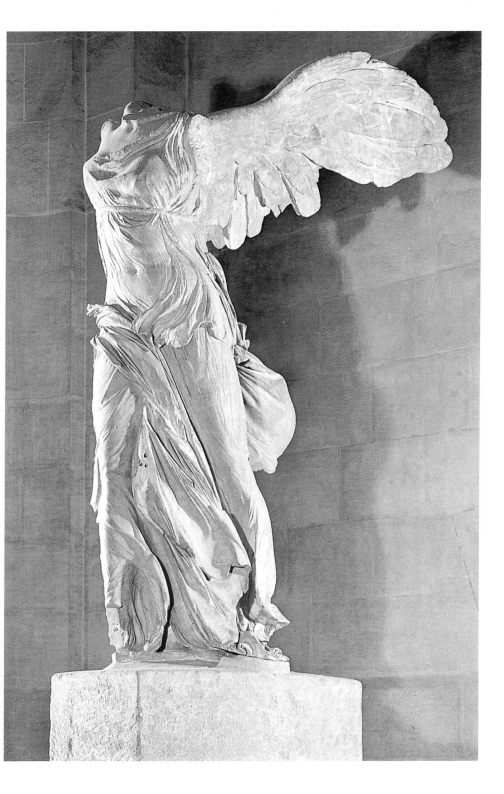

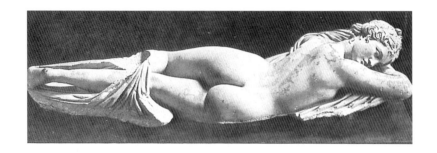

된 주제들이 다양하게 상당히 유행했음을 일깨워준다.

초상(portraiture) 조각은 당대 성향에 따라 좌우되며, 알렉산더가 리시푸스를 궁중 미술가로 임명할 때부터 널리 알려졌다. 그는 왕의 초상을 조각하는 행위가 허용된 유일한 인물이었다. 시인, 철학자, 정치인들의 초상에는 주인공의 성격이 잘 드러나 있다도233. 전체적인 인물 처리는 성격을 묘사한 것이 되며, 여기에는 사색에 잠긴 정치가 데모스테네스(Demosthenes)를 비롯해서도234 엉덩이

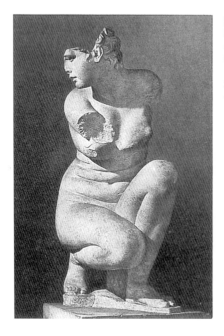

227 (위) 기원전 2-3세기에 제작된 〈잠든 헤르마프로디테상〉의 복제품. 소년과 같은 엉덩이와 남성기를 제외하면, 몸의 형태는 거의 여성에 가깝다. 길이 1.47m. (로마, 테르메 593)

228 기원전 3세기 중반, 쪼그리고 앉아서 목욕을 하는 아프로디테상의 복제품. 높이 1.07m. (로마, 테르메 108597)

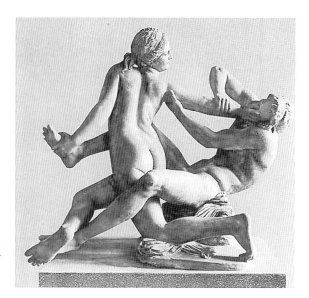

229 기원전 2-3세기 군상의 복제품. 헤르마프로디테가 사티로스를 거부하는 모습이다. 높이 91cm. (드레스덴)

230 기원전 200년경에 제작된 눈먼 폴리페모스의 모습을 담은 군상을 기원전 1세기에 복제한 작품. 후에 스페를룽가(로마 남부)에 위치한 그로토 식당에 놓였다. 전체 폭은 약 9m. (스페를룽가)

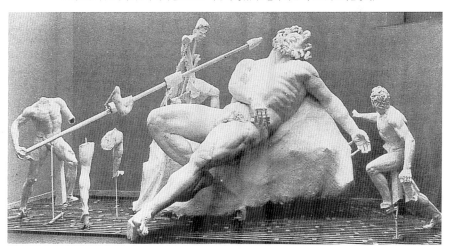

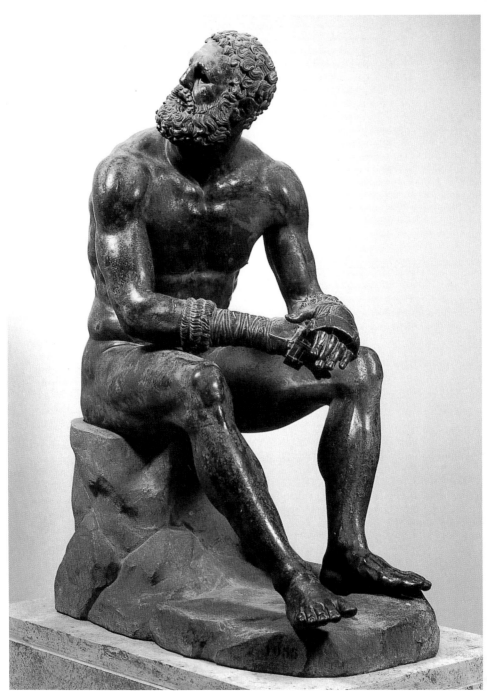

231 앉아있는 권투선수 청동상. 야수 같은 표정, 상처 입은 귀와 코를 세밀하게 묘사했다. 등신대보다 크다. (로마, 테르메 1055)

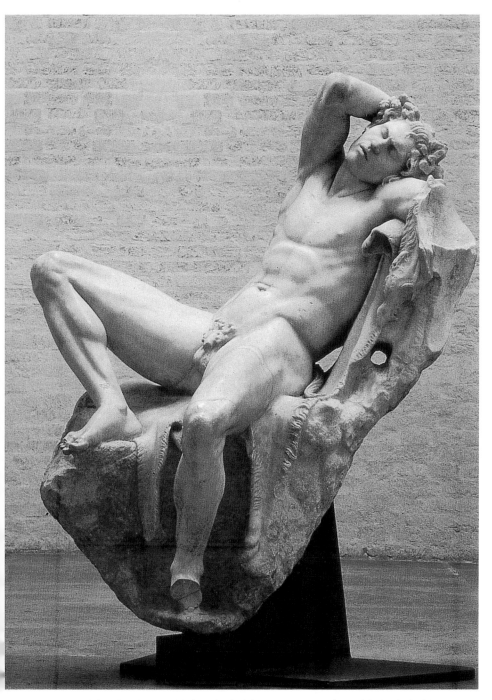

232 취해서 잠든 사티로스(일명 '바르베리니 파우누스Barberini Faunus'). 로마의 카스텔 산 안젤로 (Castel S. Angelo)에서 발견된, 기원전 200년경의 조각상의 복제품이다. 상의 일부는 베르니니(Gian Lorenzo Bernini, 1598~1680)가 복원했다. 높이 2.1m. (뮌헨 218)

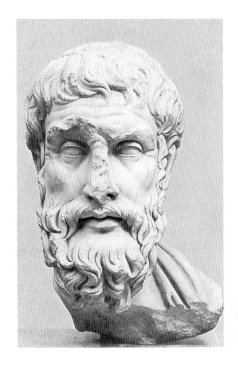

233 철학자 에피쿠로스(Epikouros 또는 Epicurus, BC 342?-271) 두상의 복제품. 원작은 기원전 3세기에 만들어졌다. 높이 40.5cm. (뉴욕 1911.90)

가 지나치게 살찐 철학자들, 운동선수 등의 동시대 인물상도 포함된다. 도 235의 인물이 누구인지 알 수 없지만 조각에 표현된 것처럼 공공장소에 나체로 종종 출현한 인물이었는지는 의심이 간다. 흩어진 머리와 주름진 이마 그리고 경멸하는 듯한 입술은 왕자와 같은 자태이며, 크고 자랑스럽게 드러낸 육체로 인해 모습이 더욱 돋보인다. 초상이 사실주의와 정치인이나 지성인의 이상화된 모습 간에 타협을 하게 하면서 초상 모델의 성격에 관심을 가지는 것이 그리스 인물 묘사 조각의 특색이다도236. 그 밖에도 로마 시대의 많은 인물상들은 초상적인 성격이 더욱 강하다.

　　기원전 317년에서 307년 사이에 팔레론(Phaleron)의 데메트리우스(Demetrius)가 '사치금지' 칙령을 내리면서 아름다운 아테네 묘비들은 제작이 중단되었다. 대신 주로 동부 헬레니즘 제국에서 제작되었고 전체 프리즈나 단일 인물들이 건축적 배경에 있는 대리석 석관(sarcophagus)을 살펴보자. 석관은 여전히 페르시아 제국 지배 하에 있는 시돈(Sidon)의 페니키아인 왕들이 그리스

미술가들에게 주문한 기원전 5세기 작품들에서 시작된 것으로 보인다. 이들 중 가장 연대가 내려가는 것은 일명 〈알렉산더 석관〉도237으로, 초기의 건축적 부조에 가장 근접한 형태다. 부조상이 있는 고전적인 묘비의 전통은 동부 그리스에서만 지속되었으나, 새롭고 다양한 봉헌용 부조들이 많이 제작되고 있었다도239. 이 중에는 신이나 영웅이 있는 흔한 유형도 있고 좀더 작은 규모로는 가족이나 숭배자들이 다가오는 경우도 있다. 부조 중 일부는 풍경 요소를 가미하고 형상의 높이를 줄여서 원근법을 시도하기도 했다. 이런 특징은 동시대의 회화에서 차용된 것이며 크게 성공한 경우는 별로 없었다도238. 장례용 병(vase)과 같은 작은 대리석 작품과 건축의 일부를 장식하는 아라베스크 문양, 제단과 성벽의

234　웅변가이자 정치가인 데모스테네스 조각상의 복제품. 원작은 폴리에욱토스(Polyeuktos)가 기원전 280년(데모스테네스 사후 40년)에 아테네의 아고라에 세우기 위해 제작되었다. 두 손은 꽉 쥐고 있었다. 높이 2.07m. (바티칸)

235 헬레니즘의 청동 왕자상. 기원전 2세기.
등신대. (로마, 테르메 1049)

236 델로스에서 발견된 청동 남성상. 기원전
100년경. 높이 33cm. (아테네 14612)

꽃문양 프리즈는 동방화기 꽃문양의 마지막 발전 단계에 해당한다. 그러나 기원
전 4세기에는 이미 영향력 있는 새로운 꽃문양이 도입되었다.

소형 조각상

헬레니즘기의 소형 점토상과 청동상은 야심차고 독창적인 구성을 많이 보여준
다. 점토상에서는 형틀을 한 개 또는 그 이상 사용하여 다소 반복적이고 하찮았
던 미술의 형태에 더욱 큰 다양성을 부여했다. 타나그라(Tanagra)의 소녀상에서
는 수줍어하는 매력과 예의바른 자세로써 계획적으로 귀여움을 표현하려는 시

237 시돈에 위치한 페니키아 왕실의 묘지에서 발견된 〈알렉산더 석관〉. 측면은 알렉산더의 모습이 보이는 사냥 장면, 그리스인과 페르시아인의 전투 장면 등으로 장식되었다. 채색이 대체로 잘 보존된 편이다. 기원전 315년경. 높이 1.95m (이스탄불 370)

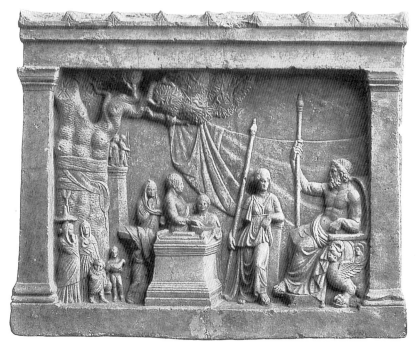

238 교외의 성소(shrine)에서 행해진 희생 의식을 표현한 봉헌용 부조. 영웅과 그의 배우자가 오른편에 있다. 그들 앞에 놓인 제단으로 숭배자들이 접근한다. 나무가 천막을 지탱하고 있으며, 그 옆의 기둥 위에는 아폴론과 아르테미스가 있다. 코린트 부근에서 출토. 기원전 3세기. 높이 61m. (뮌헨 206)

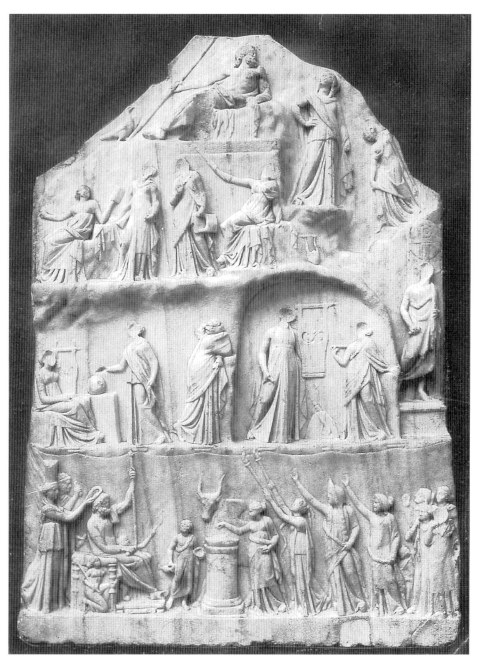

239 프리에네의 아르켈라오스(Archelaos)가 만든 봉헌용 부조. 호메로스를 찬양(deification, 신격화)하는
장면이다. 호메로스가 맨아래칸 왼편의 왕좌에 앉아있고 배우와 여러 사람들이 환영하고 있다. 바로 위에
는 뮤즈들와 다른 신들이 있다. 그 오른쪽에는 대영웅 서사시 『아르고나우티카*Argonautika*』를 쓴 로도스
섬의 아폴로니오스(Apollonios Rhodios, BC 295?~215?)로 추정되는 시인 조각상이 있다. 기원전 2세기.
높이 1.18m. (런던 2191)

240 보이오티아(타나그라)에서 출토된 점토 소녀
상. 망토는 파란색으로 칠해졌다. 높이 32cm. (루브
르 S 1633bis)

241 소형 조각상에서 떨어져 나온 금박 점토 두상.
스미르나에서 출토. 높이 12cm. (옥스퍼드 1911,8)

도가 엿보인다도240. 소녀상이 엄청난 인기를 끌었고 수집가들을 위해 밝은 색
으로 복구해 널리 숙련되게 위조된 사실은 그리 놀랍지 않다. 소녀상은 최초 발
굴지인 보이오티아의 지명을 따서 명명되었지만, 그리스 전역에 양식이 널리 퍼
졌고 남부 이탈리아와 소아시아에는 주요 공방들이 있을 정도였다. 남부 이탈리
아의 미술가들은 언제나 테라코타(terracotta)상과 장식판 생산에서 활발하고 독
창적인 중심 역할을 했다. 한편, 소아시아에서 그것은 새로운 헬레니즘의 원천
이 되었고 그들의 미술은 새로운 활동을 고취시켰을 법하다. 스미르나에서 발굴
된 것으로 널리 알려진 중요한 도금 점토상들은 주류 조각상에서 자극 받아 만
들어졌다도241. 그러나 이를 비롯한 많은 청동 소형상들은 신상이건 인간상도
242,243이건 간에 큰 작품을 단순히 축소한 것 이상이다.

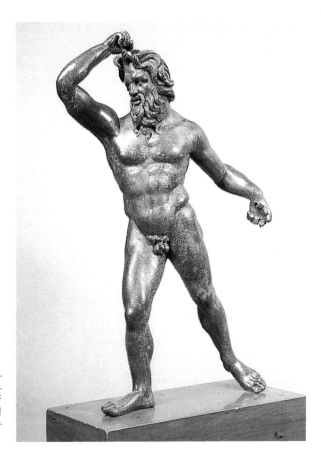

242 소형 청동 신상. 삼지창으로 일격을 가하는 포세이돈으로 추정된다. 눈동자에는 은, 젖꼭지에는 구리가 상감되었다. 기원전 2세기. 높이 25.5cm. (루브르 MND 2014)

　　주류 조각의 사실주의는 소형상에서 흉칙하거나 기형적인 형상도245으로 나타난다. 알렉산드리아는 여러 인종들의 교류장이었으며, 동쪽의 마케도니아 정복으로 미술가들에게는 적어도 겉모습만이라도 이방인들의 모습을 볼 수 있는 기회가 주어졌다. 헬레니즘 시대의 이집트(프톨레마이오스Ptolemaeos 왕조)에서도 전형적인 이방인의 얼굴(스키타이인, 페르시아인, 유대인, 인도인, 흑인)을 본뜬 점토상이 제작되었다. 그리스 미술가들은 아르카익기부터 흑인의 두상을 많이 다루었고 아프리카인을 묘사하기 위해 흑인의 용모를 계속 사용했다도195. 헬레니즘기의 그리스에 검은 피부의 노예가 좀더 많았음은 의심의 여지가 없다. 이 시기에는 흑인 노예와 광대들을 동정적으로 다룬 점토상이나 청동상을 더욱 많이 발견할 수 있다도244.

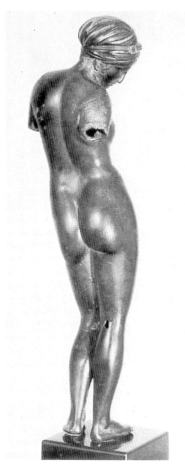
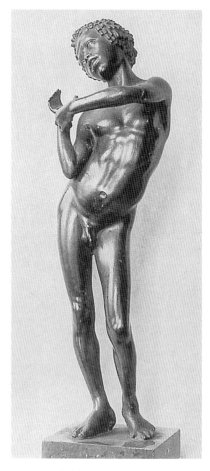

243 마케도니아의 베로이아(Verroia)에서 출토된
청동 누드 여인상. 기원전 3세기. 높이 25.5cm. (뮌
헨 3669)

244 오른손에 악기(현재 손실됨)를 들고 그 음악에
맞춰 노래 부르는 청동 흑인소년상. 기원전 2세기.
높이 20.2cm. (파리, BN 1009)

245 타렌툼에서 발견된 괴기스런
머리의 점토 가면. 기원전 2세기.
높이 26.5cm. (타란토 20068)

금속판과 보석류

장식적인 금속공예는 도기, 거울, 상자 등의 물건에 적용되었다도246. 귀금속은
새로운 왕들의 취향에 맞았으며 동방에서의 승리와 전리품은 새로운 출처가 되
었다. 동물 머리 모양의 도기를 비롯해서 부조 장식 잔의 표현이 뛰어나다. 밑바
닥이 둥근 잔에 여러 꽃문양 장식이 되어있는 동방 취향의 요소가 형태에서 은
연중에 드러난다도250. 잔과 접시에는 지속적으로 동·식물상이 고부조로 표현
되었으며도251, 후기 그리스 헬레니즘 도시들에서 제작된 것과 로마와 그 속령
의 새로운 지배자의 요구에 부응하여 제작된 것들 중에서 양식과 시기를 구분할
때 계보를 가늠하기는 어렵다. 하여튼 모두 그리스인의 작품 같았다. 남부 이탈
리아가 주요 출처였고 다른 곳들은 그리스 세계 외곽의 왕자격인 트라키아
(Thrace)도249와 스키타이 지방의 미술에 기여했다.

보석에서는 색채가 더욱 중요시되었고 유리, 에나멜 또는 준보석 상감 기법
이 흔해졌다. 유물이 발견되는 주요한 장소는 북부 그리스와 남부 러시아의 기
품 있는 무덤들이다. 옭매듭(reef-knot) 모양의 가짜 버클이 달린 새로운 띠 형
태가 유행하고도247, 새로운 귀고리에는 통통한 초승달 끝에 사람이나 동물의
머리 모양이 매달려 있다. 장례용 황금 화환에는 떡갈나무와 월계수의 잎 형태
가 무척 아름답게 재현되었다도248. 반지에는 보석을 끼우는 크고 둥근 홈

246 바다괴물(케토스ketos)을 탄 님프의 부조로 장식된 금박 은상자 뚜껑. 타렌툼 부근에서 발견되었다. 기원전 2세기 말. 지름 10cm. (타란토 22429)

(bezel)이 있지만 인물 음각은 줄어들었다.

점토 도기

도기화는 기원전 4세기 말에 가서 급격히 쇠퇴했지만 더욱 단순한 장식의 용기는 그리스의 동부에서 지속되었다. 이집트에서 발견되었지만 근원은 크레타에 있는 장례용 하드라(Hadra) 도기('하드라의 히드리아'라고 불리는 도기. 이 유형의 도기가 많이 발견된 알렉산드리아의 공동묘지에서 따온 이름이며, 유골단지로 사용되었다. 도기 표면에 죽은 자에 관한 명문과 각종 문양, 그림이 장식되어 있다—옮긴이)와 같은 것들에는 매우 다양한 꽃과 동물 장식이 있다도254. 이탈리아 지역의 미술가들 중 일부만이 도기의 검은 바탕 위에 그림을 그리는 다색 양식화를 남겼다도253. 그

247 테살리아에서 발굴된 금제 띠(diadem, 머리에 감는 띠나 리본, 왕관을 뜻한다—옮긴이). 중앙에는 석류석(garnet)이 박힌 '헤라클레스 매듭(갈대 매듭)'이 있다. 기원전 2세기. 길이 51cm. (아테네, 베나키Benaki)

248 다르다넬레스(Dardanelles)에서 출토된 금제 떡갈나무 화관. 나뭇잎 양옆에 매미가 있고, 중앙 하단부 걸쇠에는 벌이 있다. 기원전 350-300년. 지름 23cm. (런던 1908,4-14,1)

249 손잡이가 켄타우로스 모양인 황금 암포라. 암포라 몸체에는 무슨 내용인지 알 수 없는 공격 장면이 표현되었다. 형태는 페르시아에서 유래되었고, 주제는 그리스적이다. 불가리아의 파나구리슈테(Panagurishte)에서 발견된 많은 황금 용기 중의 하나로, 기원전 3세기에 만들어진 것으로 추정한다. 높이 29cm. (플로브디프Plovdiv)

250 고부조 식물문양으로 장식된 은잔. 기원전 2세기. 높이 7.6cm. (톨레도Toledo 75.11)

251 샘터에서 사티로스가 님프를 덮치는 장면이 부조로 표현된 은접시. 기원전 2세기. 지름 15.6cm. (톨레도)

들은 색채와 명암을 능숙하게 사용해 주류 회화의 새로운 사실주의적인 양식에 접근해갔다도252. 형태나 도료의 밝은 광택이 금속처럼 보이는 평범한 검은 도기가 기원전 4세기에 점차 인기를 모았다. 때때로 유약으로 오인되는 도료는 사실은 점토를 조제한 것으로, 가마 안의 공기가 산화상태에서 환원상태로, 다시 환원상태에서 산화상태로 바뀌면 영구적으로 검은 광택을 내게 되어 있다. 최근에야 이 기법이 다시 발견되었다. 웨지우드(Josiah Wedgwood, 1730-1795. 영국의 도예가. 각종 제작기법과 도자기의 산업적 측면에서 각종 혁신을 이루었고, 그의 이름을 딴 제품은 지금까지도 영국 도자기의 대표적인 브랜드로 꼽힌다—옮긴이)는 이 기법을 개발하려다 실패하여 한층 쉽고 단조로운 검은 부케로(bucchero, 에트루리아의 흑색 도기. 기하학적 도안을 부조로 장식한 것이 있다—옮긴이)를 모방하여 부조 도기를 만들었으며, 이 기법도 헬레니즘 미술에서 유래했다.

이탈리아의 그나티아(Gnathia) 도기와 같은 경우에는 흑색도기에 희미하게 장식을 찍기 전에 흰색으로 꽃문양을 그리거나 낮은 상감세공 부조로 소용돌이 모양을 장식했다(West Slope Ware). 이 장식 양식은 좀더 비싼 금속 제품을 직접적으로 모방한 것이 틀림없으며 심지어는 그리스 세계 전역에서 제작된 '메가라의 사발'(Megarian Bowl, 메가라는 그리스 남부 코린트 지협地峽 남안南岸에 있는

252 불키에서 발견된 잔의 내부. 소년이 포도주 단지를 들고 느긋하게 앉아 있고, 작대기는 무릎에 걸쳐져 있다. 음영이 표현된 그림은 당시 주류 회화의 모습을 반영한다. 에트루리아에서 제작(헤세 그룹Hesse Group). 기원전 3세기. (폰 헤센von Hessen 컬렉션)

역사적 도시다. 저자는 메가라의 사발이란 이름이 붙였지만 이 유형이 메가라에서만 만들어 진 것은 아님을 지적했다―옮긴이)에서 한층 직접적으로 영향을 받았을 것이다. 이 들은 반구형 잔으로, 형판(型板)에서 제작하여 흑색이나 갈색으로 채색했고, 이 집트에서 발견된 금속잔이나 유약이 칠해진 잔과 매우 유사한 식물과 형상의 저 부조 문양이 있다도255. 드물긴 하지만 '호머식 사발(Homeric Bowl)'에는 정 교하게 구성된 신화 장면도 그려졌다. 장식은 대개 꽃문양을 배경으로 인물이나 군상의 작은 장식 무늬로 구성되었다. 이러한 유형과 기법은 로마 시대의 적색 도기인 아레틴(Arretine)과 사모스 섬의 사발(Samian bowl)에 복제되었다.

그 밖의 미술
아르카익기와 고전기에는 동방과 이집트의 기법, 즉 조그만 병이나 장식 상감에

253 사람을 태운 전투용 코끼리와 뒤따르는 아기 코끼리가 적색상이 아닌, 추가된 색상으로 그려진 접시. 카페나(Capena)에서 출토. 기원전 3세기. 지름 29.5cm. (로마, 빌라 줄리아 23949)

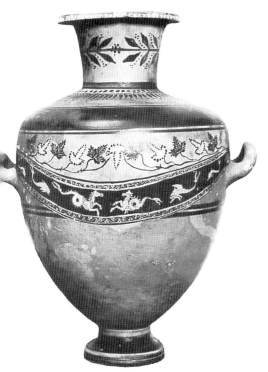

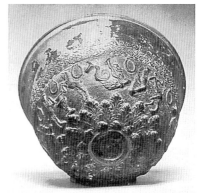

254 키프로스의 아르시노에(Arsinoe)에서 발견된 점토 히드리아. 알렉산드리아의 프톨레마이오스 왕조의 (하드라) 무덤들에서 흔히 볼 수 있는 유형이다. 기원전 3세기. 높이 37.5cm. (브뤼셀 A 13)

255 (위) 점토로 된 부조 사발(소위 '메가라의 사발'). 염소 두 마리가 크라테르의 양옆에서 뒷다리로만 서있고, 트리톤(Triton, 반인반어半人半魚의 해신. 포세이돈과 암피트리테Amphitrite의 아들이다—옮긴이)과 사자를 탄 님프의 부조가 있다. 기원전 2세기. 높이 9cm. (런던 1902.12-18.4)

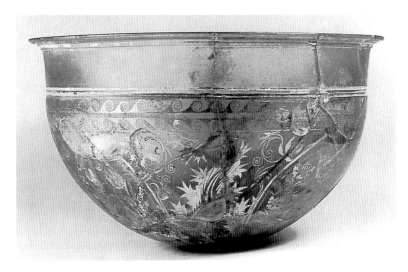

256 금제 잎의 식물문 장식이 있는 투명 유리 사발. 직물(도 192)과 비교하라. 남부 이탈리아의 카노사 (Canosa)에서 발견되었다. 기원전 200년경. 높이 11 .4cm (런던 1871.5-18.2)

사용하기 위하여 불투명한 채색 유리를 자르거나 고리 모양으로 감아 올리는 기법이 실행되었다. 헬레니즘 말기에 이르러서야 유리를 취입성형(吹入成形)하는 방법을 배우게 되었다. 그 기법은 금박도256 또는 조각 장식과 매우 다채로운 색으로 호화로운 공예품이 되었지만, 그것의 완전한 잠재력은 로마시대에 와서나 완성되었다.

　금속 반지에서도 형판으로 뜬 유리 음각을 볼 수 있다. 초기에는 세공된 보석을 회전 고리나 늘어뜨린 장식에 달았으나, 이제는 주로 보석 고리에 부착한다. 주제는 초상, 신들의 모습, 이완된 자세로 서있는 사람도258 등으로 덜 다양하며 훨씬 덜 서사적이다. 하지만 이전과 마찬가지로 고도의 숙련된 기술이 뚜렷이 확인된다. 후에 평범한 주제가 담긴 작은 원형석(圓形石, ringstone)이 더욱 활발하게 생산되었고 이 유형은 로마 시대 초기까지 계속 제작되었다. 동시에 새로운 보석세공 기법인 카메오(cameo)도 이용되었다. 여러 색의 층으로 이루어진 보석(마노onyx, 유리로도 쉽게 모방 가능)을 부조로 세공하면 각기 다른 층의 다양한 색이 나타나며, 주로 어두운 색의 배경에 옅은 색으로 인물들의 모습을 세공했다. 카메오는 반지나 펜던트 장식에 박았다. 카메오 기법이 큰 장

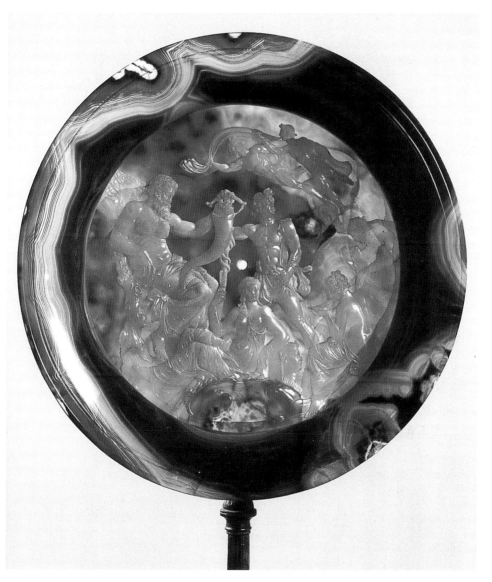

257 〈타자 파르네제〉. 띠처럼 둘러진 붉은 줄무늬가 있는 마노로 만든 카메오 세공 접시. 프톨레마이오스
왕조의 왕자를 위해 제작된 것으로 추정되며, 이집트 분위기의 알 수 없는 주제가 새겨져 있다(하단의 스
핑크스를 보라). 기원전 1세기. 지름 20cm. (나폴리 27611)

258 홍옥수(camelian) 반지석(ringstone). 아폴론이 월계수 가지를 들고 삼각대를 지지하는 원주에 기대어 있다. 기원전 3세기. 높이 2cm.(런던 이오니즈 Ionides 컬렉션 구장舊藏)

식물에 사용된 것은 알렉산더 궁정의 보물로 추정되는 〈타자 파르네제 *Tazza Farnese*〉도257다. 동전을 음각하는 조각가들이 제작한 같은 종류의 미술품 중 초상 분야에서도 걸작이 많이 발견된다도259. 이전에 국가의 화폐를 장식하던 신이나 지역 신의 이상화된 모습 대신 왕자와 그의 가족들(도시 국가와 민주주의 형식의 쇠퇴에 대한 암시)의 두상이 새겨졌으며, 이와 같은 풍조는 많은 공화국에서 지금까지도 지속된다.

259 폰토스(Pontus, BC 337년경 소아시아의 북동부 흑해 남안南岸 지역에 세워진 왕국. 후에 로마령이 되었다—옮긴이)의 미트라다테스(Mitharadates) 3세(BC 135년경 사망)와 이집트의 아르시노에(Arsinoe) 3세(BC 204년경 사망)의 두상을 담은 은화.

회화와 모자이크

앞시대와 마찬가지로 헬레니즘기의 벽화 원작은 극히 드물고, 주류 회화로 현재까지 잔존하는 것은 이류작품이나 대표적이라고 할 수 없는 것들이다. 로마인의 집에 그려진 많은 벽화들이 헬레니즘 시대 원작의 모습을 반영할지도 모른다. 그러나 명암의 확실한 운용은 파가사이(Pagasae, 지금의 볼로Volo)의 헬레니즘기 묘비에 그려진 그림들, 마케도니아 묘실(chamber tomb)의 파사드도260,도189,191과비교나 실내를 장식하는 벽화에서 찾아볼 수 있을 뿐이다. 여기에서는 현대적이라고 할 수도 있는 회화 양식이 보인다. 초기의 윤곽선으로만 그려진 인물에 비해 엷게 채색하고 미숙하지만 깊이감을 표현했기 때문이다. 그러나 이점 때문에 고전기 원작의 모습이 상실된 느낌을 더 많이 풍긴다.

고대 회화의 모습을 떠올릴 만한 다른 자료들도 있다. 남부 이탈리아와 시칠리아에서 발견된 점토 도기 몇 개에는 다색 그림이 그려져 있다. 키오스와 보이오티아의 묘비에는 고전기 양식의 전통을 이어받아서 거친 배경에 대조적으로 연마된 돌 위에 윤곽선 그림이 그려져 있다도263. 돌을 채색한 것은 분명하지만 어떤 모습이었는지는 분명치 않다. 이 묘비들에는 사냥장면이나 그와 관련된 정물화가 그려져 있다.

시키온 화가(Sicyonian Painter) 유파가 영향력이 있었으며, 기원전 4세기에 파우시아스(Pausias)는 후에 모든 매체에서 중요한 요소가 될 복잡한 꽃문양과 잎문양을 개발했다도192,209,250. 리시푸스의 고향이 시키온이라는 사실은 놀랍지 않다. 이오니아인 아펠레스는 시키온에서 공부한 적이 있었다. 그는 알렉산더 대왕의 궁정화가였으며 아프로디테와 여러 초상으로 유명하다. 그의 작품이나 당대 유명한 조각가들과 교류한 그의 동료의 작품에 대해서는 고대 작가들의 서술과 묘사에서밖에 알 길이 없다. 그러나 그들이 폼페이 회화에 영향을 끼친 뛰어난 기법들을 발전시켰음은 확실하다. 기원전 4세기 중반 베르기나에 있는 알렉산더 대왕의 아버지 필리포스 왕의 무덤에 장식된 프리즈에서 예견되긴 했지만도191, 한 가지 주요한 혁신은 움직이는 인물들의 배경에 풍경을 사용한 점이다. 베르기나에서 배경은 사냥터인 숲이다. 부조에서 보듯 다른 작품에서는 그저 정원이나 성지(sanctuary) 정도였다. 결국 풍경이 인물을 압도하며, 이런 모습은 헬레니즘 시대의 원작으로 추정되는 그림이나 모자이크를 복제한 로마 시대 복제품에서 판단할 수 있다도264. 특히 이집트와 동방의 미술과 비교할

260 레프카디아(Lefkadia)에 위치한 마케도니아인의 무덤 파사드에 그려진 사자(死者)의 판관 라다
만티스(Rhadamanthys). 또 다른 판관인 헤르메스와 죽은 사람들의 모습도 함께 그려졌다. 기원전 3
세기 초. 높이 약 1.1m.

261 알렉산더 제국의 수도인 마케도니아의 펠라에서 발견된 조약돌 모자이크. 수사슴 사냥 장면이 그려졌으며 화가 그노시스(Gnosis)의 서명도 새겨져 있다. 회화를 모사한 것으로 추측된다. 아펠레스도 펠라를 방문하여 작업했다. 기원전 300년경. 높이 3.1m. (펠라)

262 〈알렉산더 모자이크〉의 세부. 기원전 100년경 폼페이의 주택에 장식되었다. 기원전 300년경의 그리스 회화를 모사한 것이다. 이수스 전투에서 알렉산더가 페르시아의 왕 다리우스를 향해 돌격하는 모습. 세부의 높이 약 60cm. (나폴리)

때, 이처럼 아름다운 그리스의 미술 이전에는 공간 구성 감각이 거의 드러나지 않았다. 자연과 동물 이외의 세계에 대한 인식은 뒤늦게 나타났다. 가장 주된 관심사는 살아있는 형태들의 등장과 상호 작용이었다. 대개 장식되어야할 바탕(패널, 프리즈, 둥근 면tondo)에 따라 그림이 다르게 그려졌으며 배경이 아닌 인물이 가장 잘 보이게 하는 목적에 충실했다.

모자이크 복제품들도 다른 유형의 헬레니즘 회화를 보여줄 법하다. 마케도니아에 있는 알렉산더 대왕의 후계자들의 수도인 펠라(Pella)에서는 더 오래된 양식인 채색 돌을 사용하고, 길고 가는 납과 점토의 선으로 윤곽을 만들어 형상을 더욱 뚜렷하게 했다도*261*. 전투 장면이 담긴 회화는 기원전 5세기 아테네(마라톤)의 폴리그노투스와 미콘, 기원전 4세기 만티네아(Mantinea)의 에우프라노르(Euphranor) 이래로 계속 유행했다. 폼페이에 있는 〈알렉산더 모자이크〉도*262*는 벽화를 바닥 모자이크로 바꿨다. 모자이크는 알렉산더 대왕이 이수스(Issus)

263 키오스에서 발굴된 메트로도루스(Metrodorus)의 묘비. 최상단 프리즈에는 음악을 연주하는 사이렌들이 있고, 그 아래 프리즈에는 켄타우로스의 싸움이 묘사되었으며, 맨아래에는 전차들이 있다. 주화면에는 운동선수가 사용하는 때 미는 도구(스트리길)와 스폰지, 휴대용 병이 우승컵이 얹힌 원주 옆에 매달려 있다. 원편에는 그의 옷이 다른 원주에 걸쳐져 있다. 거칠게 처리된 배경에 반해 조각된 인물상이 돋보인다. 기원전 3세기. 높이 89.5cm. (베를린 766A)

264 로마의 에스퀼리네(Esquiline) 언덕 위에 지어진 주택에 있던 그림. 『오디세이아』의 장면을 배경으로 한 후기 헬레니즘기 회화의 복제품이다. 라이스트리곤(Laestrygon) 사람(이들은 식인종이다－옮긴이) 여럿이 오디세우스의 부하들을 공격하고 있다. 높이 1.16m. (바티칸)

에서 페르시아의 다리우스(Darius) 왕과 싸워 승리를 거두는 장면이다. 젊은 알렉산더가 다리우스를 향해 돌격하고, 이미 다리우스 왕은 배경을 가로지르는 긴 창을 든 마케도니아와 그리스 군에 패해 도주하고 있다. 과감한 단축법과 숙련된 명암의 사용은 복잡하지만 놀라우리만큼 복잡한 구성에 깊이를 더한다. 모자이크에서 사용된 작은 입방체(테세라 tessera, 복수형 tesserae)는 돌과 색유리다. 이는 기원전 3세기에 도입된 기법으로 보이며, 원작은 기원전 4세기 후반의 것으로 추정된다. 기법의 한계와 한정된 색 때문에 이러한 작품이 회화와 모자이크에서 후대의 발전에는 별 기여를 하지 못했다.

로마의 플리니우스(Gaius Plinius Secundus, AD 23-79. 고대 로마의 정치가·군인·학자로, 『박물지 Historia Naturalis』를 남겼다－옮긴이)는 "그 후에 미술은 정지되었다"고 말했지만, 그는 헬레니즘 시대의 시작을 언급하고 있었고 뭔가 다른 것을 마음에 담고 있었다. 그리스 미술은 멈추지 않았다. 한때 그리스가 로마 제국의 속주가 되었을 때 그리스 미술가들은 이탈리아의 로마인을 위해 작업했으며, 과거의 헬레니즘 왕국과 그리스에서는 예전처럼 분주하지 않았다. 헬레니즘의 재

능은 과거의 고전기를 그리워하는 정도의 양식으로 끝났다. 로마 지배 하에서는 동쪽이건 서쪽이건 새로운 것은 더 이상 도안에 적용되지 않았고, 기본적인 고전기 양식이 변형되어 작품에 적용되었다. 만약 고전기 정신의 희미한 빛이 잔존하지 않는 듯 보인다면, 그것은 그리스 미술가들의 실수만큼이나 로마인 후원자의 잘못도 크다. 로마 제국 시절에도 그 이후에도 외관과 정신에서 본질적으로 여전히 그리스적인 요소가 많았지만, 이에 대해서는 여기에서 다루지 않겠다.

그리스 미술과 그리스인

우리는 르네상스 시대부터 현대까지의 서구미술이 전시되는 것과 똑같은 방식
으로 미술관이나 갤러리에 전시된 그리스 미술을 접한다. 그러나 전부 그렇지는
않지만, 르네상스 미술과 현대미술을 비롯하여 대다수의 작품들은 개별적으로
감상되기 위해, 심지어 예술을 위한 예술(Art for Art's sake)로서 케이스나 액자
틀로 고립된 채 전시되도록 제작되었다. 이러한 시각은 기능과 생생한 흐름을
동반한 고대 그리스의 미술에는 적용되지 않는다. 티치아노(Vecellio Tiziano,
1488?-1576)나 마이욜(Aristide Maillol, 1861-1944)을 대하듯 그리스 도기나 조
각을 보노라면 약간의 만족감을 느낄지는 몰라도 본래 작품이 의도한 대로 보는
것과는 멀어진다. 그리고 만약 우리가 그리스 미술의 감상을 문학을 통해 그리
스인에 대해서 알게된 사실 이외의 보충 정도로 여기면서, 이를 타문화의 업적
과 서로 비교해 평가한다면, 미술가와 작가의 입장에서건 독자와 관객의 입장에
서건 고대의 견지에서 그리스 미술을 보려고 노력해야 한다. 그리스 건축은 원
래 그 자리에(*in situ*) 있긴 하지만 고귀하고 그림 같은 폐허에서 관망되기 때문
에 고대의 실제 모습과는 멀어져버렸다. 로마는 그래도 잘 보존된 편이고 도심
에 유적이 있어서 사람들은 항상 폼페이만 들먹인다. 나는 이제까지 원작상들이
원래 놓인 위치에서 떨어져 나오거나 색채를 잃어버린 사례, 또는 본래 의도와
기능이 무시된 것 등 실질적으로 고고학적인 문제를 고찰해보았다. 그렇지만 사
회적 문제 역시 남아있다. 도시나 성소의 배경을 고려하려면 또 다른 요소들, 즉
미술 관람자로서가 아니라 실제로 그곳에 살던 군중과 소음, 냄새도 생각해볼
필요가 있다. 그리스 사회나 역사적 성격에 대한 증거의 또 다른 유래를 참작하
다보면 고대 그리스에 대한 시각적 경험을 전혀 상상할 수 없지는 않다. 우리의
삶에서 행해지는 예술의 또 다른 역할에 대한 고찰도 이 논의에 도움을 준다. 현
대의 갤러리에 전시된 미술은 부자나 사려 깊은 이들을 위해 존재할 것이고, 주
제가 무엇이든 그것이 우리의 경험과 직접적으로 연관될지라도 그 주제는 본뜻
에서 용의주도하게 벗어난 시각으로 조명된다. 그리고 많은 부분이 역사적이고

교육적인 매력, 때로는 투자가치를 위한 매력에 의해 좌우된다. 일상생활에서 우리는 상징미술(도로의 간판 따위), 묘사적이거나 설득적인(광고) 또는 유머 넘치는(만화와 캐리커처) 구상미술(figurative art)을 연일 접하지만, 사람에 대한 사실적인 이미지들과 영화에서 보는 행위에 쉽게 접근할 수 있기 때문에 우리는 그런 미술을 그냥 지나친다. 우리는 일상용품에 적용된 디자인 미술도 끊임없이 접한다. 여기에는 미술가들이 교육이나 풍자를 목적으로 교화하려는 경우 외에는 진지한 메시지가 부족하고 오락거리로 가득하다. 가장 일반적인 메시지는 건물에 반영된 부와 지위에 대한 것이거나 우리가 입고 사용하는 사물에 대한 것이다. 길을 걸어가면서 그 속에 어떤 미술이 담겨있고, 무슨 기능이 실려 있는지, 의도적인지 효율적인지 생각해 보라.

그리스의 보통 사람들은 매우 다른 시각적 체험을 했다. 우리의 의복은 자신의 부와 지위를 반영하며 어떤 것에는 예술적이거나 순수한 장인의 기능도 엿보인다(지금은 아니지만 과거에는 그랬다고 할 수도 있다). 고대에는 의복의 동질성이 있었고 대개 재단하여 짓지 않았기 때문에 마름질이나 원단보다는 색채나 문양을 통해서 서로 구별되었다. 보석도 요즘처럼 착용한 것 같지 않다. 다음으로, 시기와 장소에 따라서 많이 달랐을 법한 도시환경으로 눈을 돌려보자. 수많은 그리스 도시의 형태는 방어 가능한 아크로폴리스(성채城砦)의 위치에 의해 결정되었고 이것은 아테네, 코린트, 항구나 정박지에서처럼 눈에 잘 띄었을 것이다. 더 오래된 도시는 도시 배치가 불규칙적이고, 종종 상당히 기계적인 사각 형태에서 벗어나지 못했다. 그러나 시간이 흐르면서 어느 정도 자신감이 축적되어 아고라와 같은 열린 공간도 생겼다 도265. 도시의 전망은 의도적으로 형성되지 않았다. 바둑판 모양의 배치는 기원전 8세기 이후부터 계속 알려졌고(고대 스미르나), 몇몇 새로운 식민지 건축에도 도입되었다. 기원전 5세기 말에 히포다무스(Hippodamus)는 공공건축과 종교건축에 건물군 블록(구획)을 할당하여 더욱 섬세하게 축조했지만, 이들 건물을 눈에 띄게 한 요소는 의도적으로 창안된 건축적 접근로(approach)보다는 규모 때문이었던 듯하며, 이는 재설계된 도시와 새로운 건물 토대에 적용되었다 도266.

독립적인 성소도 사원과 제단의 위치와 순례길에 따라 결정되었기 때문에 더 나은 편은 아니었다 도268. 계획된 전망(planned view)은 기원전 5세기 고전기에 면밀하게 다듬어져서 아테네의 '프로필라이아―에렉테이온―파르테논'처

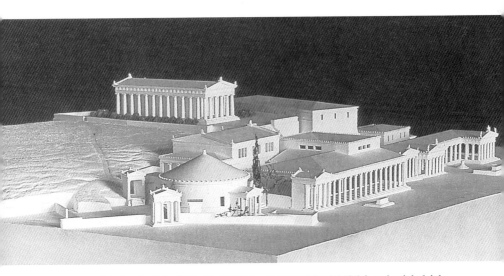

265 아테네에 있는 아고라의 서쪽면 모형. 주로 후기 고전기와 헬레니즘기의 형태다. 도리스식인 헤파이스토스 신전(헤파이스테이온)은 언덕 뒤편에 있다. 시민을 위한 건물들에는 다양한 설계와 규범적인 건축 체제가 이용되었다. 원형 건물(톨로스Tholos)는 행정관(magistrate)들의 클럽 하우스이며, 그 뒤건물은 평의회(Council) 건물이다. 이것은 벽으로 둘러싸인 작은 극장 같다. 그 앞에는 신전과 기록 보관소로 이어지는 열주랑 파사드가 있는 메트론(Metroon)이 있다. 그 뒤쪽에는 작은 아폴론 신전이 있고, 그 다음에 제우스의 주랑(Stoa of Zeus)이 있다. 의식을 관장하는 행정관의 집무실에는 양끝에 익면(翼面, wing)이 있다.(아고라)

럼 여기저기 건축적인 조화에 어울리게 배치되었으나, 대개는 우발적으로 배치된 듯 보인다. 델피에서처럼 풍경도 성소의 위치를 결정하는 요소였으나 도267, 정원 설계는 아테네의 헤파이스테이온 옆으로 나무를 나란하게 맞추는 정도의 초보적 수준이었으며, 건축가들이 미술가들만큼 이를 이용한 것 같지는 않다. 헬레니즘기에 이용된 새로운 도시계획(페르가뭄)과 성소(로도스 섬의 린도스에 있는 신전 도269이나 코스Cos의 아스클레피오스 신전)는 장엄한 설계에 의존했으며, 동방이나 이집트의 궁과 사원의 예에서 약간 영향을 받은 솟아오르는 대칭적 배치를 구사하게 된다. 그러나 평범한 그리스인은 파리나 뉴욕의 시민들처럼 자신의 집이 건축적으로 아주 우수하다는 사실을 지속적으로 인식하지 못했다. 그들은 피렌체나 델리 근교에 사는 사람들과 비슷했다.

기념비적인 건물에 두드러지게 나타나는 건축적 장식, 그리고 더 작은 구조물의 훨씬 단순하고 때때로 목조 형태를 띤 건축 장식은 기원전 5세기 전성기의

고전적 양식에 의해서 결정되었으며, 이는 고고학자들이 밝혀낸 세부사항을 제외하면 아르카익기 이후 거의 변하지 않았다. 현재 우리는 은행과 공공건물에서 두드러지는 고전기 양식에 익숙하지만 고맙게도 이것이 보편적으로 퍼져있지는 않다. 일반적으로 고전주의는 획일성(uniformity)을 의미하며 이는 대부분의 서구 현대사회에는 다시 익숙해지지 않을 특성이다. 물론 이런 맥락에서 보면 다른 예술과 공예 분야에서도 매체와 규모에 상관없이 전반적으로 통하는 균일한 양식성이 있으며, 이에 대해 우리는 곤혹스럽고 지루한 느낌을 받을 것이다. 포스트모던(postmodern) 또는 아르누보(Art Nouveau) 디자인으로 된 집 한 채가 아니라 전체가 한 가지 양식으로 지어진 마을에 산다고 생각해 보라. 규범적인 양식을 다른 크기와 목적의 건축에 적용하거나 다른 예술로 눈을 돌려 모든 인간과 동물 형태의 사실적인 재현에 기여하는 것이 우리가 타문화와 우리 자신의 문화에서 음미하는 예술적 다양성의 잠재력을 어느 정도 약화시킬지도 모른다.

266 프리에네의 새 도시 복원도(그림: A. Zippelius). 프리에네는 기원전 4세기 후반에 설계되었다. 지붕이 없는 공공 지역이 있으며, 뒤쪽으로 아크로폴리스가 솟아있다.

267 델피의 아폴론 신전. 파르나수스(Parnassus, 파르나소스Parnassos) 산의 비탈에서 코린트 만을 향해 내려다본 모습이다.

그러나 이는 적어도 그 점에 익숙한 관람자에게는 통일되고 일관된 전망을 제시했다. 이야말로 고전주의 예술이 창조된 환경 밖으로도 쉽게 전이될 수 있었던 잠재력인 동시에 영속성일 것이다.

바로 이 균일성 때문에 완성된 고전적 가치는 당시 존재한 대부분의 미술 매체로 퍼져나갔다. 다만 대량생산된 점토상이나 깨지기 쉬운 흑색도기는 예외였으며, 물론 예외는 더 있겠지만 매우 값싼 그리스 점토 잔에는 가짜라곤 전혀 없었고, 각 시기와 공예는 당시 재료와 기술이 허락하는 한 최상품을 제작할 수 있었던 듯하다. 우리는 이 점을 디자인과 기량, 가치 있는 특질에 대한 그리스인의 타고난 감각 때문이라고 생각하며, 지금 이것은 그리스 근처나 그리스보다는 오히려 현대 이탈리아에서 찾아볼 수 있는 특징이다. 또한 이것은 그리스인이

268 올림피아의 제우스 신전 모형. 중앙의 광장에는 새로 건설된 제우스 신전(왼쪽)과 오래된 제우스 신전이 있다. 둥근 건물은 마케도니아의 왕가를 기리는 조각상들을 안치하는 곳(필리페움Philippeum)이다. 광장 바깥에는 사무실과 호텔과 체육관이 있다. 오른쪽에는 경기장이 시작하는 오른쪽 하단의 진입로가 내려다보이는 곳에 보고(寶庫)가 있다.

269 로도스 섬의 린도스에 위치한 아크로폴리스의 모형. 높은 곳(岬)에 위치해서 바다가 내려다보이며, 대부분 헬레니즘기에 설계되었다. 널찍한 스토아(주랑)와 프로필라이아가 꼭대기에 있는 상대적으로 작은 아테나 신전으로 인도한다. (코펜하겐)

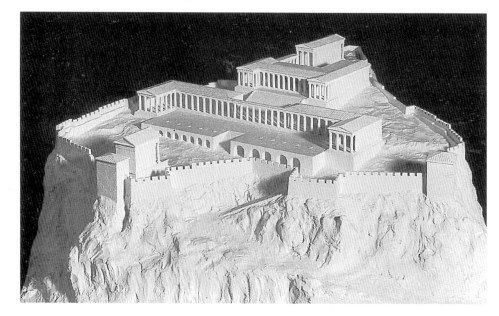

자신의 풍토에 순응되며 기대했던 그 무엇이었다.

현재 우리는 과거나 과거의 전통, 이를테면 고딕, 조지양식(Georgian style), 빅토리아양식(Victorian style) 등에 대해 너무나 박식하다. 평범한 그리스인들이 이후의 관광 가이드나 논평가들이 고전기 유적지에서 말하는 것처럼 어떤 대상을 볼 때 진정으로 원시적인 것(primitive)에 대한 감식안을 겸비했는지는 분명하지 않다. 아르카익 양식은 완전히 생경하지는 않았지만 전성기 고전양식과는 큰 차이가 있었고, 아르카익 건물과 조각도 여전히 눈에 띄었다. 게다가 그리스의 청동기 유물도 주로 발굴지 여기저기에서 볼 수 있었고, 미케네 도12나 아테네 아크로폴리스의 전(前)페르시아 벽(pre-Persian walls)과 같은 건축물도 볼 수 있었다. 향수 때문에 아니면 어떤 분명한 미적 선택 때문에 그리스인들이 전성기 고전기 동안 아르카이즘을 계속 간직했다고 생각되지 않는다. 이는 중요한 요소도 아니었으며, 간혹 종교적인 보수주의라는 관점으로 설명되기도 한다. 도기에서 이 점은 주제보다는 양식이 더 중요시되는 매너리즘의 기이한 형태로 이어졌다. 아르카익 양식이 자리를 내준 이후에도 한 세기 동안 단순히 지속되는 예전의 표현형식과 아르카익 양식을 의도적으로 모사하는 양상은 쉽게 구별된다. 따라서 아르카익화(Archaizing)는 후기 헬레니즘기에 더욱 의도적으로 변했고 도270, 설득력 있는 본래의 정서와는 아주 거리가 멀어졌다. 그러나 두 경우 모두 아르카익화는 당시의 수요에 부응하는 것이었거나, 제한된 시장이긴 하지만 진가를 인정받으면서 발견된 것이었다. 시간이 더 흐른 후기 헬레니즘 시기(신 아티카neo-Attica)에 나타난 순수한 고전주의에 대한 새로운 관심은 전혀 별개의 문제이며, 고전주의는 당시 세력 있는 로마인과 확고한 엘리트들이 제공하던 시장으로도 전혀 자극을 받지 못했다.

많은 그리스인들이 자신들을 둘러싼 고전적 형태에 반영된 동질성(homogeneity)을 계속 고집하기 보다 고대의 유물을 더 가치 있게 여겼는지는 의심스럽다. 문학과 종교를 보면 그리스인의 과거는 모두 중요하지만, 정확한 고고학적 시각으로 아무리 고찰해 봐도 그리스의 미술 속에는 이 점이 표현되지 않았다. 신전을 위해서 유물을 수집하거나 창안하는 것(예를 들면, 고르곤의 이빨이나 헤라클레스의 방패, 영웅의 유골)은 특정한 매력을 지녔고, 정치적으로도 합당했으며 현대적 의미에서 최초의 역사박물관(미술 갤러리는 아님)으로 성장하도록 했지만 과거의 재현에서 의상과 대상은 전혀 시대착오적이지 않았

270 디오니소스와 계절의 여신들(호라이 *Horai*)의 모습이 보이는 아르카익 부조. 기원전 1세기. 높이 32cm. (루브르 MA 968)

다. 그래서 그리스 신화를 전달하는 이미지에서도 고전적 그리스인들은 항상 그 이야기를 현대적인, 즉 당대의 의상으로 제시했다. 이는 메시지의 직접성을 강조했으며, 따라서 아킬레스 또는 안티고네(Antigone)의 문제는 그들이 무대나 미술에서 입는 고풍스러운 의상이 아니라 그리스 동시대인처럼 입었을 때 더욱 실감난 것이다. 더욱 최근의 역사는 성소에서 트로피와 봉헌된 적군의 갑옷을 통해 직접 보일 수 있었다.

집과 거리에서, 성소와 공동묘지, 공공건물에서 그리스인들은 끊임없이 구상미술을 연상했다. 주제 선택의 중요성이 망각되거나 지나치는 이들을 당혹스럽게 할 정도로 사소한 것도 있었지만, 구상미술은 완전히 장식적이지는 않았다. 사람들은 아르카익 조각상들을 자연스럽게 대했고, 때로는 기단에 새겨진 비문이나 인물을 통해 의미를 읽어 내렸다. 이후 조각상들은 일반적으로 더욱

독립적이거나 도전적인 생각을 불러 일으켰다. 심지어 단지(pot)도 새겨진 형상 장면에 상관없이 잘생긴 젊은이들(*kaloi*, 아름다움. 아름다운 사람을 뜻한다—옮긴이)을 찬양하는 모토를 담을 수 있었다. 거기에는 이해와 공감을 위한 지속적인 도전이 내재했다. 그래서 미술은 도덕적·정치적 성격에서부터 적절하게는 오락적 성격을 총망라하는 대화의 수단으로서 입으로 내뱉는 말이나 글보다 더 효과적이었다. 글을 읽고 쓰는 비율도 높지 않았고, 책이나 손으로 쓴 것(script)도 적었으며 입수하기도 무척 힘들었다. 뿐만 아니라 랩소디(rhapsody, 랩소드 rhapsode에 의해 구연되는 서사시—옮긴이) 공연에서나 무대에서 상연된 암송 대본도 대개 일회성에 머물렀기에 소수의 인텔리겐차 작가들 이외에는 음미할 수가 없었다. 며칠 동안 열리는 주요 연극제에서 하루에 5편 또는 그 이상의 연극을 보면서 미술가를 비롯한 평범한 그리스인들은 새로운 구성과 주제에 대해 상세하게 파악할 수도 없었고, 다만 그로부터 구성된 이야기에 감동을 받을 뿐이었다. 대체로 이야기 자체는 아주 어린 아이들에게 이야기해주는 성경 이야기처럼 엄마의 무릎에서 이미 들었거나 어릴 때부터 암송해 알고 있는 익숙한 것들이었다. 행여 그리스인들의 서사적인 미술을 그들의 정규 문학에 포함되는 삽화로만 이해한다면 본래의 메시지를 놓치기 쉽다. 일반적으로 대중미술의 메시지(건축의 조각)는 제례와 군사적인 관행, 그리고 드물지만 일상생활을 포함한 넓은 의미에서 정치와 시민의 생활과 연관되어 있었다. 그리고 메시지는 도기화처럼 더 소소한 미술의 메시지와 비슷하거나 가끔은 동일했다. 반면, 아테네의 비극은 가족, 의무, 분노, 복수, 보복 같은 개인적 문제와 영원한 인간과 관련되었다. 그러나 공연을 위해서는 시각적인 것이나 글로 씌어진 모든 것이 거의 똑같은 주제에 전적으로 의존했다. 그것은 바로 우리가 소위 신화라고 부르는 것, 그러나 그리스인들에게는 신과 영웅이 인간과 함께 걸어 다니며 담소를 나누던 그리스 최초의 역사였다. 현재는 항상 과거를 통해서 관찰된다. 이는 앞에서 언급했듯 그리스인 자신을 둘러싼 이미지에 대한 그들의 인식과 왜 이미지가 그대로 나타났는지에 대한 이유를 이해하기 위해 언급할만한 정당한 근거가 있는 사실이다. 이미지는 당대의 현실에 걸맞게 제시되는 것이 아니라 오랫동안 일반화되고 이상화된 식으로 나타난 반면, 문제들은 오래된 이야기의 다양한 변형(versions)을 통해 일반화되어 표현되었다. 이 점에서 그리스인들은 단순히 조상숭배에 머물러 있지 않고 이를 초월한 바를 보여주므로 고대인들 중에서도 독특해 보인

다. 그래서 그리스인은 오늘날 우리가 생각하는 정치적, 군사적, 오락적인 엘리트가 아닌 그들의 영웅적 과거를 지속적으로 생각했고, 모든 경우 분명하든 그렇지 않든 도덕성을 끌어낼 수 있었으므로 단순한 이야기는 없었다. 다만 헬레니즘기의 접근 방식은 미술과 문학을 통해서 직접적으로 동시대의 생활과 사람들에 대해 논평하는 민첩성을 예고했다. 가령 헬레니즘 왕이 야만인의 침략을 물리친 것을 경축할 때 그는 직접적인 보고(갈리아인와 싸우는 그리스인)와 신화(거인족을 물리치는 신들) 둘 다를 활용했다. 이는 작은 도시국가의 쇠퇴, 제국과 개인숭배의 대두를 나타내는 조짐이었다. 이와 같은 관례는 지금까지 계속된다. 올리비에(Laurence Kerr Olivier, 1907.5.22–1989)의 영화 〈헨리 5세(*Henry V*)〉(1945년작)는 1944년의 유럽 침공에 대한 영국의 논평으로 보이도록 계획되었다.(연합군의 사기 진작에 도움이 되어보자는 제작자 필리포 델 주디스의 제안에 따라 만들어진 영화가 〈헨리 5세〉다. 헨리 5세는 영국과 프랑스 간의 백년전쟁 중에 아쟁쿠르 Agincourt 전투를 승리로 이끌었다. 영국군 병력은 프랑스의 1/3에 불과했지만 대승을 거뒀기에 영국인들은 이 승리를 '신의 가호'라 불렀다.−옮긴이)

고전기 그리스인들은 이러한 메시지를 어떻게 알아보았을까? 우리는 메시지가 있었다는 점을 전제로 하고 이를 이해하기 위해 깊이 연구해볼 필요가 있다. "영화는 오락이다. 메시지는 웨스턴 유니언(Western Union)이 전하면 된다"라는 샘 골드윈(Samuel Goldwyn, 1879–1974. 폴란드 출생의 미국 영화제작자이자 연출가로 〈폭풍의 언덕〉, 〈우리 생애 최고의 해〉 등이 대표작이다. MGM의 전신 골드윈 영화사를 설립했다−옮긴이)의 견해에 대다수 그리스인들이 공감한 것 같다(웨스턴 유니언은 1851년에 설립된 전보 회사. 상업오락영화에 대한 적극적 옹호의사를 담은 골드윈의 말은 자주 인용된다−옮긴이). 여기에는 다르게 이해해 볼만한 많은 뜻이 함축되어 있다. 판테온과 같은 새로운 공공건물이 등장했을 때 시민들은 모든 미묘한 차이를 파악하진 못하더라도 건물에 딸린 조각의 메시지를 분명히 파악했을 것이고, 그중 많은 이들이 판테온 짓는 일을 했다. 그들은 우리가 이것이 쿠션인지 보자기인지 아니면 클립보드나 리라(lyre) 상자인지를 결정하고 형상과 주제가 일치하는지 파악하는 것처럼 공공건물을 쳐다볼 필요는 없었을 것이다. 그 건물에 들어갈 수 있는 특권을 지닌 사람은 도시의 성공을 뜻하는 신화적인 연상물(reminders) 도271-272 뿐만 아니라 신성하게 보호되는 도시의 운명과 부를 표현한 금과 상아로 된 거대한 상 도140 을 발견했을 것이다. 그러나 시민의 오만함에

대한 메시지는 그것이 통용되던 시기를 벗어나서는 좀처럼 이해되지 못했다. 기원전 400년경, 패배한 아테네의 시민은 조각에서 메시지보다는 신화를 더 많이 접했으며 또 그러고 싶어했다. 이후 그 점은 문학에서 명료하게 기록되지 않았더라면(우리가 아는 한 그렇게 하지 않았다) 전적으로 사라져버렸을 것이다. 서기 2세기에 안내인 파우사니아스(Pausanias, AD 2세기경에 활약한 그리스의 여행가·지리학자. 『그리스 안내기Description of Greece, *Periegesis Hellados*』를 남겼다—옮긴이)는 박공벽의 파르테노스와 아테나 이야기를 자세히 설명했지만 메토프와 프리즈는 무시했다.

고대의 관람자에게는 시기에 따라 같은 이야기도 다른 내용을 의미할 수 있었다. 기원전 6세기 중반 이전부터 아테네의 아테나 신상에 걸쳐진 옷에는 신과 거인의 싸움이 등장한다. 이는 아마도 전사 여신이 제우스와 여신이 항상 총애하는 헤라클레스 옆에서 가장 효과적으로 보였기 때문이다. 기원전 525년의 '시프노스 섬의 보고' 중 아테나상은 신이자 법률 제정자인 아폴론의 성소에서 올림피아의 권력을 선언하는 의미로 이용되었다. 파르테논에서 올림피아의 힘을 구하기 위해서 거인을 무찌른 신의 모습은 그리스를 구하기 위한 아테네의 투쟁과 일치한다는 의미가 암묵적으로 통했다. 반면에 페르가뭄 제단에서 암시된 적은 아마도 침략하는 갈리아 야만인이었다. 아마존을 예를 들어 생각해보면, 처음에는 존경받는 먼 곳의 적군이자 헤라클레스나 트로이의 원정 대상이었다가 기원전 5세기에는 침략하여 패배한 페르시아인과 신화적으로 대등한 인물로 때에 따라 역할이 바뀐다. 켄타우로스는 어떤가? 처음에는 단지 숲 속의 사냥꾼으로, 어떤 신화에서는 등장인물로 선발되어 심지어 영웅에게 시골 신사에 걸맞은 기술을 가르치기도 한다. 그러나 그는 문명화된 군중 틈에서 그만 자제력을 잃고 결혼잔치를 난장판으로 만들어 페르시아인들(흔히 나쁜 행실을 보여주었으며, 켄타우로스가 살던 곳이자 침략자의 편을 들던 북방지역에서 침략해온 사람들)과 연관되는 야만적 행위의 패러다임이 된다. 마지막으로 켄타우로스는 에로스나 디오니소스의 떠들썩한 회합에서 조롱당하는 우스운 존재로도 등장한다. 그러나 대부분의 그리스인들에게 아마존이나 켄타우로스의 기존 이미지는 직접적, 간접적 영감이나 의도가 무엇이었건 어떤 특정한 메시지로 고착되어 있지 않았다.

회화나 또 다른 메시지를 만들어내는 사회는 본능적으로 그 의미를 이해했

271 피레우스의 난파선에서 발견된 대리석 부조. 그리스인이 아마존 여인의 머리채를 잡고 있다. 이런 군상은 아테나 파르테노스의 방패에 적용된 구성의 일부를 복제 · 차용한 것이다. 도 272의 오른쪽 아래 참고. 높이 97cm. (피레우스)

을 것이다. 아테네에서 도시의 행운을 나타내는 여신은 화폐뿐만 아니라 도시 곳곳에 존재했다. 기원전 6세기에 아테나 여신과 영웅 헤라클레스의 관계를 보면 헤라클레스는 적절해 보이는 행위나 새로운 것의 창조에 관해 암시함으로써 아테네 통치자들의 행운과 염원을 반영하기 위해서 이용되었다. 신전이나 도기 따위의 수많은 일상용품에 등장하는 갖가지 이미지는 상당히 보편적으로 퍼져 있어서 아테네인들은 반복적으로 메시지를 되읽기보다는 메시지를 실천했다. 기원전 5세기에는 헤라클레스 대신 그 자리에 페르시아 침략자들의 신화적인 선구자 아마존족에 대항하여 싸운 아테네의 옹호자이자 새로운 민주주의의 영웅 테세우스가 등장했다. 변화를 위한 매체로는 찬가나 시가 암송되었지만 메시지는 대개 대중미술 속으로 깊이 파고들었다. 이와 비견될 만한, 그러나 비주류적이고 역사적인, 또는 의식적인 사건이 수없이 많았고 미술에 미친 그 사건의 영향도 같은 식으로 보일 수 있다 도273.

헬레니즘기의 통치자들은 신이나 영웅과 동화되기를 원했으므로 자연히 그들과 그들의 이야기에 대한 표현도 특히 행렬을 통해 풍성하게 제시되었다. 이

282

272 아테나 파르테노스가 드는 방패의 복원도. 도 271처럼 갖가지 재료의 복제품에 기초하여 다시 그려냈다. 테세우스와 아테네의 영웅들이 아마존 여전사들을 아테네의 성벽에서 저지하고 있는 모습으로, 기원전 480년과 479년에 각각 페르시아를 격퇴한 사건을 묘사하는 전형이기도 하다. 원작은 기원전 440년경에 제작되었다.

는 모든 통치자가 자신을 새 디오니소스로 생각했을 때인 헬레니즘기 미술에 나타난 강렬한 디오니소스적 요소를 확실하게 설명해준다. 기념비와 일상용품의 미술은 이 같은 해석을 강조해준다. 그래서 평범한 그리스인이 일상적으로 접하는 이미지는 그리스인의 사회, 역사와 종교를 반영한다. 우리는 평범한 시각 체험 속에 담긴 그러한 영향력을 거의 상상할 수 없다.

　나는 신과 영웅에 대해 쓰고 있다. 그리스인들의 삶은 도대체 어떤 모습이

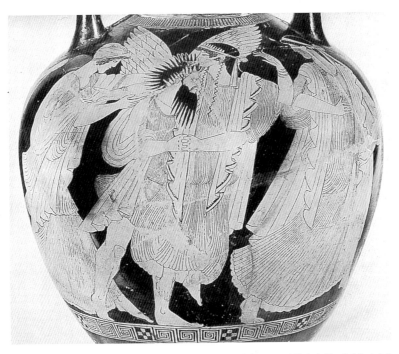

273 싸늘한 북풍의 신 보레아스(Boreas)가 아테네 왕자 오레티이아(Oreithyia)를 유괴하는 장면을 나타낸 그림. 기원전 475년경의 아테네 도기에 그려졌다. 아테네 사람들은 북풍이 페르시아 함대를 물리치는데 두 번이나 도움을 줬기 때문에 보레아스를 경배한다. 이 주제는 곧 아테네 미술과 문학에서 유행하게 되었다. (뮌헨 2345)

었을까? 그 모습은 확고한 이미지로 굳은 요소가 아니었고 공공기념물에서는 확실히 나타나지도 않았다. 다만 예외적으로 봉헌자가 신에 접근하되 아주 조그 맣게 본인을 과감히 드러내는 공동묘지나 봉헌물에서 그리스인의 삶의 모습이 보인다. 묘지는 실질적인 이유로 도시에서 멀리 떨어진 길에 위치하여 눈에 잘 띄었기 때문에 평범한 남녀에게는 가장 마음에 사무치는 기념물이었다. 세상을 뜬 부인과 남편, 그리고 자식에게 조용한 경의를 표하는 공적이고 일상적인 모 습은 다른 장소나 시대에서는 보이지 않는다. 다양한 매체로 된 대상에서 모든 평범한 모습에 대한 정확한 의견을 제시해주는 도기화를 살펴보면, 연극 장면과 당대의 도시 생활(의회, 법정)은 고사하고 농사를 짓거나 무역하는 모습, 여성 의 일상생활을 묘사하는 장면도 거의 없다. 다만 미술가들의 공방은 아르카익기

의 도기화에 더 잘 표현되어 있고 도274, 사소한 일도 마찬가지다 도275. 후기 아르카익기에는 향연(symposium)의 품위 있는 생활과 맞춰하여 추는 춤(komos)이 향연에 쓰일 도기의 그림에 흔한 주제였고, 고급 창녀(hetaira)의 저속한 인생도 상당히 우울하게 기록되었다. 그리스의 포르노그래피 미술은 흥미를 돋우기보다는 오히려 보고서적인 성격이 강했고, 곧잘 아테네 남성의 타자아(alter ego)인 무보답의 사티로스가 살아가는 인생으로 변모했다. 특히 남성 미술가들이 남성을 자제력 없고 무력한 남자로 자신 없는 태도를 표현할 때는 남자가 대개 바보이거나 무능하고 여자는 능력 있게 그려지는 TV 프로그램만큼이나 사랑을 받았다. 그리스 남자는 일반적으로 도시를 수호하는 장면을 제외하고는 영광스러운 모습으로 미술에 초대된 적이 없었다. 물론 시간이 지나면서 진정한 초상의 존재와 영웅화된 사후세계의 엄숙한 기념물에 나타난 암시에는 뭔가 의도된 목적이 있었을지라도 말이다. 그리스 여성은 인간이나 영웅으로서 미술에서 훨씬 낮게 표현되었다.

미술에서 남성 누드는 영웅적이진 않지만 젊은이와 활기찬 이를 위해 적절한 주제였으며, 특히 운동 도276을 통해 당대 행위를 반영하는 정도였다. 그러나 비(非)그리스인와 비교할 때 이는 매우 그리스적인 관례로 여겨진다. 미술에서 여성 누드는 대개 종교적이거나 성애적인 암시가 담겨있다. 이 점이 바로 나체의 여신상들을 그토록 영향력 있게 만든 이유다. 가정의 영역 밖에서 이뤄진 작품 제작(이는 전혀 사소하지 않았고 실생활에서 아주 중요했다)이나 계획에서 여성의 기여도가 작품의 기원이나 기념물에서 분명하게 나타나지 않는다면, 이유는 기여한 바가 미약했기 때문일 것이다. 남성 우월주의와 도시 및 사생활에서의 주도권에도 불구하고 고대 그리스의 미술가와 작가는 다른 성(性)의 업적에 대해 호의적이었다. 그래서 여성 시인은 영예롭게 대접받았고 영웅시되었다. 여성이 남성처럼 가정 밖에서 동등한 기회를 부여받지는 못했더라도 다른 여성이 기여한 바가 기록상 억제되었는지는 의문스럽다. 앞서 살펴보았듯, 잠시 동안 여성의 사적, 공적 활동은 도기화에도 용인되던 주제였다 도277. 도시 미술과 개인 미술에 대한 여성들의 이해와 감상은 교육적으로만 제한되었을 것이며, 이는 어떤 계층에서는 무시되지 않았겠지만 기회면에서 매우 심각하게 제한되었을 것이다.

그리스 미술의 이미지는 꼭 인간과 비슷한 모습으로 한정되지는 않았다.

274 아테네 도기에 그려진 그림으로, 오른쪽에는 작업실에서 청동상을 조립하는 모습이, 왼쪽에는 작업도구와 모델(주조에 쓰이는 원형)의 부분들이 매달려있다. 용광로에는 불이 지펴졌고, 그 뒤에서는 소년이 소음 속에서 일하고 있다. 위쪽의 뿔에 봉헌용 조각판과 가면이 여러 개 매달려 있다. 주조 화가(Foundry Painter)가 제작했다. 기원전 480년경.

275 남부 이탈리아의 도기에 그려진 생선장수의 모습. 기원전 4세기. (케팔루Cefalu)

286

즉, 그리스 미술가들은 다른 동물 형태와 행위의 진지한 관찰자로 행동했고 동물들의 모습은 부(양떼), 신분(말), 사냥(사슴과 산토끼), 스포츠(닭싸움), 또는 가정적인 위안(애완동물)과 쉽게 연관될 수 있었다. 일반적으로 사실주의를 위한 영역은 아니었지만 고도로 양식화된 꽃문양도 항상 보조적인 역할에 머물지만은 않았고 영구적으로 장식된 것처럼 공예품에 생기를 불어넣는 역할을 했다. 강건한 논리에 따라 초기의 그리스 미술가는 어떤 우연한 부착물을 붙일 때도 항상 뱀머리(아이기스*aegis* 방패나 헤르메스의 지팡이*caduceus*)를 장식했고, 어떤 대상이라도 생기를 부여하려 했다. 우리는 도기의 부분을 지칭할 때 입술, 어깨, 배 등으로 표현한다. 그리스인도 똑같은 명칭으로 불렀고, 예를 들어 잔에 눈을 그려 이것을 들고 마시면 가면처럼 보이게 하는 식으로 그 명칭을 표현하려 했다*도278*. 그밖에도 여러 가지 방법이 있었다. 뱃머리의 충각(衝角, ram, 옛날 군함의 이물에 붙인 쇠로 된 돌기—옮긴이)은 돌격하는 멧돼지 코 모양으로, 갑옷 위의 눈썹은 뱀, 무릎받이는 고르곤의 얼굴로 표현되었다. 이는 고대의 도시 미술에 어울린다기보다는 유목민(스키타이와 켈트족)의 미술에서 쉽게 볼 수 있던 생기 넘치는 장면이다.

그리스 문학에는 당대 미술에 대한 언급이 별로 없는 편이다. 에우리피데스(Euripides, BC 484?~406?, 아이스킬로스Aeschylos, 소포클레스Sophocles와 함께 고대 그리스 3대 비극시인이다. 『메데이아*Medeia*』, 『히폴리토스*Hippolytos*』 등의 작품이 전한다—옮긴이)의 작품에서, 델피를 방문하는 아테네 여성들은 신전의 조각에 나타난 주제를 이해하고 이를 그들의 직조 일과 연관시킨다. 플라톤과 같은 철학자들은 현실을 속이는 데다가 절대적이고 이상적인 형태를 표현하지 못하는 미술 형태를 불신했다. 돈이 많이 드는 주요 프로젝트가 전문가들(피디아스 같은 대 미술가)의 관심을 요했거나 공방이 봉헌물을 위임받아 관여하기 전까지는 미술은 대형사업에 참여할 수 없었다. 주요 건축가와 조각가들은 보수가 좋았지만 그들을 위해서 일하던 석공들은 아주 숙련된 기술을 갖추고도 당시의 표준 일삯만을 받았던 것 같다. 그러나 많은 사람들이 고용되었고 고도로 뛰어난 능력으로 일할 수 있었다. 우리는 에렉테이온 프리즈를 위해 대리석에 인물을 매우 효과적으로 모사할 수 있었던 많은 미지의 고전기 아테네인의 이름을 갖고 있다. 그렇지만 이들이 미술가 계층을 형성했다고는 볼 수 없으며, 이 사실은 우리가 전문화된 예술 활동이라고 칭하는 것이 당시에는 거의 일상적 친밀감의 문제였음을 암시

276 벌거벗고 레슬링 연습하는 사람들. 안도키데스 화가가 아테네식 도기에 그렸다. 기원전 520년경. 왼쪽에 서있는 한 수련자는 작은 꽃다발로 기분전환을 하고 있다.

한다. 구조화된 사회에서도 전문화된 직공, 예를 들면 도공, 보석세공인, 대장장이, 석공 등은 계절에 따라 일해야 하고 일정 기간 동안 농작물을 돌봐야 했겠지만, 가령 도예의 경우, 활발한 지역시장과 해외 수출시장을 확보하면 도공/화가 가족은 온전히 그 일만 하게 되는 것이다. 그러나 그들은 생산한 제품을 해외로 멀리까지 팔러 다닌 중간상인만큼 벌지는 못했다. 도기를 만드는 일은 지저분하고 연기 자욱한 일이었지만 아르카익기부터 계속해서 도공들은 직업상 아낌없는 헌신을 보여주어 일에 대해서는 시(市)로부터도 인정을 받았다. 보석세공사나 은세공사 같은 직공들은 자주 옮겨다녔고, 대개는 고객으로부터 천연 재료를

제공받고 싶어했을 것이다.

지금까지 도시 사회와 시각 체험을 집중적으로 살펴보았다. 이것은 우리에게 완벽한 자료라고 생각된다. 많은 그리스 도시는 지금 기준에서 보면 마을보다 크지도 않았고, 우리가 높이 평가하는 전시물이나 건축에 대한 지식도 주민들에게는 그저 보통이었다. 이보다 더 작거나 먼 정착지의 생활은 분명히 어려웠고, 생활용품도 빈곤했다. 볼만한 명소는 지방 교회 격인 그 지역의 성소나 드물게는 집 안의 작은 사당이었다. 이러한 성스러운 공간은 아테네나 올림피아의 것과 그다지 큰 차이가 없거나 수출시장에서 재발견된 도기, 청동인물상으로 찬양되었다. 그리스는 소규모 국가였고 그리스인들은 늘 여행을 떠날 준비가 되어 있었다. 이 모든 것이 인생 행위에의 동질성까지는 아니지만 시각 체험의 어떤 측면을 강조한다. 실질적인 차이점이란 점토를 쓰느냐 은을 쓰느냐, 바닥에서 자느냐 소파에서 자느냐, 벽과 타일로 된 지붕이나 진흙 벽돌이냐 풀로 이은 지붕이냐는 점이다. 그렇긴 해도 나일강과 메소포타미아 제국의 노동자(*fellahin*, 단수형 *fellah*, 농부, 일꾼—옮긴이)와 그 우두머리들이 서로 공유하는 바가 있었으리라 의심해 볼만한 공통적 경험의 유형이 있었다. 아마도 작은 것이 아름답듯이 유사-민주주의가 공익과 교육 및 즐거움을 위한 예술과 공예의 효과적인 발전을 위해서 최상의 환경이었으리라. 우리는 화약고나 페니실린, 또는 사회적

278 눈-컵(eye-cup)으로 마시고 있어서 그릇이 가면처럼 보인다. 그릇의 받침대는 입, 손잡이는 귀처럼 보인다. 그리스말로 손잡이는 오타(*ota*)라고 한다.

인권 확립서(Social Charter)를 겸비했느냐에 따라서 사회의 가치를 판단할 수 없음을 안다. 내가 보기에는 그 사회의 직공들이 사람들을 위해서 그들의 염원에 답하고 지역 연대의식과 사회의 필요를 촉진하는 시각적 환경을 어떻게 조성하느냐에 따라 사회적 가치를 평하는 게 나을 성싶다.

문화적 유산

지금까지 고대의 타문화 중에서도 고대 그리스 미술의 독특한 성격에 관해 고찰해보았다. 그 성격이 무엇을 의미하든 그것은 그리스 문화가 타문화보다 더 낮다는 뜻이 아니라 상이하면서도 비(非)그리스인들도 분명히 쉽게 흡수할 수 있었음을 뜻한다. 아르카익기의 그리스 미술은 근동과 이집트의 타예술과 과히 다르지 않았고, 서쪽의 이탈리아에만 중요한 영향을 미쳤다. 기원전 5세기 고전기의 혁명과 함께 그리스 미술은 더욱 많은 것을 제공하는 듯이 보였고 고대 말에는 고전적 표현의 흔적이 영국에서 중국까지, 시베리아에서 수단(Sudan)까지 발견될 수 있었다. 이는 서쪽을 제외하고는 그리스 미술가들의 성취라기보다는 그들이 창조한 것, 즉 작품이 이룬 성취이며 그것은 상당히 다르게 구성되고 지향된 예술을 추구하던 민족 사이에서 즉각적인 반응을 불러일으킨 듯하다. 그리스 미술이 그리스인들에게 익숙하지 않은 것에 대해 양식화된 형태보다는 쉽게 의사를 전달할 수 있는 사실주의를 이용했다는 점, 그리고 잘 정의된 건축적 질서의 형태와 기하학 문양이나 꽃문양 장식의 레퍼토리, 쉽게 구성되고 공식적인 서사(내러티브) 양식을 통해 제시된 장식적 단위체가 주는 완벽한 편리함으로써 많은 부분이 설명될 수도 있다. 이 장에서는 그리스 미술 자체에 대해 논하기보다는 그리스 미술이 다른 이들에게 제공한 요소들을 살펴보고자 한다. 이는 그리스 미술의 본질적 가치가 그리스인에게 무엇을 의미했는지 더 잘 정의하는 데도 도움을 줄 것이다.

고대

그리스 미술가는 전도사(evangelist)가 아니었다. 다른 이들은 그들의 종교성을 담은 예술을 피정복민이나 개종된 이들에게 강요했으나 그리스인들은 그렇게 하지 않았으며, 적어도 이슬람교나 기독교처럼 계산적인 의도를 가지고 있지 않았다. 이탈리아에서 그리스 미술가들의 실제적인 존재는 그곳에 어떤 일이 있었는지를 확실히 설명해주며, 이는 엄격하게 한정된 시기 동안 페르시아와 극동에

서 일어난 일에도 약간 적용된다. 사람들은 돌아다니는 물품이나 복제품과 재복제품(re-copy)에 더욱 많이 의존하게 되었다. 구매자에게는 과히 싼값이 아니었지만 채색도기처럼 값싼 물건도 지중해 너머로 멀리 운송되었고, 사치품도 무역이나 선물용으로 아주 멀리까지 이동했다. 그리스인들이 제품을 항상 직접 교역해 퍼뜨리지는 않지만 결과적으로 마찬가지였다. 물품과 복제품이 작가의 의도나 소재, 미술관 레이블, 취급주의 사항 따위와 함께 전달되지 않았으므로 그리스 미술은 여러 곳에서 대담한 재해석이 가해졌고, 대개 지역 미술가들은 이미 자신에게 대략 익숙한 것 또는 스승, 사제, 동료 등에게 유용하게 쓰일 수 있는 어떤 것을 빌려 자신의 예술에 반영했음을 알 수 있다.

아르카익기에 동부 그리스인은 소아시아(지금의 터키)의 외국인과 이웃처럼 왕래하며 지냈고, 무역소(trading station)가 있던 근동과 이집트의 다른 지역에서도 서로 오가며 편하게 지냈다. 소아시아에서 그들이 제공한 것은 주로 석조각과 건축에 관련되었다. 이후 기원전 6세기에 페르시아의 왕 키프로스는 페르시아에 자신의 궁전을 짓기 위해 동부 그리스인과 공통의 양식으로 작업하는 이웃의 석공을 모집했다. 그래서 우리는 쉽게 그리스의 기술과 몇몇 형태의 증거를 발견할 수 있다. 이는 페르시아 제국(메소포타미아와 이집트)의 다른 지역에서 유래된 다른 영향력 있는 형태와 아울러 페르시아(아케메네스 왕조) 왕실 건축과 조각, 특히 의상의 아르카익적인 처리도279와 석조건축술에서 두드러진다. 기원전 5세기와 4세기에는 페르시아 제국의 일부에서도 동방보다 약간 더 이완된 그리스식 처리, 태도와 동방 주제가 혼합되면서 그리스-페르시아 양식이 전개되었다. 이러한 경향 때문에 그리스적 문양이 채택되었고 특히 동물과 같은 자연 형태에는 사실주의가 강해지는 조짐이 나타났다.

알렉산더가 통치하던 마케도니아와 그리스는 그의 계승자가 지배하던 왕국에서 그리스와 동방의 요소를 더욱 융화하면서 기원전 4세기에 와서는 페르시아 제국을 능가했다. 알렉산더는 인도까지 진군했으며, 박트리아(Bactria, 북아프가니스탄/타지키스탄Tadjikistan, 옥수스Oxus 강 근처)에서는 독립적인 그리스 왕국을 발전시켰다. 그곳은 파르티아(Parthia) 사람들에 의해서 나머지 그리스 세계와 고립되었지만, 이들은 그리스인들을 페르시아에서 밀어내었으면서도 여전히 그리스 미술의 고객이었다도284. 박트리아인들은 인도-그리스인(Indo-Greeks)처럼 인도까지 돌진해 기원전 1세기에는 그곳을 통치하며 건물을 축조

했고, 그곳에서 그리스 미술은 불교 조각의 표현을 형성하는 데 지대한 영향을 끼쳤다도280. 서기 2세기에는 주로 알렉산드리아에서, 로마가 후원하고 그리스인들이 지휘한 지중해와의 새로운 무역 경로를 통해 고전적 영향이 증대되었다. 결과적으로 그리스와 인도 미술의 혼합은 그 후 중국과 한국, 일본 등 불교미술이 전파된 곳이면 어디에서나 더듬어 볼 수 있다. 혼성적 특색은 건축적 패턴을 위시하여 그리스 신도281과 그리스 신화도282의 재확인된 모습에서도 나타난다. 이는 부처 입상의 인물 유형 채택에 영향을 미쳤으며, 따라서 부처 입상은 완화된 입상 표현에서 그리스의 인간 형상을 닮은(anthropomorphic) 신과 그리스의 사실주의에 많은 빛을 졌음을 알 수 있다도283.

페르시아에서는 파르티아를 잇는 사산 왕조(Sasanian) 계승자들이 그리스 주제를 나름대로 변형했으나 그것은 토착적인 영감을 받은 양식을 통해서 이루어졌다. 이슬람 세계도 물론 고전적인 식물 문양 또는 꽃과 잎의 당초문(rinceaux)에 몰입해 그 문양들을 전개하기도 했지만 대체로 형상 미술을 공개

279 페르세폴리스의 부조. 겹겹이 쌓아올려진 옷주름 처리방식을 도75, 77, 81과 비교해 보라.

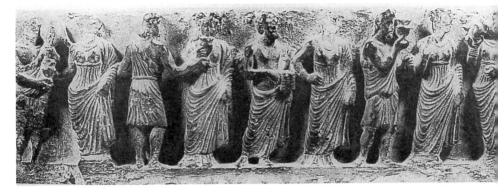

280 북부 파키스탄의 페샤와르(Peshawar) 지역에서 발굴된 석조 부조. 중앙의 남녀들은 그리스식 복장을 했다. 그 지역에 있던 그리스인들의 의복에서 유래된 스타일이다. 이 부조는 간다라(Gandhara) 양식의 부조가 유행하기 이전인 서기 1세기의 불교 기념물이다. 높이 14.5cm. (페샤와르)

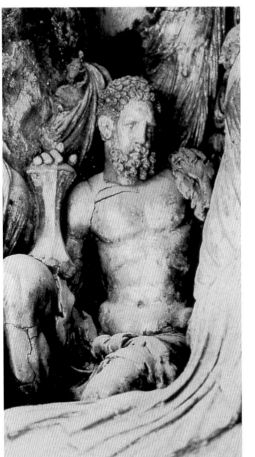

281 부처를 보좌하는 바즈라파니(Vajrapani, 금강저金剛杵를 쥐고 있는 금강수보살金剛手菩薩. 금강역사金剛力士를 가리키기도 한다—옮긴이)의 점토상. 형태는 헤라클레스상에 주로 이용되던 리시푸스 양식에서 유래됐다. 헤라클레스의 곤봉은 번개로 대체되었다. 카불 부근의 하다(Hadda)에 있는 수도원 소재. 서기 2세기나 3세기작으로 추정되지만 확실치 않다.

282 아프가니스탄에서 나온 것으로 짐작되는 은제컵. 동방 양식의 원숭이 여러 마리가 음악을 연주하는 가운데, 멧돼지 옆에 있는 사람을 곤봉을 든 사람이 공격하고 있다. 아마도 그리스 미술의 헤라클레스와 관련된 장면에서 차용한 것 같다. 기원 초 몇백 년경에 제작. 지름 14.5cm. (상트페테르부르크)

283 석조 불상. 자세와 유연한 콘트랍포스토(contrapposto), 몸에 달라붙은 의습은 이 불상이 그리스 조각
에서 영감을 받아 제작됐음을 강조한다. 서기 2세기. (마르단Mardan 구장舊藏)

적으로 포기하면서 고전적 영향을 종결시켰다. 이 점에서 우리는 이슬람의 대표적 '아라베스크(arabesques)' 문양을 떠올리겠지만 여기에도 서구에서 유래된 영향이 역력하다.

이쯤 해두고, 기원전 약 600년에 동부 그리스인들이 흑해 주변에 식민지국을 설립하느라 무척 분주했던 북쪽을 살펴보도록 하자. 북쪽으로는 유목민인 스키타이족이 이웃해 있었는데, 그들의 미술(동물 양식)은 전혀 크지 않은 소규모의 대상을 통해 표현되었고, 그리스와는 달리 경이로울 정도로 유연하고 양식화된 동물 형상이 지배적이었다. 그리스 미술가들은 이웃나라를 위해서 사치품도 제작했지만 일반적으로 그들에게 이미 익숙한 형태를 이용했고 스키타이족에 대한 자신들의 관점을 소개하기도 했다도186, 285. 스키타이의 토착미술은 양립할 수 없는 그리스 양식을 효과적으로 무시했으나(그리스인들은 어눌하게 혼용하기도 했다), 시장은 타지역에서는 도저히 전개될 수 없는 그리스 미술의 형세를 조장했다. 서쪽의 트라키아(다뉴브Danube 강의 남쪽)에서는 이와 사정이 달라 토착 미술가들은 가끔 자신의 종교적 목적을 위해 때로는 뚜렷한 재해석을 가하지 않고 단순하게 그리스 신화를 채택하면서 곧 그리스 양식의 모방자들을 수용했다도286.

그리스인들은 이후 기원전 8세기 후반과 기원전 6세기 사이에 서쪽으로 남부 이탈리아의 해안과 시칠리아의 동쪽 지역을 효율적으로 식민지화했다. 이제 그곳은 마그나 그라이키아(Magna Graecia, 대大그리스. 라틴어로 '위대한 그리스' 라는 뜻이며, 이탈리아 남부 연안에 있던 고대 그리스의 도시집단을 가리킨다. 이 지역 주민을 그리스인들은 이탈리아인으로, 로마인들은 그리스인으로 여겼다. 상업과 무역이 번창했으며 피타고라스Pythagoras학파 · 엘레아Elea학파 철학의 중심지였다. 그러나 기원전 5세기 이후 이웃한 이탈리아 주민들의 습격과 도시끼리의 반목, 말라리아 등으로 인해 대부분의 도시들이 쇠퇴했다. 마그나 그라이키아는 그리스 문명의 주요 중심지 중 하나였다—옮긴이)가 되었다. 도시는 부유했고 그곳의 통치자들도 주요 건축계획의 후원자가 되었지만 주된 자극은 고국의 미술가들에게서 나올 수밖에 없었다. 아무리 잘 보아도 특히 사치 미술품이 고도로 발전했던 전성기 고전기까지는 지방(provincial) 양식이라고 해야 하지, 아직 토착(local) 양식이 형성되었다고는 보기 어렵다. 지역 주민들은 가급적 멀리하던 패배자들로 주로 구성되었고 그들의 미술은 대체로 그리스식으로 변해갔다.

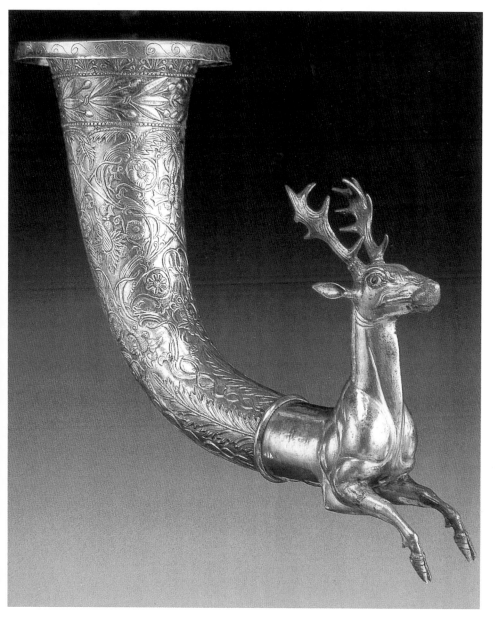

284 도금 은제 리톤(rhyton). 형태는 동방적이지만 꽃문양과 사실적인 수사슴의 묘사는 헬레니즘적이다. 그래서 이 조각은 파르티아인 거장이 만든 그리스식 작품이라 하겠다. 기원전 1세기. 높이 27.4cm. (말리부 86.AM.753)

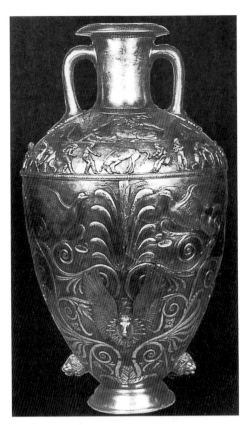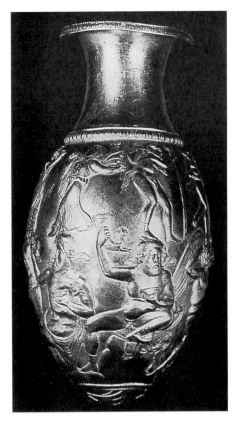

285 도금 은제 암포라. 그리스인이 제작했지만, 우크라이나 체르톰리크(Chertomlyk)의 스키타이인 묘지에서 발굴되었다. 형태는 그리스식이지만 스키타이의 음료인 발효한 암말젖을 마실 때 쓸 수 있도록 고운 체와 주둥이가 함께 제공된다. 식물문양은 헬레니즘기의 괴이한 형태의 초기 방식이다. 암포라의 어깨 부분에는 동물들이 싸우는 모습, 말과 함께 있는 스키타이인들이 보인다. 기원전 4세기. 높이 70cm. (상트페테르부르크)

286 불가리아(트라키아)의 보로보(Borovo)에서 발견된 도금 은제 병. 인물들은 그리스식이지만 유별나게 공간을 꽉 메우고 있다. 형태와 제작 모두 지방에서 이루어진 것 같다. 기원전 300년경. 높이 18.2cm. (루세Rousse)

북쪽에 위치한 에트루리아는 전혀 색다른 상대였다. 에트루리아는 강하고 독립적인 도시로 구성되어 있었으며 금속이 풍부했고 사르디니아(Sardinia)와 카르타고에 정착한 페니키아인과 그리스인에게 처음부터 호의를 얻었다. 당시까지 토착 미술은 얌전한 편이었으므로 우리가 에트루리아 미술이라는 칭하는 작품들은 초기에 페니키아 미술이 미친 중요성과 더불어 전적으로 그리스 미술과 미술가에 대한 몰입의 산물이다. 에트루리아인들은 배우는 속도가 매우 빨라

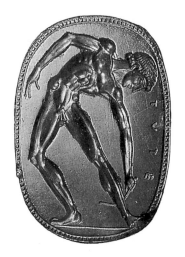

287 운동선수를 새긴 멋진 해부학적 조각. 에트루리아의 홍옥수 갑충석. 조각된 청년은 그리스의 영웅 티데우스 (Tydeus, 에트루리아에서는 투테Tute)다. 기원전 470년 경. 높이 14mm. (베를린 F 195)

서 특히 호사스런 미술에서 두각을 나타냈다. 그들은 자신들의 여러 신을 형상화하기 위해 그리스 미술을 적극 이용했고, 어떤 지역적 신화체(corpus of myth)와 관련하여 진지한 재해석을 암시하지 않았을 정도로 그리스 신화를 전폭 수용했다도288. 어떤 작품은 그리스 작품과 전혀 구분이 안 갈 정도로 비슷하며 장인이 그리스인이었나에 대한 고찰도 무의미할 지경이다도287. 그러나 지역적으로 제작된 많은 것은 그리스에서 유래한 것 외에 아무 것도 없다고 하더라도 오늘날 우리가 에트루리아인이라고 인정해야 할 특별한 가치를 보여준다도290. 그리스에 비해 색채가 화려하게 사용된 점과 인체와 장식의 비율이 그다지 지켜지지 않은 경향이 그러하며, 이것은 지방색이 아닌 에트루리아다운 취향의 표현으로 여겨진다. 그들의 인생과 사고방식은 놀라울 정도로 비(非)그리스적이었다.

헬레니즘기 동안에 에트루리아 미술은 독특한 양상을 보였을 뿐 아니라 남쪽으로는 그리스인과 접촉하고 그리스 미술가를 고용하면서 더욱 그리스식으로 변형되었다도289. 그 시기 말엽에 에트루리아와 대(大)그리스(Magna Graecia)는 로마에 의해 효율적으로 병합되었다. 따라서 초기 로마의 미술은 에트루리아 미술과 거의 구별될 수가 없다. 남쪽에서 이뤄지던 그리스 미술에 대한 노출은 이탈리아 내의 정복된 그리스 도시에서 그리고 곧 그리스 본토에서 금속 제품, 조각과 회화의 형태로 로마에 준 전리품이 낳은 효과와는 다른 의미였다. 신전은 이미 고전적 질서를 수용했고 어떤 곳은 그리스 유적에서 나온 박공벽 전체를 받아들였다도148. 그리스 건축가와 조각가가 로마에 고용되었다는 문헌상의

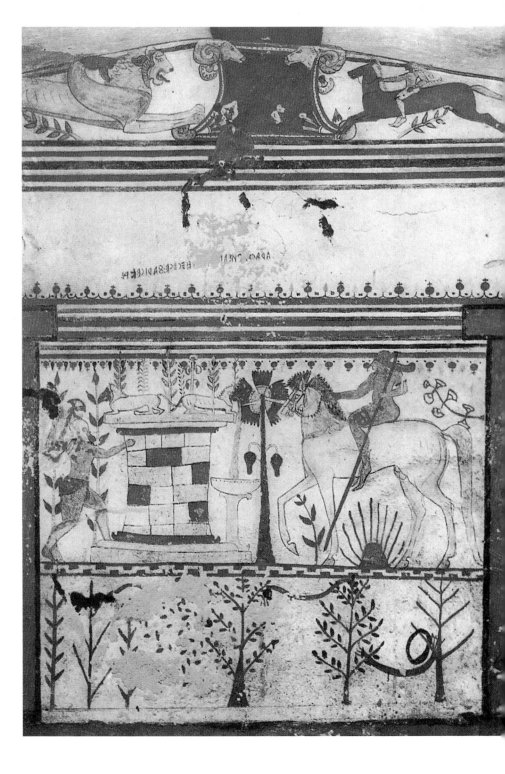

288 에트루리아의 타르퀴니아(Tarquinia) 소재 톰바 데이 토리(Tomba dei Tori)에서 발견된 그림. 그리스의 아킬레스(왼쪽)가 트로이의 왕자 트로일로스(Troilos)를 숨어서 기다리고 있다. 매복 장면 주위는 이국적인 식물문양으로 장식되었다. 기원전 530년경.

289 타르퀴니아의 톰바 델 오르코(Tomba del Orco)에서 발견된 아른트 벨카(Amth Velcha)의 아내 벨리아(Velia). 전체를 보면 벨리아는 남편과 함께 소파에 기댄 모습이다. 기원전 3세기.

290 에트루리아의 적색상 도기. 아테네식을 모방했으나 그림은 아테네식 같지 않다. 가니메데가 번개창을 들고 무릎을 굽힌 제우스에게 자신의 나신(裸身)을 보여주고 있다. 그 위에는 빈정대는 듯한 에로스가 그들을 지켜본다. 기원전 4세기. (옥스퍼드 1917.4)

기록도 남아있다. 인물 묘사와 신화에서 선조들의 오래된 밀랍 흉상은 새로운 그리스 사실주의에 어울리지 않았고, 로마인은 에트루리아인만큼 완벽하게 그리스 미술의 표현 언어와 신화를 채택했으나 무엇보다 트로이 출신의 조상인 아이네아스(Aeneas, 트로이 전쟁의 영웅이자 로마의 건설자—옮긴이)를 채택했다. 로마에서 그리스 미술의 개인 컬렉션이 발전했고 더욱 많은 작품의 수요가 창출되었으므로 이에 발맞추어 그리스 미술가들은 그리스 원작을 끊임없이 복제해 공급을 감당했다도291. 이는 현대의 학자들과 미술관을 위한 중요한 원천이 되었다. 이 미술가들은 헬레니즘적 표현 언어로 정규 교육을 받았으나, 아르카익기 작품들의 변형과 특히 전성기 고전기의 것에 대한 취향으로 새로운 후원자를 위해 의도적으로 아르카익화되고도270 고전화된도292 작품을 제작했다. 예술을 위한 예술이 태동하고, 이와 더불어 미술 시장도 태동했으나 어디까지나 헬레니즘기의 왕자 몇 명 외에는 별로 수요자가 없었다. 아우구스투스(Augustus, BC 63-

AD 14, 고대 로마의 초대 황제, BC 27-AD 14 재위—옮긴이) 황제가 로마를 벽돌로 된 도시에서 대리석으로 된 도시로 바꿀 수 있다고 호언장담했을 때 이는 그가 로마를 그리스 도시로 바꿀 수 있음을 뜻했고, 동시에 그의 로마 출신 저술가들은 그리스 미술가들보다 더 독창적인 미술 형태를 창조하기 위해 그리스의 서사적(epic), 서정적(lyric) 형태를 성공적으로 채택했다.

로마 제국은 고전적 그리스 양식이야말로 무역과 그리스 식민주의가 영향을 준 것보다 더 넓은 지역에 걸쳐 팽배한 양식이라 확신했다. 일부 영역, 특히 건축과 인물 묘사, 실제적인 원근법 회화에서 그리고 단지 신화가 아닌 최근의 역사를 묘사하기 위해 사용한 내러티브 기법에서 중요한 발전을 이뤘다. 그러나 사실주의와 비례의 고전적 기준이 완화되고 미술가들도 더 이상 위조하거나 자

291 아테네의 아고라에 있던 폭군살해자 청동군상 원작에서 나온 고대의 석고틀(plaster cast) 파편. 이 파편은 바이아에(나폴리 만)에 보관되었던 틀의 일부로, 도 163의 조각처럼 로마인 주문자를 위해 제작되었을 대리석 복제품의 모델이다. 높이 20cm. (바이아에, 옥스퍼드에서 복제)

292 오레스테스(Orestes)와 엘렉트라(Electra)로 보이는 소년과 여인의 대리석 조각상. 유형은 초기 고전기와 고전기 유형이지만, 제작 시기는 기원전 1세기다. (나폴리 6006)

연을 개선하려 하지 않았다. 그 결과는 매우 효과적이고 가끔 즐겁기는 하지만, 그것이 로마와 팍스 로마나(*pax Romana*)의 제국주의 업적을 표현한다는 점을 제외하면 우리에게 좀처럼 감동을 주지 않는다. 그러나 로마의 미술가들은 다가올 시대를 위해 그리스 양식을 입수하여 고전미술의 생존을 보장할 정도로 많은 양을 확보했다는 점에서 중요하다.

고대 이후

지중해 세계의 미술 중 가장 오래되고 독특한 것은 고전주의에 젖어들지 않은 이집트 미술이다. 약 4000년간 이집트 미술가들은 인생과 특히 내세에 대한 관념을 성공적으로 표현하는 미술 언어에 집착했다. 그들은 사실주의를 알고 있었으나 한계를 발견하고는 삶을 모델이 아닌 미술의 주요 원천으로 이용하여 눈부신 결과를 낳았다. 페르시아인과 그리스인 그리고 로마인에 의한 지배도 기독교에 직면해 구(舊)종교가 붕괴되기까지는 별 효과가 없었다. 콥트(Copt, AD 3-12세기경에 이집트에서 그리스어와 이집트어를 사용하며 크리스트교를 믿은 사람들. 콥트 미술은 5-6세기를 절정으로 12세기경까지 각지에 산재한 수도원을 중심으로 발달했다. 헬레니즘·비잔틴·시리아·이란 등의 요소가 혼합되어 있으나 기본적으로는 초기 크리스트교 미술의 동방의 한 분파로 보이며, 공예가 가장 특징적이다—옮긴이) 미술에서 이것은 드디어 고전주의 미술, 나아가서는 이교적 신화의 변형을 채택하여 가장 독특하고 뛰어난 고대 미술의 역사에 대한 이상한 결말을 고했다.

　　동로마 제국(게르만족의 대이동 후 테오도시우스Theodosius 1세가 죽고 동·서로 분열한 중세 로마제국 중 동방제국. 정치적으로 로마의 이념·제도를 이어받고, 종교적으로 크리스트교를, 문화적으로는 헬레니즘을 기조로 했다. 비잔틴 제국이라고도 한다. 330-1453—옮긴이)의 생성과 비잔티움(Byzantium)의 대두로 고전적 주제와 양식이 여전히 이용될 수 있었지만 고전적인 반(半)사실적 형태에서 벗어나 의도적으로 더욱 양식화되고 정신적인 형태로 후퇴하는 듯 보였다. 비잔티움의 미술이 서쪽으로 그리고 이탈리아로 아주 순수한 고전적 형태로 되돌아왔기 때문에 이는 고전미술의 유산을 위해 중요한 시기였다. 그러나 동쪽과 그리스 본토에서는 특히 이슬람(7세기)의 장벽이 오토만 제국(Ottoman Empire, 14세기)에 의해 강화되었고, 십자군과 이탈리아 상인들의 침입에도 불구하고 고전미술의 유산은 거의 사라져갔다.

293 그리스의 바다 괴물(케토스, 도 246 참조)을 차용한 초기 기독교 미술로, 요나(Jonah)의 고래를 표현했다. 서기 12세기 라벨로(Ravello)의 성서대(聖書臺, ambo. 초기 기독교회의 설교단, 낭독단-옮긴이)에서 볼 수 있다.

　　로마 제국의 해체로 고전주의 미술의 영향력이 약해지긴 했지만 여전히 눈에 띄었으며, 서쪽과 북쪽으로는 고전성에 전혀 영향을 받지 않았던 켈트 미술과 유목민 미술이 더욱 융성했다. 중세가 전적으로 비고전적이지는 않았지만 고전적 유산은 시간과 장소에 따라 간헐적으로 나타났다. 고전문학이 고전미술보다 더 잘 이해되었고 곁들여진 많은 삽화도 고전적 이미지에 대한 완전한 무지를 드러내어 주피터(Jupiter)나 비너스(Venus)상이 다시 창조될 정도였다. 그러나 로마네스크(Romanesque) 미술은 장식적인 면에서 많은 부분이 고전적인 성격을 띠었고, 이따금 형상 미술에서는 고대 그리스가 아닌 로마의 기념비에서 유래한 외형 표현이 주로 차용되었다. 조각과 회화에 나타난 고전적 요소들을 살펴보면 이제 그것은 불상과 마찬가지로 더 이상 그리스 미술의 진정한 후손이 아니라는 사실을 보여주지만, 기원은 같았다.

　　고전주의 미술과 건축은 그리스의 청동기 시대 미술이 암흑시대의 그리스인에게 보였던 것(1장 참조)보다 이탈리아에서 더욱 두드러지게 보였다. 어떤

고전기 이미지는 기독교 미술에 성공적으로 각인되었다도293. 고전문학에 대한 관심이 부활하면서 실제 유산을 꼼꼼하게 살펴보고 그것이 문학과 어떤 관계가 있는지 조명하게 되었다. 건축을 드로잉하고 모사했으며 조각을 수집했다. 교황과 왕자들은 전혀 고전적이지 않은 궁전을 지었지만 장식은 고전기의 주식(order)으로 했다. 고전기 부조의 누드는 유사한 고전적 주제를 다룬 조각과 회화 분야에서 복제되었다. 미켈란젤로의 〈다비드*David*〉도294처럼 성경의 주제도 있었다. 대개 누드는 아니지만, 왕자를 신과 영웅에 비유해 모사하기도 했다. 레오나르도 다 빈치(Leonardo da Vinci, 1452-1519)의 해부학 드로잉은 리시푸스에, 미켈란젤로의 〈피에타*Pietà*〉는 헬레니즘기 작품에 궁극적으로 의존했다. 또한 청동 주조와 육중한 건축에서 이룬 고전적 기술의 업적이 좀더 자세히 관찰되고 모사되었다. 고전신화도 새로운 주제를 고전적 방식으로 묘사하기 위해 채택되었고, 문헌의 묘사로만 알려진 고대 미술가들의 걸작도 다시 제작되었다. 아펠레스의 명작 〈비방*Calumny*〉이 그 예다(보티첼리Alessandro Botticelli, 〈아펠레스의 비방*Calumny of Apelles*〉, 1494-1495년경. 패널에 템페라. 피렌체 우피치 미술관Galleria degli Uffizi 소장―옮긴이). 이탈리아와 유럽 르네상스의 미술은 개념과 목적 그리고 시각적 경험상 전적으로 비고전적이었으나 한편으로는 전적으로 고전적 모델에 의존했다.

이 모든 것은 본질적으로 이탈리아에서 이루어진 관찰과 수집의 산물이었다. 이탈리아인들은 그리스 땅을 더 많이 답사하면서 그리스 건축과 미술에 대한 새로운 견해를 갖게 되었고, 이러한 경험과 함께 미술가들과 후원자들의 여행으로 고무되어 18세기와 19세기에 유행한 신고전주의로 이어졌다. 고전건축에 대한 건축가들의 연구에 힘입어 고전기 건물은 부분이나 전체가 자세히 모사되었다. 영국에서 그리스 양식의 부활(Greek Revival)을 선보인 건물은 고전적 질서에 대해 상상력이 빈약한 시도를 보여준 적절한 선례였다. 이 양식은 그리스 건축 못지 않게 가끔 로마 건축도 모델로 제시했지만 유럽과 미국도295에서 열정적으로 추종되었다. 더욱이 모더니즘과 포스트모더니즘 건축도 세부와 비례면에서 고전적인 특성을 반복해서 이용한다. 이와 진정으로 경쟁이 될만한 순수한 고딕 양식은 20세기 후반기에는 남아있지 않은 것 같다.

형상 미술에서 고전주의 양식은 빈켈만이 정의하려 한 고대 그리스의 이상화된 단순성을 다시 포착하려는 시도에서 채택되었다. 이 양식은 고대 미술가들

294 미켈란젤로의 〈다비드〉. 영웅적인 고전기 누드상이 성서의 주제로 사용되었다. 도나텔로가 같은 주제의 조각을 하기 이전이다. 1501-1504년. 높이 4.34m. (피렌체)

295 필라델피아의 '미국 제2은행'(Second Bank of the United States), 1818-1824. 파사드는 물론 철제 울타리도 순수한 그리스 고전기 양식이다.

이 그다지 관심 기울이지 않던 많은 주제를 비롯, 고전적 신화의 새로운 표현을 묘사하던 조각가와 화가 및 동판화가에 의해 차용되었다도296. 그 결과 그리스 미술(사실 그리스 미술은 폼페이의 벽이나 로마의 변형 조각을 제외하곤 미술가들에게 알려진 바가 없다)의 억지스러운 패러디부터 다비드(Jacques Louis David, 1748-1825)나 앵그르(Jean Auguste Dominique Ingres, 1780-1867)의 서사적이고 역사적인 사건에 대한 위엄 있는 재창조에 이르렀다. 곧 고고학이 활성화되어 그리스와 로마의 일상생활 그림이 담긴 실물 교재(realia)가 나왔다. 이것은 너무 상태가 좋아 진실하지 않았지만, 지적으로 살펴볼 만한 세부 사항들이 가득했다. 그리고 이 책의 서두에서 본 파르테논 신전 계단의 무용수도3를 연상시키는 엉뚱한 여성 나체화도 여럿 포함되어 있었다. 나폴레옹은 아테나 파르테노스처럼 한 손에 승리의 여신을 든 나체의 그리스신으로 표현되거나도297, 도시(건물) 모양의 관(city-crown)을 쓴 티케 신도214으로, 또는 고전적으

308

296 신고전주의 조각 장식이 있는 보석. 예전에는 포니아토브스키(Poniatowski) 컬렉션이었다. 왼쪽은 헤르메스(머큐리Mercury)가 하데스에서 라라(Lara)를 구출하는 장면이다. 오른쪽 보석은 레토(Leto)가 리키아인 농부를 개구리로 둔갑시키는 장면이 있다. (Impressions 215, 149, 옥스퍼드)

297 안토니오 카노바(Antonio Canova, 1757-1822, 이탈리아의 조각가. 신고전주의의 대표자-옮긴이)가 조각한 대리석제 나폴레옹상. 이 조각상은 영국 정부가 웰링턴 경(Lord Wellington)에게 기증하여 그의 집인 하이드 파크 코너(Hyde Park Corner)의 앱슬리 저택(Apsley House)에 놓였다. 서기 1803-1806년. 높이 3.45m

298 헤라클레스의 모습을 한 나폴레옹이 비엔나와 프레스부르크(Presbourg)로부터 항복을 받는 모습이 청동 메달에 조각되어 있다. 1805년. (옥스퍼드)

로 의인화된 도시의 굴복을 받아들이는 헤라클레스도298로 등장했다. 이는 이천년 이상 전에 그리스에서 이미 결정된 이미지였다. 그리고 파르테논 프리즈도 나폴레옹의 승리를 기리는 데 이용될 수 있었다도299. 미술가들이 그리스 미술의 가치를 처음으로 인식했다 하더라도 파르테논 대리석(Parthenon Marbles)과 같은 원작의 전시에서 드러난 고전미술에 대한 진실은 이 같은 치적과 아무런 관계가 없었다. 도전 의식이 너무 지나쳤거나 필요성이 뚜렷하지 않았다. 학자

299 런던의 하이드 파크 게이트(Hide Park Gate). 데시무스 버튼(Decimus Burton)이 고전적으로 설계했다(1825). 구조물 상단은 존 헤닝스(John Hennings)가 파르테논의 프리즈를 본떠 만든 것으로, 사진에 보이는 부분은 나폴레옹 전쟁에서 승리한 것을 축하하는 장면이다. 도 297의 나폴레옹상이 이웃에 있다.

300 알브레히트 뒤러(Albrecht Dürer, 1471-1528. 독일의 화가 · 판화가 · 미술이론 가로, 독일 르네상스 회화의 완성자―옮긴이)의 판화 〈인간의 타락(아담과 하와)〉. 1504년작. 두 인물은 고전기의 모델에서 유래한 것으로, 특히 아담은 기원전 4세기의 그리스 조각상을 복제한 로마의 아폴로 벨베데레(도 11)에서 따왔다.

들보다는 일반 대중과 미술가들이 이해했듯, 지난 수백 년간 고전미술의 정신은 전제국가(소비에트 또는 나치)의 예술을 위해, 대중오락과 광고용으로, 또는 모 방을 통해서 고전적 순수함을 다시 얻으려는 사이비 같은 시도를 위해 표현 언 어를 제시했다. 내가 한 말을 다시 직접 인용하자면, "나는 그것이 그리스 조각 은 고귀한 자, 사악한 자와 부조리한 자에게 쉽게 이용될 수 있다는 저간의 명성 에 대한 일종의 경외의식이라고 생각한다." 그러나 많은 사람들이 그리스인 자

301 금 산화피막 처리(gold-anodized) 알루미늄판에 그려진 그림. 알루미늄판은 1972년 2월에 발사된 파이오니어(Pioneer) 10호의 안테나에 부착되었다. 그림 속의 행성계(아래쪽)와 인간의 형상은 우주선의 출처, 발사된 시간, 그리고 우주선을 창조한 생물체를 알릴 목적으로 그려졌다. 파이오니어 10호는 다가오는 1억년 동안 3,000광년의 거리를 떠돌 것으로 예상되며, 그 동안 외계 문명이 이 인공위성을 발견할 수도 있을 것이다. 1996년 현재, 파이오니어 10호는 5조8천억(5.8 billion) 마일 밖에 있으며, 아직도 송수신을 하고 있다.

신이 탁월하게 선전해 보인 그들의 예술을 매우 훌륭하게 여기는 관점을 갖고 있으며, 엄숙하고 때론 분개한 수정론자(revisionist)인 현대 세계는 그리스의 이런 빼어난 모습에 의문을 제기하기 시작했다.

　　카메라는 서구 미술에서 고전적 사실주의에 대한 필요성을 명쾌하게 설명하지 못했고, 초기에는 고전적 사실주의에 종속되어 있었다. 이차원 또는 삼차원적 눈속임(*Trompe l'oeil*)은 사실적이건 이상적이건 지속적인 매력을 지녔으

며 서구의 고전 전통, 궁극적으로 그리스 전통은 모더니스트들이 채택한 항변의
형태를 모방할 수 있었다. 고전의 파편은 계속 영감을 불러일으키며, 누드는 항
상 잠재력을 잃지 않았다. 누드는 서구의 남녀가 중요한 맥락에서 자신을 표현
하는 원형적 방법으로 지속되었으며, 이것은 타문화가 채택한 것과는 매우 다른
태도다. 누드는 그리스도를 표현하기 위해서 16세기에 선택되었다. 고전적 형상
으로 인간의 타락(Fall of Man)을 표현했으며 도300, 20세기에는 인간의 신격화
(Apotheosis)를 위해서 누드가 채택되었다 도301. 물론 자세와 세부 모습은 모두
고전기 그리스 미술가들이 고안한 인간성에 대한 이상화된 관점에서 유래했다.

연대표

기원전	사건과 사람들	조각
1200	미케네 제국의 붕괴	
1100		
1000	동부 그리스로 이주	
900	레반트와 접촉 증가	
800	그리스인들, 시리아에서 교역하다 이탈리아와 시칠리아의 그리스 식민지들	비주류 청동상
700	호메로스, 헤시오도스(Hesiodos) 이집트의 그리스인들 흑해의 그리스 식민지들	'다이달로스' 양식 기념비적인 대리석상의 시작(640) 아르카익 쿠로스(630-480)
600	사포, 알카이오스(Alcaeus) 솔론(Solon) 페르시아가 리디아와 동부 그리스의 일부 장악	아테네의 아르카익 묘비(600-480) 이오니아식 코레 아테네의 석회암 박공벽
500	페이시스트라토스(아테네), 폴리크라테스(Polykrates, 사모스) 아테네, 민주주의 시작 마라톤 전투(490) 페르시아의 침공을 물리치다(480-479) 카르타고를 물리치다(479) 아테네인이 에게해 장악(478-450) 아이스킬로스 헤로도토스(Herodotos), 소포클레스 페리클레스 펠로폰네소스 전쟁. 아테네가 스파르타에 패하다(431-404) 투키디데스(Thucydides), 에우리피데스, 아리스토파네스	'페플로스 코레' (530) 아테네의 대리석 박공벽(510) 아이기나 박공벽 폭군 살해자 군상(470) 올림피아 박공벽, 메토프(460) 미론(450) 피디아스와 파르테논 신전(460-430) 폴리클리투스(440) 아테네의 고전기 묘비(430-310)
400	소크라테스, 플라톤 마케도니아의 발원. 필리포스 3세 데모스테네스, 아리스토텔레스(Aristoteles)	케피소도토스(Kephisodotos, 370) 스코파스(360) 프락시텔레스(340) 초상조각 시작 리시푸스(320)
300	그리스가 마케도니아에게 패하다(338) 마케도니아의 알렉산더 대왕(336-323) 알렉산드리아창건(331) 알렉산더 제국의 소멸 갈리아인들의 소아시아 침공 서부 그리스, 로마에 흡수되다	알렉산더 석관(315) 안티오크의 티케 조각상(290)
200	마케도니아, 로마에 패하다(197)	페르가몬의 갈리아인상 페르가몬의 제우스 대제단 사모트라케의 니케 밀로의 비너스
100	로마인의 코린트 약탈(146) 그리스, 로마의 속주가 되다 로마의 아테네 성벽 파괴(86)	라오콘 아르카익과 신 아티카

314

	건축	도기화와 그 밖의 미술	기원전
기하학기			1200
			1100
		미케네 제국 즈음의 도기	
			1000
	레프칸디 헤룬	초기 기하학기 도기	
			900
		기하학기의 도기(9-8세기경) 크레타 청동 방패	800
동방화기		초기 코린트 양식(725-625) 초기 아티카 양식(700-625) 섬의 부조 도기	700
	최초의 페립테랄(periptera) 신전 (한 줄의 원주로 둘러싸인 신전, 사모스)	섬의 보석(675-550) 코린트식 도기(625-550)	
아르카익기	도리스 양식의 전개(600) 이오니아 양식의 전개(560) 코린트의 아폴론 신전(550) 사모스 섬의 헤라 신전(560, 530-) 에페소스의 아르테미스 신전(550-) 델피의 시프노스 보고(525)	아테네의 흑색상(625-475) 화폐 주조 시작(600) '프랑수아 도기' (570) 스파르타의 잔, 청동 병 아마시스 화가, 엑세키아스(550-530) 칼키디아, 카이레의 도기 적색상 발명(530)	600
	초기 파르테논 올림피아의 제우스 신전(460)	에우프로니오스, 에우티미데스 베를린 화가, 클레오프라데스 화가(500-470) 판 화가(470) 니오비드 화가(460) 흰색 바탕의 장례용 레키토스 아킬레스 화가(440) 남부 이탈리아의 적색상 시작	500
고전기	헤파이스테이온(449-) 파르테논 신전(447-433) 아테네의 프로필라이아(437-432) 에렉테이온(421-405)		
	바사이의 아폴론 신전 코린트식 주두 발명 에피다우루스의 아스클레피오스 신전 델피의 아폴론 신전 에페소스의 아르테미스 신전 재건(356-) 마우솔레움(350) 디디마의 아폴론 신전(313-)	보석조각가 덱사메노스 조약돌 모자이크의 시작 메이디아스 화가(400) 케르치 양식 도기 마르시아스 화가 베르기나 묘지 회화 그리스에서 적색상 도기 제작 중단 카비리온, 그나티아 도기(4-3세기경)	400
		남부 이탈리아에서 적색상 소멸 타나그라 소형조각상	300
헬레니즘기	아테네의 아탈루스 스토아(150)	부조 잔(3-2세기경)	200
		타자 파르네제	100

(화가들의 활동시기와 작품의 대략적인 연대도 함께 표기함)

참고문헌

* : 도판 자료가 훌륭한 문헌
+ : 주요 주제에 관한 정통 개설서

⟨일반서⟩
문화사
+ *Cambridge Ancient History*, new editions of vols 3-7, Cambridge, 1982-94 and accompanying
 Plates Volumes
Oxford History of the Classical World (eds. J. Boardman, J. Griffin, O. Murray), Oxford, 1985 and
 in separate volumes, Greek and Roman
Murray, O., *Early Greece*, London, 1993
Hornblower, S., *The Greek World 479-323 BC*, London, 1983
Green, P., *From Alexander to Actium*, London, 1990

신화
+ Rose, H. J., *Handbook of Greek Mythology*, London, 1960
Oxford Classical Dictionary, new ed.(근간)

⟨미술사학과 고고학 총론⟩
전체 시기
+ Robertson, M., *History of Greek Art*, Cambridge, 1975(상세한 내러티브)
* Richter, G. M. A., *Handbook of Greek Art*, London, 9th ed. 1987(시기별이 아니라 주제별로 되
 어 있음)
+ Pollitt, J. J., *The Ancient View of Greek Art*, New Haven, 1974
+ Pollitt, J. J., *The Art of Greece : Sources and Documents*, Cambridge, 1990
* Pedley, J. G., *Greek Art and Archaeology*, Englewood Cliffs, 1993(청동기시대 포함)
* *The Oxford history of Classical Art*(ed. J. Boardman), Oxford, 1993(로마미술 포함)
Sparkes, B. A., *Greek Art*, Oxford, 1991(학생들을 위해 최근 문헌 개괄)

기하학기와 아르카익기
Hampe, R. and Simon, E., *The Birth of Greek Art*, Oxford, NY, 1981(청동기시대부터의 연속성
 고찰)
Boardman, J., *Pre-Classical Style and Civilization*, Harmondsworth/Baltimore, 1967
Boardman, J., *The Greeks Overseas*, London and New York, 1980(기원전 500년 이전의 그리스와
 외부세계 사이의 영향 관계 고찰)

Coldstream, N. J., *Geometric Greece*, London, 1977

Akurgal, E., *The Birth of Greek Art*, London, 1968(기원전 8, 7세기의 동방 미술에 관한 고찰)

Johnston, A. W., *The Emergence of Greece*, Oxford, 1976

Hurwit, J. M., *The Art and Culture of Early Greece*, Ithaca, 1985

고전기

Pollitt, J. J., *Art and Experience in Classical Greece*, Cambridge, 1972

Ling, R., *Classical Greece*, Oxford, 1988

Hopper, R. J., *The Acropolis*, London/New York, 1971

헬레니즘기

*+ Pollitt, J. J., *Art in the Hellenistic Age*, Cambridge, 1986

Onians, J., *Art and Thought in the Hellenistic Age*, London, 1973

서부 그리스

* Langlotz, E. and Hirmer, M., *The Art of Magna Graecia*, London, 1965

〈조각〉

일반

+ Adam, S., *The Technique of Greek Sculpture*, London, 1960

*+ Ashmole, B., *Architect and Sculptor in Ancient Greece*, London and New York, 1972(올림피아, 파르테논, 마우솔레움에 대해 주로 다룸)

* Lullies, R. and Hiemer, M., *Greek Sculpture*, London/New York, 1960

* Mattusch, C., *Classical Bronzes*, Cornell, 1996

*+ Richter, G. M. A., *Portraits of the Greeks*(ed. R. R. R. Smith), Oxford, 1984

+ Stewart, A., *Greek Sculpture*, New Haven/London, 1990

* Houser, C. and Finn, D., *Greek Bronzes*, London, 1983

* Rolley, C., *Greek Bronzes*, London, 1996

Stewart, A., *Greek Sculpture*, New Haven, 1990

317

아르카익기

*+ Boardman, J., *Greek Sculpture, the Archaic Period*, London and New York, 1978(학생용 개설서)

*+ Ridgway, B. S., *The Archaic Style in Greek Sculpture*, Chicago, 1993

 * Payne, H. and Young, G. M., *Archaic Marble Sculpture from the Acropolis*, London, 1936

*+ Richter, G. M. A., *The Archaic Gravestones of Attica*, London, 1961

*+ Richter, G. M. A., *Korai, Archaic Greek Maidens*, London, 1968

*+ Richter, G. M. A., *Kouroi, Archaic Greek Youths*, London, 1970

고전기

*+ Ashmole, B. and Yalouris, N., *Olymia*, London, 1967

*+ Boardman, J., *Greek Sculpture, the Classical Period*, London and New York, 1984(학생용 개설서)

*+ Boardman, J., *Greek Sculpture: the Late Classical Period*, London/New York, 1995(학생용 개설서. 서부 그리스 조각에 관해서도 다룸)

*+ Ridgway, B. S., *The Severe Style in Greek Sculpture*, Princeton, 1970

*+ Ridgway, B. S., *Fifth Century Style in Greek Sculpture*, Princeton, 1981

*+ Boardman, J. and Finn, D., *The Parthenon and its Sculptures*, London, 1985

*+ Palagia, O., *the Pediments of the Parthenon*, Leiden, 1993

*+ Jenkins, I., *The Parthenon Frieze*, London, 1994

헬레니즘기

*+ Bieber, M., *The Sculpture of the Hellenistic Age*, New York, 1954

*+ Smith, R. R. R., *Hellenistic Sculpture*, London, 1991(학생용 개설서)

*+ Smith, R. R. R., *Hellenistic Royal Portraits*, Oxford, 1988

*+ Ridgway, B. S., *Hellenistic Sculpture* I, Wisconsin, 1990

복제품

 * Bieber, M., *Ancient Copies*, New York, 1977

 + Ridgway, B. S., *Roman Copies of Greek Sculpture*, Ann Arbor, 1984

서부 그리스

*+ Holloway, R., *Influences and Styles in the Late Archaic and Early Classical Sculpture of Sicily and Magna Graecia*, Louvain, 1975(학생용 개설서)

*+ Boardman, J., *Greek Sculpture : the Late Classical Period*, London/New York, 1995

건축

* Berve, H., Gruben, G. and Hirmer, M., *Greek Temples, Theatres and Shrines*, London, 1963

+ Dinsmoor, W. B., *The Architecture of Ancient Greece*, London and Chicago, 1952

+ Lawrence, A. W. *Greek Architecture*(ed. R. A. Tomlinson), Harmondsworth, 1996

+ Coulton, J. J., *Greek Architects at Work*, London, 1977

Wycherley, R. E., *How the Greeks built Cities*, London, 1962

〈회화〉

일반

*+ Arias, P., Hirmer, M. and Shefton, B. B., *A History of Greek Vase Painting*, London, 1961

+ Cook, R. M., *Greek Painted Pottery*, London, 1972

* Robertson, C. M., *Greek Painting*, Geneva, 1959

*+ *Greek Vases : Lectures by J. D. Beazley*(ed. D. C. Kurtz), Oxford, 1989

Webster, T. B. L., *Potter and Patron in Ancient Athens*, London, 1972

Sparkes, B. A., *Greek Pottery*, Manchester, 1991(학생용 입문서)

Bruno, V., *Form and Colour in Greek Painting*, London, 1977

Andronikos, M., *Vergina Athens*, 1984(마케도니아의 무덤에 관한 고찰)

기하학기와 아르카익기

*+ Desborough, V. R. d'A., *Protogeometric Pottery*, Oxford, 1952

*+ Coldstram, N., *Greek Geometric Pottery*, London and New York, 1968

+ Beazley, J. D., *The Development of Attic Black Figure*, Berkeley, 1951

*+ Boardman, J., *Athenian Black Figure Vases*, London and New York, 1974

*+ Boardman, J., *Athenian Red Figure Vases, The Archaic Period*, London and New York, 1975

*+ Haspels, E., *Attic Black Figured Lekythoi*, Paris, 1936

*+ Payne, H., *Necrocorinthia*, Oxford, 1931

* Amyx, D. A., *Corinthian Vase Painting*, Berkeley/L.A., 1988
Cook, R. M., 동부 그리스의 도기에 관한 저서 출간 예정.

고전기

*+ Boardman, J., *Athenian Red Figure Vase, the Classical Period*, London/New York, 1989(학생
 용 개설서)
*+ Robertson, M., *The Art of Vase-painting in Classical Athens*, Cambridge, 1992
*+ Kurtz, D. C., *The Berlin Painter*, Oxford, 1982(해부학적 관찰)
*+ Kurtz, D. C., *Athenian White Lekythoi*, Oxford, 1985
*+ Beazley, J. D. *The Berlin Painter: The Kleophrades Painter: The Pan Painter*, Mainz, 1974
*+ Trendall, A. D., *Red Figure Vases of South Italy and Sicily*, London/New York, 1989(학생용
 개설서)

〈그 밖의 미술〉

*+ Boardman, J., *Greek Gems and Finger Rings*, London/New York, 1980
 * Richter, G. M. A., *The Engraved Gems of the Greeks and Etruscans*, London, 1968
*+ Plantzos, D., 헬레니즘기의 보석에 관한 저서 출간 예정
*+ Kraay, C. M. and Hirmer, M., *Greek Coins*, London/New York, 1966
*+ Higgins, R. A., *Greek and Roman Jewellery*, London/New York, 1961
Williams, D. and Ogden, J., *Greek Gold*, London, 1995
*+ Higgins, R. A., *Greek Terracottas*, London, 1963
*+ Strong, D., *Greek and Roman Gold and Silver Plate*, London and Ithaca, 1966
Barber, E. J. W., *Prehistoric Textiles*, Princeton, 1990

〈도상학〉

*+ *Lexicon Iconographicum Mythologiae Classicae* I-VIII, Zurich/Munich, 1981-97
*+ Carpenter, T. H., *Art and Myth in Ancient Greece*, London/New York, 1991
 * Schefold, K., *Myth and Legend in Early Greek Art*, London, 1966
 * Schefold, K., *Gods and Heroes in Late Archaic Greek Art*, Cambridge, 1978
Shapiro, H. A., *Myth into Art*, London/New york, 1994
 + Shapiro, H. A., *Personifications in Greek Art*, Zurich, 1993

* Johns, C., *Sex or Symbol?*, London, 1982

Webster, T. B. L. and Trendall, A. D., *Illustrations of Greek Drama*, London, 1971

* Bérard, C.(ed.), *A City of Images*, Princeton, 1988

Ancient Greek Art and Iconography(ed. W. G. Moon), Madison, 1983

〈그리스 주변의 미술〉

*+ Boardman, J., *The Diffusion of Classical Art in Antiquity*, Princeton/London, 1994

*+ Porada, E., *The Art of Ancient Iran*, London/New York, 1965

* Piotrovsky, B. et al., *Scythian Art*, St. Petersburg / London, 1987

* Venedikov, I. and Gerassimov, T., *Thracian Art Treasures*, Sofia, 1975

*+ Brendel, O., *Etruscan Art*, Harmondsworth, 1978

+ Harden, D. B., *The Phoenicians*, London, 1962

〈관련서적〉

* Bieber, M., *A History of Greek and Roman Theater*, Princeton, 1961

+ Kurtz, D. C. and Boardman, J., *Greek Burial Customs*, London/Ithaca, 1971

* Richter, G. M. A., *The Furniture of the Greeks, Etruscans and Romans*, London, 1966

* Richter, G. M. A., *Perspective in Greek and Roman Art*, London, 1970

Snodgrass, A. M., *The Arms and Armour of the Greeks*, London, 1982

〈문화적 유산〉

Seznec, J., *The Survival of the Pagan Gods*, New York, 1953

Clark, K., *The Nude*, Harmondsworth, 1960

Honour, H., *Neo-Classicism*, Harmondsworth, 1968

Irwin, D., *Winckelmann, Writings on Art*, London, 1972

Haskell, F. and Penny, N., *Taste and the Antique*, New Haven, 1981

Onians, J., *Bearers of Meaning*, Cambridge, 1988

Jenkyns, R., *Dignity and Decadence. Victorian art and the classical inheritance*, London, 1991

도판출처

도판 사용을 허가해준 다음의 단체와 개인에게 감사한다.

Ankara Museum 121. Argos Museum 22. Collection Duke of Norfolk, Arundel Castle 7. Athens: Acropolis Museum 71, 76-7, 82, 105, 124, 132, 143; Agora Museum 115, 216, 265; Benaki Museum 3, 247; Kerameikios Museum, 16, 20, 85, 145; National Museum 18-19, 23, 25, 28, 36, 42, 46, 61, 70, 75, 83-4, 87, 112, 130, 146, 149, 152, 181, 195, 201, 236. Basel: Antikenmuseum 91, 110, 209; Skulpturhalle 137. Staatliche Museum, Berlin 58, 73, 86, 92, 103-4, 133, 177, 188 right, 210, 215, 219-20, 263, 274, 276, 287. Courtesy Museum of Fine Arts, Boston 27, 107, 173, Museo Civico, Brescia 101. Musées Royaux, Brussels 254. Museo Madralisca, Cefalu 275. Musée du Chantillonnais, Chantillon-sur-Seine 119. Nationalmuseet, Copenhagen 21, 269. Delph Museum 66, 68, 78, 81, 131. Albertinum, Dresden 229. National Museum, Dublin 175. Eleusis Museum 48. Epidaurus Museum 159. Archaeological Institute, Eretria 14. Florence: Galleria dell' Accademia 294; Museo Archeologico Nazionale 89-90, 204. Antiquario, Gela 114. Heraklion Museum 32. Prince Philipp von Hessen Collection 252. Archaeological Museum, Istanbul 65, 224, 237. Archaeological Museum, Izmir 64. Baldisches Landesmuseum, Karlsruhe 102. London: British Museum 33, 40, 43, 49, 93, 106, 108-109, 120, 122, 134, 138-9, 142, 151, 153, 155, 157, 183, 185, 188 left, 199, 205-6, 239, 248, 255-6, 259 left, 277, 300; By courtesy of the Board of the Trustees of the Victoria & Albert Museum 297. Cillection of J. Paul Getty Museum, Malibu, CA 98, 161, 284. Whitaker Museum, Motya 162. Antikensammlungen, Munich 41, 69, 80, 111, 198, 232, 238, 243, 273. Mykonos Museum 51. Museo Archeologico Nazionale, Naples 163, 165, 169, 193, 257, 262, 292. Metropolitan Museum of Art, New York 39, 166, 184, 211, 233. Olympia Museum 10, 30, 34-5, 125, 127-9, 150, 268. Ashimolean Museum, Oxford, 8, 9, 15, 94, 174, 213, 241, 290-1, 296, 298. Museo Nazionale, Palermo 160, 196. Paris: Bibliothèque Nationale 26, 55, 56, 123 right, 244, 259 right; Musée du Louvre 17, 24, 45, 53, 59, 74, 88, 97, 100, 178, 182, 197, 225-6, 240, 242, 270. Archaeological Museum, Pella 261. Archaeological Museum, Peshawar 280. Piraeus Museum 118, 271. Archaeologisceski Muzej, Plovdiv 249. Private collection 123 left, University Museum, Reading 212. Museo Nazionalle, Reggio *frontpiece*, 4, 171-2. Rome: Museo Nazionale delle Terme 148, 164, 221, 227-8, 231, 235; Vatican Museums 11, 96, 167, 168, 202, 214, 222, 234, 264; Villa Giulia 44, 253. Rousse Museum 286. Hermitage, St. Petersburg 179, 185-7, 190, 282, 285. Sanos Museum 29, 38, 57, 117. Sperlonga Museum 230. National Museum, Syracuse 52. Museo Nazionale, Taranto 207-8, 245-6. Teheran Museum 147. Thasos Museum 47. Thessaloniki Museum 180, 192, 194. Tocra Museum 95. Museum of Art, Toledo 250-1, Royal Ontario Museum, Toronto 2, 140. Antikensammlungen des Archäologkschen Instituts der

Universität, Tübingen 176. Kunsthistorisches Museum, Vienna 50. Martin von Wagner Museum, Würzburg 99, 170.

그 외 도판들의 출처는 다음과 같다.

Alinari 227, 253, 264, 286 292. Wayne Andrew 295. Arts of Mankind 180, 228, 262. Athens: American School of Clssical Studies 216, 265: British School 13: DAI 10, 20, 25, 29–30 left, 34–6, 38, 42, 57, 85, 105, 112, 117, 145–6, 167, 268: Ekdotike 51, 192, 260: French School of Archaeology 22, 47, 75. John Boardman 6, 8, 32, 96, 291, 293, 296, 299. A.C.L., Brussels 254. Oriental Institute, Chicago 147, 279. J.M. Cook 37, 74, Michael Duigan 18, 59, 74, 76, 131, 144, 200. M. Dudley 26, 297. David Finn294. Alison Frantz 61, 71, 83, 157, 160, 160. Giraudon 182, 226, 244. Hirmer Fotoarchiv 11–12, 16–17, 28, 46, 52, 63, 65–6, 70, 78, 81, 84, 87, 89–90, 96, 101, 103–4, 111, 114, 120, 123, 125, 127–30, 132, 135, 138,–9, 141–3, 151–2, 163, 169, 171–2, 188, 195–6, 201–2, 204, 106–8, 221, 223–4, 236–7. 245–6. 259 left, 271. J.M. Hurwit 124 left. Kaufmann 238. London AKG 219, 232: AKG/Erich Lessing 220: Fratelli Fabri, Milan/Bridgeman Art Library 189: Royal Academy of Arts 7: Ronald Sheridan/Ancient Art and Architecture 1. Mansell 5. Foto Marnurg 159. Jean Masenod, *L'Art Grec*, Editions Citadelles & Mazenod, Paris 48, 77, 82, 134. M. Mellink 113. © Photo R.M.N., Paris 45, 53, 97, 100, 197, 225, 242. PHA/Rowland 283. DAI, Rome 230, 234. Scala *frontpiece*, 4, 44, 89, 164–5, 193, 222, 231, 235, 257. R. Schroder 267. F. Tissot 281. U.S. Information Services 301. M.-L. Vollenweider 55, 187, 213. R.L. Wilkins 9, 122, 258, 278.

드로잉은 다음에서 인용되었다.

After Andronikos *Vergina* 1984 191. From H. Berve, G. Gruben & M. Hirmer *Greek Temples, Theatres and Shrines* 1963 126. S. Bird 156. J.J. Coulton 13, 136. G. Denning 62. A. von Gerkan 158. E. B. Harrison 272. L. Haselberger 217. H. Knackfuss 218. F. Krischen 67, 154. After Kunze *Meisterwerke der Kunst, Olympia* 1948 54. After H. Payne *Perachora* Vol 1 1940 31. K. Reichhold 203, 275. E.-L. Schwander 79. A. Zippelius 266. Marion Cos created 60, 72, and added to 62.

찾아보기

옮긴이의 말

굳이 많은 사람들이 즐겨 찾지 않는 '그리스 미술'에 관한 책을 번역하게 된 것은 학부 시절의 은사 비어스(William R. Biers) 교수의 정열적이고 매혹적인 강의가 항상 마음 한쪽에 자리 잡고 있었기 때문이다. 그 백발의 고고학자는 희멀건 대리석상에 숨결을 불어넣어 수천 년전의 환상적인 그리스 미술의 세계로 인도했다. 옮긴이 역시 어두운 강의실에서 넋을 잃고 그 세계로 빠져들어 갔었다. 할 수만 있다면 그 감동을 다시 느끼고, 많은 이들과 나누어보고 싶었다.

이 책은 그리스 미술의 연구자이며, 그에 관한 많은 책을 저술한 존 보드먼 경의 『Greek Art』(Thames and Hudson Ltd., Fourth edition, 1996)를 번역한 것이다. 1964년에 처음 출판된 이래로 두 번의 개정판이 나오고 가장 최근에 나온 개정·증보판이 바로 이 책이다. 개인적으로 번역이 늦어진 핑계가 있다면 부족한 공부가 그것이겠지만, 85년판을 번역한 뒤에 뒤늦게 96년도 개정판을 입수해 다시 번역한 탓이다.

이 책은 영어권 대학에서 그리스 미술의 입문서로 오랜 기간 애용되었다. 방대한 책은 아니지만, 미술을 공부하는 사람들뿐만 아니라 일반 독자들도 쉽게 이해할 수 있도록 그리스 미술에 관한 핵심적인 요소들을 간략하면서도 깊이 있게 서술했다. 하인리히 슐리만이 발굴한 미케네 문명의 '사자문'부터 기하학적 문양의 도기와 경직된 모습의 조각상이 특징인 기하학기를 거쳐, 기하학적인 문양이 감소되고 중동지역에서 사용되던 문양의 돋보이는 동방화기가 언급되어 있다. 그러고는 건축에서 도리스·이오니아 양식이 선보이고 쿠로스가 등장하며, '아르카익 미소'를 구경할 수 있는 아르카익기와 빈켈만이 '고귀한 단순함과 고요한 장엄함'으로 정의한 고전기 미술에 대한 이야기가 이어진다.

개괄서의 형식을 취하면서도 상당한 전문성을 띠고 있는 이 책은 그리스의 조각, 건축, 도기와 공예품 모두에 대해 언급했으며 분량에 비해 질적으로 우수한 정보를 담고 있어서 대표적인 그리스 미술을 거의 모두 살펴 볼 수 있다. 단지 아쉬운 것은 크레타의 눈부신 미노아 문명에 대한 언급이 거의 없다는 점이다. 물론 미노아 문명을 그리스 미술의 일부로서 간략히 다루기에는 부족하다는 이유도 있었을 것으로 짐작된다.

이 책을 즐겁게 읽은 후에는 그리스 미술에 대해 전보다 따뜻한 시선을 갖게 되리라고 생각한다. 왜냐하면 그리스 미술은 그리스인이나 몇몇 전문가들만의 것이 아니라 우리 모두에게 남겨진 것이라고 믿기 때문이다. 어찌됐건 이 책을 통해 서구미술의 기원에 대해 가늠해보길 바래본다.

영국식 영어 특유의 화려한 수식과 장황함을 풀어내기란 예상보다 어려웠다. 오류가 있을 것으로 생각하며, 너그럽게 보아주시길 바란다.

거친 번역을 다듬어 주신 유인정씨를 비롯한 시공아트 편집부, 여러 조언을 해준 석민, 바쁜 와중에도 성심껏 도움을 준 연심 그리고 몇몇 난제에 대해 기꺼이 답해 주신 비어스 교수께도 감사 드린다.

'여유'와 '낭만'을 선사해준 아내와 딸, 내게 '삶'을 주신 아버지·어머니께 감사 드린다.

<div align="right">2003년 7월 원형준</div>